中国近现代名家画集

李夜冰

主编／贾德江

北京工艺美术出版社

李夜冰中国画"新六法"之说

以色代墨见其笔 就是色、墨同时都要见笔。将墨看成色,色看成墨,墨是色的一种,同样都用笔书写。中国画讲究用笔,"笔"就是书写,每笔下去要表现出筋、骨、气、韵、神。笔笔都要有力度、精神和内在功力。

色墨混用求其韵 中国画讲墨分五色,即焦、浓、重、淡、轻。笔笔求它的韵味。"色墨混用求其韵"就是色墨同时求韵,更融合、丰富、统一,变化无穷。

线面结合含其骨 中国画讲究"骨法"用笔,表现的景物要有"骨架",就是它的基本结构。一般是用线去表现。"线面结合含其骨"即在表现线面的同时,既要重视内在的骨法用笔,又要考虑到整体的块面布局。

疏密得当观其势 中国画讲:远观气势近看质。"疏密得当观其势",就是既要准确合理(指的是艺术的准确合理)地表现客观物体,又要大胆取舍概括求其总的气势。

有法无法取其度 石涛曰,"无法而法,乃为至法","有法必有化"。"无法"是无定法而用一切法为最高原则。"有法无法取其度",就是用多种方法表现主题,要适度,要有主有次,要恰到好处,求其画面格调的统一与所表现主题内容的统一。

有笔无笔重其神 为了强调作品主题的精神,可用多种笔法、多种方法去表现,加强它的表现力和视觉效果。要为主题所用,不要被笔法所限。

融中国画色彩、西画色彩、装饰画色彩为一体,融传统技法与形式构成为一体。程式化方法和新法要根据主题需求,不求一律。

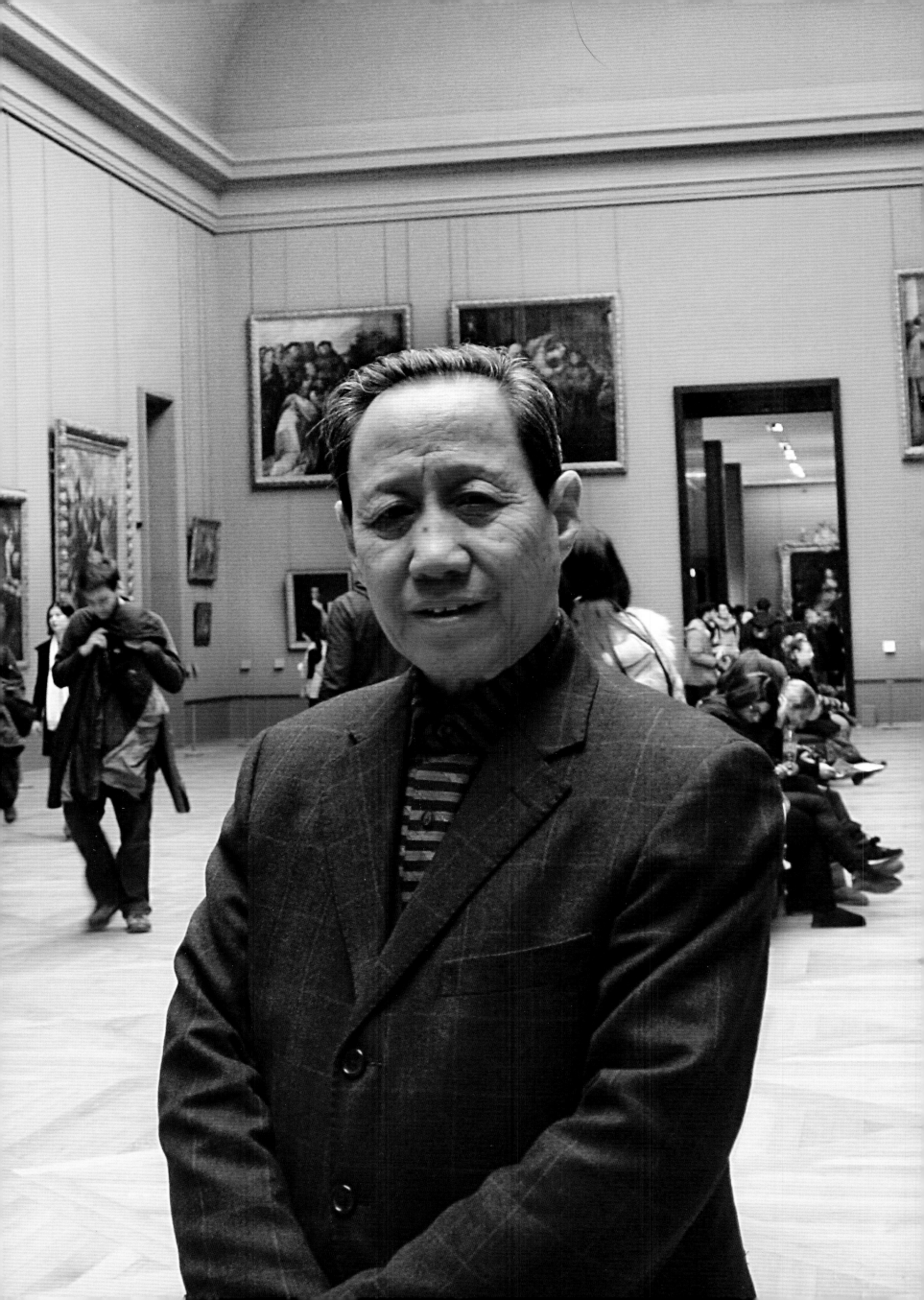

李夜冰　1931年生，河北省井陉县人。中国美术家协会会员、中央文史研究馆书画院研究员、山西大学客座教授、山西省人民政府文史馆员。

　　20世纪40年代起开始参加解放区的美术工作。曾任过民教馆员、政府干部、教师、战地宣传队队员等，从事美术创作70年。青年时代调中国革命博物馆工作，有幸在罗工柳、董希文、石鲁、程十发、关山月等大师教诲下学习和创作，对油画、版画、年画、工艺美术、舞台美术等艺术领域，都进行过深入地研究和实践。几十年来足迹遍及祖国各地，深入生活搜集素材，写生了数以万计的作品。随即有计划地出访世界五大洲40多个国家的近百座重点城市进行艺术考察，创作异国风光作品100多幅。

　　1986年出访英国举办展览，1989年率领太原市艺术家代表团访问日本并举办展览。自1992年以来先后在中国香港、澳门及新加坡、日本、美国等地举办个人画展，并进行艺术交流及讲学活动。2009年首次在国内太原举办"李夜冰从艺60年画展"，2010年在山西大学美术馆举办"李夜冰写生画展"。

　　出版有《李夜冰素描集》《李夜冰国画集》《彩墨五洲——李夜冰世界五大洲中国画作品集》《李夜冰画集》《中国美术家大系·李夜冰卷》等。

兼收并蓄与个性面貌

——李夜冰的中国画创作

邵 大 箴

　　欣赏李夜冰先生一幅幅生气勃勃的画作，回顾他几十年来的艺术经历，使我们再一次确信：一个艺术家要取得成功，少不了要勤奋，要有生活经验，要善于领会艺术创作原理。这些话说起来容易，但真正做起来却很难、很难。李夜冰先生从艺60余年，一直在艰苦地学习和探索，他把自己的艺术与时代的变革紧紧地联系在一起，他从现实生活中大口地吸吮新鲜空气，从人民大众的生活和大自然中汲取灵感，在实践中磨炼自己的技巧，充分发挥自己的个性，在艺术上取得了杰出的成就。

　　李夜冰自幼爱好绘事，11岁时因有绘画特长考取晋冀鲁豫边区平东抗日高等学校，受美术老师李秀明指导学习绘画技巧，受到较为严格的造型训练，奠定了他的绘画基础。在抗日战争和解放战争的艰苦岁月里，李夜冰活跃于硝烟弥漫的战斗前线，用自己书写的标语和宣传画鼓舞士气。李夜冰认为这是他"一生美术生涯中不可忘记的一段经历"，给了他"美术创作的锻炼机会"，孕育了他"对美术事业奋斗、克服困难的坚强精神"。20世纪40年代，李夜冰从事的基层美术工作，练就了普及美术的各种技能。新中国成立之后，他在文化系统和工艺美术设计领域工作逾40年，曾任太原市装潢设计公司总体设计师、太原市工艺美术公司副总工程师、太原市工艺美术协会副主席、太原市工艺美术研究所所长。由于工作需要，李夜冰涉猎油画、版画、年画、工艺美术、舞台美术，参加各种展览，与美术界名家交流，获得宝贵的创作经验，艺术视野大为开阔。因工作之便，他有机会接触全国各地风俗人情和文化艺术遗产，足迹遍及大江南北和少数民族居住的高山峻岭及边陲地区。离休之后十多年来，他周游世界五大洲三十多个国家的八十多座城市，细心体验那里的社会习俗和自然景观，参观文化古迹和艺术博物馆，比较中西艺术的同与异，探讨文化传统与现代形态的相互关系，思考和探索如何在自己的创作中吸收外国现代艺术观念与技巧。他的绘画创作之所以不断有所开拓和创新，正是基于这些丰富的生活、艺术经历和得益于他广博的修养。

　　李夜冰的艺术创作大致可划分为三个阶段，从20世纪40年代到70年代是奠定全面基础的阶段，成果反映在普及艺术领域；进入改革开放新时期到90年代中期，他的中国画创作大放异彩，风格以抒情的写实风格见长；最近十多年他的创作观念更为开放，在抒情写实风格的基础上，加强语言的表现性，不少作品含有抽象意味。

　　李夜冰的中国画成就突出地体现在彩墨画创作上。所谓彩墨，是指在水墨基础上较多地运用色彩和关注造型的中国画。李夜冰选择彩墨手段来发挥自己才能的原因，除了由于他原来接受的是中西融合型的艺术教育和他早期的创作经验外，他对中国画传统有自己的理解。他认为，这个传统是博大精深并有广大的包容性，既包括元明清以来的水墨文人画，也包括之前重彩的庙堂、墓室壁画以及民间绘画，而不应视文人画为唯一正统而排斥其他。水墨画发展到今天，面貌更为丰富多彩，有广阔的探索空间。与此同时，他尊重西方古典艺术与现

代艺术各有特色的创造，并认为它们对当今中国艺术的革新均有借鉴价值。正由于他能全方位地、综合地吸收古今中外艺术营养，他在彩墨画领域才经营出具有兼收并蓄特色的个性面貌。

20世纪80～90年代李夜冰的创作大致可以分为描写少数民族风情(如《傣族风情系列》)、山水(如《太行系列》)和花鸟(如《荷花系列》)、民居(如《晋中民居系列》)等几个类型。这些作品都是他亲临其境体验生活，积累了大量写生素材之后创作的，都是有感而发，且有明确的探索目的。他忠实于客观对象，但善于选择描写角度和刻画重点，善于大胆取舍和剪裁以发挥自己的主观创造性。他的画不哗众取宠，在质朴、平实和内在力的表现中抒发自己的感情。在语言处理上，他掌握了全面的艺术技能，根据描写对象的特质和自己的不同感受，运用不同的技巧加以表现。有的写实工整，有的工写结合，有的重写意，有的运用泼墨泼彩手段，有的富于装饰效果……总之，他在绘画语言的繁简虚实中求整体，在变化中求统一，在平中求奇。他重视点擦皴染的笔墨技巧，也关注形的塑造，力图将两者融为一体。而在墨与色的结合上，他更用心探索，在发挥墨的浓淡虚实的魅力的同时，大胆运用色彩来活跃画面。他努力融传统中国画色彩、西画色彩和装饰画色彩于一炉，合程式与新法于一体，遵循"色不压墨"和"色墨混用求其韵"的原理，使墨与色和谐衬映，增添画面丰富的色彩感和韵律感。

有人说过，只有深谙民族传统艺术精神的人，对待他民族艺术的态度才不会保守，我们在李夜冰身上验证了这一说法。几十年孜孜不倦地钻研民族民间艺术的他，面对光怪陆离的西方世界及其艺术，能从容、自信地从中吸收养料来滋润自己的创作。他在考察世界各国艺术过程中创作的许多作品，已经不满足于风土人情的描写，而更注意通过写自己的感觉和印象，探索新的表现手段。他从西方现代主义流派的艺术中适当吸收其强调点线面表现力和寓意、象征、抽象手法，并且将这些手法与中国泼墨、泼彩法结合起来运用，发挥创作过程中的偶然性和潜意识因素，创造更为新鲜生动的绘画效果；他还大胆地尝试描写城市夜景，描写灯光，色彩也更强调对比，赋予画面以现代的节奏。他以宽容的态度，对待西方前卫艺术的种种荒诞表现，认为"就是在垃圾堆里有时也会发现金子"，从中悟到当今艺术多元格局和艺术创作的必然趋势，也更坚定了自己所选择的艺术方向。

回顾李夜冰几十年的艺术道路，我们不能不为他勤劳奋斗、永不自我满足的精神而感佩。虽然他年已古稀，但仍然朝气蓬勃地在从事艺术创作，而且探索精神丝毫不减。中国画在某种程度上是老年艺术，相信有丰富生活阅历和艺术经验的他，还会给人们奉献更出色的创造成果。

超越性绘画与绘画性超越

——当代中国画彩墨大家李夜冰的艺术概论

贾 德 江

　　看李夜冰的中国画，你无法不激动。因为他与众不同，他的画不同凡响。他的作品极丰，似灿烂云霞，有表现荷塘的流光溢彩，有表现域外的异国风情，有表现晋中民居的故土情怀，有表现傣家竹楼的明媚春光，他的足迹踏遍了大江南北、五洲名城，记旖旎风光于笔下，贮万顷荷塘于胸中。他的技巧极新，或"以色代墨见其笔"，或"色墨混用求其韵"，或"线面结合含其骨"，或"疏密得当观其势"，或"有法无法取其度"，或"有笔无笔重其神"，他以他创立的中国画"新六法"及与此相关的图式，融古典色彩、自然色彩、西方色彩与内心色彩为一体，冶传统技法与现代西法于一炉，让激情荡漾与彩墨辉映互为表里，以强烈的中西绘画融合的风格特征，实现对传统与现代、东方与西方、前人与今人的超越，追求某种前所未有的博大、新艳、开明、融通的人文精神的价值取向。李夜冰的双腿可以坚强地插在本土，他的双翼可以自由地飞翔在天穹，而他的心却一直关爱着中国画艺术的过去、现在和未来。年逾80高龄的李夜冰先生，依然充满青春气息，不停地挥动他的如椽大笔，以水墨与色彩的交响，为我们的时代谱写着华美的乐章。

　　中国历史上曾有过多次东西方文化的碰撞。有着各自深厚传统的东西方文化也曾在这短暂的碰撞中产生过心灵的火花，留下过不少融会贯通着东西方艺术智慧的杰出艺术品，也出现了徐悲鸿、刘海粟、林风眠引进西方现代美术理念开风气之先的代表人物。但是，他们似乎没有李夜冰幸运，没有李夜冰得天时地利人和的生存背景。当代中国改革开放的大好形势为李夜冰提供了新的契机，愈益频繁的东西方文化交流、对话，对他的艺术发展产生了不可抗拒的影响。李夜冰的这些自由运用东方绘画传统，并大胆采用西方现代造型手段创作的绘画作品，正是受益于我们这个千载难逢的多元文化相互渗透交融的时代环境。历史给予他在东西方先后受到良好艺术熏陶的机遇，更令他获得了跨越东西方的广阔文化视野，这使他对东西方艺术传统的魅力及其精神内涵都有深刻的领悟。

　　生于1931年的李夜冰，从事美术创作60余年，有过非凡的人生经历。他曾冲锋陷阵于腥风血雨的战争年代，也在解放区从事过战地美术的宣传。新中国成立后，他曾在工艺美术设计研究系统担任总设计师和领导职务40余年，涉猎油画、版画、年画、国画、工艺美术、舞台美术等多种艺术门类。青年时代的他还曾借调在中国革命博物馆工作，有幸得到董希文、罗工柳、石鲁、程十发、关山月等大师的教诲，并同他们一起深入生活、旅行写生。他也曾沉陷挣扎于是非颠倒的特殊时期，也曾寻找机会跨越过无数的大山大河，写生数以万计的作品。近年来，他又有计划地出访世界五大洲40多个国家的80多座城市进行艺术考察和写生创作。参悟人生，体悟自然，觉悟世界，李夜冰站得更高，眼界更广，心胸更宽。他敏感地预见，像徐悲鸿那样，以西方写实绘画改造中国画的前景并不乐观。他欣赏刘海粟对西方后期印象派的倡导以及他在中西融合方面的探索，只可惜刘

氏的成功率较低，留世的成功之作不多，且优劣互见。李夜冰从不讳言他的艺术深受林风眠的影响较多，尤其是林氏的彩墨风景，是他心仪已久的范式。不过，与林氏不同，他在创造个人的艺术风格时，在将色彩大规模引入他的中国画时，更多地强化了文人画传统的笔精墨妙，强调了画面的深度与广度，而不是"西方绘画中心论"的立场。

相对于徐悲鸿、刘海粟、林风眠，李夜冰是一个兼收并蓄更具有现代主义前瞻性的艺术家。他没有因意识到传统绘画的可贵就一头扎进传统不能自拔，也没有因认识到西方写实古典传统的局限便完全抛弃西方绘画的优长，而是在认识到西方现代主义绘画与中国传统绘画的结合具有广阔的前景时，敏锐地以色彩和笔墨为核心，将后印象派的色彩、光影、构成与中国画传统笔墨的点、线、泼、皴、染有机地结合起来，自始至终坚持以写生带动笔墨的新变，在不放弃形的诉求中，出神入化地去发现美、营造美。他的中国画的卓荦之处在于在传统笔墨框架中表现出崭新的精神气象，在于在"墨显色辉，色助墨韵"的彩墨互动中产生一种奇异的感觉，其用色、运笔、施墨皆逸出了文人画传统，又不是对于西法的盲从，而带有一种现代感的个人化印记，可谓独家妙造、异彩纷呈，充满和谐，充满天趣，充满诗境。

每个人都有心中的世界，李夜冰的画就是他自己的世界。他的世界大体由三个方面内容所组成：一是荷塘寄怀，二是民居寻梦，三是异国探胜。

出于崇尚高洁与淡泊的性情，李夜冰偏爱画荷，为的是营造一片精神净土，在歌颂生命力顽强的同时，把观者带入一个纤尘无染、清静莹明的琉璃世界。因此，李夜冰画荷不是以狭小的孤芳自赏的视觉描绘少许的荷花、荷叶、荷梗，而是画荷塘的宏大景观。他画的荷也不是历代画荷名家或工或写的传统样式，只在两度空间里最大限度地发挥中国画工具材料的性能，而是借助自己传统文人画的深厚笔墨功力，把西方色彩引进荷塘，以激情四溢的"以色代墨"的泼洒和"交响式"的线条与色彩的混用，在满构图的西方取景法式中以墨托色，创作出一系列可以从表层到底层连续解读的三度空间结构的作品。画中那些纵横捭阖不失书法意味的视觉符号，那些凛然不可侵犯狂飙般的彩墨架构，带给我们的视觉冲击力是空前的。他画出了风云际会荷塘的顽强，他画出了阳光灿烂荷塘的辉煌，他画出了冰清玉洁荷塘的芬芳，他画出了金风萧瑟荷塘的秋艳，他画出了残叶枯梗荷塘的奇崛，更重要的在于李夜冰的荷塘是西方色彩构成与东方笔墨韵味的结合，拓展了东西方传统绘画的空间意识，使人们超越感官的无穷无尽的理解力极大地丰富起来。李夜冰的"荷塘系列"作品，体现了这样的艺术目标和艺术理想，即保留和提纯中西传统的精妙之处，并将它们作为最基本的元素去解构、扩大，在世界艺术的大范围中去呈现一种独到的序列结构，达到博大辉煌的视觉景观。

如果说，中国画是现实与浪漫的结合、主观与客观的统一，那么，李夜冰的《荷塘寄怀》系列更倾向于浪漫主义，是浪漫中的现实，有个性背后的共性；而他的《民居寻梦》《异国探胜》系列作品更倾向于现实，是现实中的浪漫，有共性中的个性。也就是说，他笔下的荷塘，虽研究前人作品，更深入荷乡即景写生，但更注

重主观意趣的表达；而他的国内民居和国外风情的采撷，则在所见、所知、所想的真切感受中，更偏向客观的描述。

1990年离休之前，因美术创作和工艺美术研究工作的需要，李夜冰走遍了祖国各地，领略了三山五岳、北国草原、江南水乡、南疆边陲、天山南北、雪域高原的祖国山河之美。离休20多年来，国门大开，李夜冰有了更多走向异国他乡的机会，饱览了大洋彼岸的多所城市的海外奇观之美。他的《民居寻梦》和《异国探胜》系列山水作品，也就伴随着他的步履足迹应运而生。

显然，20世纪五六十年代李可染先生的多次外出写生的创举对他影响至深。研究李可染先生的道路以及他对写生问题的见解，使李夜冰毫不犹豫地选择了沿着李可染先生抓住"写生"这一重要环节推动中国山水画发展之路前行。他们的共同之处都是导源于自然山川写生的强烈印象，都是巧妙地把包括关注形、光、色在内的西画的创作技巧，有机地融在传统的、写意的笔墨体系之中，都坚持"洋为中用"的原则，在中西文化艺术广泛交流的大潮中做以中为主的融合，目的是为写意的中国画在保持研究民族特色的同时，获得更强的表现力。所不同的是，李夜冰在山水画创作中，始终既尊重客观自然之美，又忠实于自己的独特感受，丰富多彩的笔墨技巧的变幻、西方印象派浓艳多变的色彩植入、"一花一世界"的不同意境的营造，使他的作品不拘一格而呈现出"法由景生"的新鲜感，具有多种美学旨趣和内涵。而不是李可染的一味求黑，强调一个"狠"字，把山一律画成背景逆光，虽承继了黄宾虹的积墨，却丢失了黄宾虹金刚杵般的用线，成为名副其实的"白山黑水"。

取材于民居的风情山水，是李夜冰情有独钟的选择和建构，也是他进行多种风格的尝试与探索的试验田。从家乡晋中石头垒成的农家院落，到鳞次如星罗棋布的太行窑洞；从鸟瞰古城古建的百年变迁，到老屋老檐的惊世三雕；从高宅深巷的扑朔迷离，到似梦非梦的孔雀之乡；从九曲黄河第一镇的奇伟夭娇，到明珠璀璨的香港街景，或水墨淋漓，或彩墨交融，或皴擦写实，或没骨写意，或点线交错，或线面相融，根据理法，根据自然，李夜冰把妙在控制与非控制之间的水墨表现力推向极致，把最具群众性的色彩感染力发挥至极，从中又显示出在取象、构境、写情等方面继承传统又超越传统，取法西方又变化融通的一些共同趋向。由于所表现的主题是他体验到的、看到的、直接的，甚至可以说是他刻骨铭心的，因而他笔下的景致最为贴近生活，最为亲切可人的，也更具有时代的特征。李夜冰是怀着深切热爱、眷念和美好的祝愿去描绘那里的一切景观，一切都显露着历史联系中的沧桑感，一切都蕴含着古貌新机的生命力。我认为，他的这种风情作品为山水画的写生别开了生面，而且给予了强化和提升。

《异国探胜》系列是李夜冰五大洲旅行的风光写照，当他面对大洋彼岸的异国风情，他总是抑制不住内心要表现它们的激情，并始终保持着这种情感于笔端注入画卷。他的笔墨因此有了灵性，他的图景由此触目惊心。他善于以敏锐的目光捕捉着生活中美的事物和自然中美的景色，他更善于借西方的他山之石，去开发民族传统艺术的新生。他内心深处的强烈愿望，就是如何吸取外来艺术精华以促成本民族的传统绘画艺术的现代转型，如

何在继承和弘扬民族传统的基础上，使他的作品超越洋人，超越古人。他形成了自己艺术的实验方案，即综合中国水墨材质不可替代的特殊表现力和西画在色彩、光感、肌理以及具象、抽象等表现手法，去营造具有异国情调而不失东方神韵的彩墨景观。《异国探胜》系列作品的五光十色是他这一实验方案实实在在的成果。他带给人们的是《费城街头》的粲然，《夜纽约》的繁华，《银座之夜》的炫目，《塞纳河傍晚》的静谧，《拉斯维加斯一日》的神奇，《曼谷大皇宫》的富丽，《圣彼得堡雨天》的安祥，《肯尼亚森林宾馆》的优雅，《雨中巴黎》铁塔的巍峨，《巴西海滨》的喧闹，《埃及古城——孟菲斯》的肃穆……李夜冰为我们创造了一系列不可度量的迷人空间，并在这些空间中借用中国传统笔墨变幻莫测的点画结构来表达一种超越东西方文化传统价值观念的新视野，让我们在赏读这些迷人空间的同时获得一种身临其境的人生体验。从这一层面看，无论是李夜冰的《荷塘寄怀》还是《民居寻梦》《异国探胜》的作品都是通过对中国文化资源的征用和重组，以一种"世界化"的方式，向西方世界展示了中国文化某些方面的特质。他要告诉大多数西方人，现代的中国画不只是古老的灿烂的东方艺术，已经具有了现代人的痕迹和气息。

毫无疑问，李夜冰是一位具有开拓精神和进取精神的现代艺术家。他至少在两个方面实现了他绘画性的超越：第一，他既充分发挥了中国水墨随机渗化的特质和书法线条的抽象表现力，又能自由地运用光色、肌理和立体感作为启动情感的重要媒介，从而突破了传统水墨艺术的平面性，有效强化了水墨渗透化机制和书法线条的视觉冲击力。第二，他借助于长期积累的理论识见、经验修养完成了上述的聚合与转换，提供了一个超越现代与传统、西方与东方二元对立的范例，为当代中国画的创新开拓了思路和视野。

对艺术家来说，最大的心愿是在有限的艺术生涯中，努力使自己超越时代，超越历史，从而使自己有限的艺术生命趋于无限，趋于永恒。

这或许正是李夜冰先生所执著追求的境界，也是他青春永驻、艺术长青的奥秘所在。

2013 年 3 月 24 日于北京王府花园

夺目而有韵味　充实而有光辉

——众家评说李夜冰其人其艺

　　李夜冰先生艺术涉猎多方面，李先生艺术的最大特点，就是既重视中国传统又重视西方艺术，不仅看到本土传统艺术的长处，也看到西方艺术的好处，甚至于能够找到不同民族、不同地区的绘画中共有的东西，把这些东西拿到手，在此基础上创造自己的画风。他的画还有一个特点就是非常重视色彩的运用。灿烂的色彩，丰富了水墨的韵味，既有中国画的点、线、墨系统，还有块面色彩系统，他把两者结合起来，这样就使传统中国画的语言得到了丰富，每一张画都有强烈的现场感。李先生的"新六法"对传统的借鉴很得要领，抓住了要害。他的创作可谓硕果累累、生机勃勃，不断探索，锐意创新，收效显著。

<div align="right">——薛永年（中央文史研究馆馆员、中央美术学院教授）</div>

　　李夜冰先生的艺术创作在两个方面很成功：一是对传统的整合，一是中西的融合。李夜冰先生的荷花系列作品，突出体现了艺术的独创性。他的画可能有很多人的影子，但那不是任何人的而是他自己的独特的面貌。比如荷花系列中的《莲洁》《皓月暗香》《墨海荷韵》等完全是无色彩笔墨，也非常符合传统，但他不是在学习某家、某个人，而是有自己独到的东西，同时能看到他深厚的笔墨功力。李先生在"新六法"里有一条"以色代墨见其笔"，这一点在他的荷花系列里表现得尤为充分。李先生的荷花造型，突破了传统的观察角度，具有装饰性。我还没看到过哪一个油画家、水彩画家、中国画家，像他这样画过。一名艺术家能够达到随心所欲的境界，是很难得的，这说明其艺术水平达到了相当高的程度。20年前美术界发现了一位画家黄秋园，那个老画家也是几十年来，默默耕耘、默默无闻，突然被发现了，我觉得李先生有点像。不过两个人是两种不同的类型，黄秋园是属于传统的笔墨，李先生却是属于创造、创新、独创性的画家。

<div align="right">——王宏建（中央美术学院教授）</div>

　　李夜冰从艺60余年，笔意传新。他的绘画作品来源于生活与自然，具有鲜明的艺术风格和时代特点，给人蓬勃向上、催人奋进的力量，深受人民群众的喜爱和艺术家的好评。

<div align="right">——杨延文（中央文史研究馆馆员、著名画家）</div>

　　李夜冰先生的艺术成就，越来越被社会认识和关注，随着时间的推移，也越来越放射出夺目的光彩。李先生从事过多种绘画艺术创作实践，是位涉猎艺术范围很宽的艺术家，也是建立在坚实传统功力基础上的有创新、有发展的艺术家。看到李先生的画以后，可以帮助我们进一步理解什么叫"古为今用、洋为中用、百花齐放、推陈出新"，什么叫"古不乖时，今不同弊"，什么叫"笔墨当随时代"，从而进一步思考我们如何在中国传统的基础上，用新的视角、新的笔墨，歌颂新时代、新生活。

<div align="right">——刘松林（原《中华书画家》杂志社主编）</div>

　　李夜冰先生在进行中国画艺术探索、彩墨艺术探索的时候，他要面对的是中国古代绘画艺术的传统和20世纪在西方冲击下的新的中国画传统，他在两种传统对话交流中思考绘画艺术，特别是彩墨画的画法。"新六法"

是他在艺术理论思考和艺术实践中总结出来的成果，并且有所创新。他是对中国画的发展作出贡献的艺术家。

<div align="right">——邹跃进（中央美术学院教授）</div>

　　我和夜冰先生是老朋友，我曾经给他的一本画册做过一个序，那是大约有十几年前的事了。那时候，我就看到他的作品，已经看到他作画的时候吸收了各种技法，当时我好像也提到了这点。这次看了作品以后，这种感受更深、更强烈。李先生所提到的六法之一"以色代墨"，这个我感到他提得这么明确，好像在以前还很少有人把它作为一个法提出来，这个体现在他的绘画创作中。他有很好的西画基础，后来呢，他又画国画、年画，他把这个多方面的技法、技巧和创作手法都能够综合起来运用，而且用得得心应手。特别是他的世界风光这一批作品，能感受到他画的这个地方非常美，我觉得看了以后真的不能不振奋。

<div align="right">——邓福星（中国艺术研究院艺委会副主任、美术研究所名誉所长）</div>

　　李夜冰先生是一个时代特征非常强的画家，他是希望打通古今的画家，又是一位跨领域的画家。跨领域对一名现代性艺术家来说，是一个重要特征。成功的艺术家，往往是跨领域的，往往是杂家。李先生是以色彩表达为中心的。在他的"新六法"中，"以色代墨见其笔"这个见解很有见地。他的理论与探索是同步的，他之所以在实践中有这样的成果，是与他的理论思维分不开的。李夜冰先生"新六法"的形成和阐释在当代是很有价值的。他与林风眠、刘海粟先生开创的彩墨画接轨了。

<div align="right">——邓平祥（中国油画学会理事、评论家）</div>

　　李夜冰先生总结的"六法"非常重要，"以色代墨见其笔"、"色墨混用求其韵"，这两条可以说是他艺术的基本特征，概括出来就是他强调"色"。过去"墨分五色"，这就是我们说的"以墨代色"理论。他看到了传统水墨画那种不重视色彩这样一个局限，因此他重新返回来"以色代墨"，同时，"色墨混用"，他把色放在前边。李先生的艺术基本特点就体现在三个方面：第一，他以写生为基本手段，即"读万卷书，行万里路"，可以说他真正做到了行万里路。第二，色彩是他的主要语言。他意识到在新的时代，色彩的融入是必要的。第三，他的大部分作品归类为彩墨风景。彩墨风景图式成为他艺术的一个特点或风格。

<div align="right">——贾方舟（策展人、评论家）</div>

　　李夜冰先生的画有一种明显地对传统的呼应。这种传统就是对西画的一种借鉴，对传统各种工艺的借鉴。他的水墨作品中，很多地方运用点和线的描绘，但他是用非常强烈的色彩来表现，是一种塑造关系，二者之间形成了一种张力。在李先生的画里我们可以看到，他在表达现代城市以及各种各样的题材方面，这种尝试具有重要的价值，这是一个很大的突破。

<div align="right">——李　军（中央美术学院教授）</div>

图 版 目 录

异国探胜
YIGUO TANSHENG

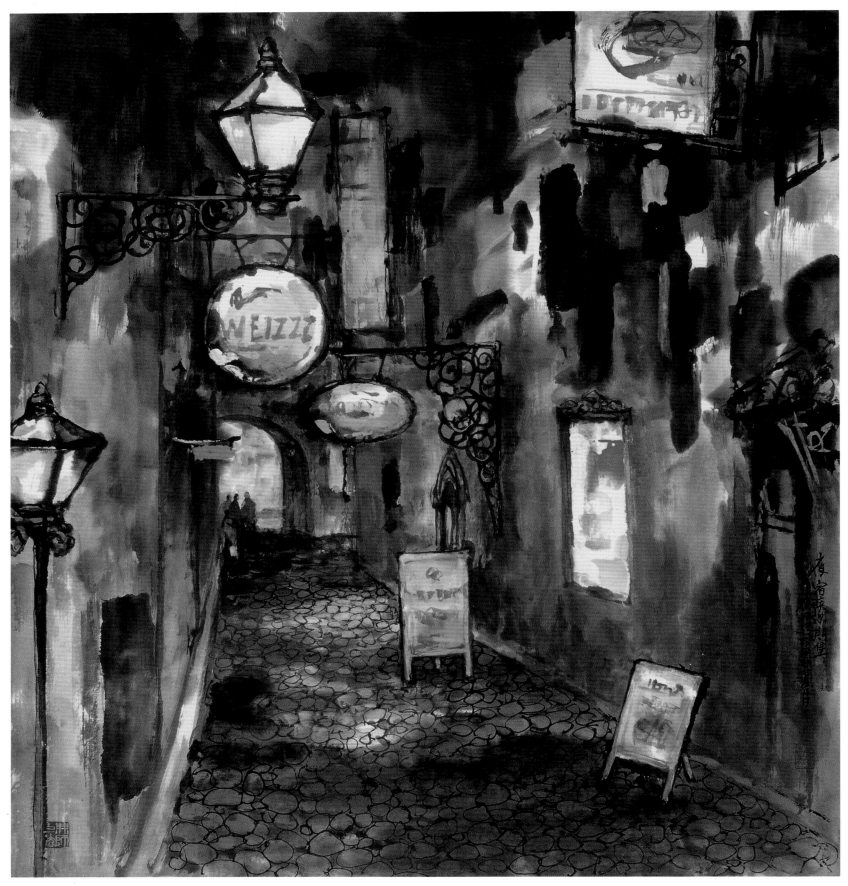

李夜水　LI YEBING

2

中国近现代名家画集

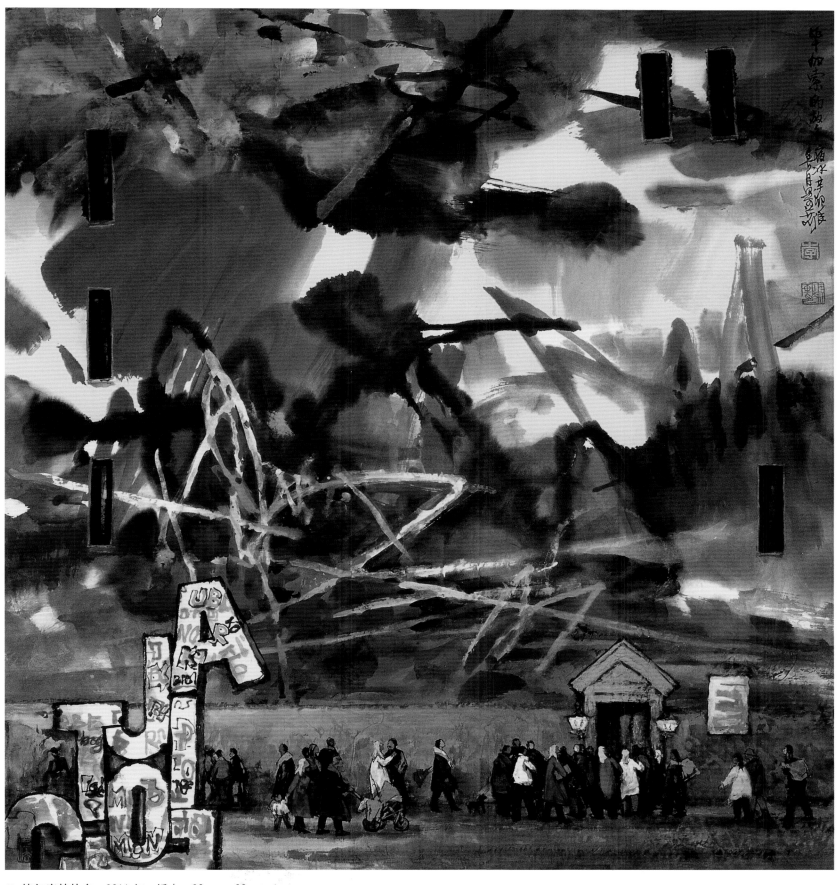

◎ 毕加索的故乡　2011 年　纸本　96cm × 90cm

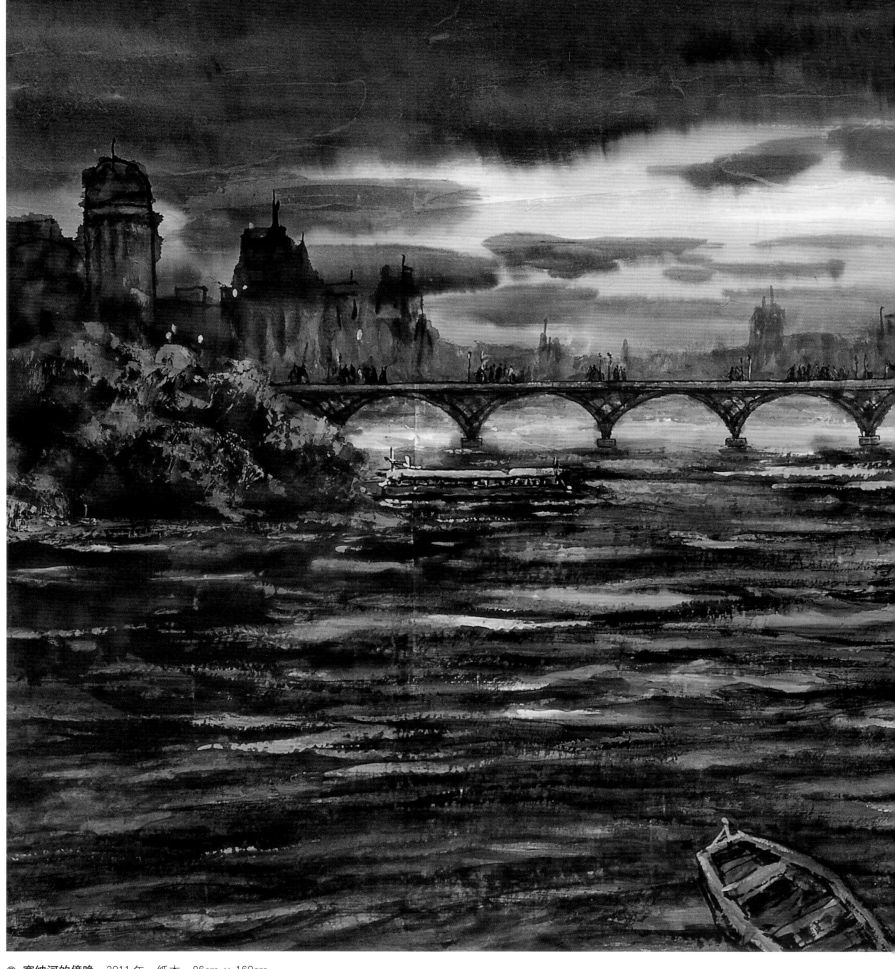

◎ 塞纳河的傍晚　2011 年　纸本　96cm × 160cm

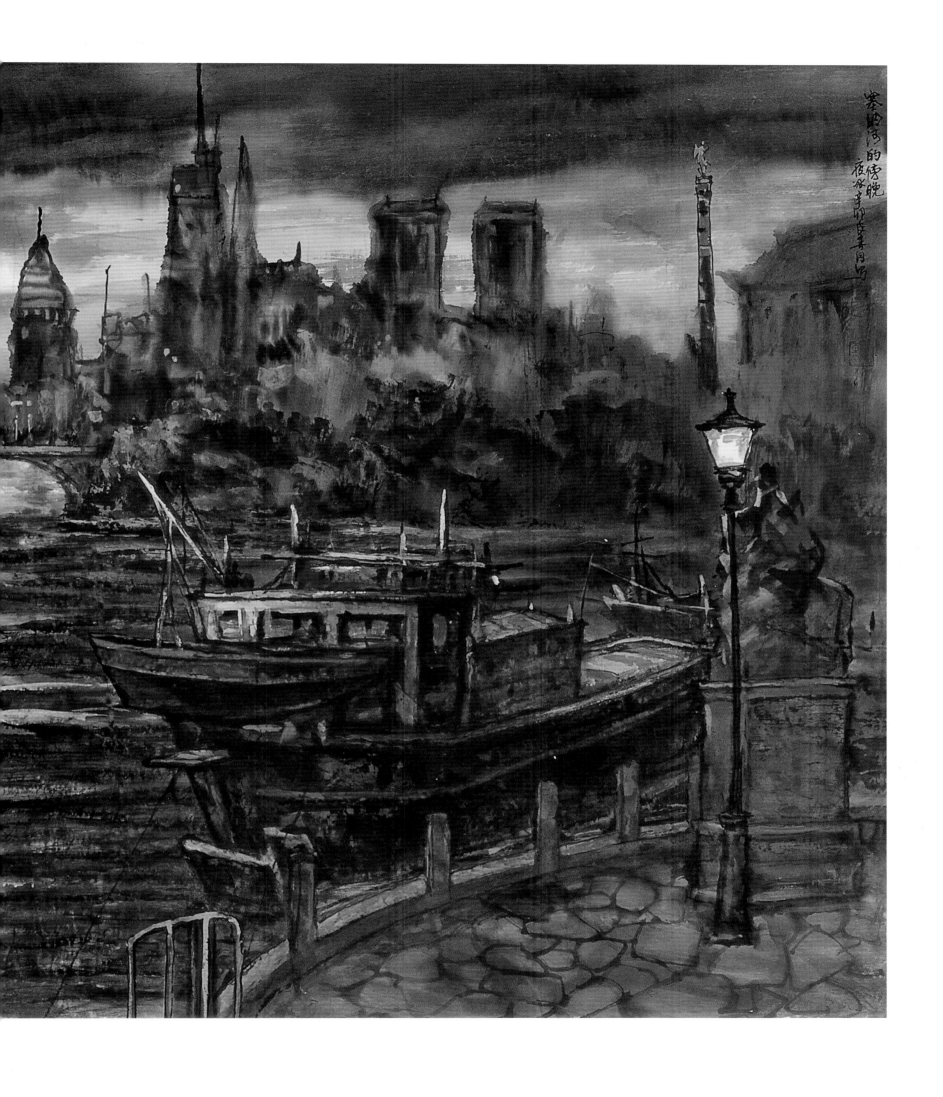

塞纳河的傍晚
夜滨李叶丙写生

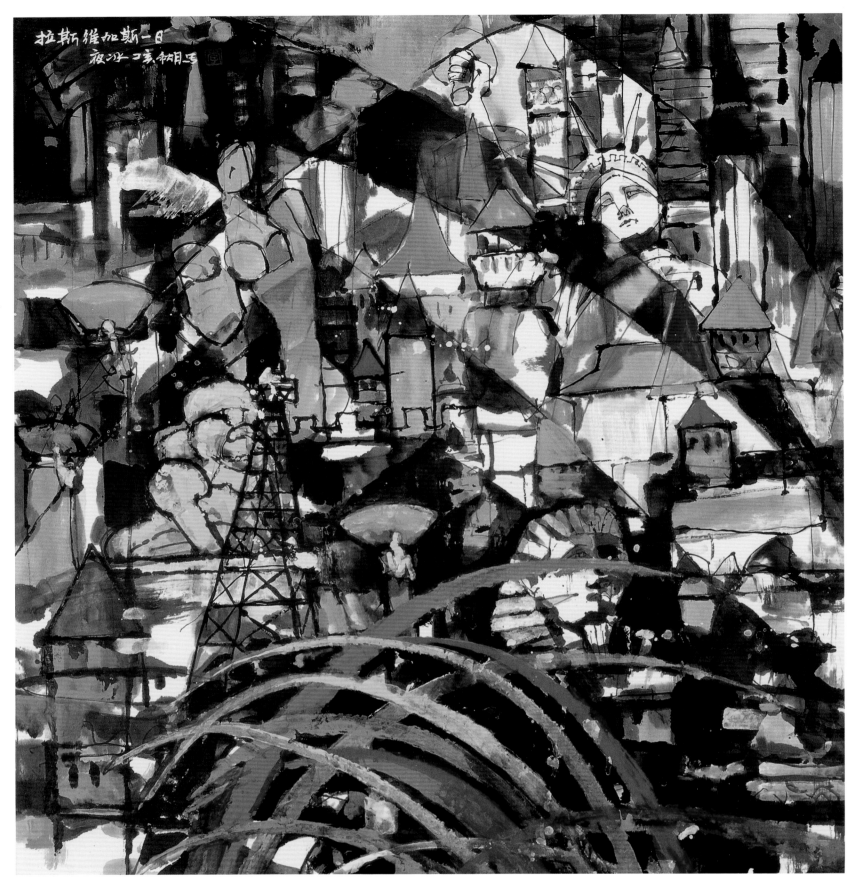

◎ 拉斯维加斯一日　2007 年　纸本　96cm × 90cm

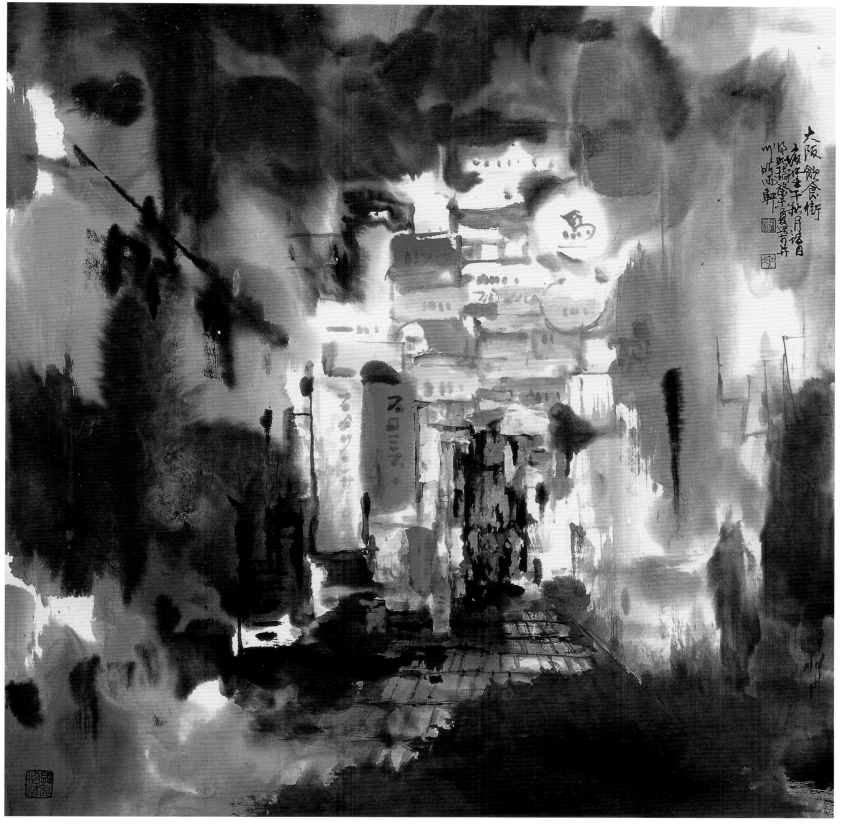

◎ 大阪饮食街　2003 年　纸本　69cm × 68cm

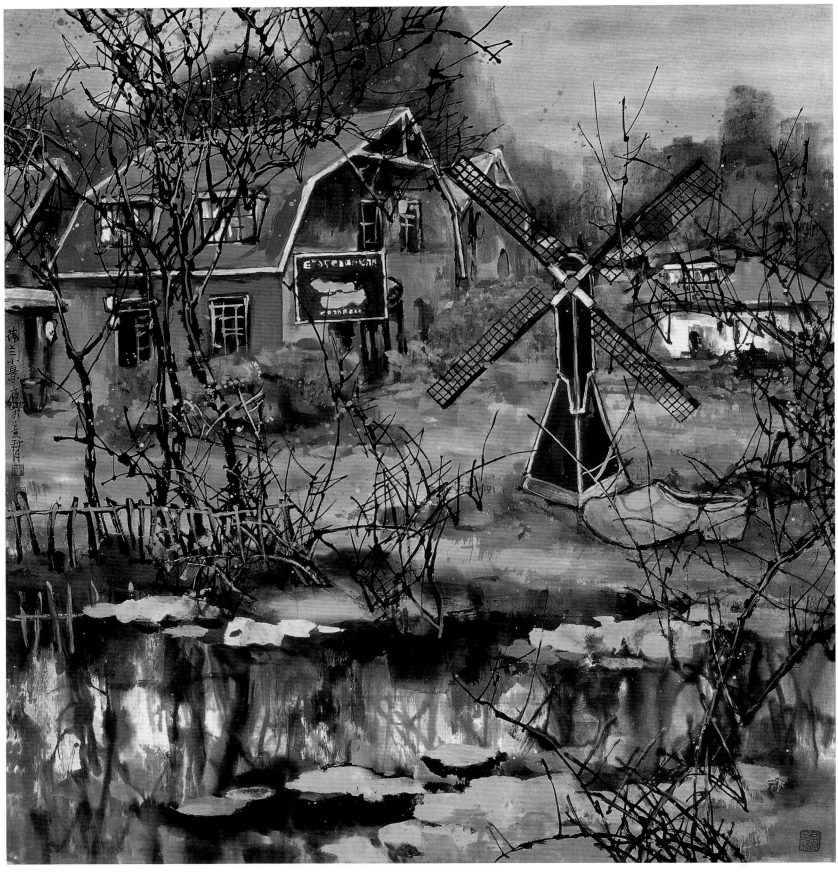

◎ 荷兰小景　2007 年　纸本　96cm × 90cm

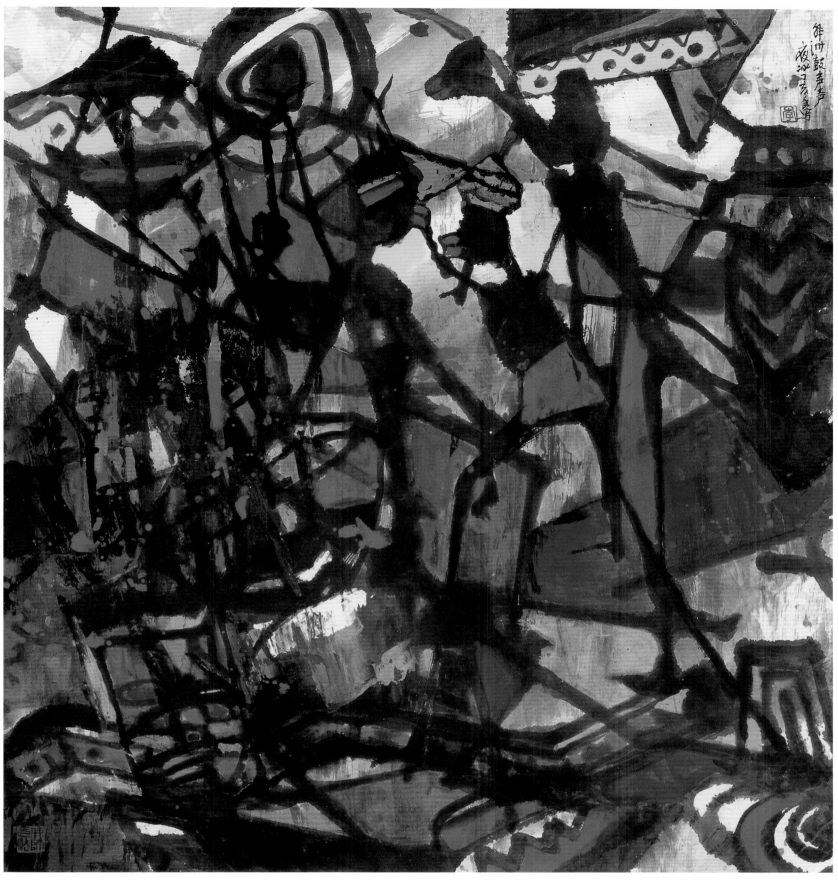

◎ 非洲鼓声声　2007 年　纸本　96cm × 90cm

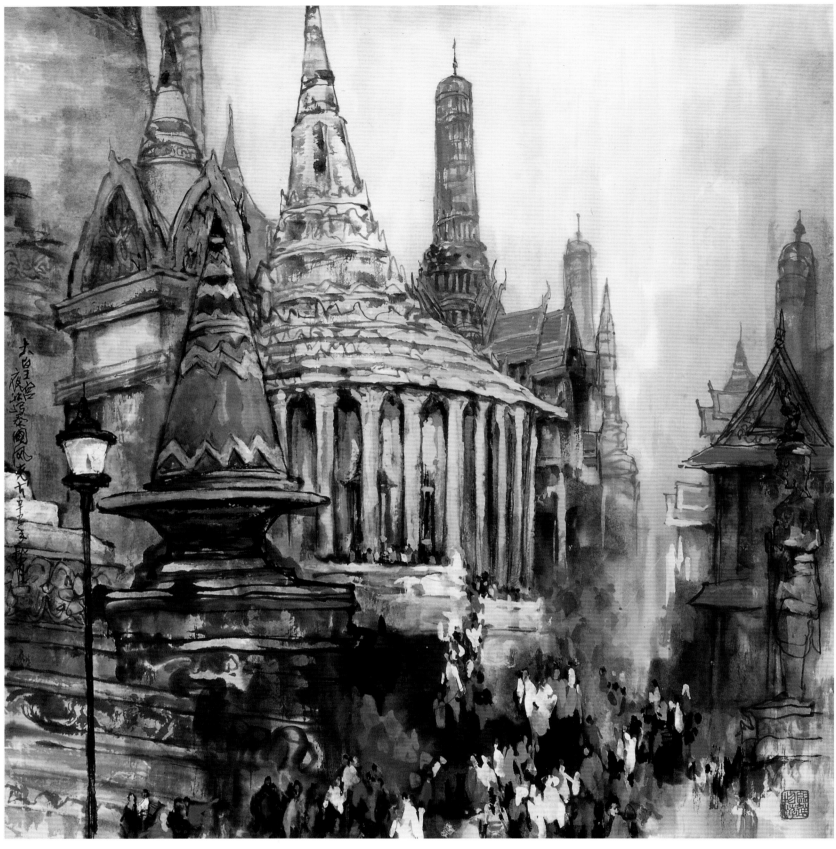

◎ 曼谷大皇宫　2001 年　纸本　69cm × 68cm

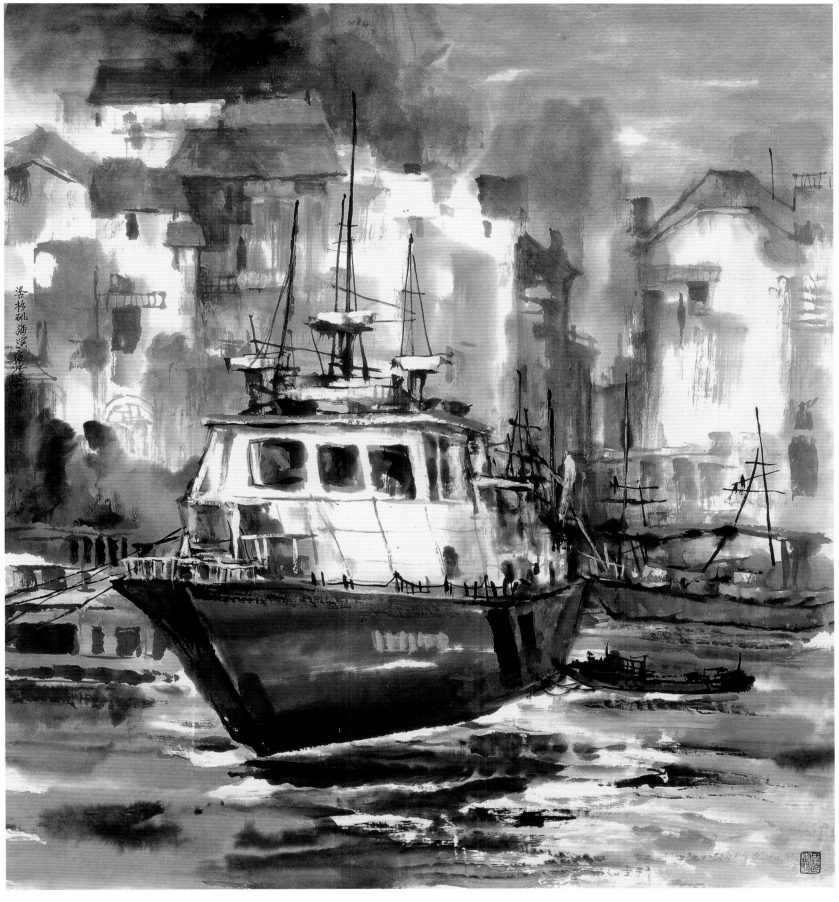

◎ 洛杉矶海滨　2004 年　纸本　96cm × 90cm

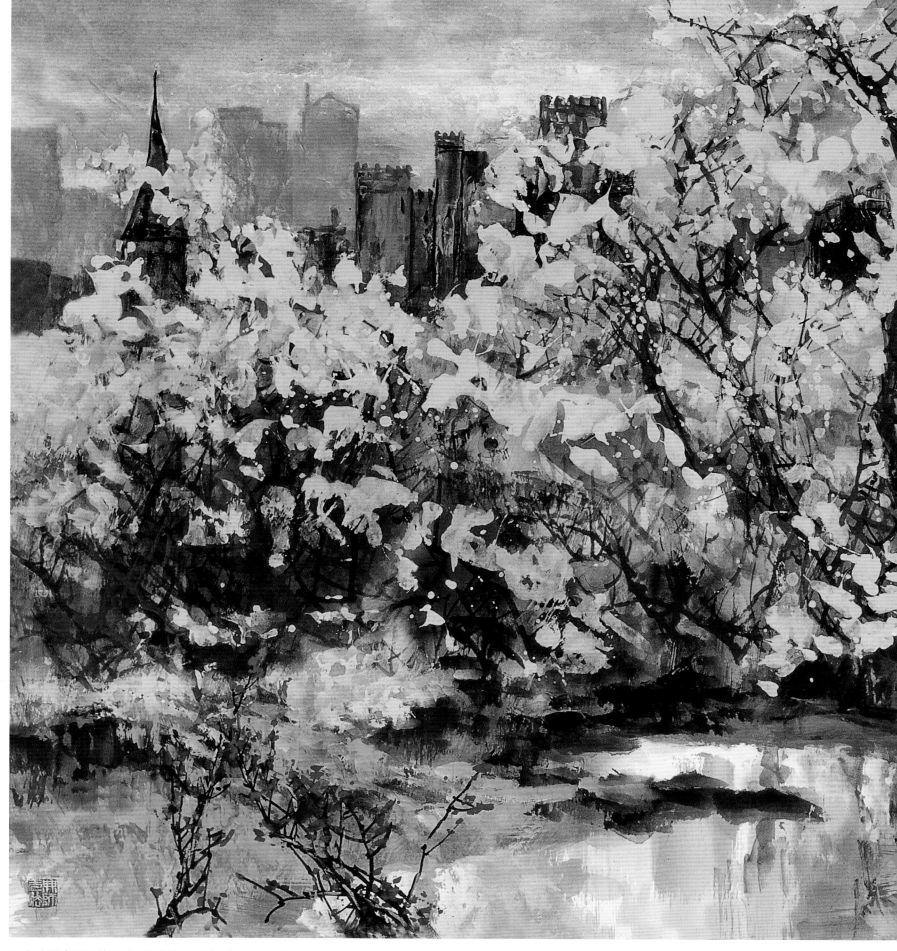

◎ 忆在纽卡斯尔的日子　2007年　纸本　96cm×180cm

李夜冰　LI YEBING

中国近现代名家画集

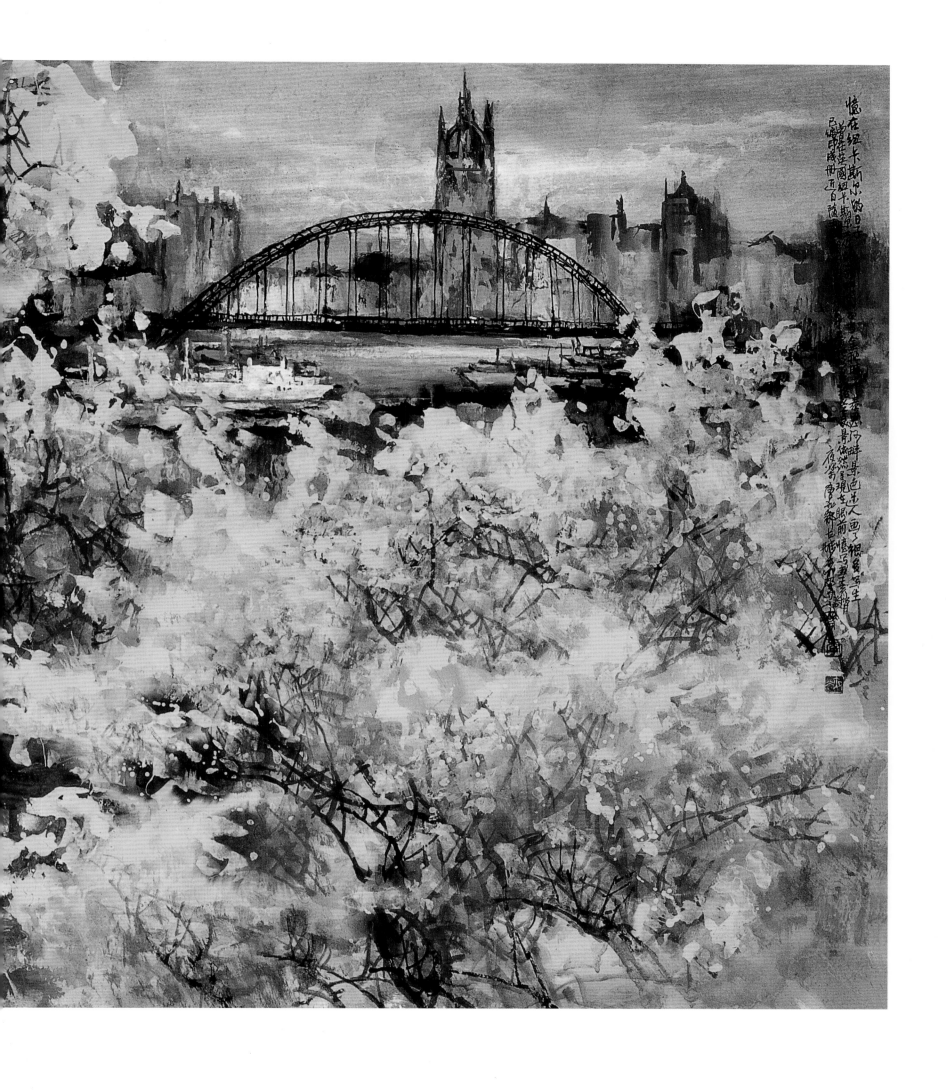

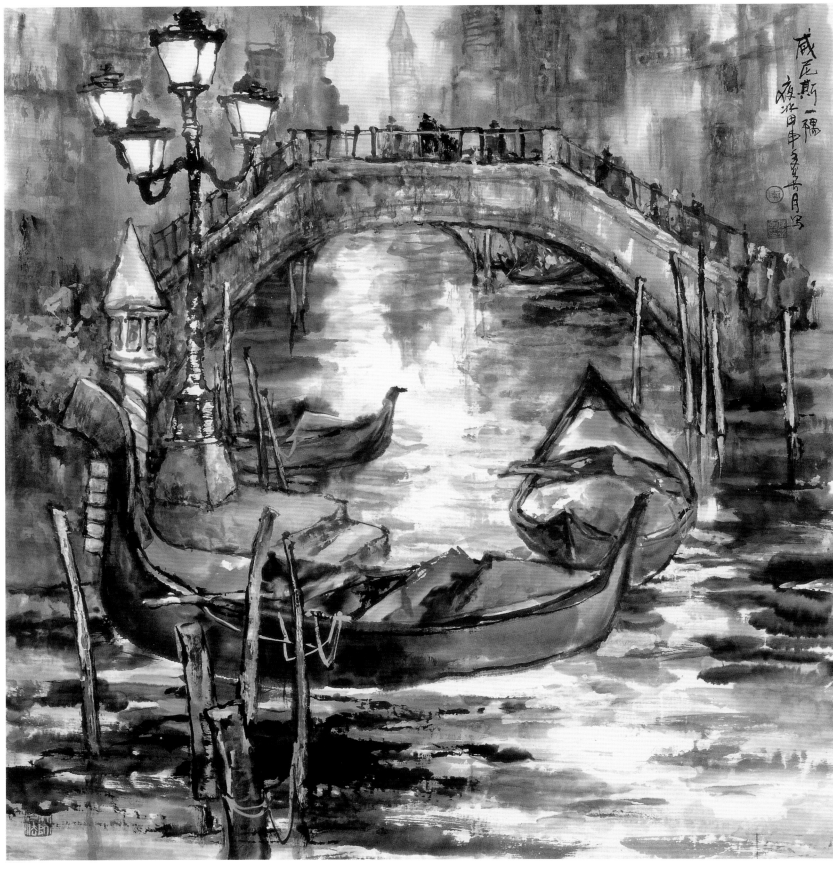

◎　威尼斯一隅　2004 年　纸本　96cm × 90cm

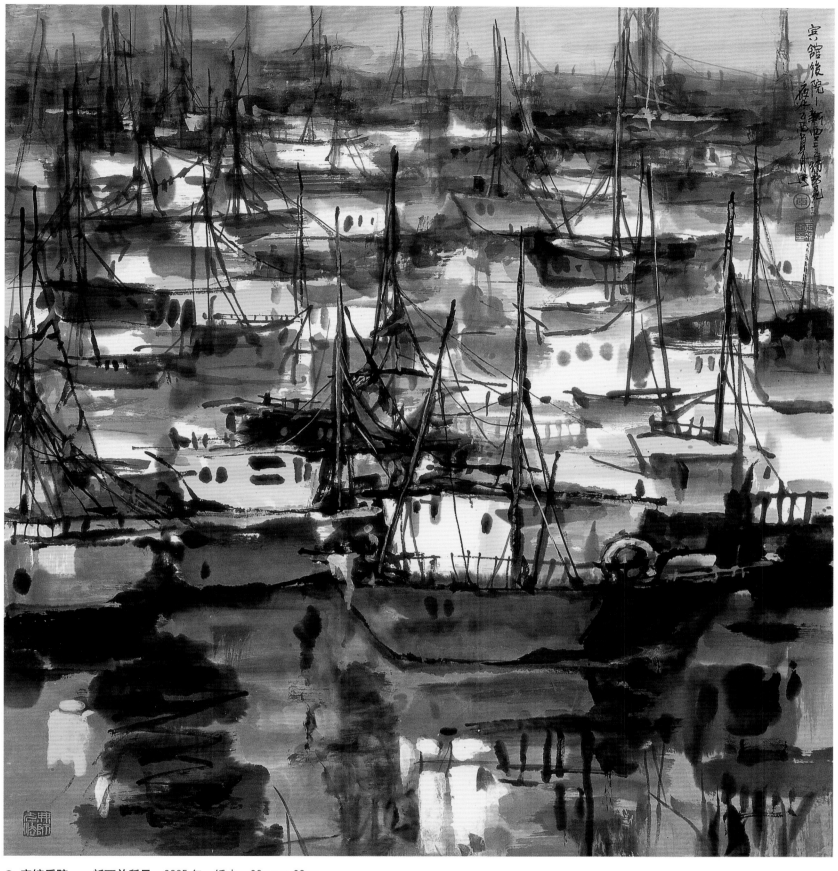

◎ 宾馆后院——新西兰所见　2005 年　纸本　96cm × 90cm

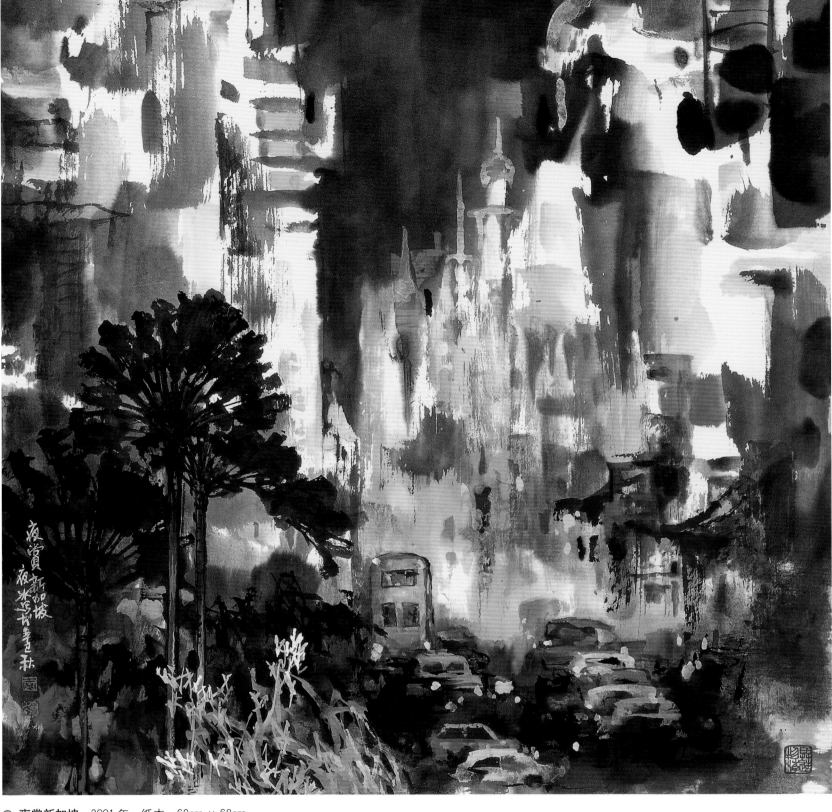

◎ 夜赏新加坡　2001 年　纸本　69cm × 68cm

李夜冰　LI YEBING

中
国
近
现
代
名
家
画
集

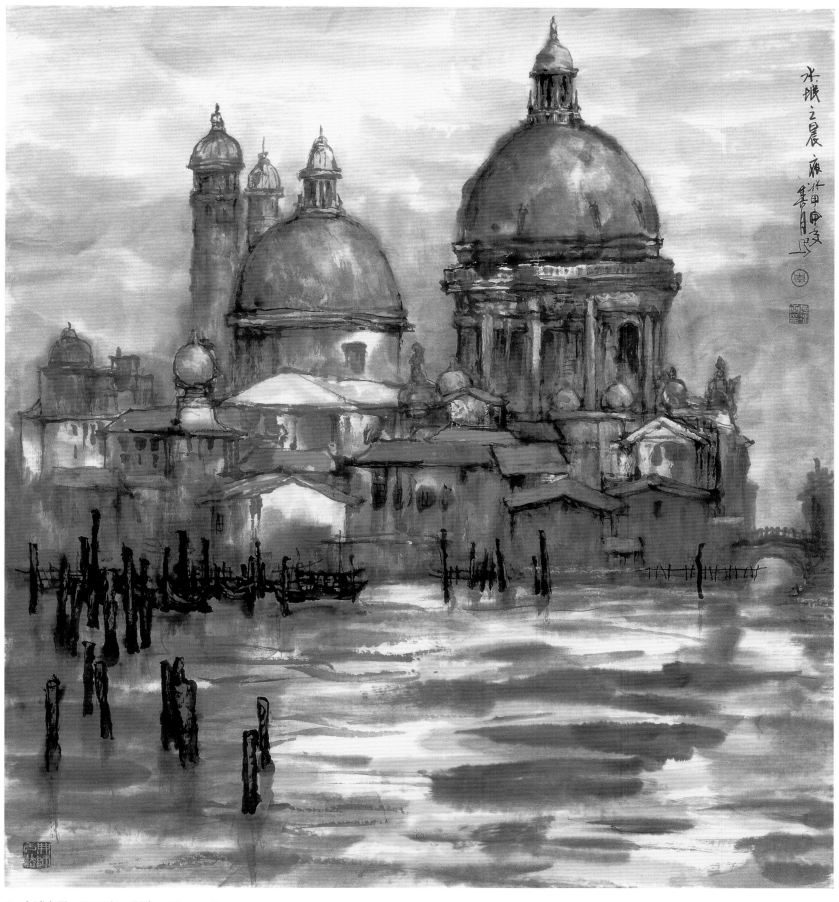

◎ 水城之晨　2004 年　纸本　96cm × 90cm

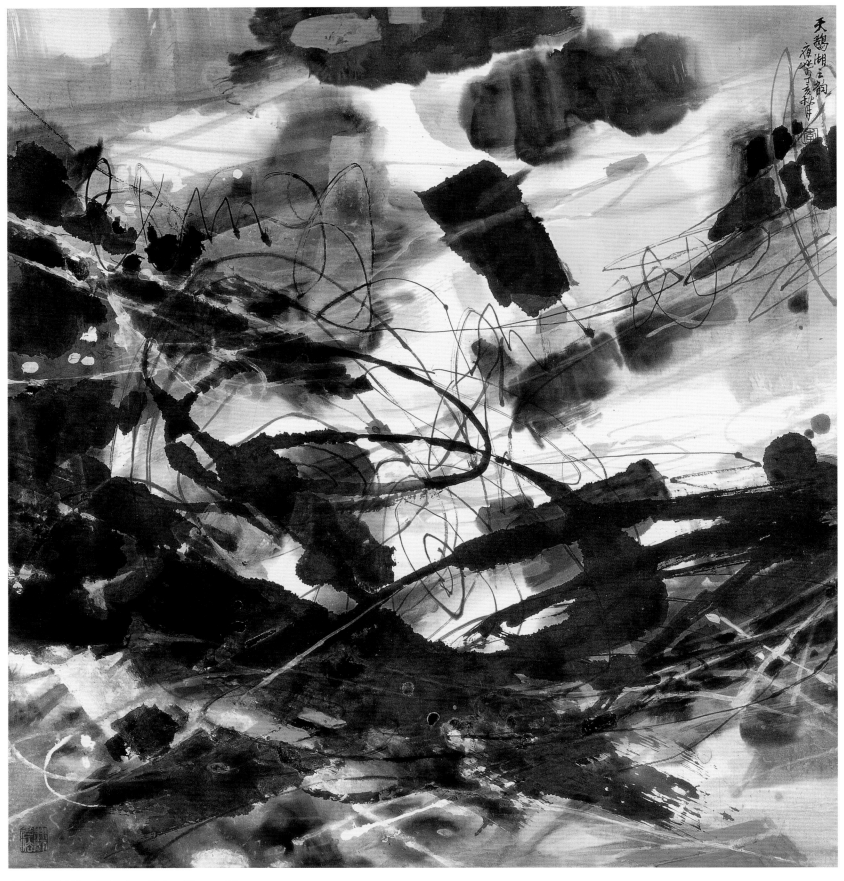

◎ **天鹅湖之韵** 2007 年 纸本 96cm × 90cm

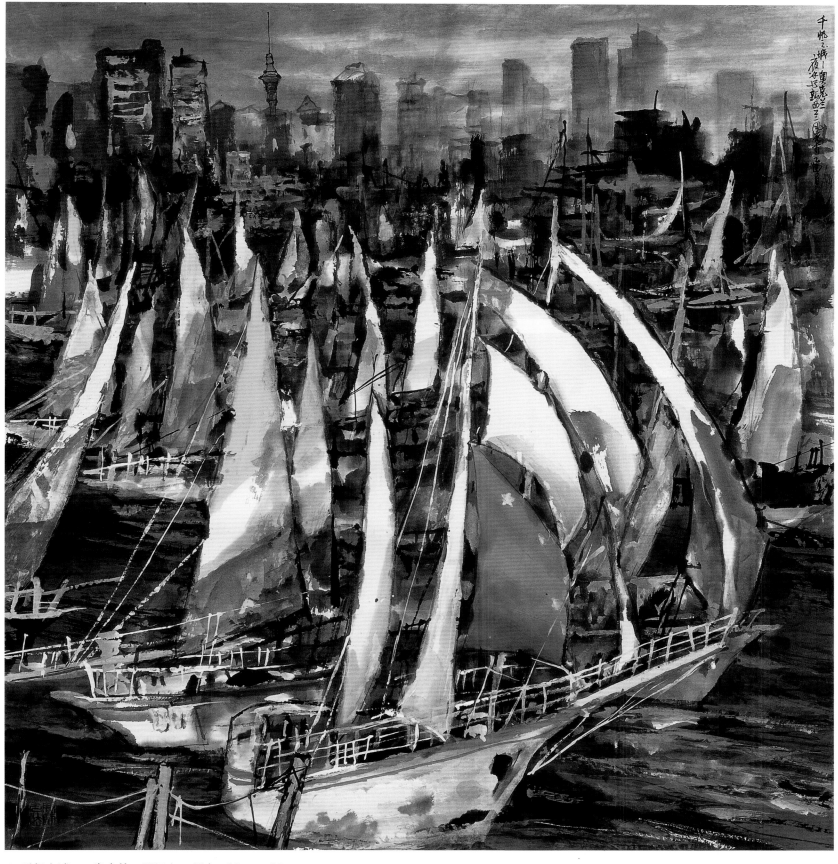

◎ 千帆之城——奥克兰　2005 年　纸本　96cm × 90cm

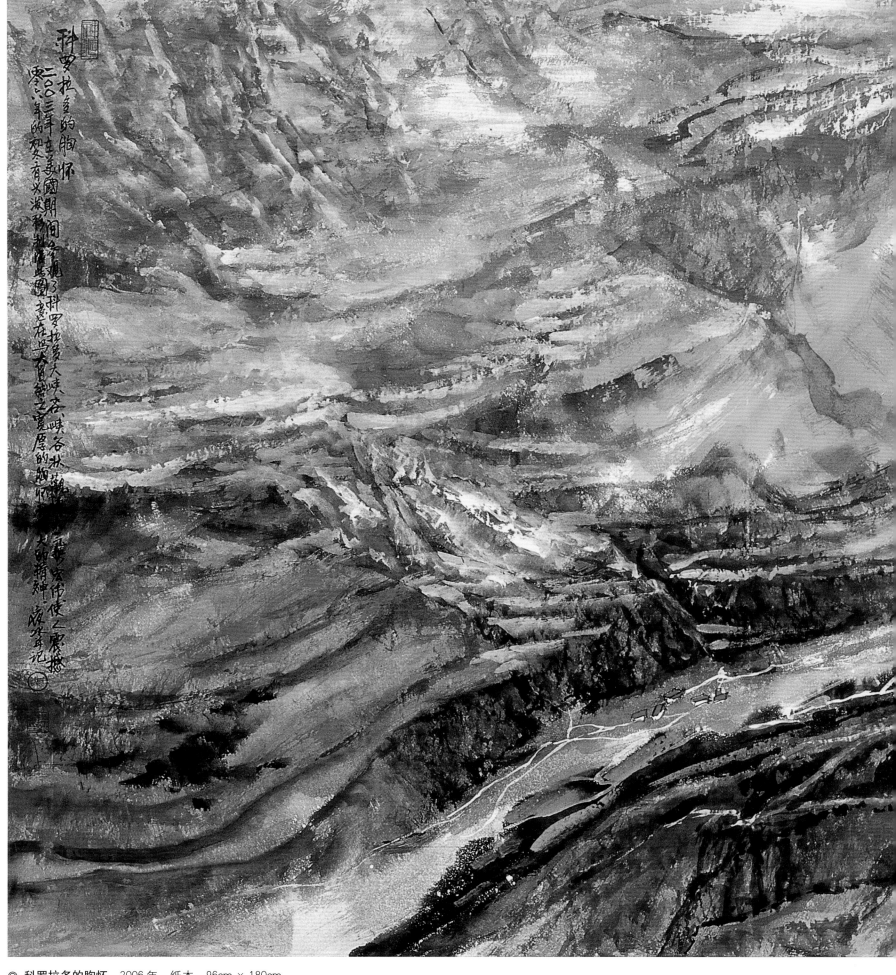

◎ 科罗拉多的胸怀　2006 年　纸本　96cm × 180cm

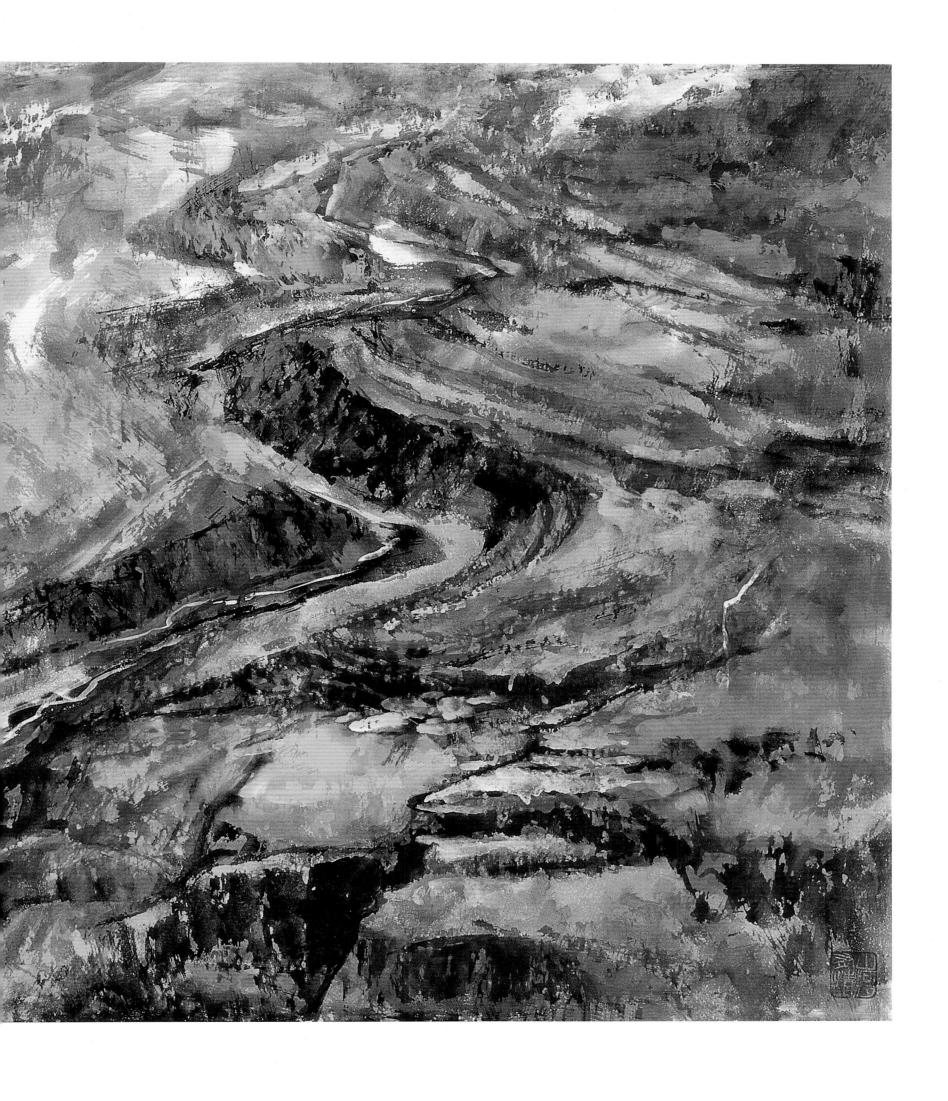

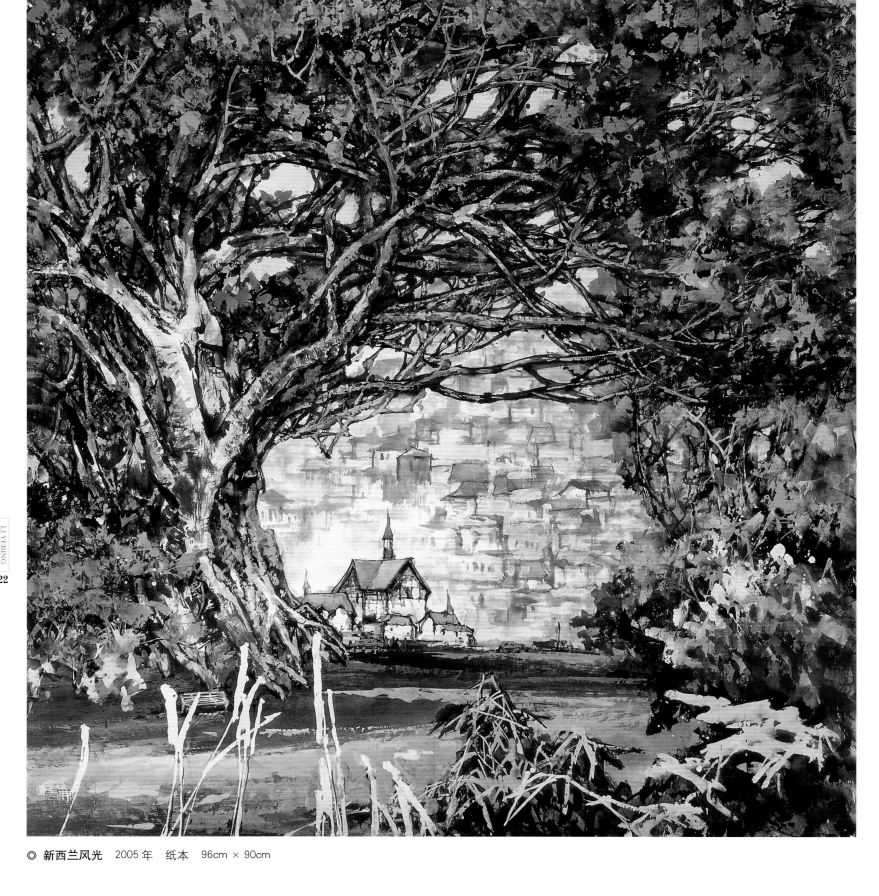

◎ 新西兰风光　2005 年　纸本　96cm × 90cm

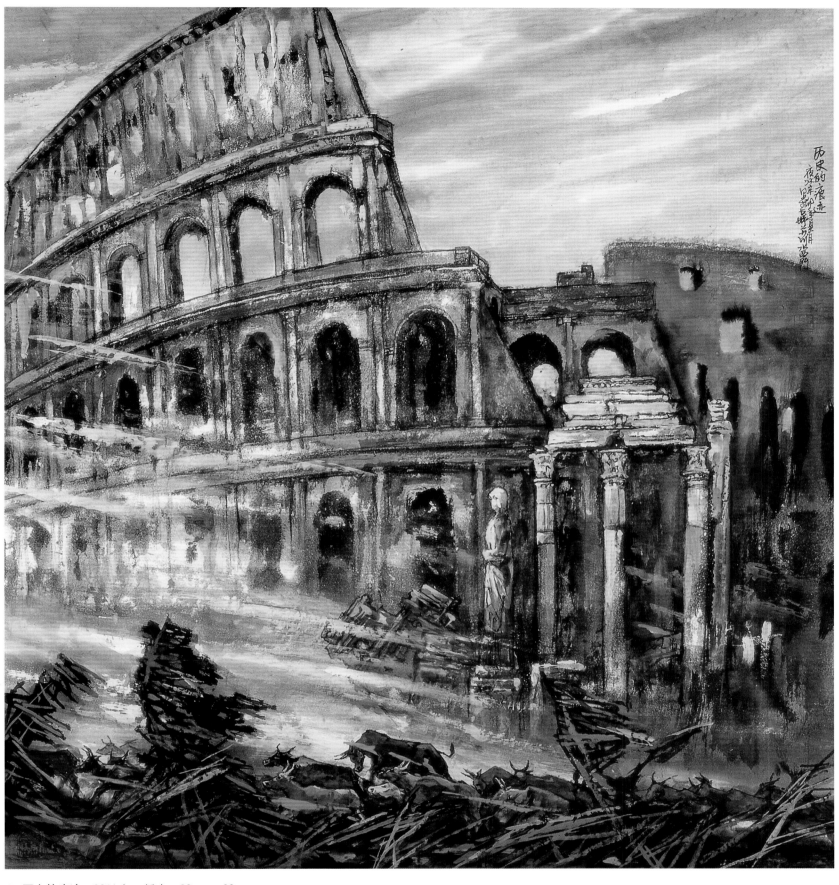

◎ 历史的痕迹　2011 年　纸本　96cm × 90cm

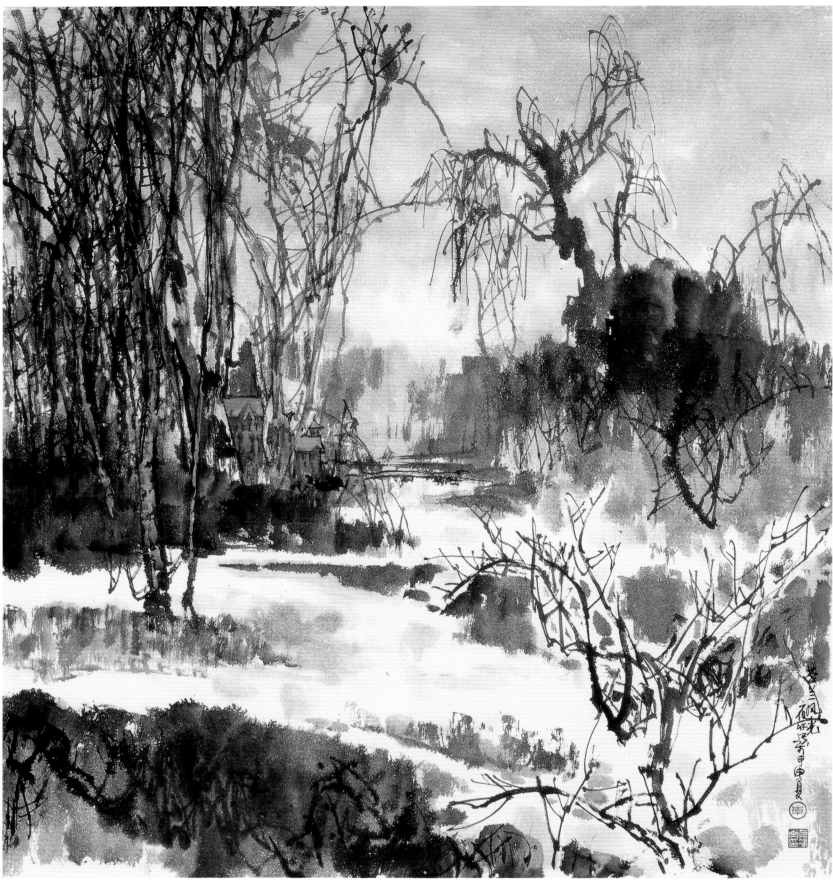

◎ 芬兰风光　2004 年　纸本　96cm × 90cm

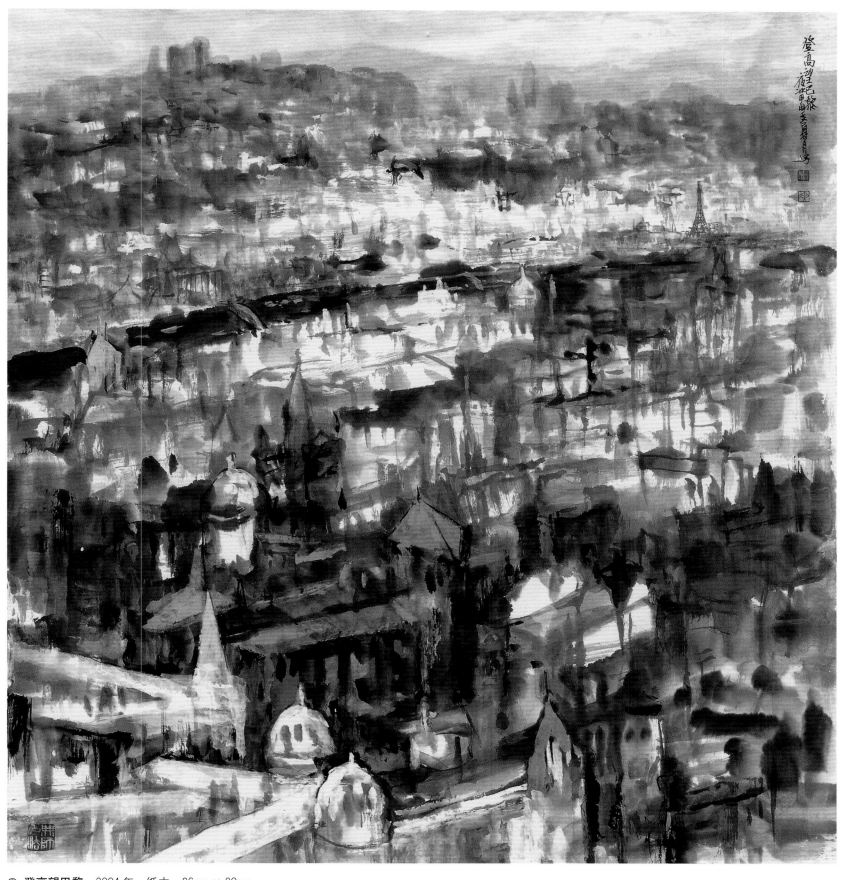

◎ 登高望巴黎　2004 年　纸本　96cm × 90cm

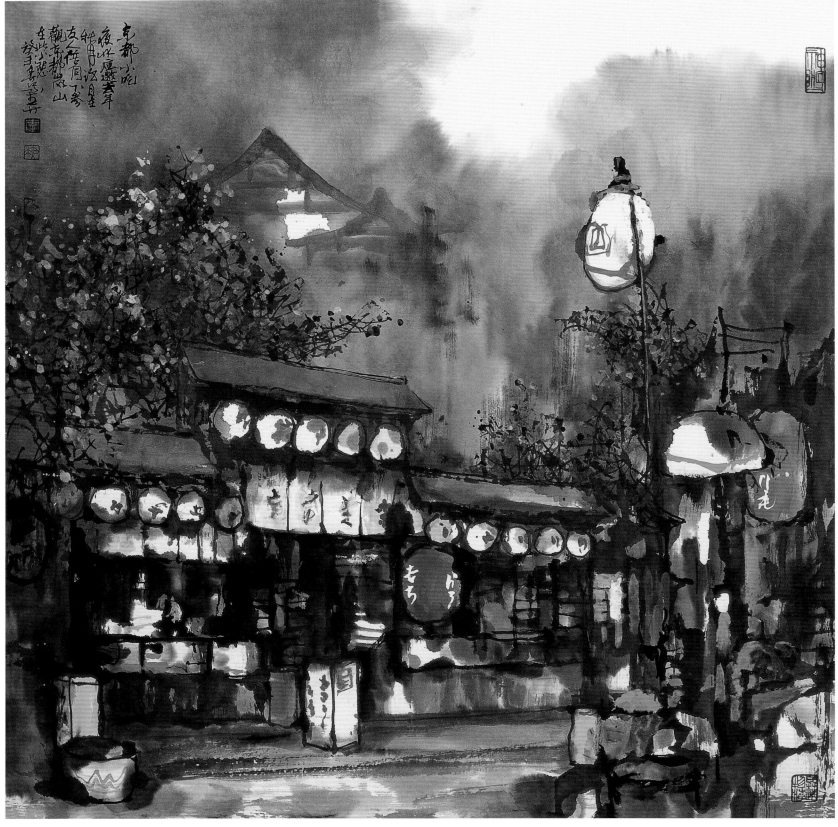

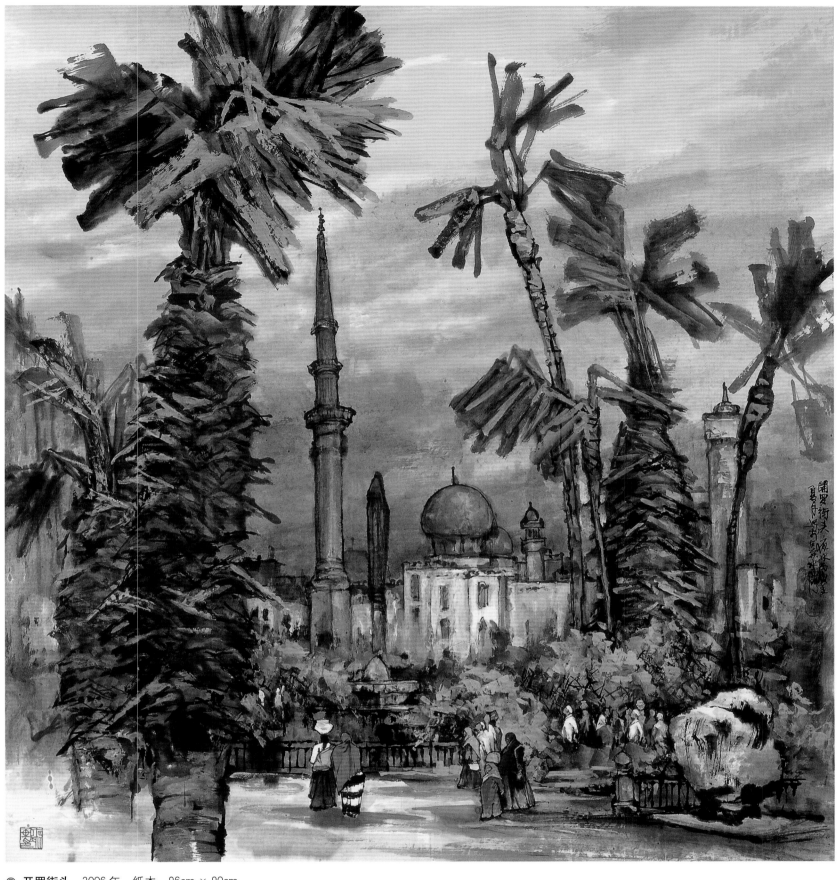

◎ 开罗街头　2006 年　纸本　96cm × 90cm

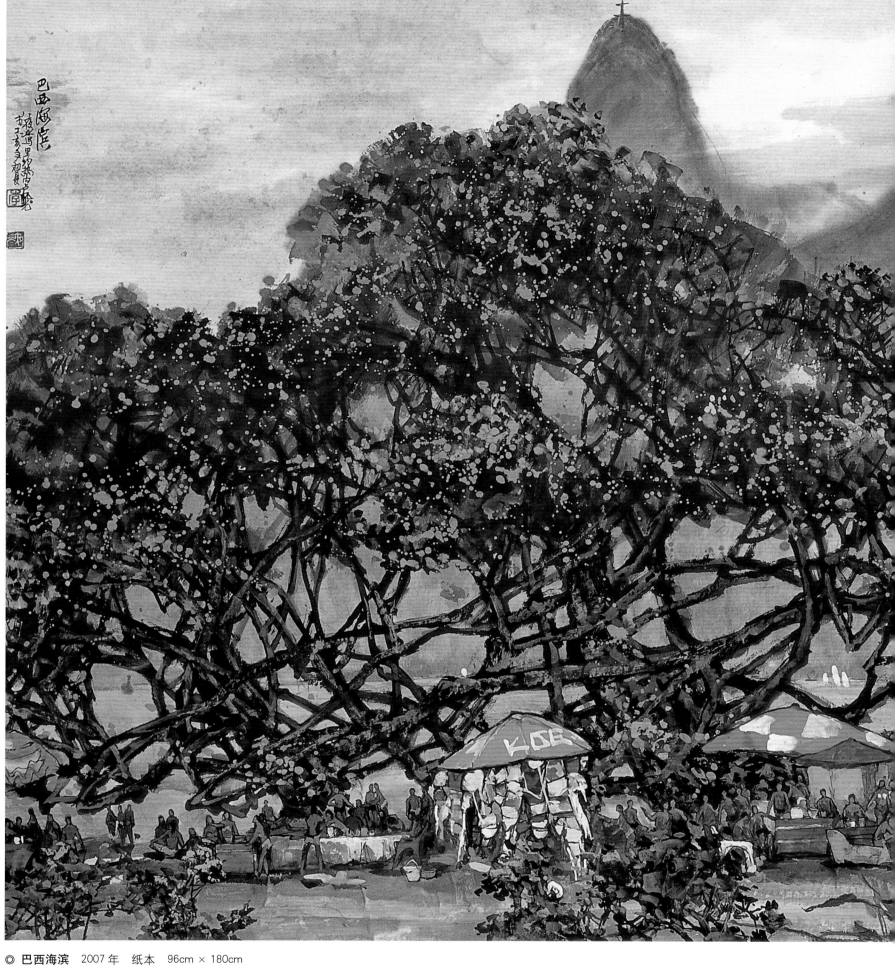

◎ **巴西海滨** 2007 年 纸本 96cm × 180cm

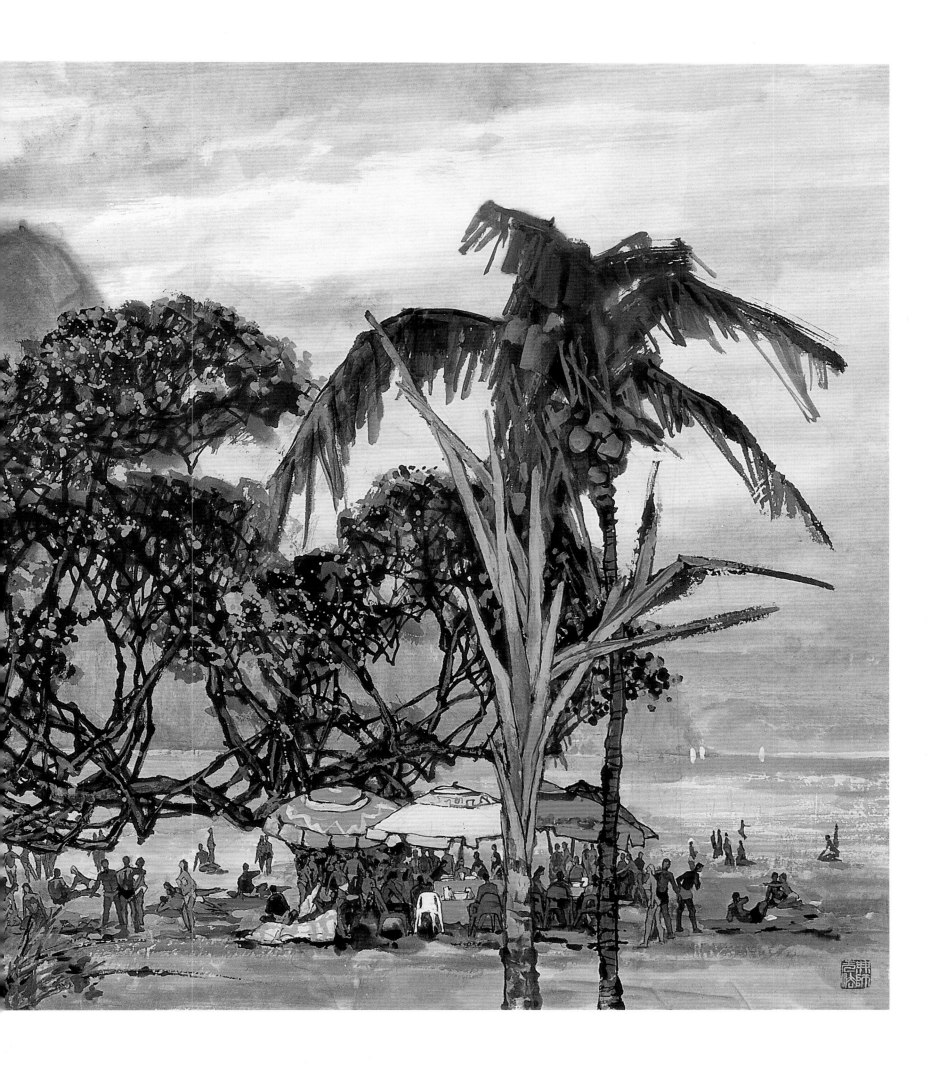

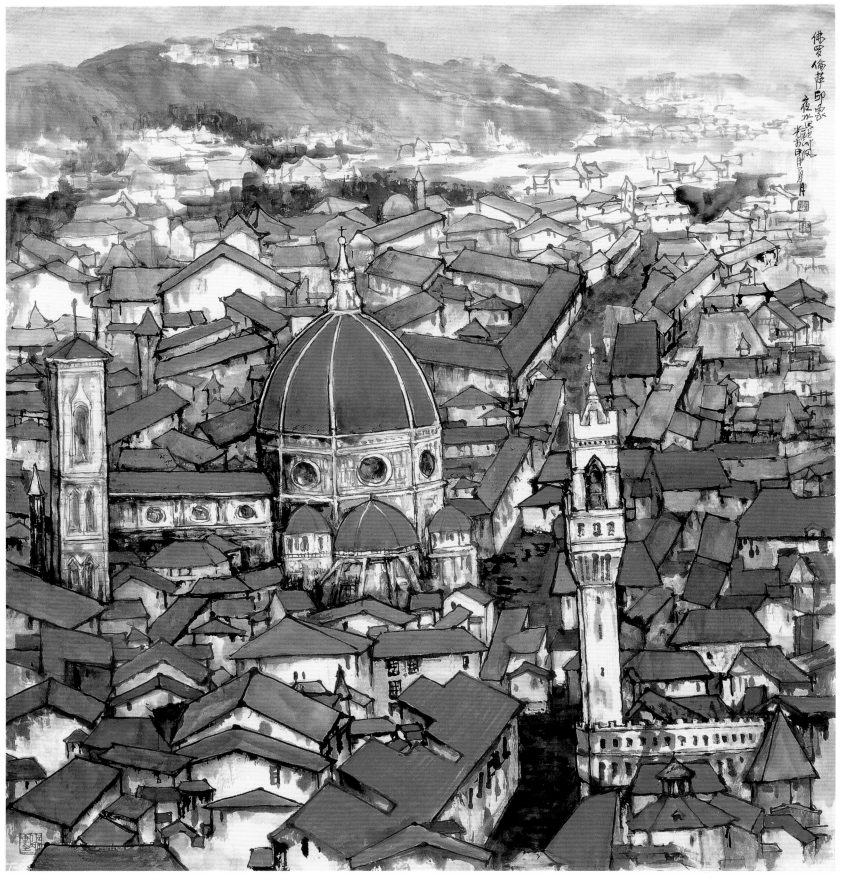

◎ 佛罗伦萨印象　2004 年　纸本　96cm × 90cm

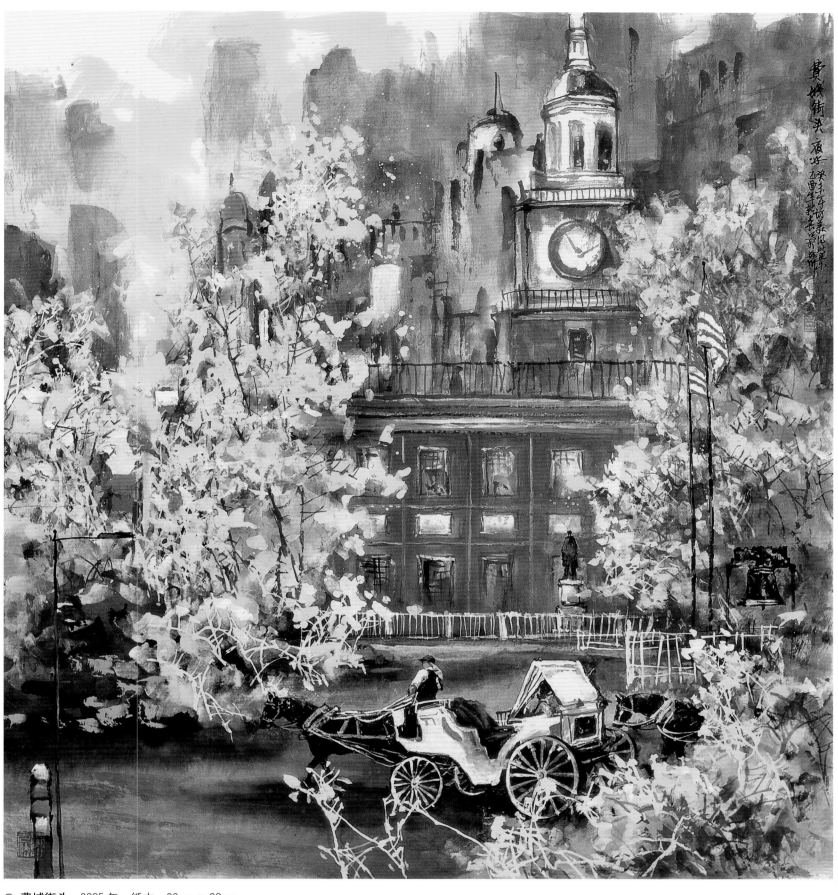

◎ 费城街头　2005 年　纸本　96cm × 90cm

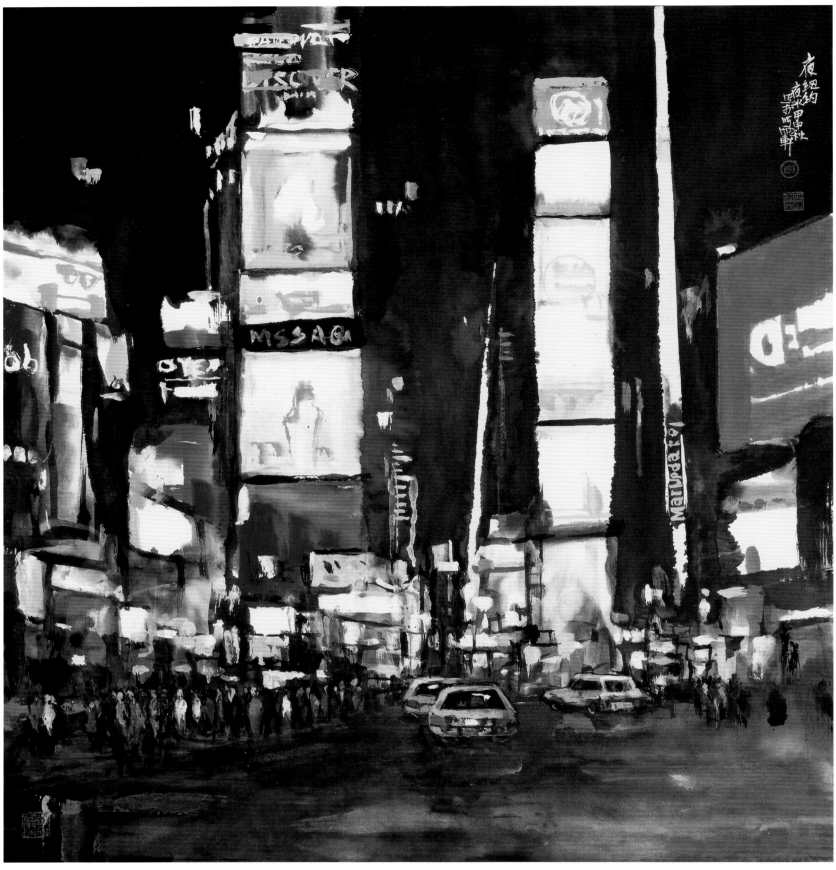

◎ 夜纽约 2004 年 纸本 96cm × 90cm

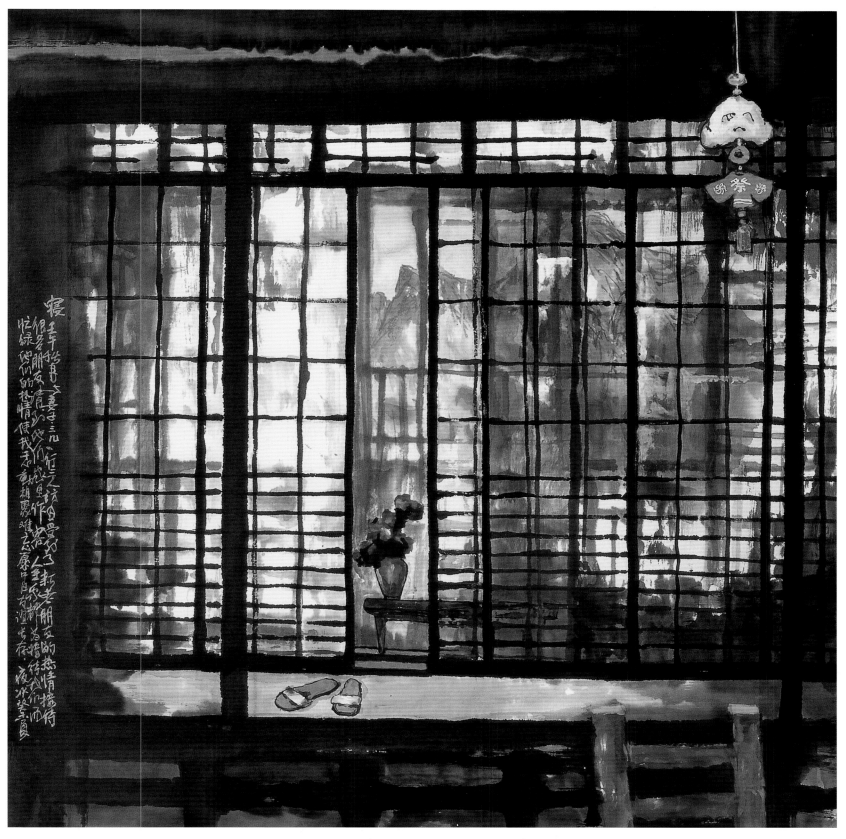

◎ 寝 2002年 纸本 69cm × 68cm

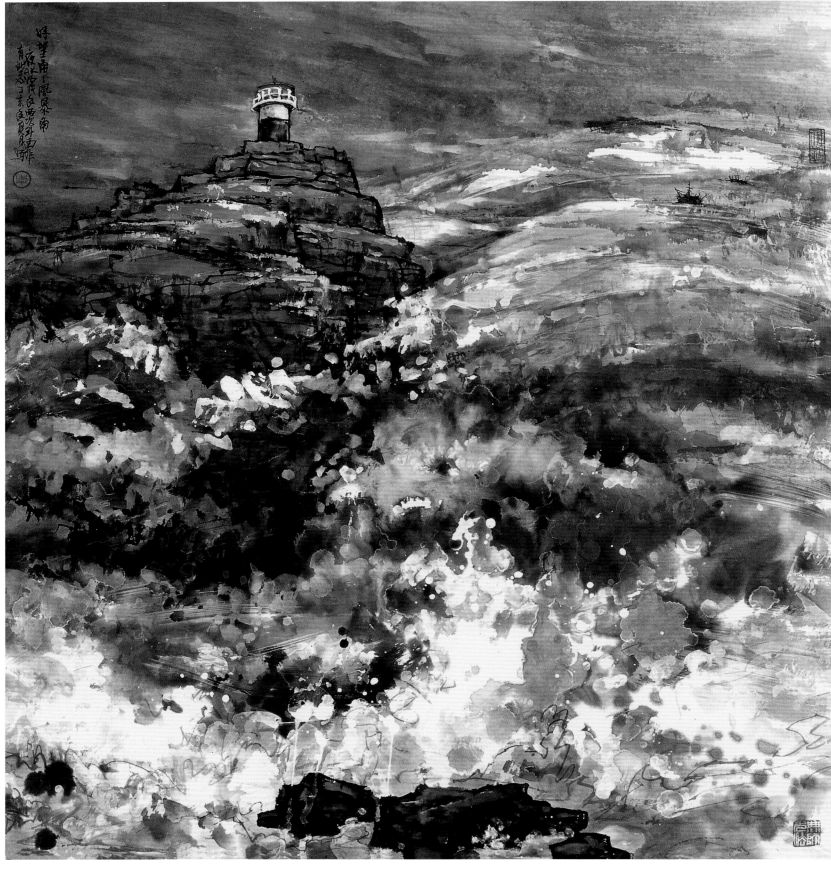

◎ **好望角——风暴角** 2007 年 纸本 96cm × 90cm

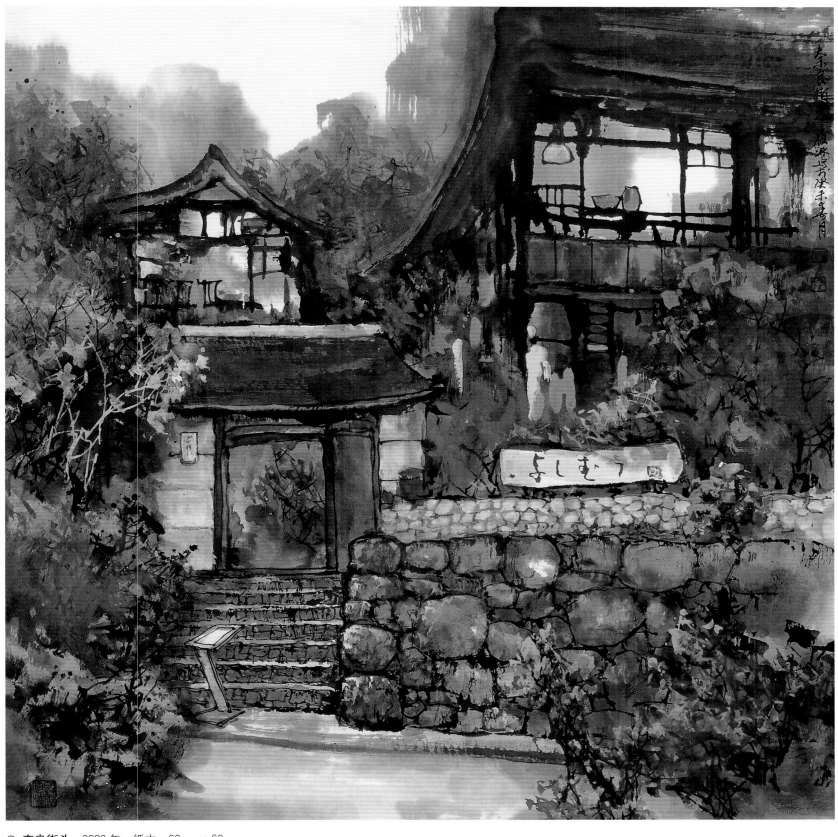

◎ 奈良街头　2003 年　纸本　69cm × 68cm

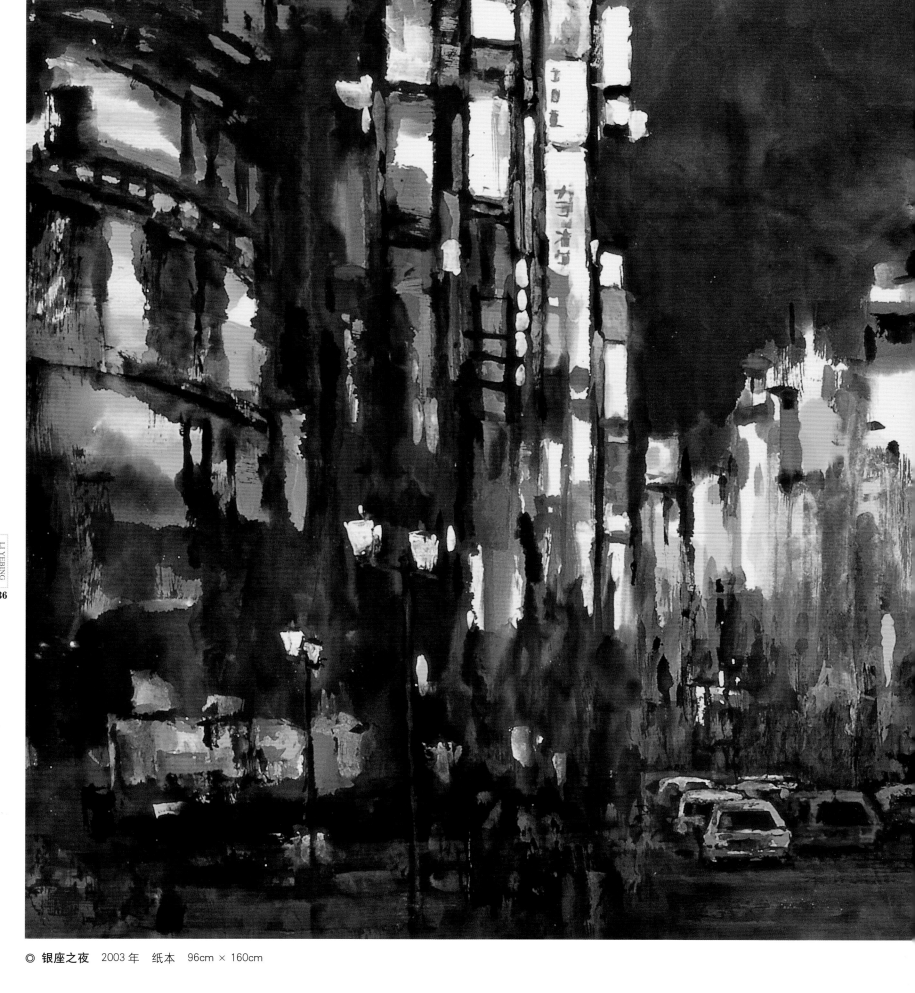

◎ **银座之夜** 2003 年 纸本 96cm × 160cm

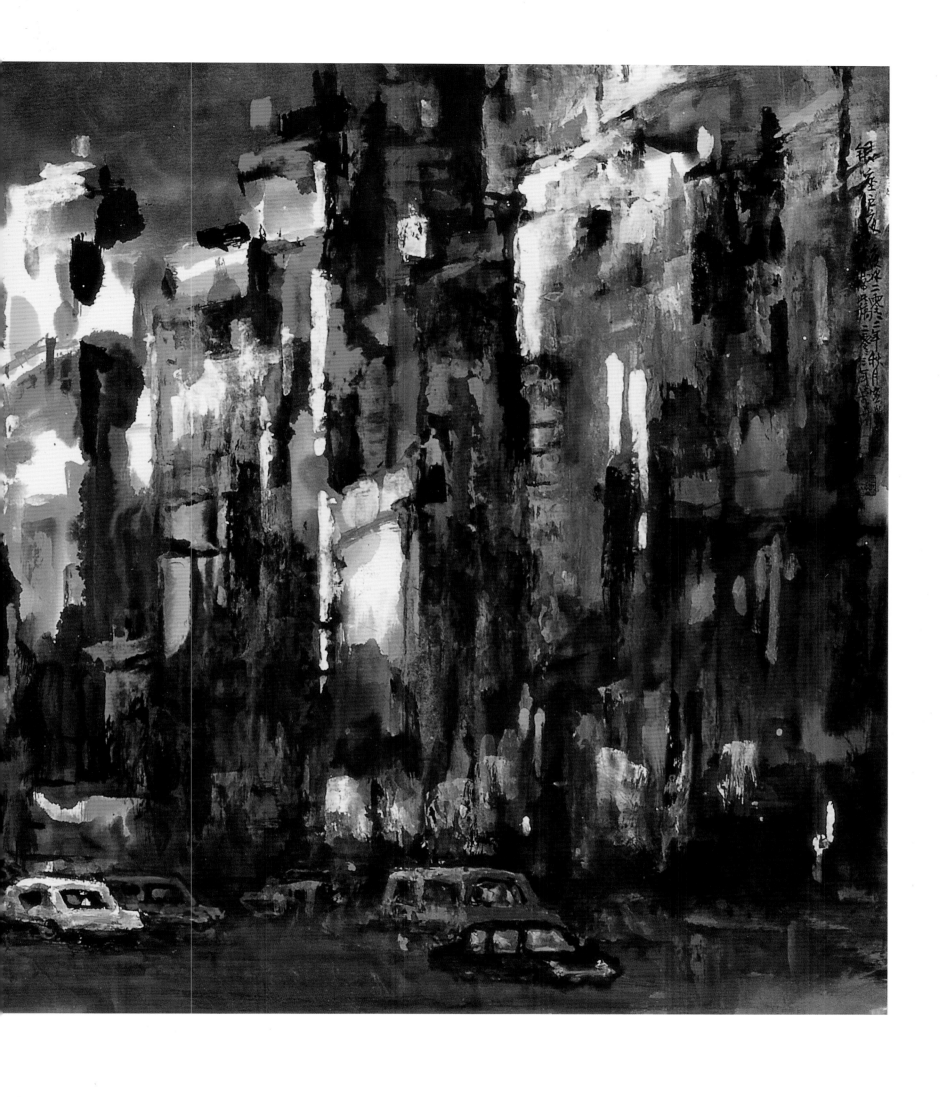

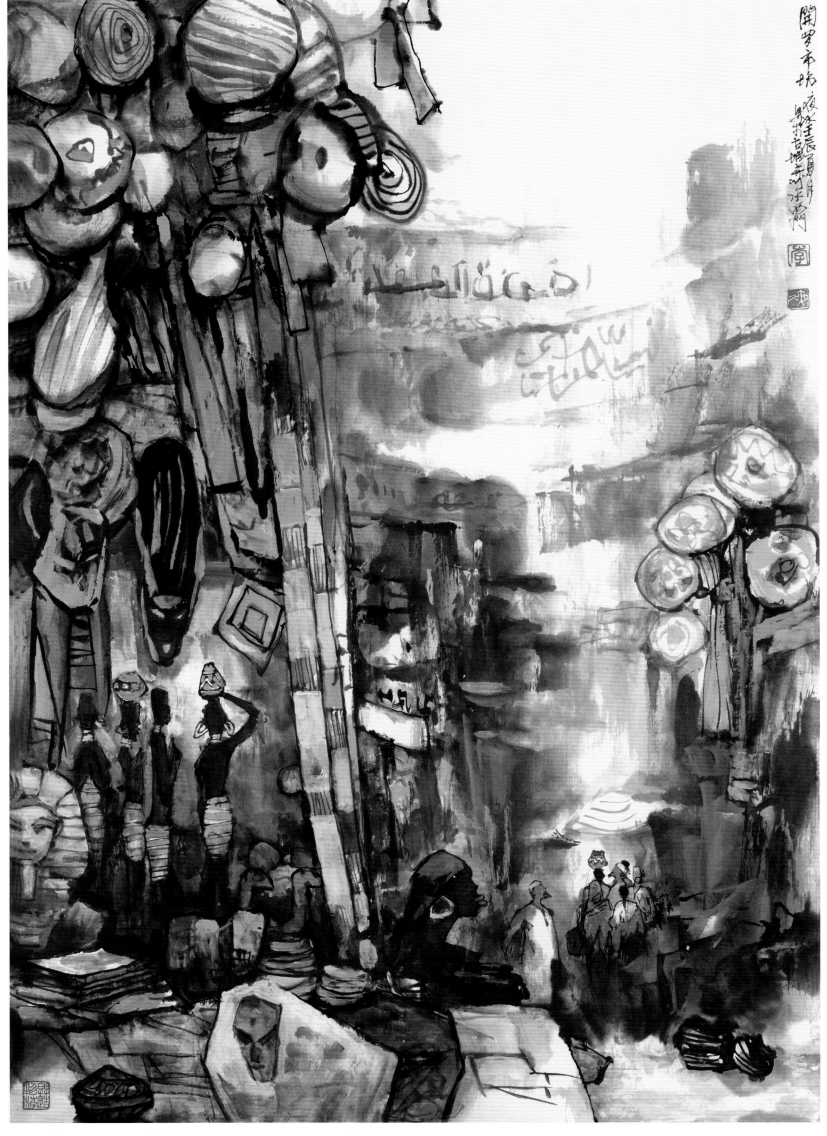

◎ 开罗市场　2012 年　纸本　96cm × 64cm

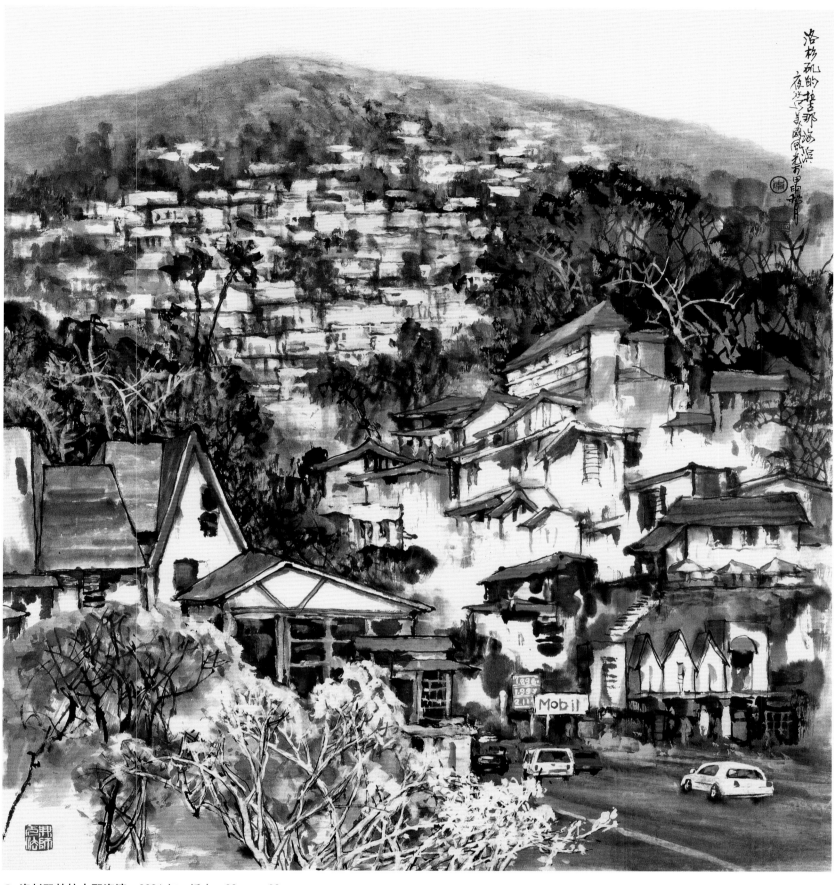

◎ 洛杉矶的拉古那海滨　2004 年　纸本　96cm × 90cm

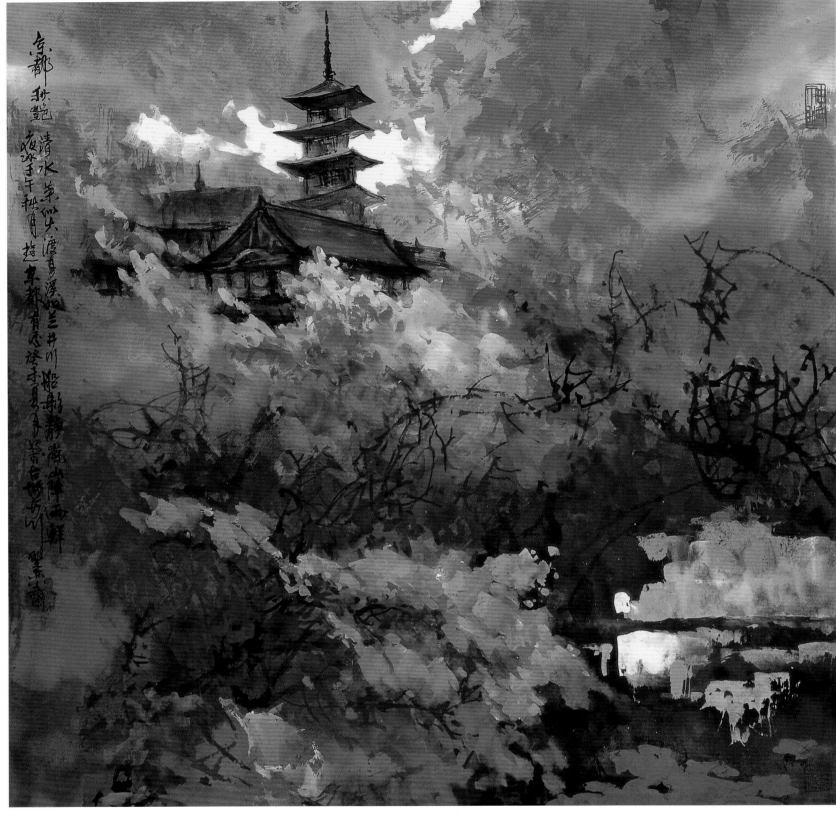

◎ 京都秋艳 2002 年 纸本 69cm × 68cm

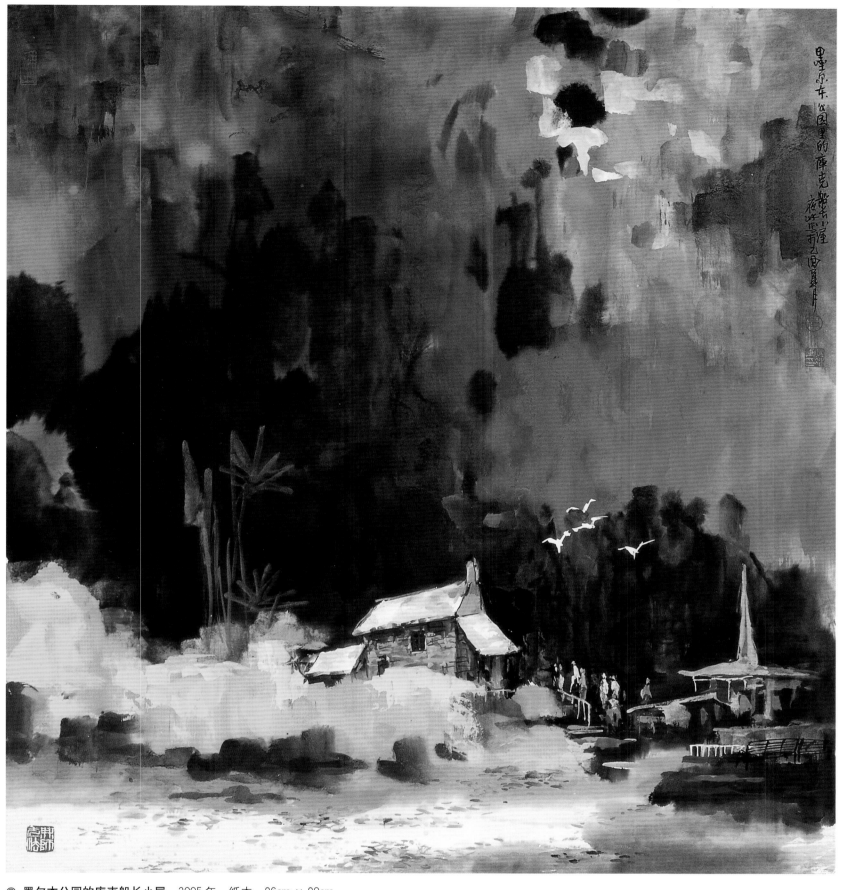

◎ 墨尔本公园的库克船长小屋　2005 年　纸本　96cm × 90cm

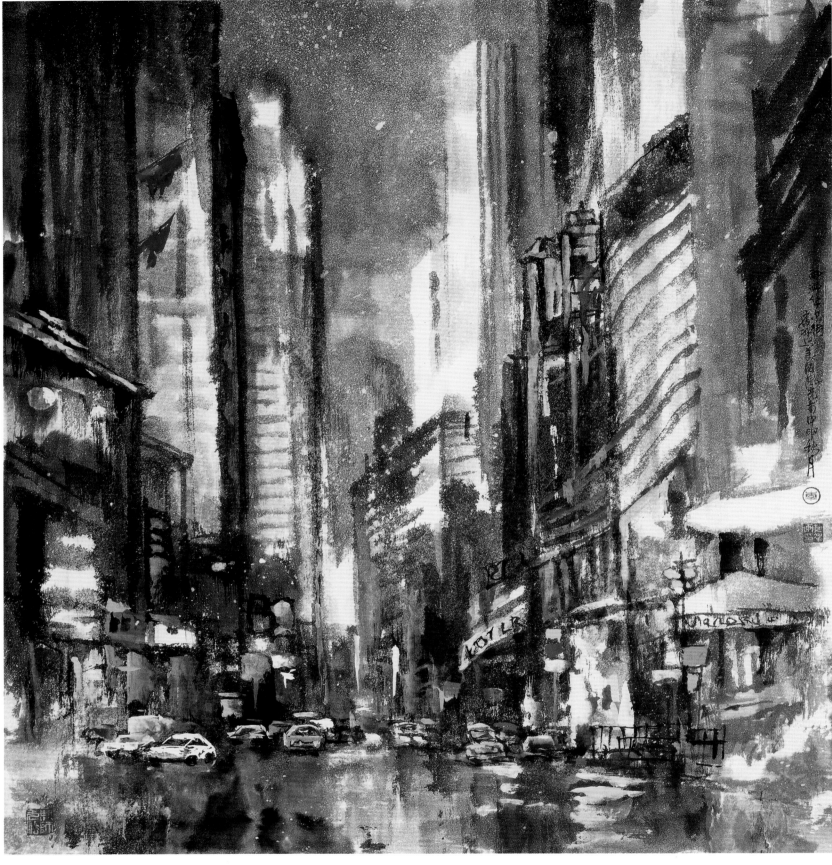

◎ **雨洒华尔街** 2004 年 纸本 96cm × 90cm

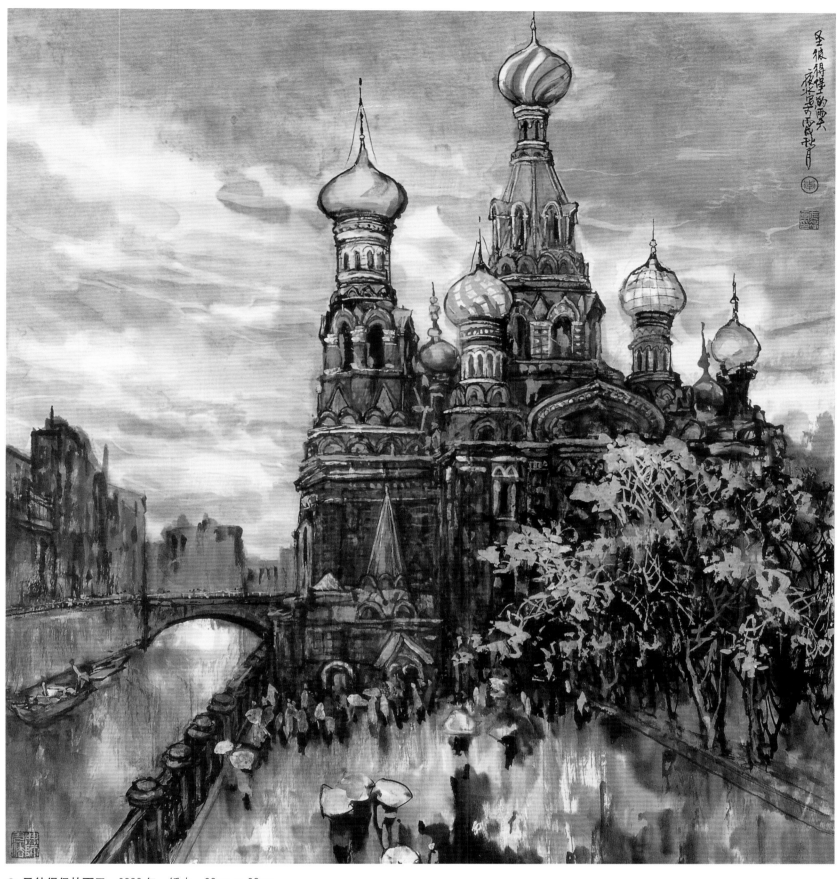

◎ 圣彼得堡的雨天　2006 年　纸本　96cm × 90cm

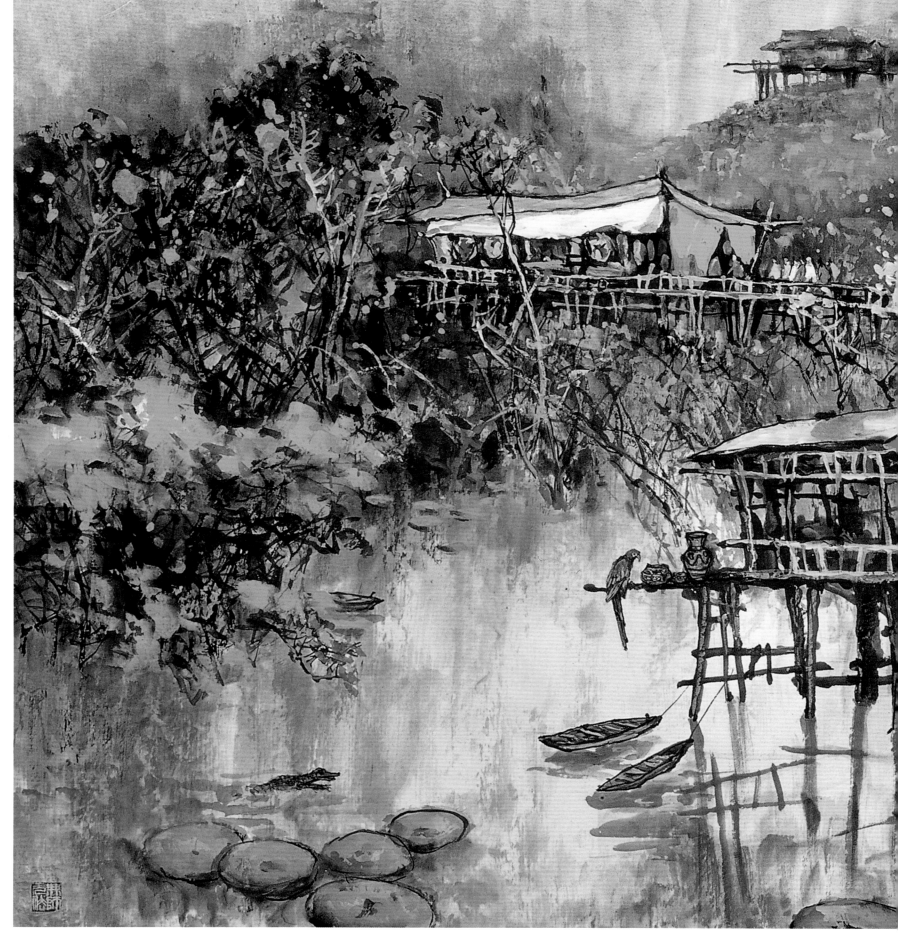

◎ 印第安人的森林小店　2006年　纸本　96cm×180cm

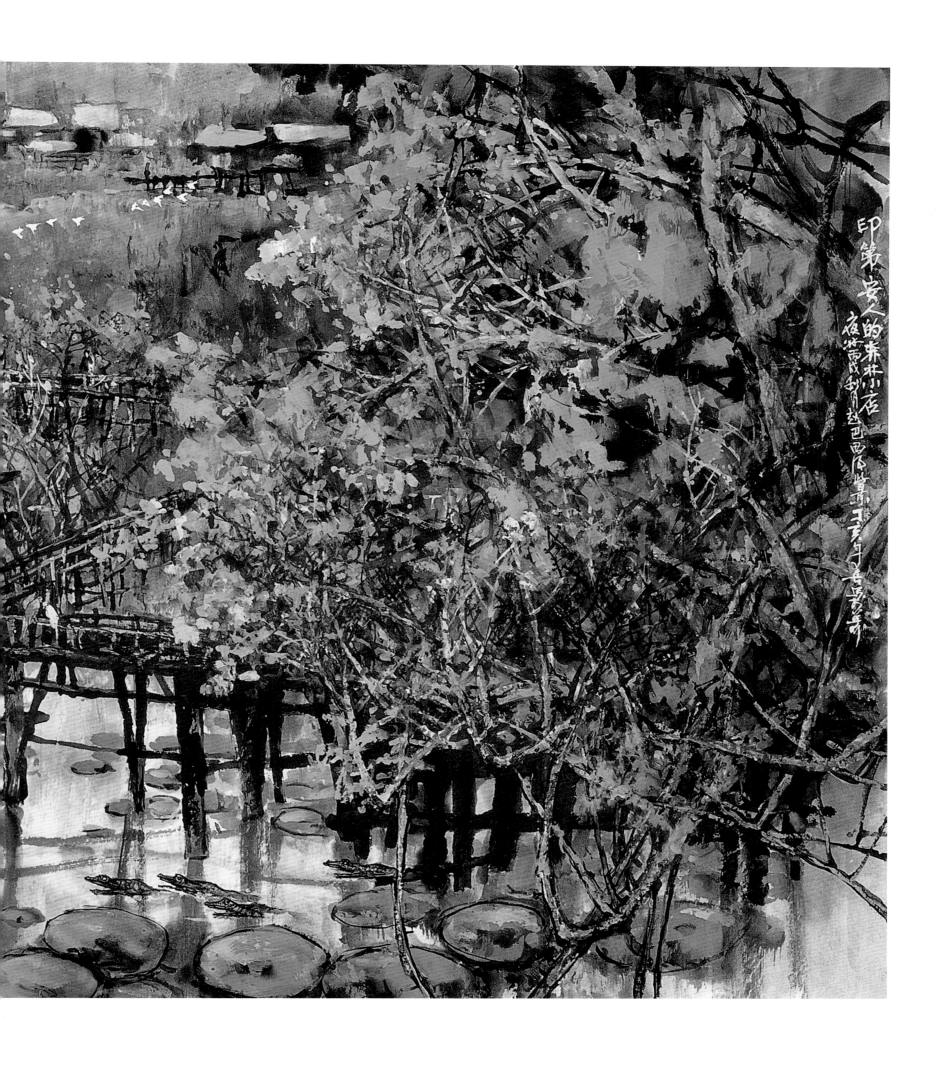

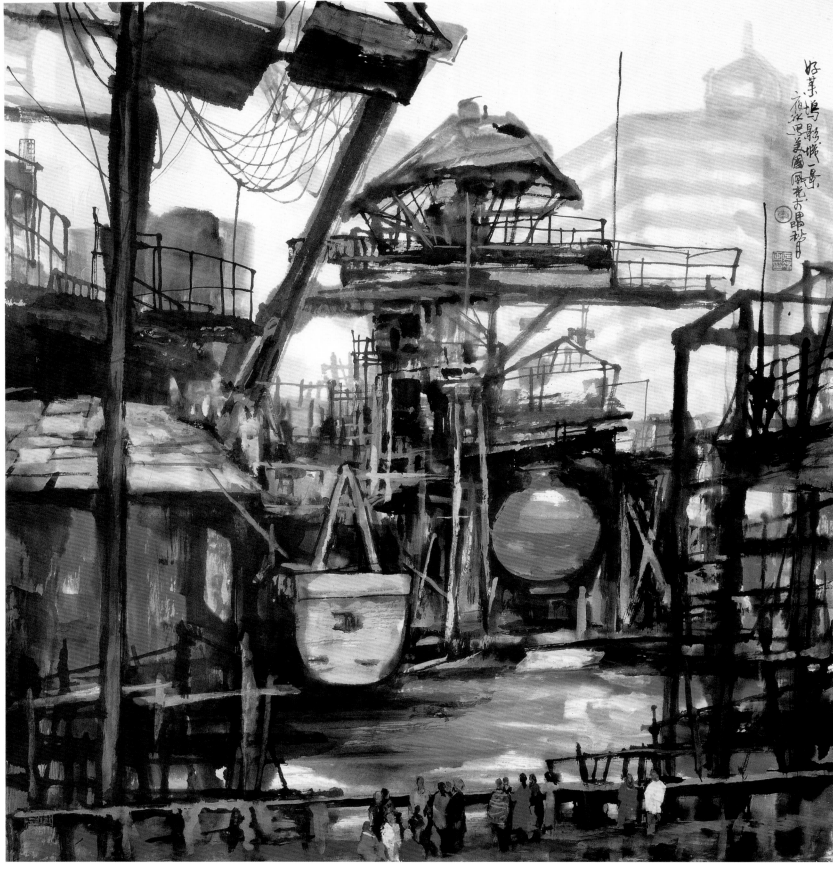

◎ 好莱坞影城一景　2004 年　纸本　96cm × 90cm

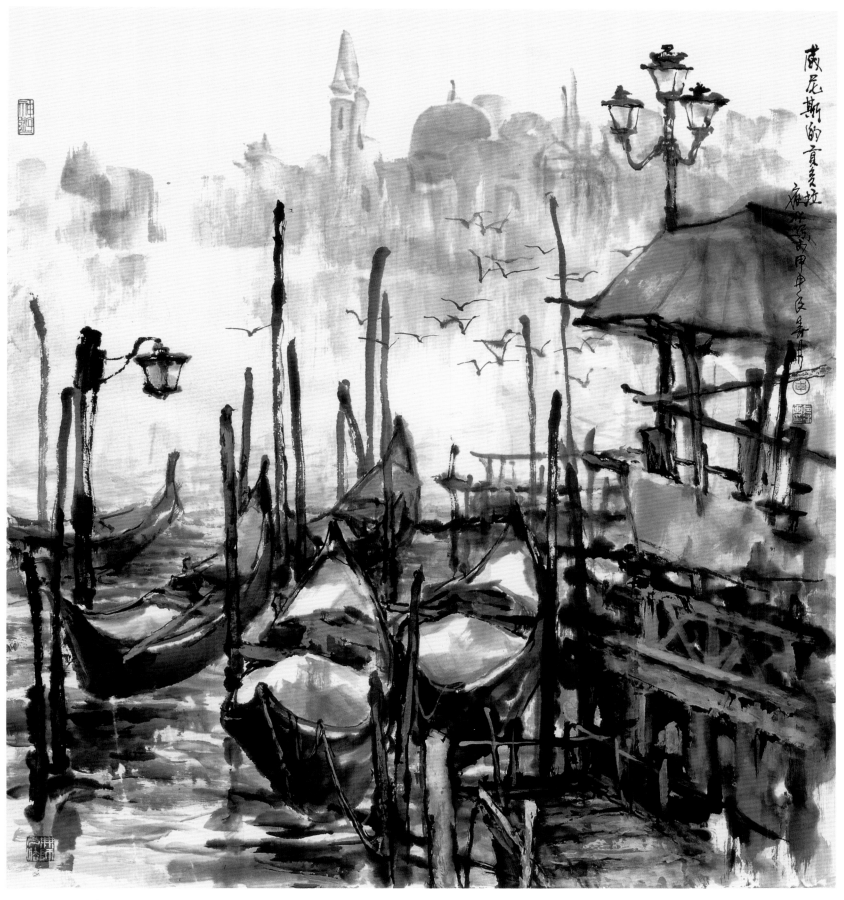

◎ 威尼斯的贡多拉　2004 年　纸本　96cm × 90cm

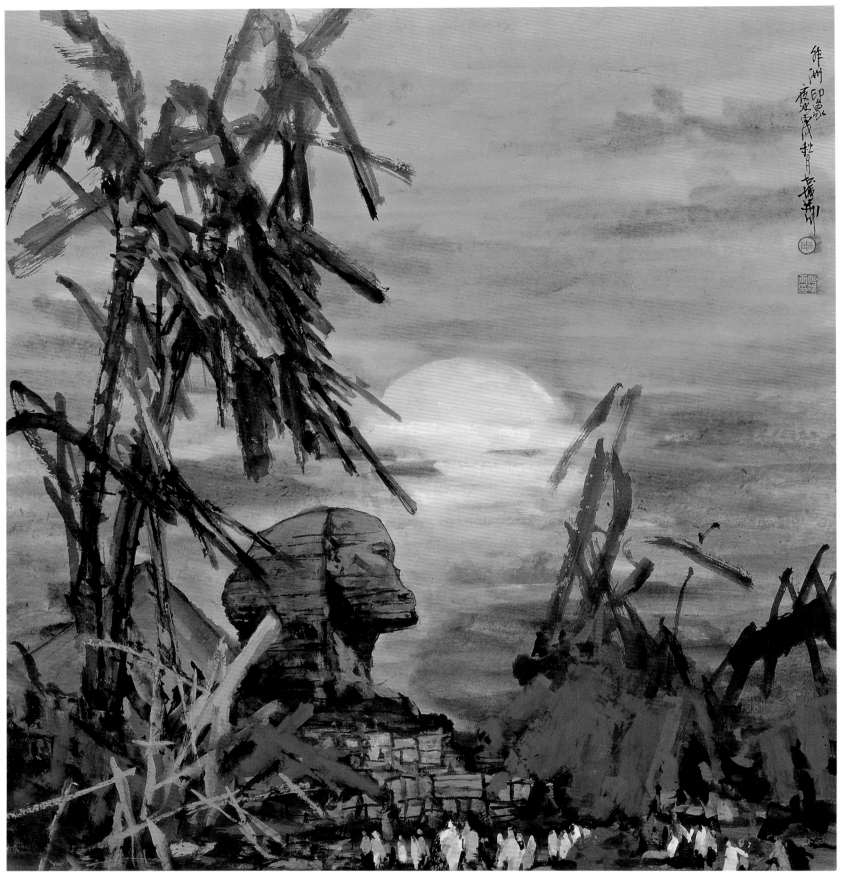

◎ **非洲印象** 2006 年 纸本 96cm × 90cm

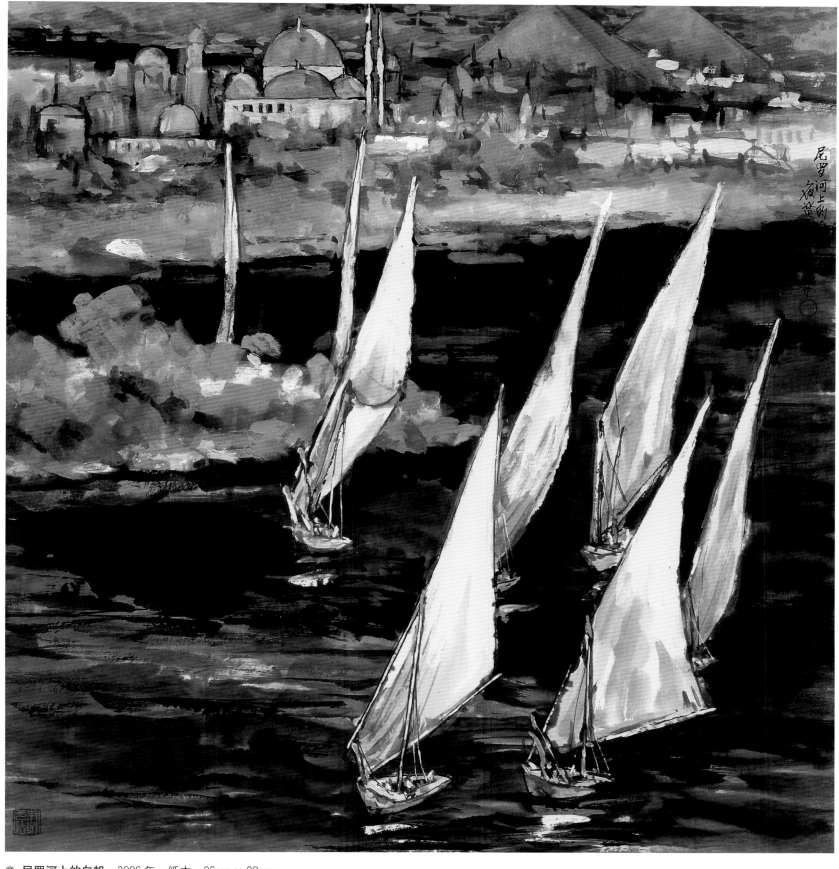

◎ 尼罗河上的白帆　2006 年　纸本　96cm × 90cm

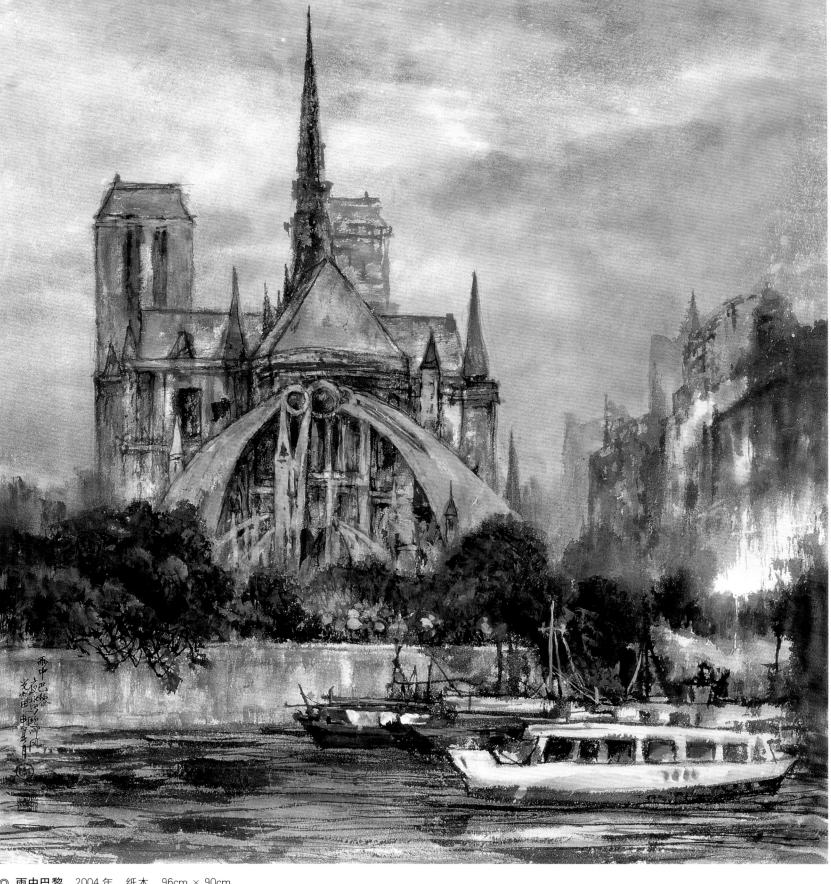

◎ 雨中巴黎　2004 年　纸本　96cm × 90cm

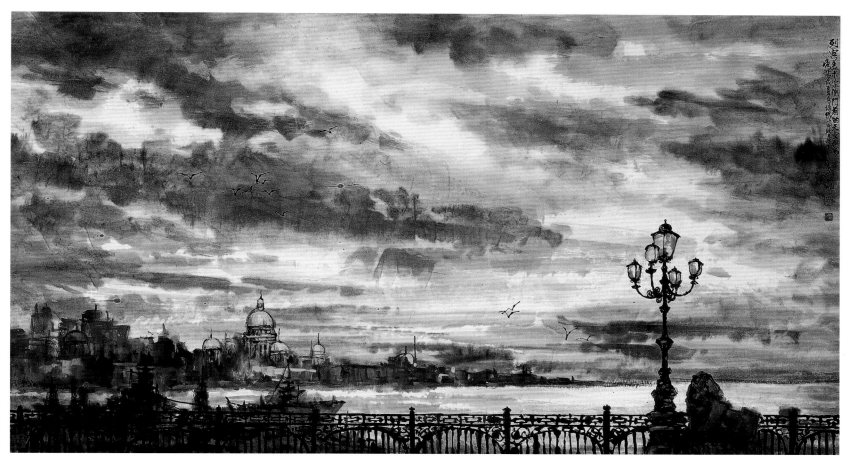

◎ 列宾美术学院门前的天空和海　2007 年　纸本　96cm × 160cm

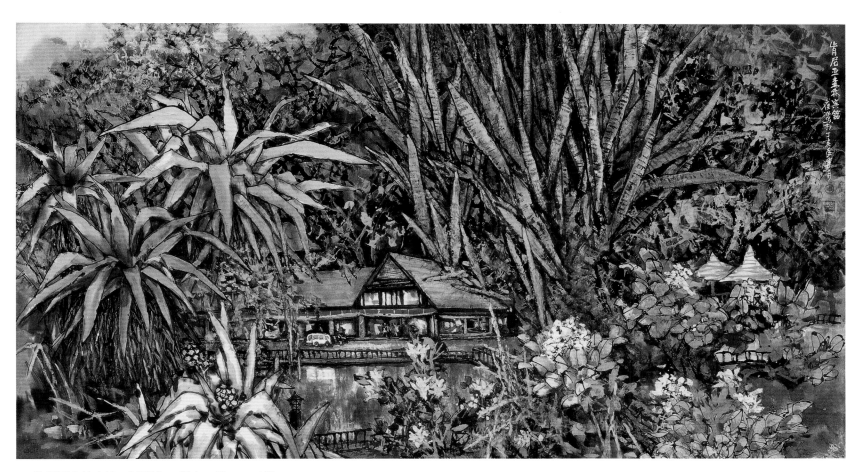

◎ 肯尼亚森林宾馆　2007 年　纸本　96cm × 180cm

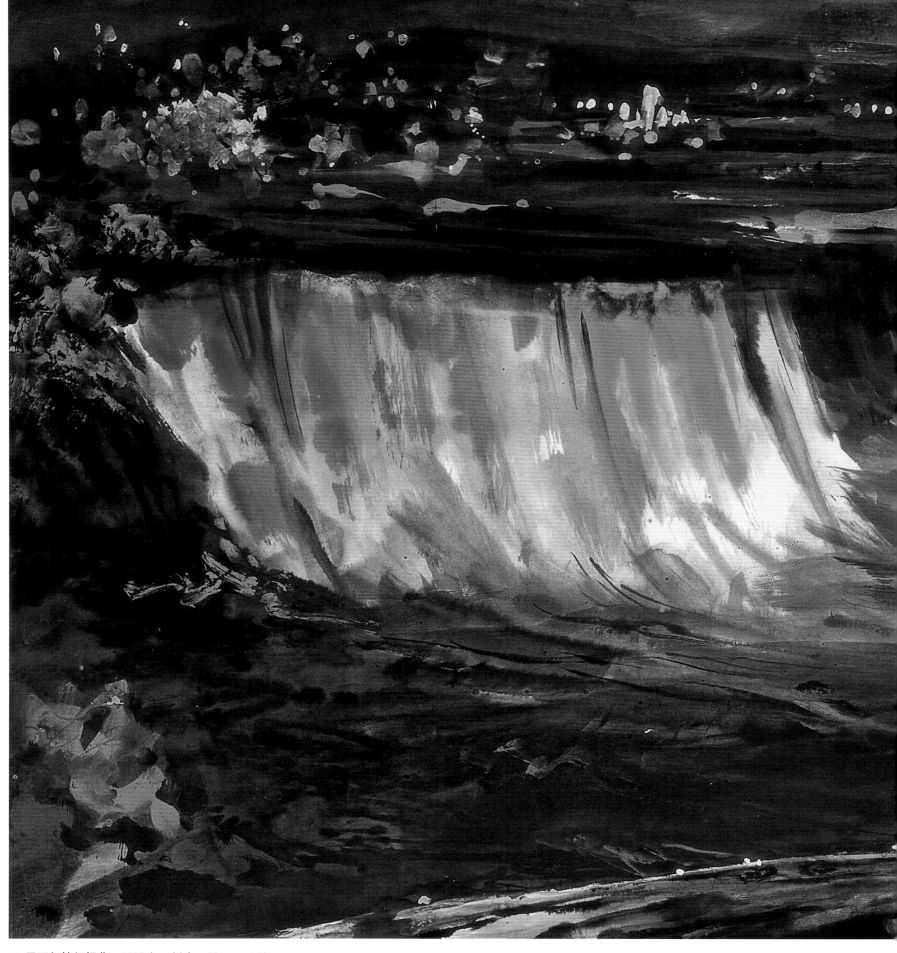

◎ 尼亚加拉幻想曲　2005 年　纸本　96cm × 180cm

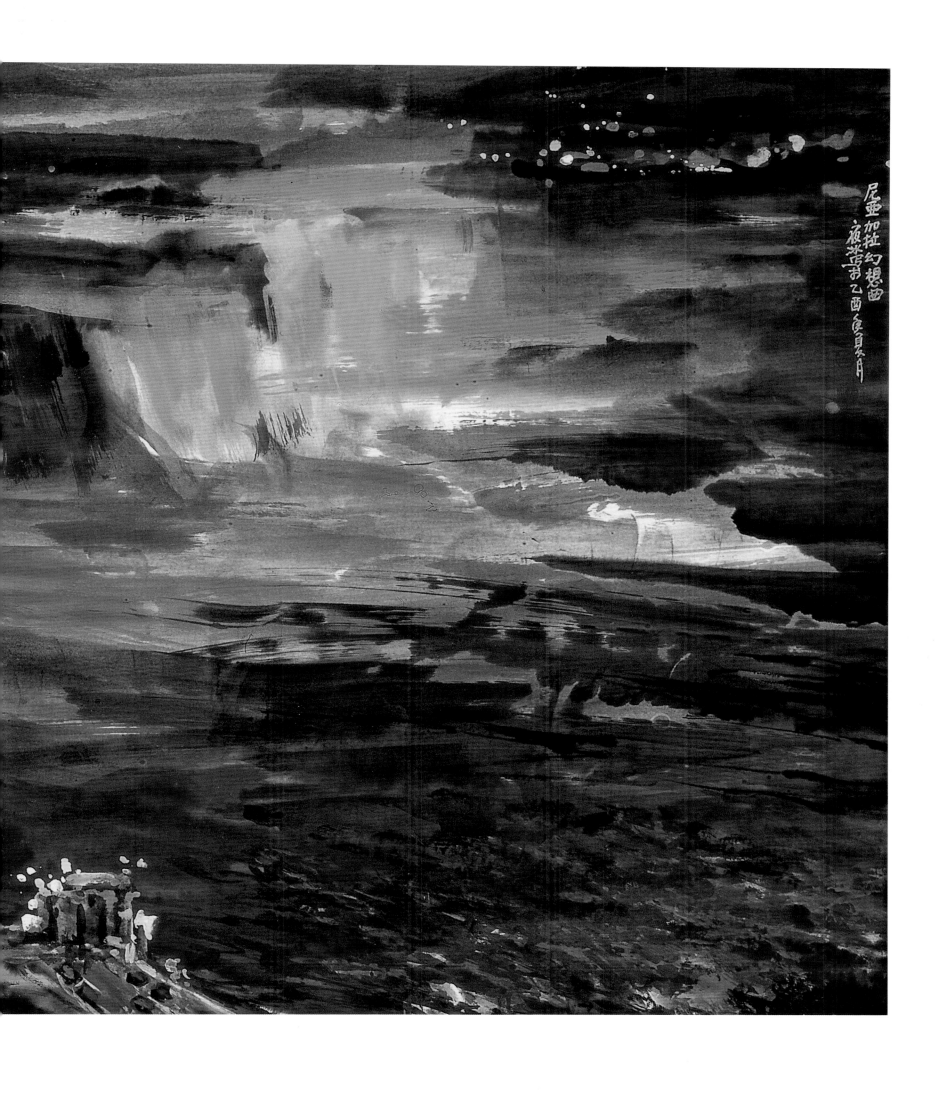

尼亚加拉幻想曲
夜光荡漾 乙酉 夏月

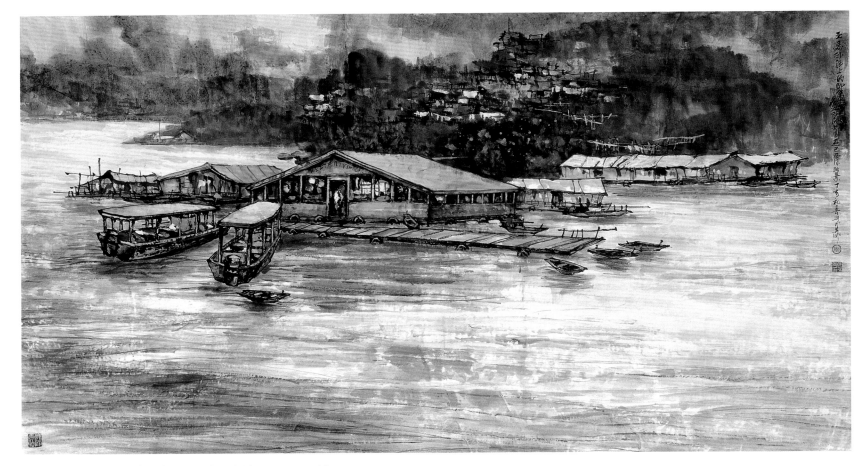

◎ 亚马逊河上的印第安人家　2007 年　纸本　96cm × 180cm

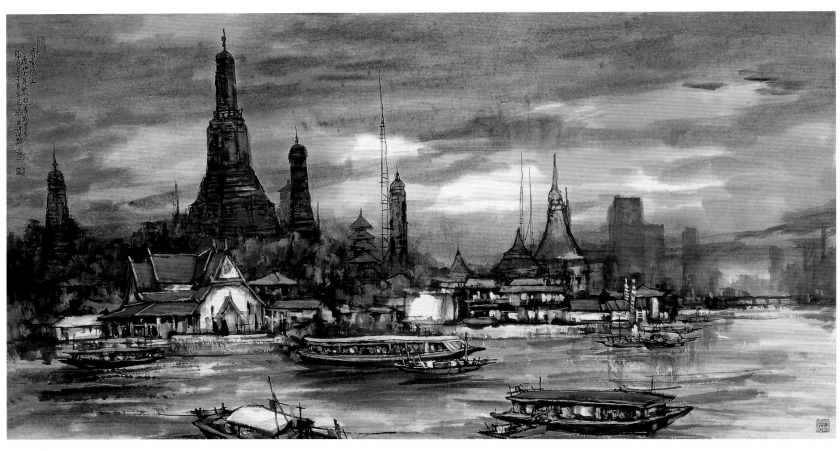

◎ 湄南河上　2007 年　纸本　96cm × 180cm

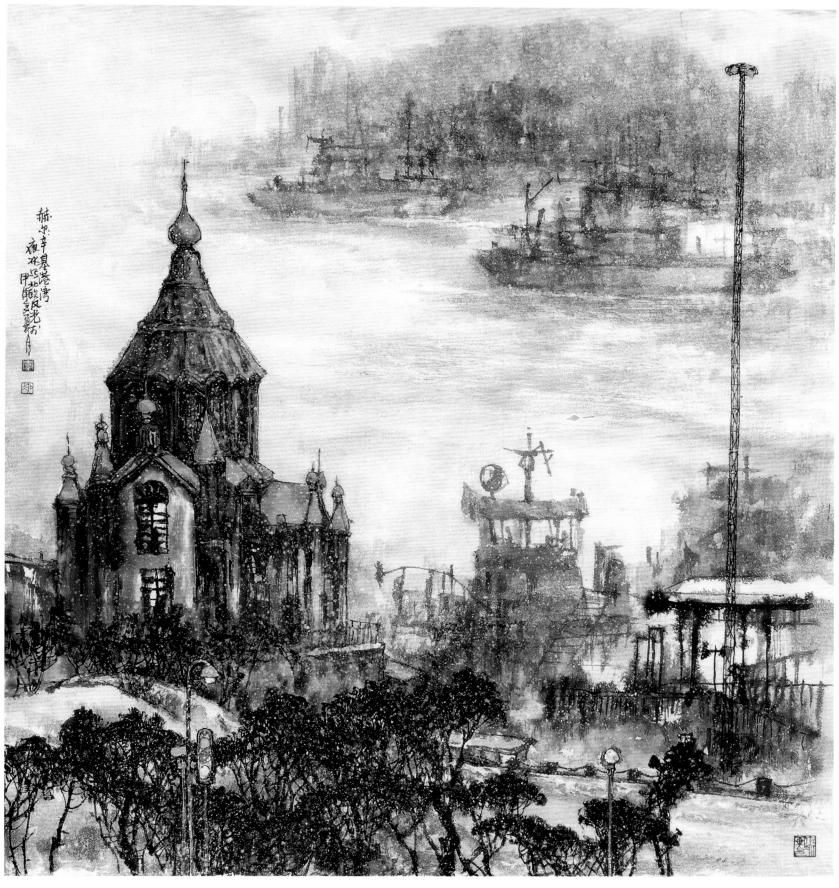

◎ 赫尔辛基港湾　2007 年　纸本　96cm × 90cm

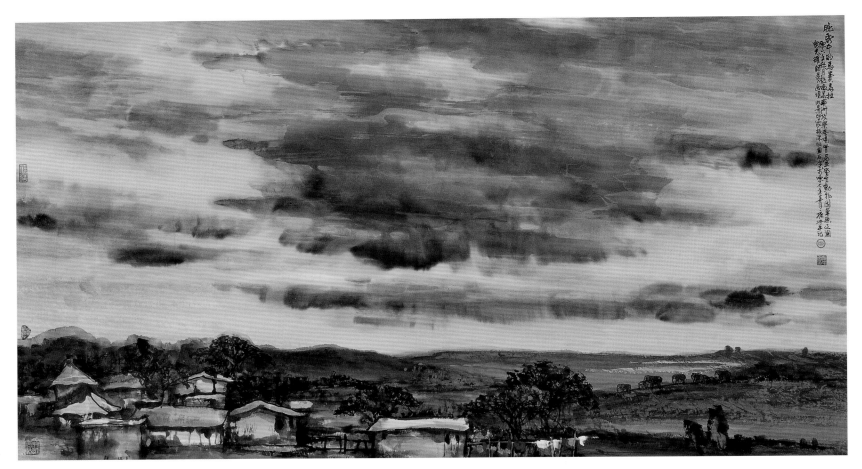

◎ 晚霞中的马赛马拉　2007 年　纸本　96cm × 180cm

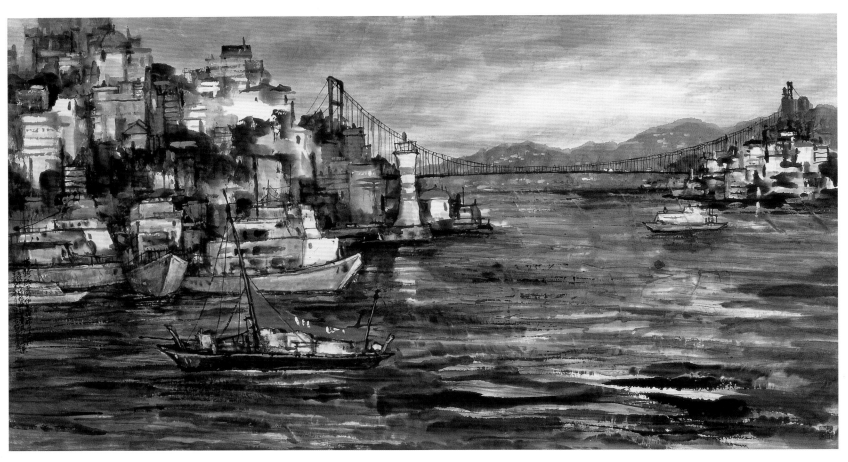

◎ 伊斯坦布尔大桥　2007 年　纸本　96cm × 180cm

李也冰　LIYEBING

中
国
近
现
代
名
家
画
集

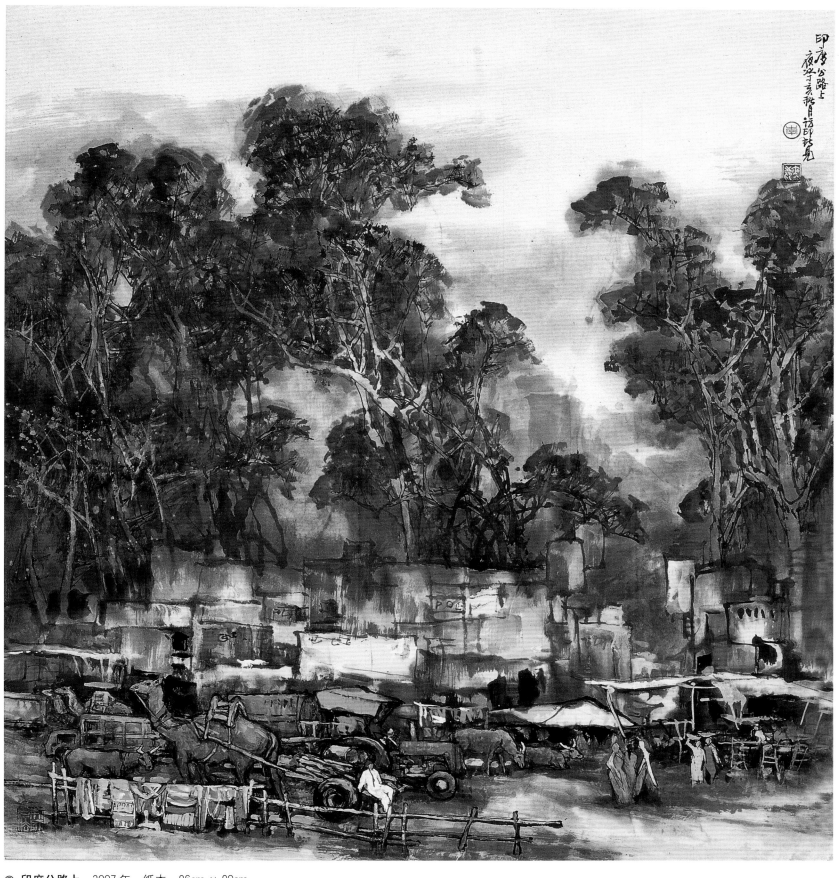

◎ 印度公路上　2007 年　纸本　96cm × 90cm

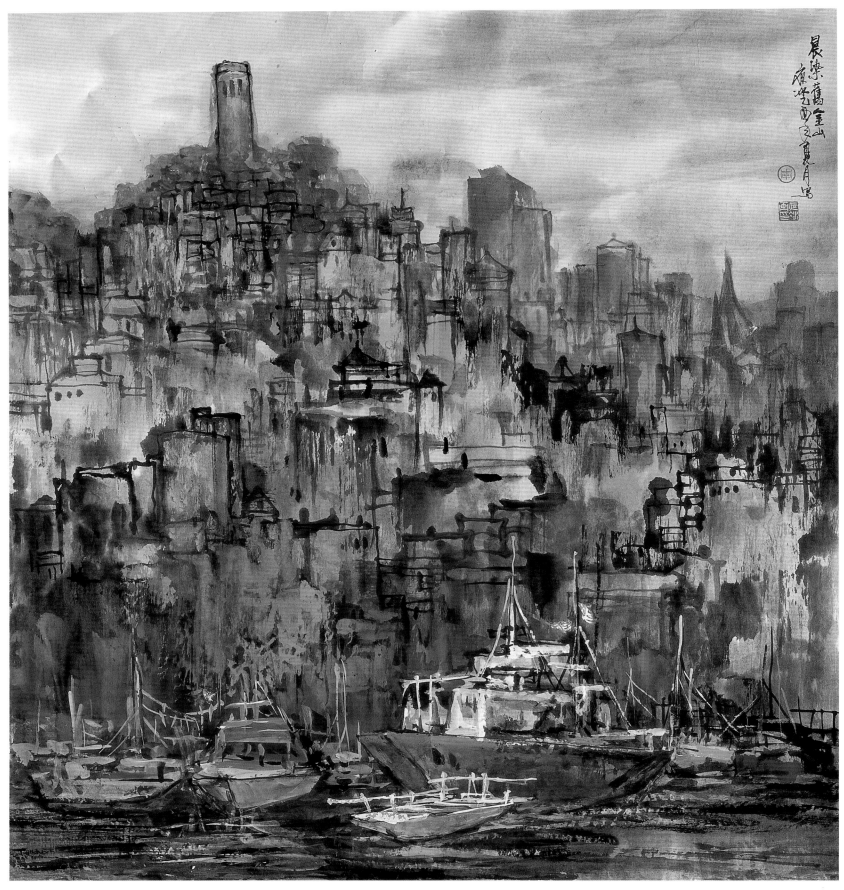

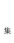

◎ 晨染旧金山　2005 年　纸本　96cm × 90cm

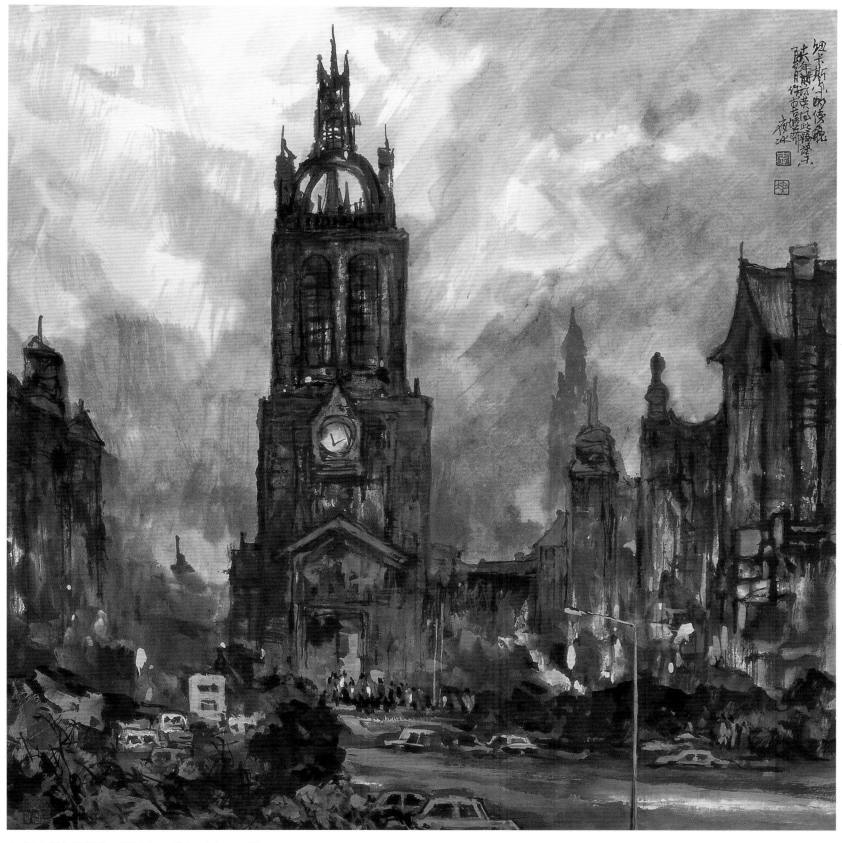

◎ 纽卡斯尔的傍晚　2003 年　纸本　96cm × 90cm

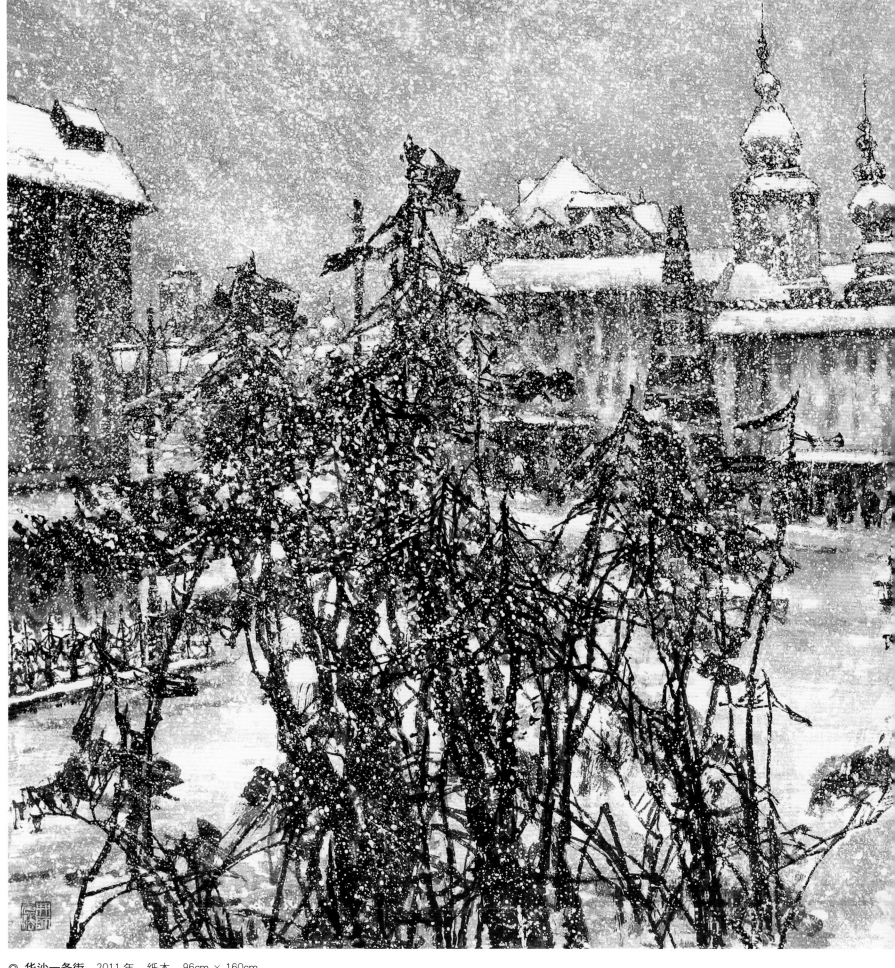

◎ 华沙一条街　2011年　纸本　96cm × 160cm

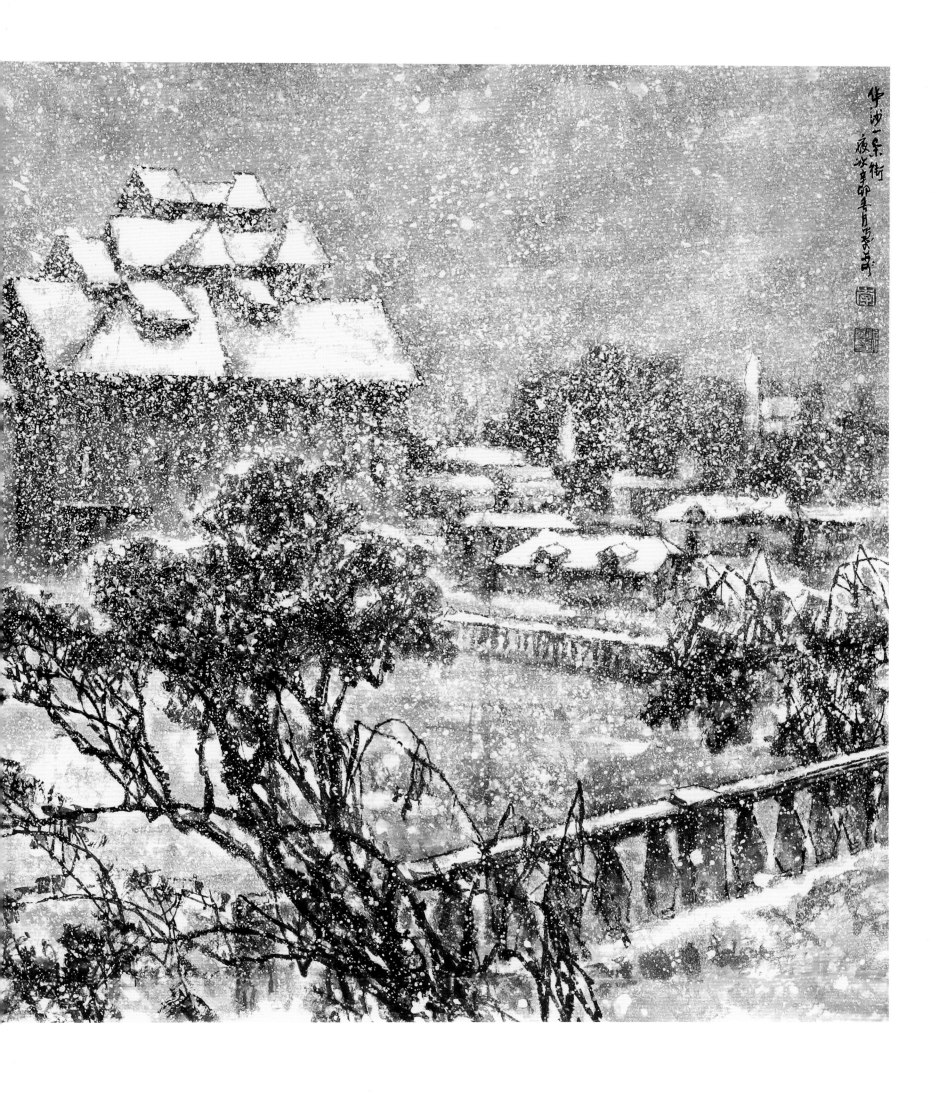

华沙一条街

庚沙年卯春月写于李□□

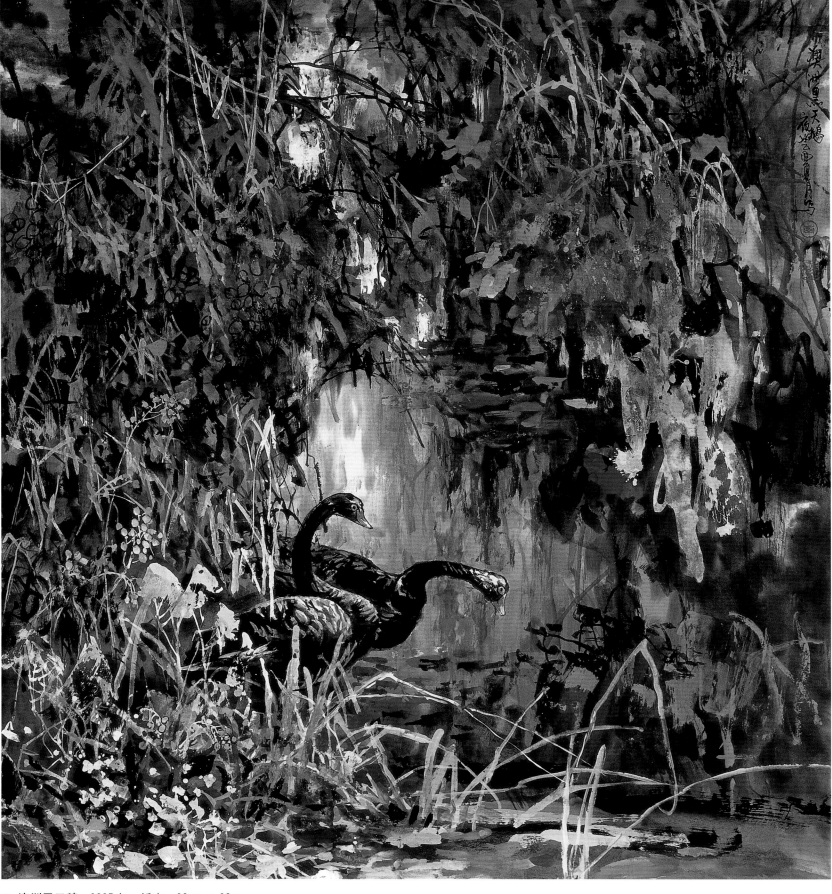

◎ 澳洲黑天鹅　2005 年　纸本　96cm × 90cm

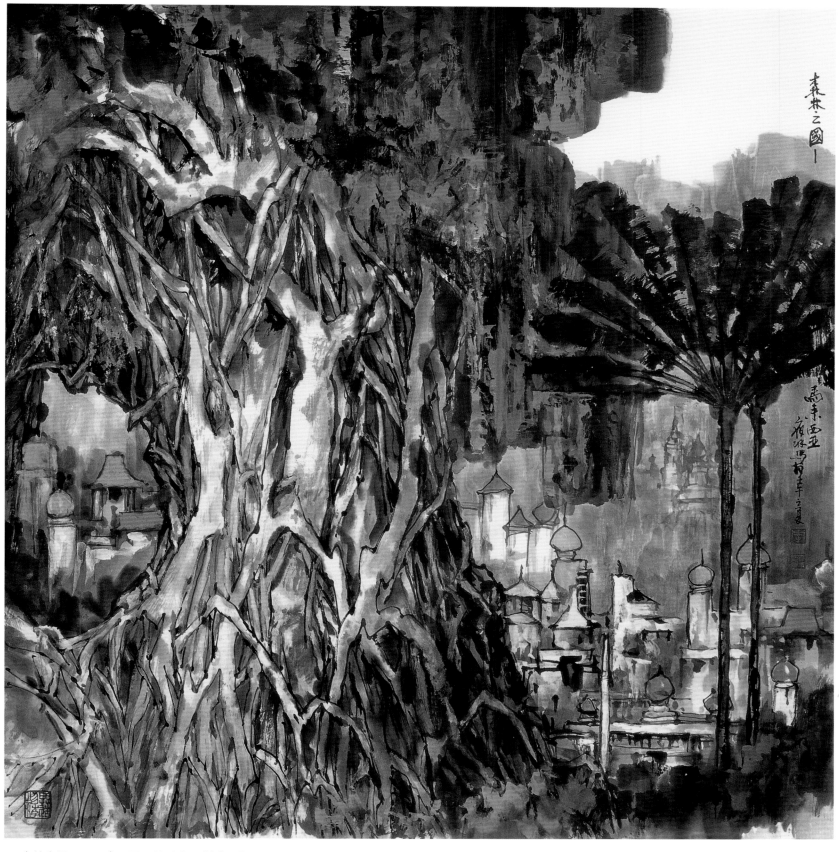

◎ 森林之国——马来西亚 2002年 纸本 69cm × 68cm

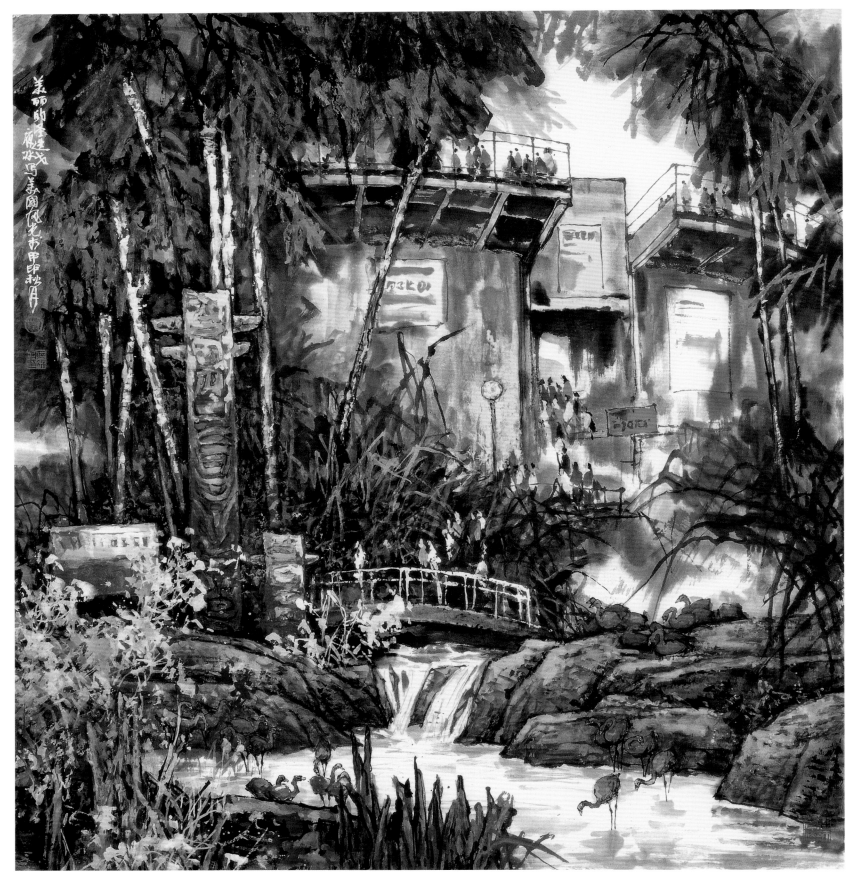

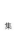

◎ 美丽的圣迭戈　2004 年　纸本　96cm × 90cm

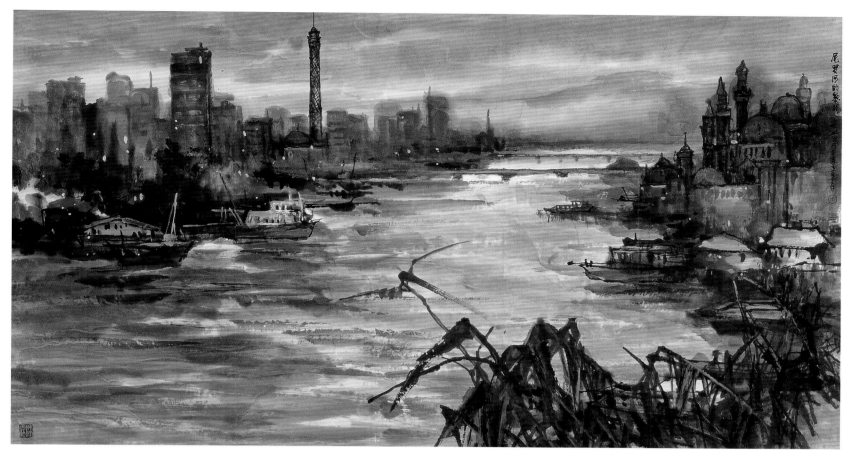

◎ 尼罗河黎明　2007 年　纸本　96cm × 180cm

◎ 富士秀色　2005 年　纸本　96cm × 180cm

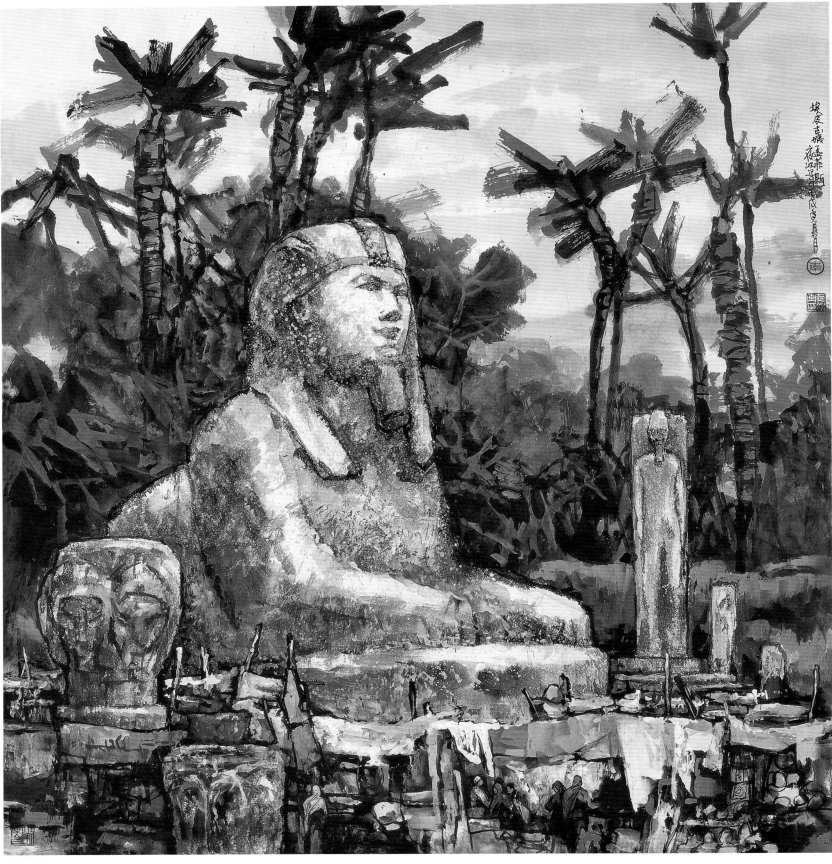

◎ 埃及古城——孟菲斯　2006年　纸本　96cm×90cm

民居寻梦
MINJU XUNMENG

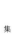

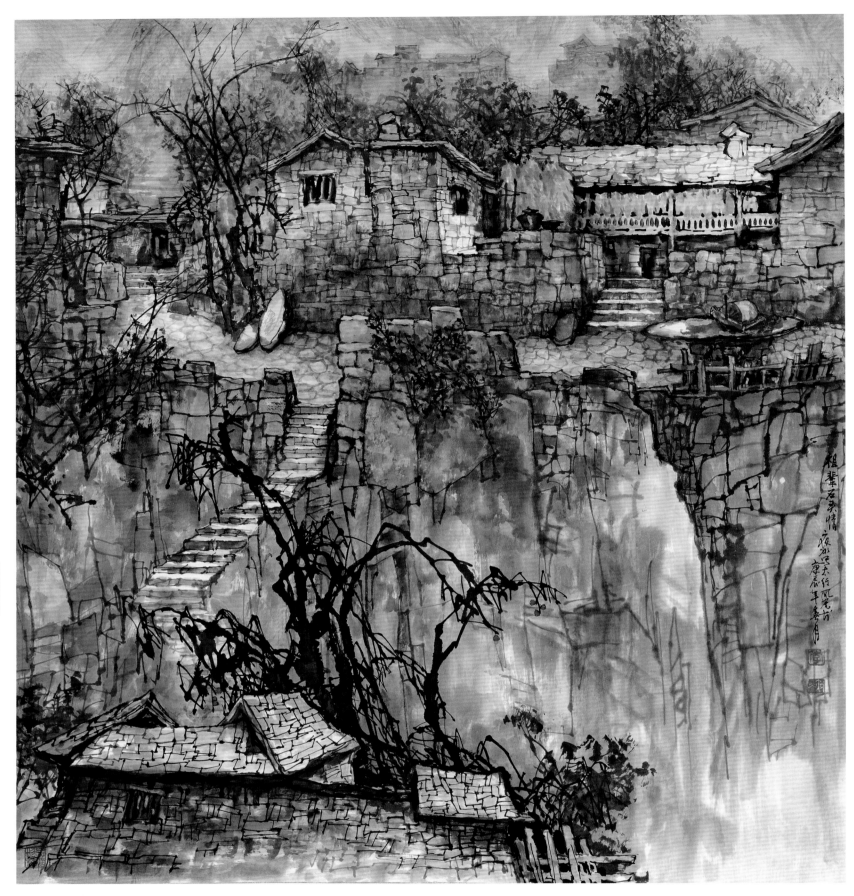

◎ 祖辈石头情　2000年　纸本　96cm × 89cm

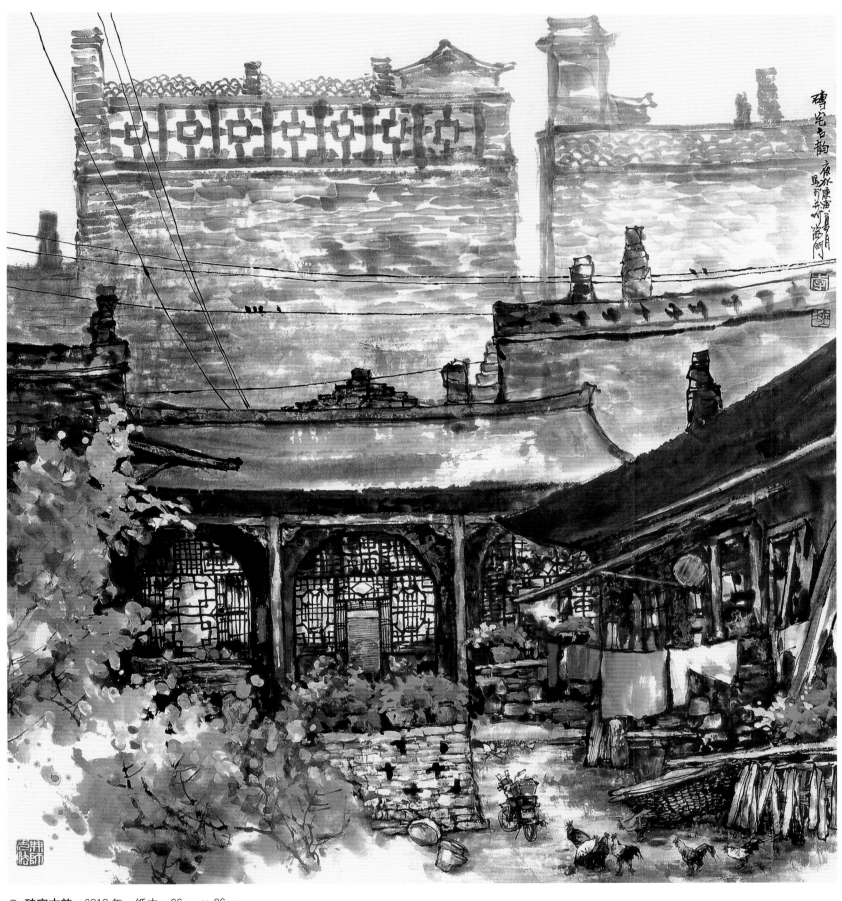

◎ 砖宅古韵 2010 年 纸本 96cm × 96cm

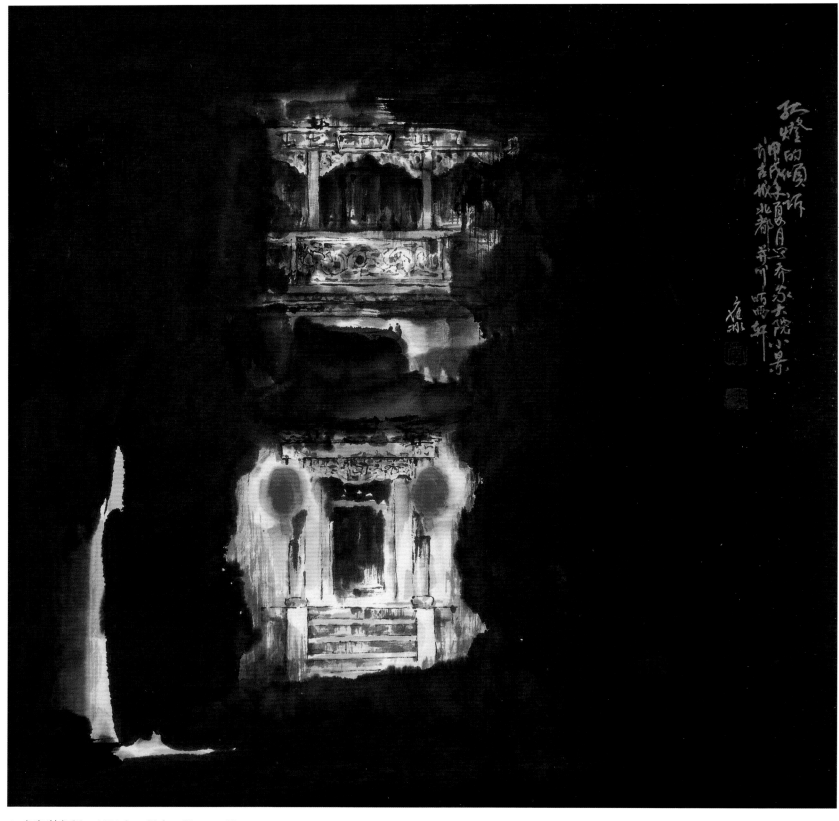

◎ 红灯的倾诉　1994 年　纸本　65cm × 65cm

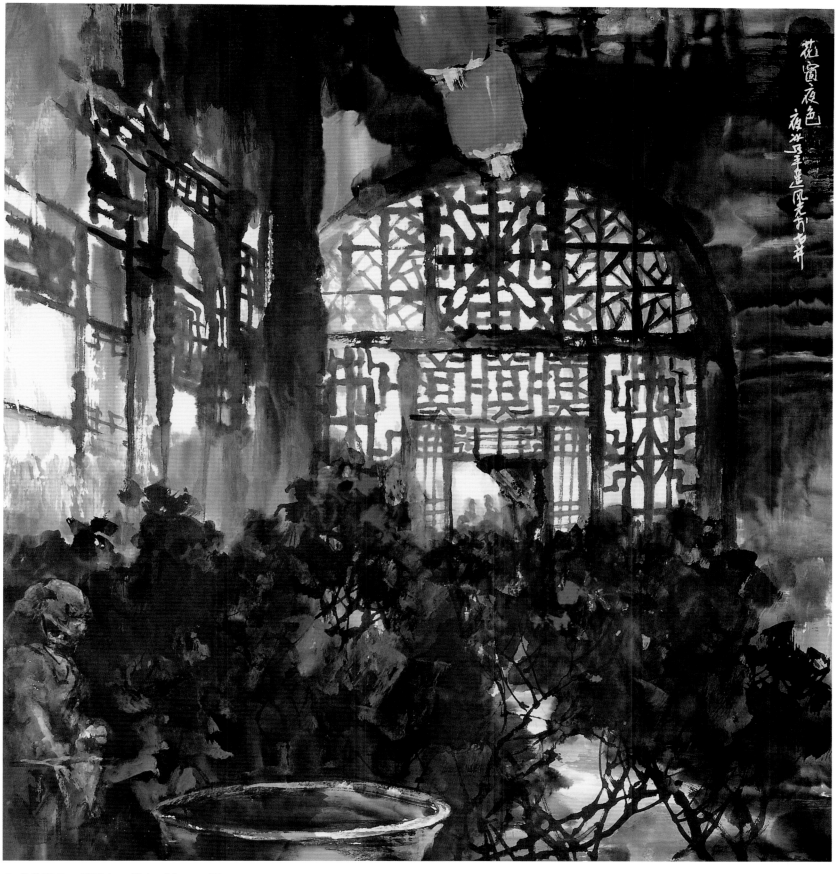

◎ 花窗夜色　2005 年　纸本　96cm × 87cm

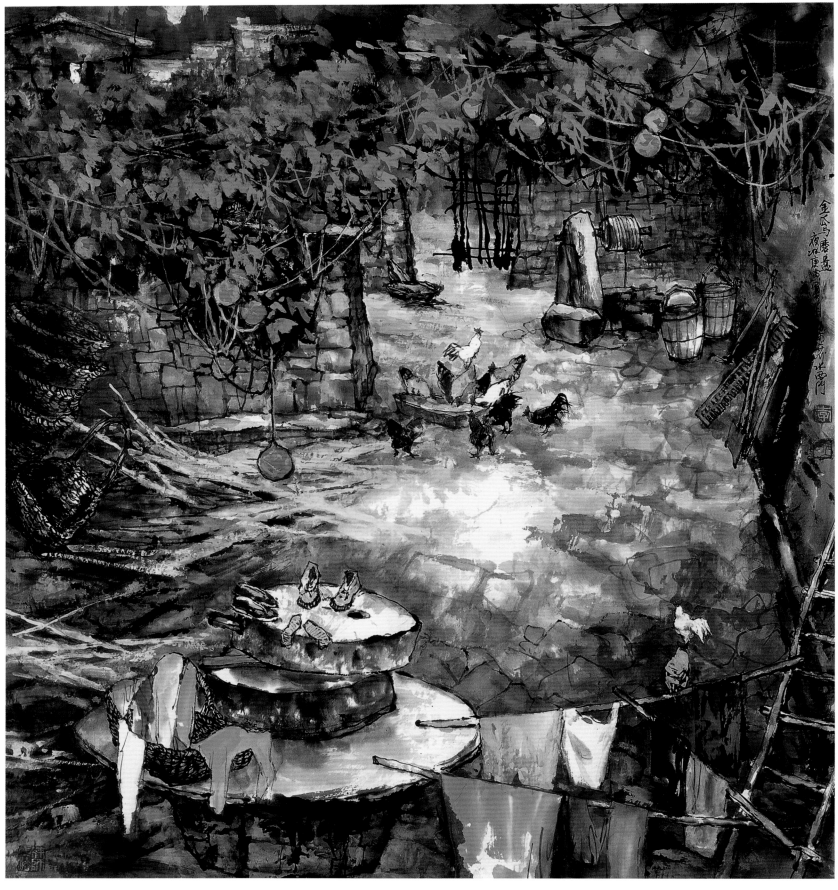

◎ 金瓜与磨盘　2010 年　纸本　96cm × 96cm

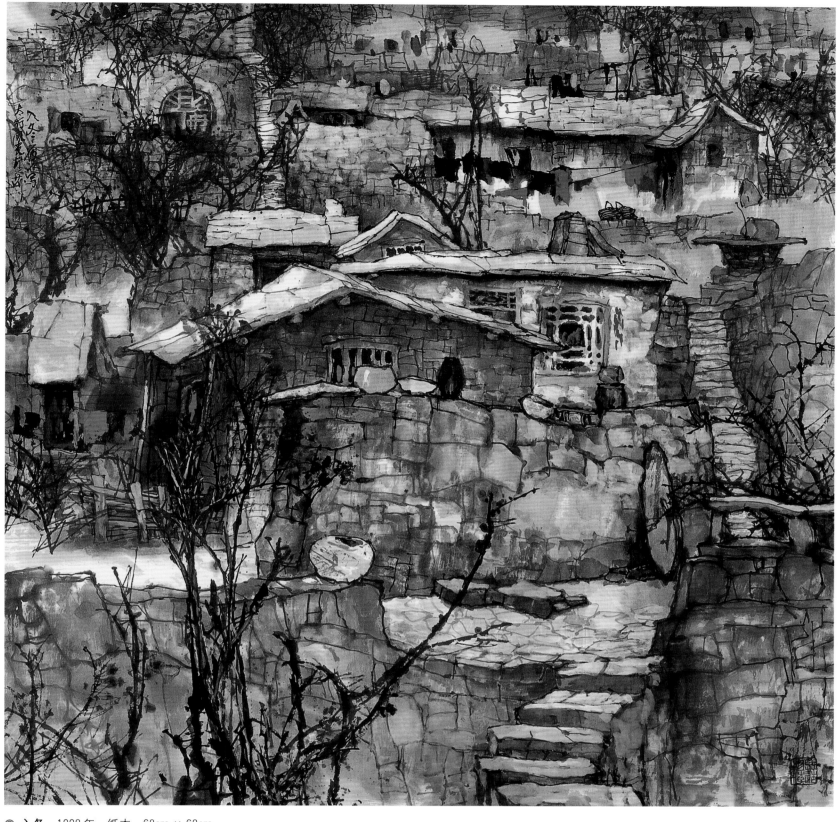

◎ 入冬　1998 年　纸本　68cm × 68cm

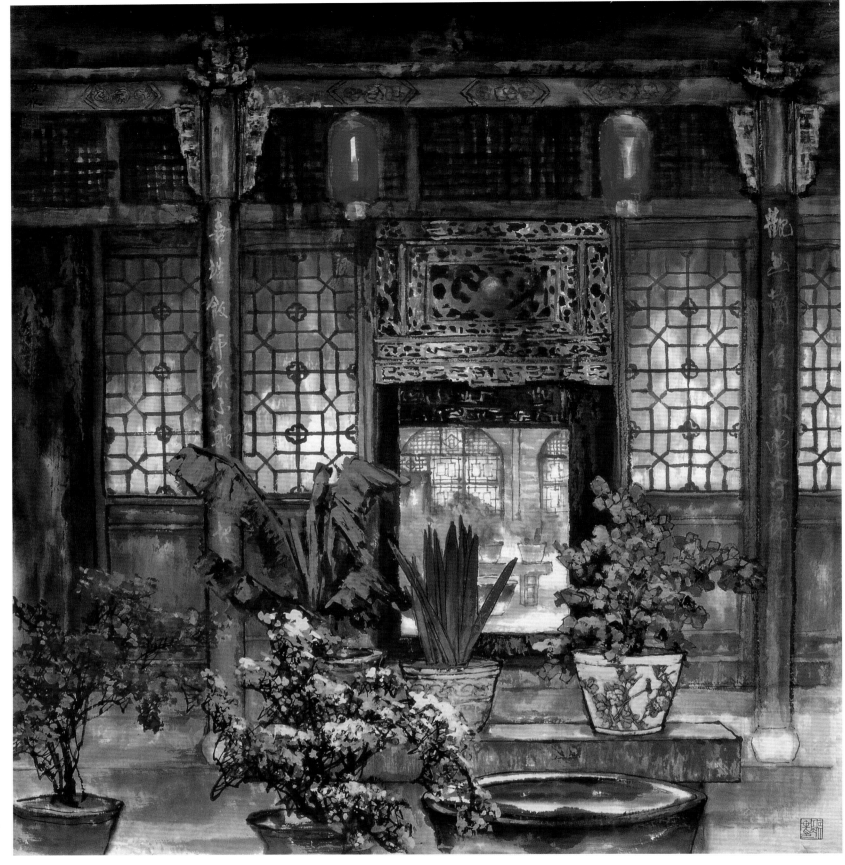

◎ 厅堂儒雅　2000 年　纸本　96cm × 89cm

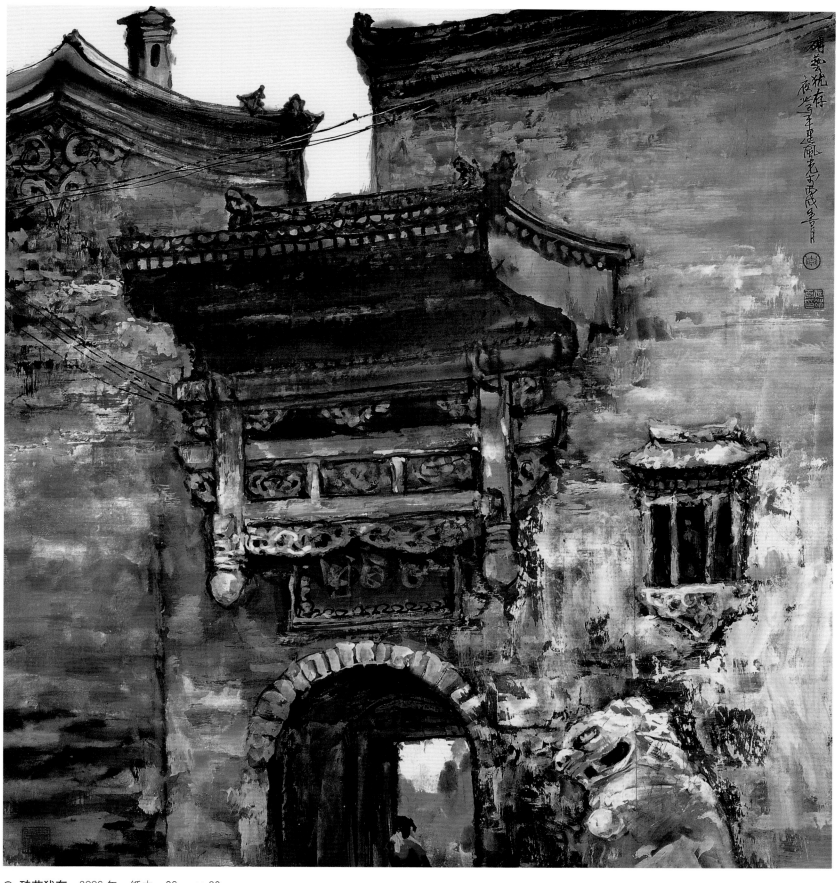

◎ 砖艺犹存　2006 年　纸本　96cm × 89cm

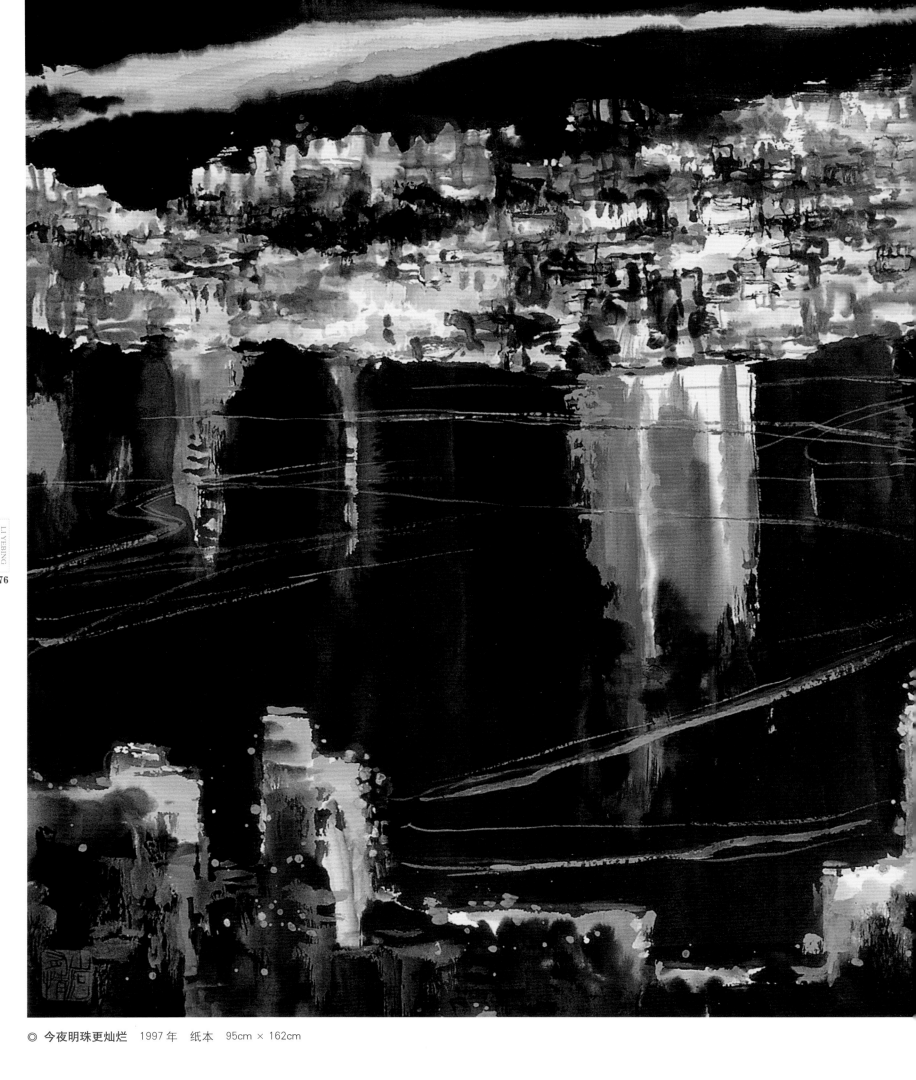

◎ 今夜明珠更灿烂　1997 年　纸本　95cm × 162cm

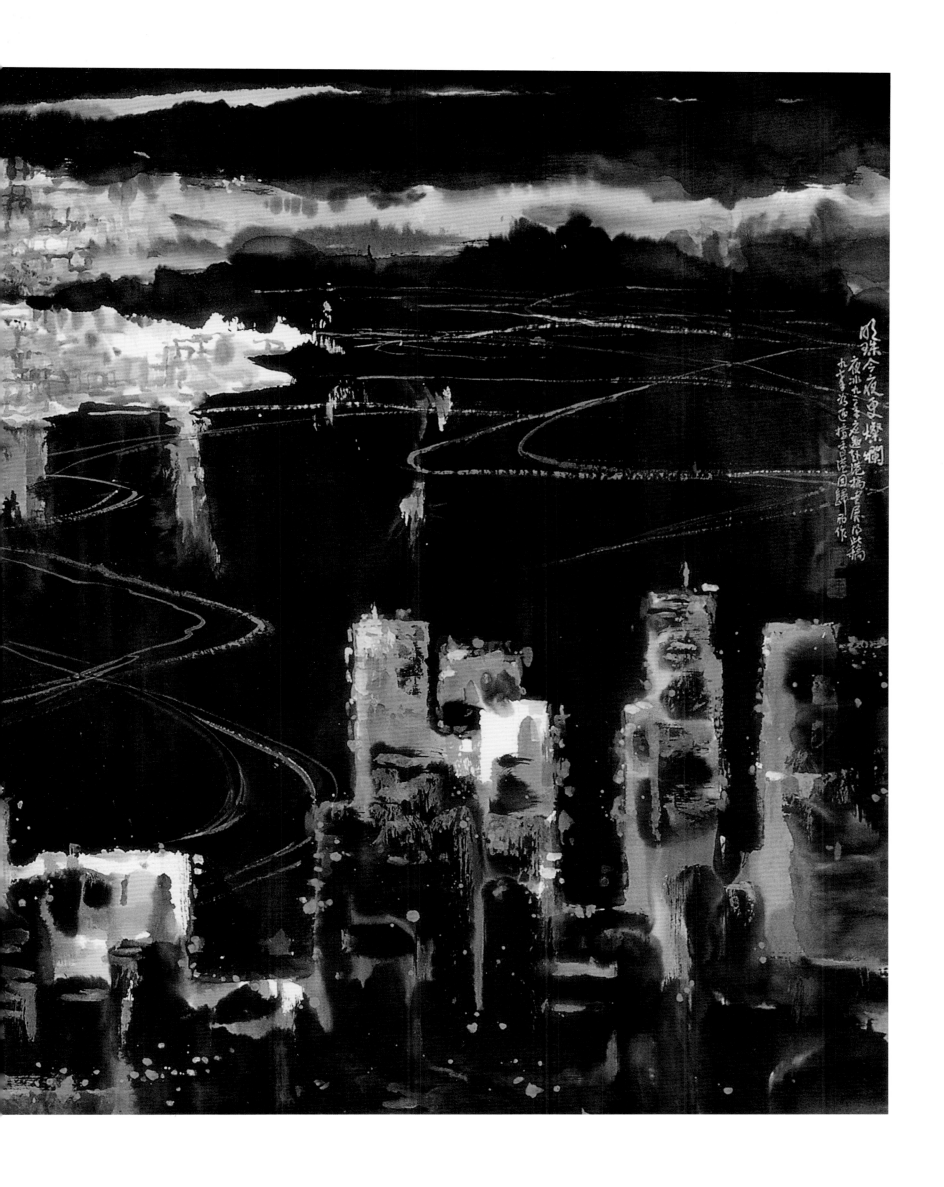

明珠今夜更燦爛
夜沁九三年底題計港橋自屬陷此稿
九七筆為還情香港回歸而作

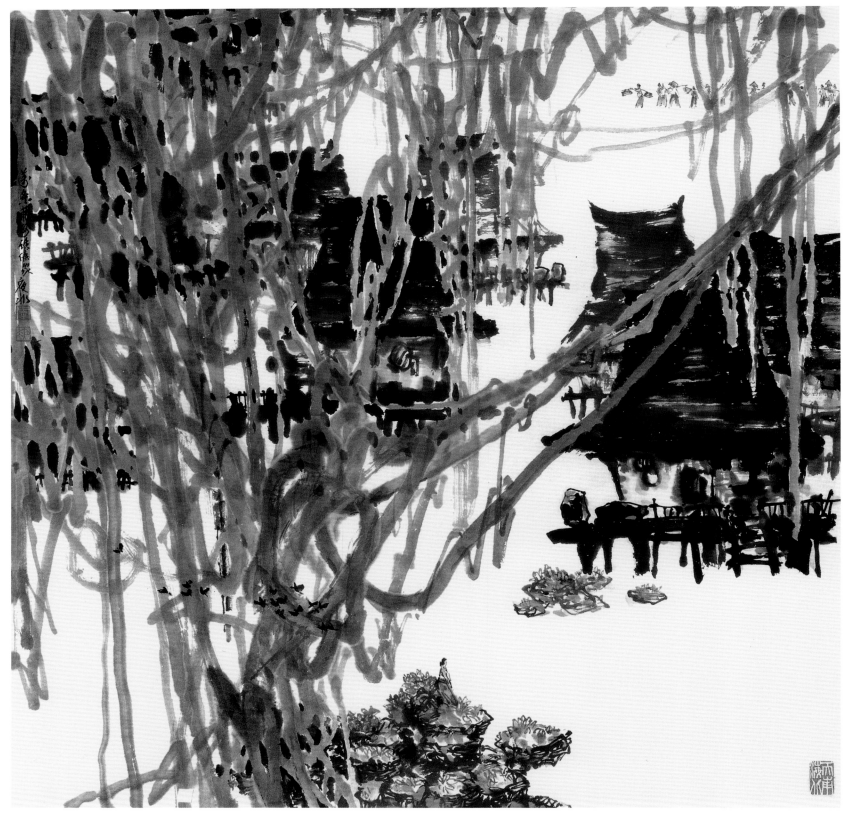

◎ 万条藤丝绣傣家　2001 年　纸本　68cm × 69cm

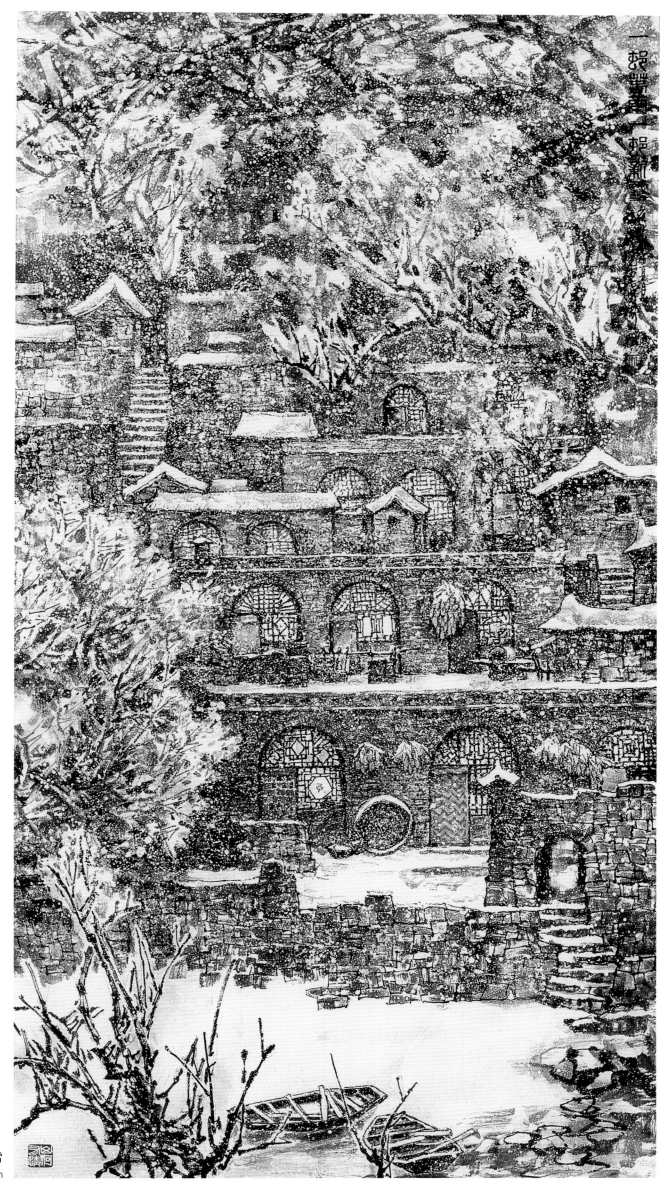

◎ 一村春雨一村新雪
2008年 纸本 232cm × 125cm

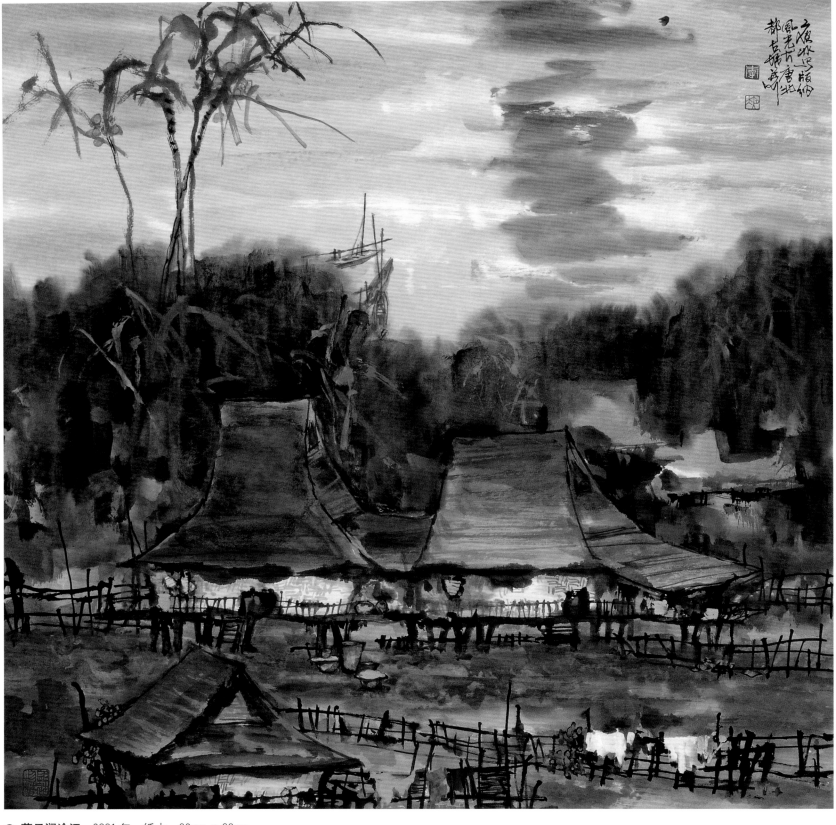

◎ 落日澜沧江　2001 年　纸本　69cm × 68cm

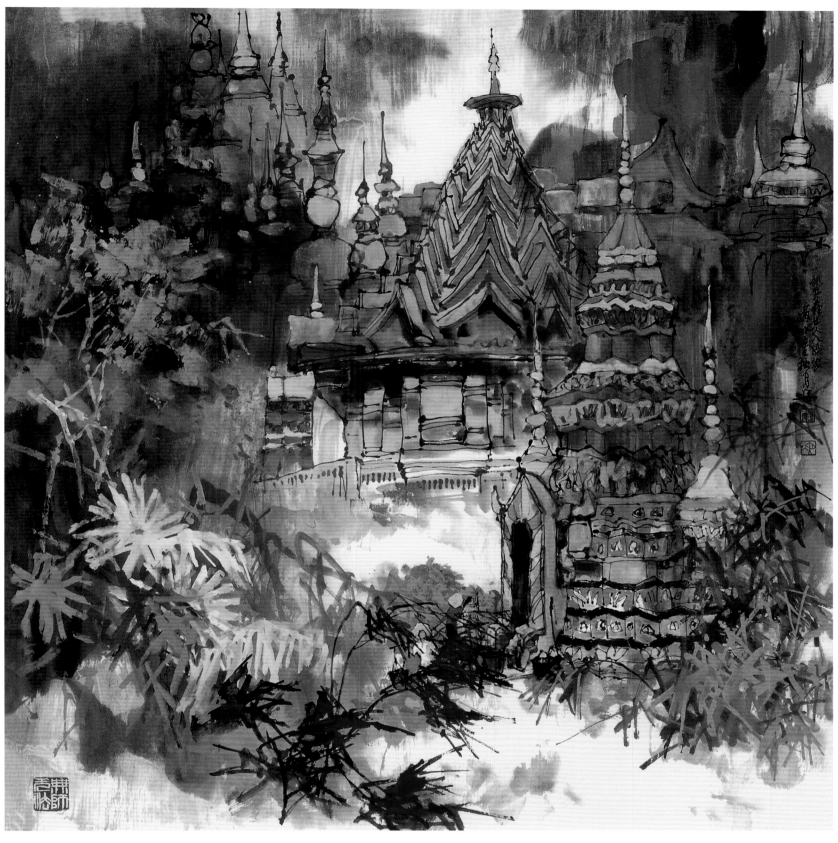

◎ 似梦非梦入傣家　2001 年　纸本　68cm × 68cm

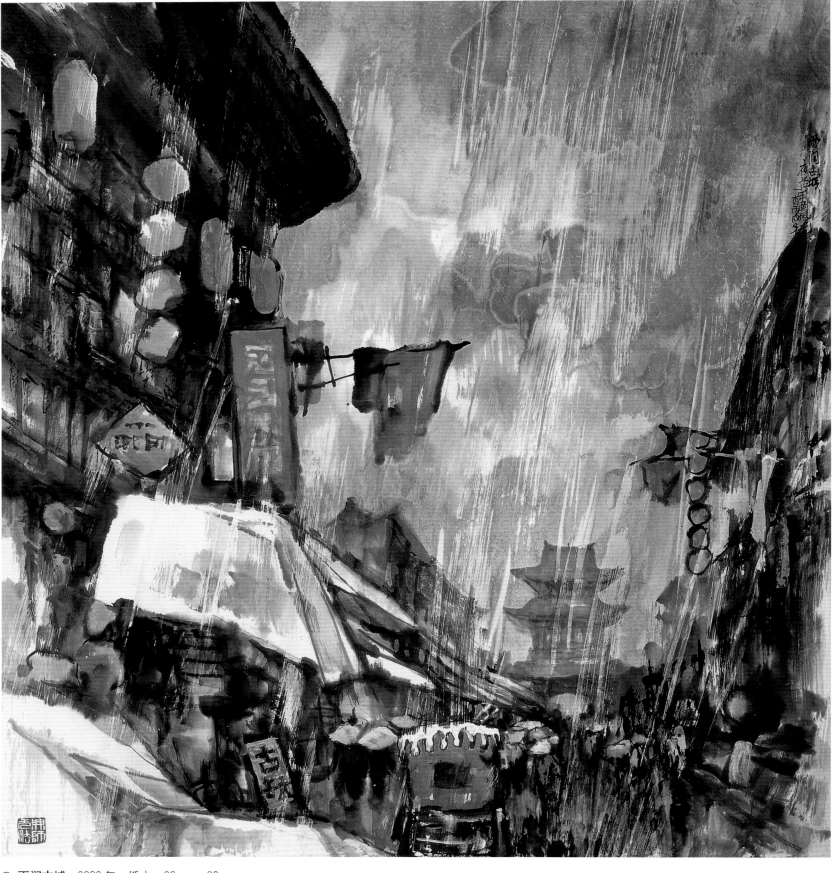

◎ 雨润古城　2006 年　纸本　96cm × 89cm

李夜冰　LI YEBING

中
国
近
现
代
名
家
画
集

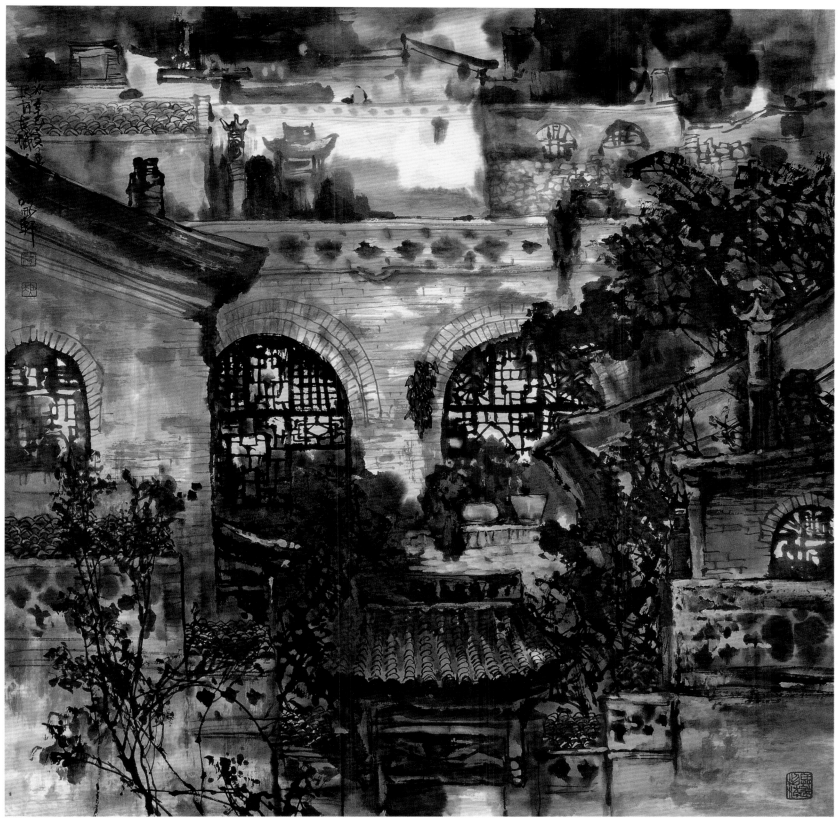

◎ 家家户户　2001 年　纸本　69cm × 69cm

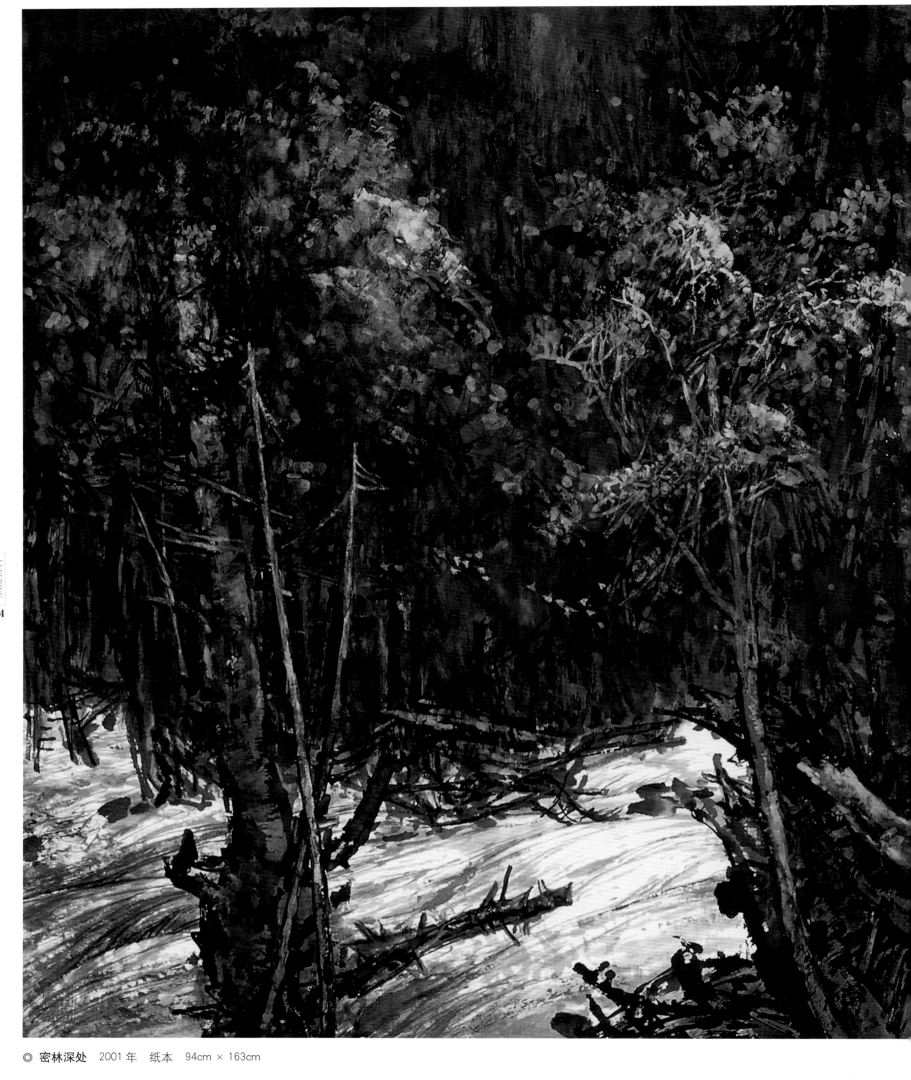

◎ **密林深处** 2001 年 纸本 94cm × 163cm

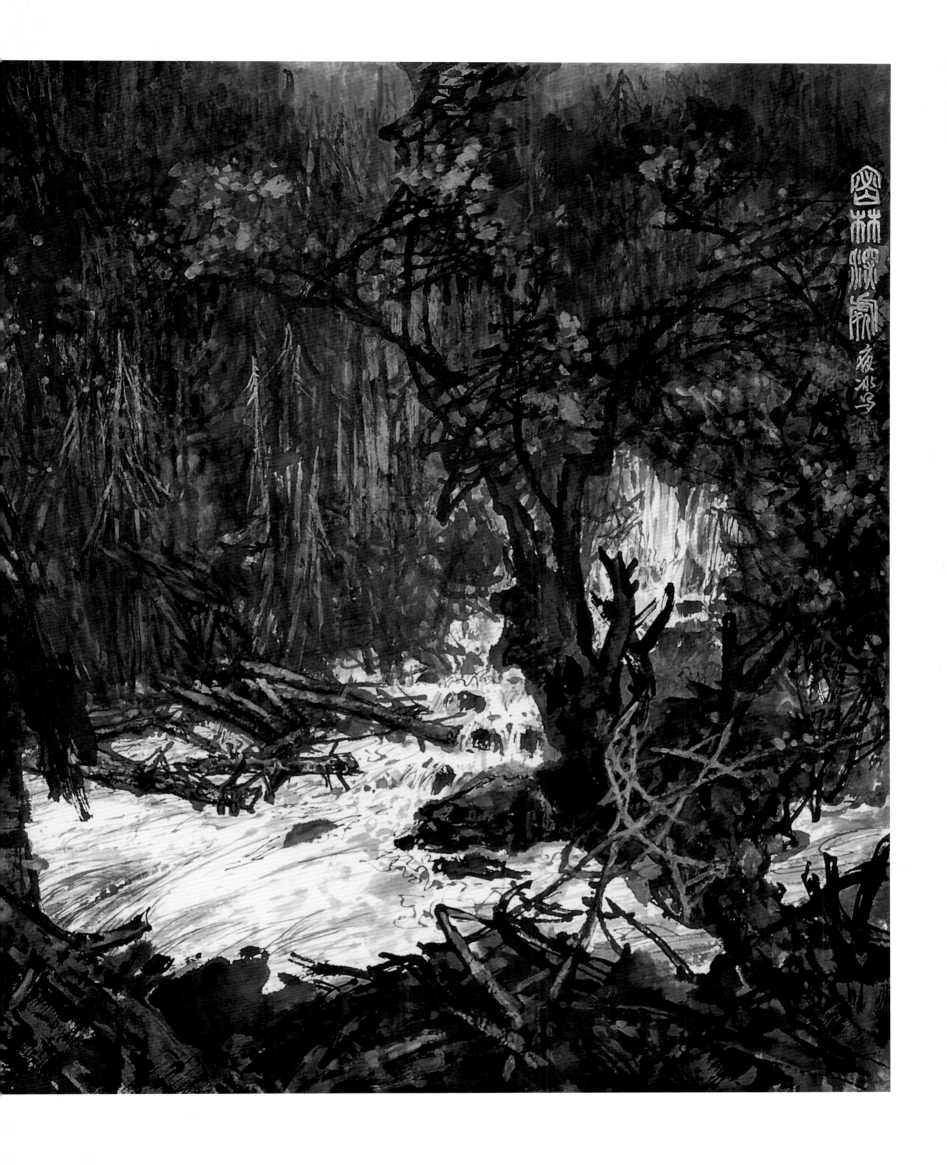

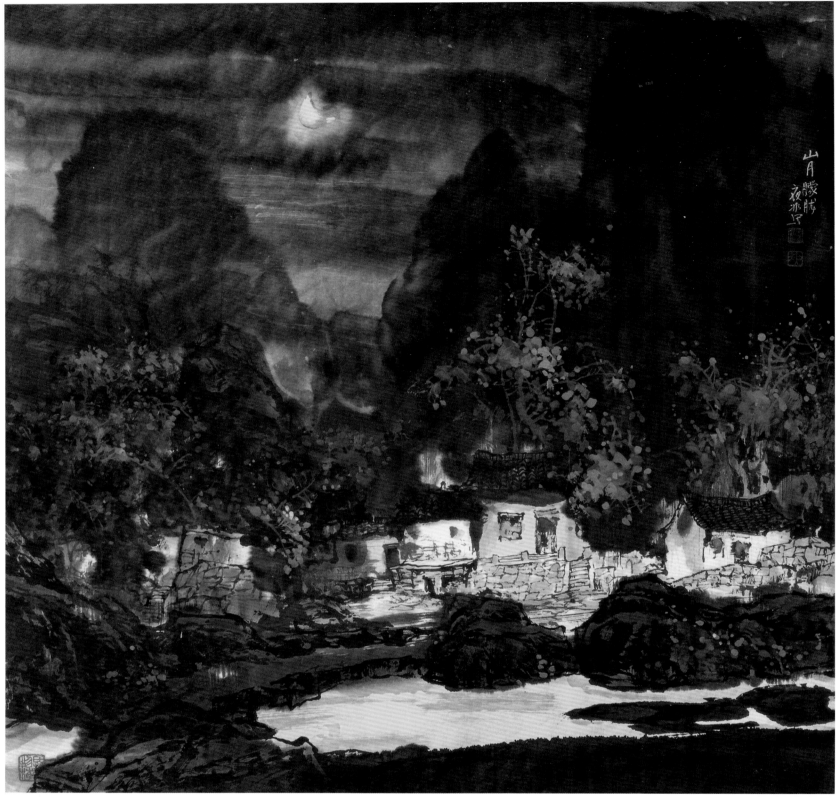

◎ 山月朦胧　1998 年　纸本　96cm × 89cm

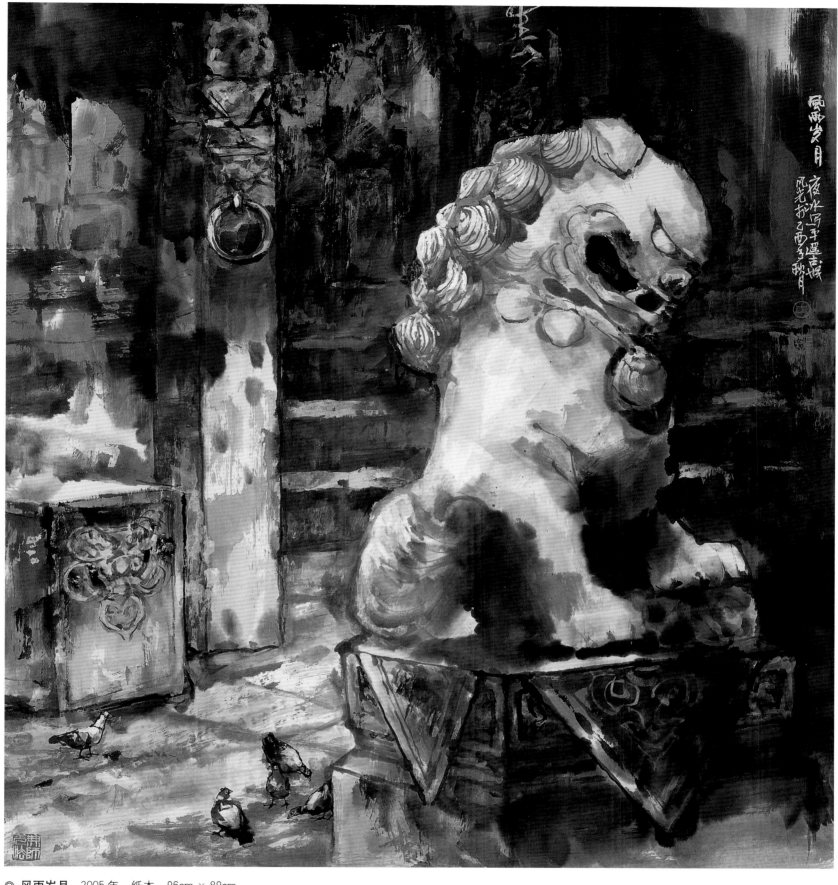

◎ 风雨岁月　2005 年　纸本　96cm × 89cm

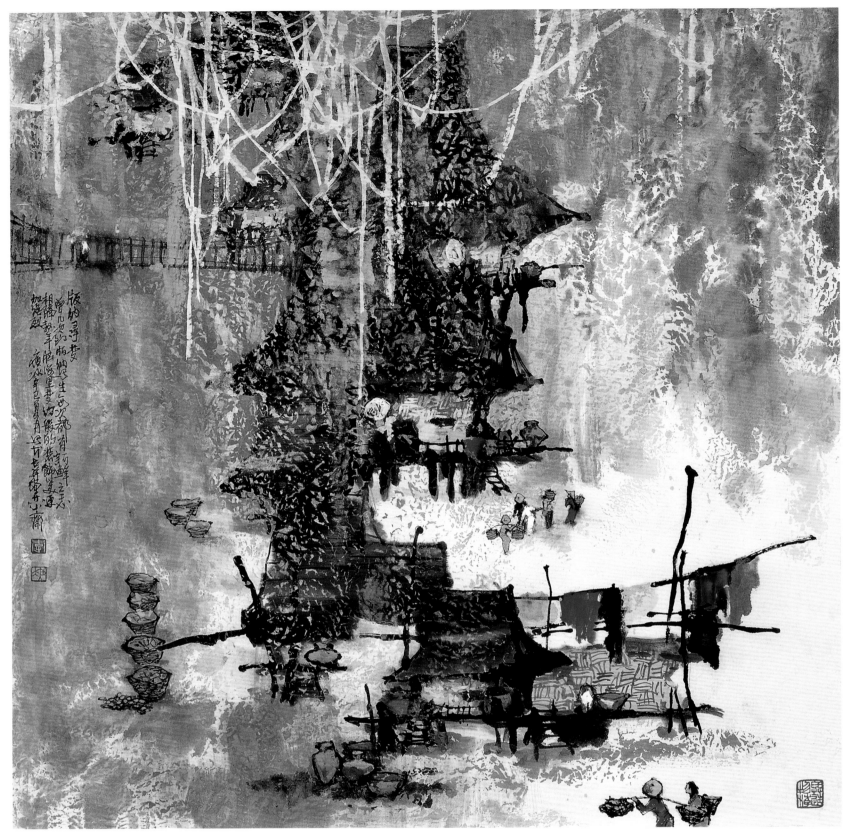

◎ **版纳寻梦**　2001 年　纸本　68cm × 68cm

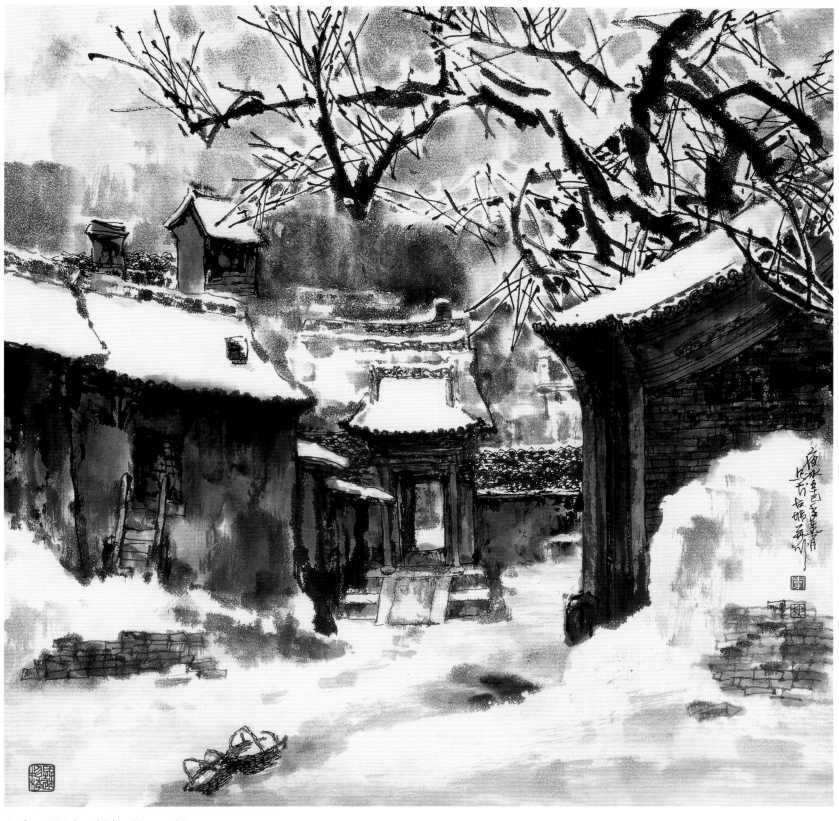

◎ 冬 2001 年 纸本 68cm × 68cm

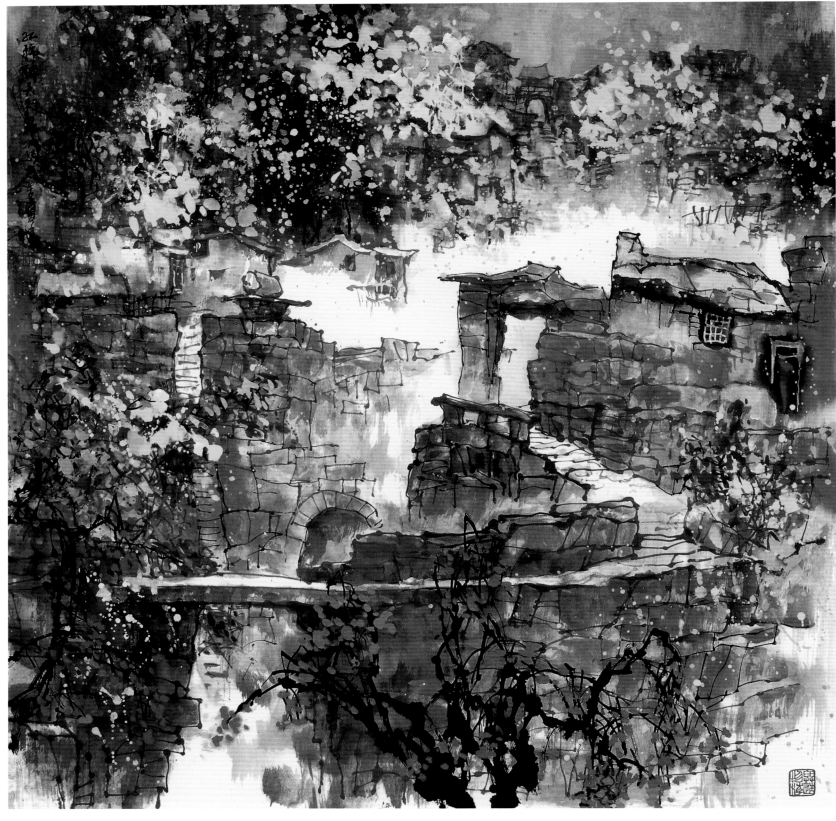

◎ 红柿醉太行　2001 年　纸本　68cm × 68cm

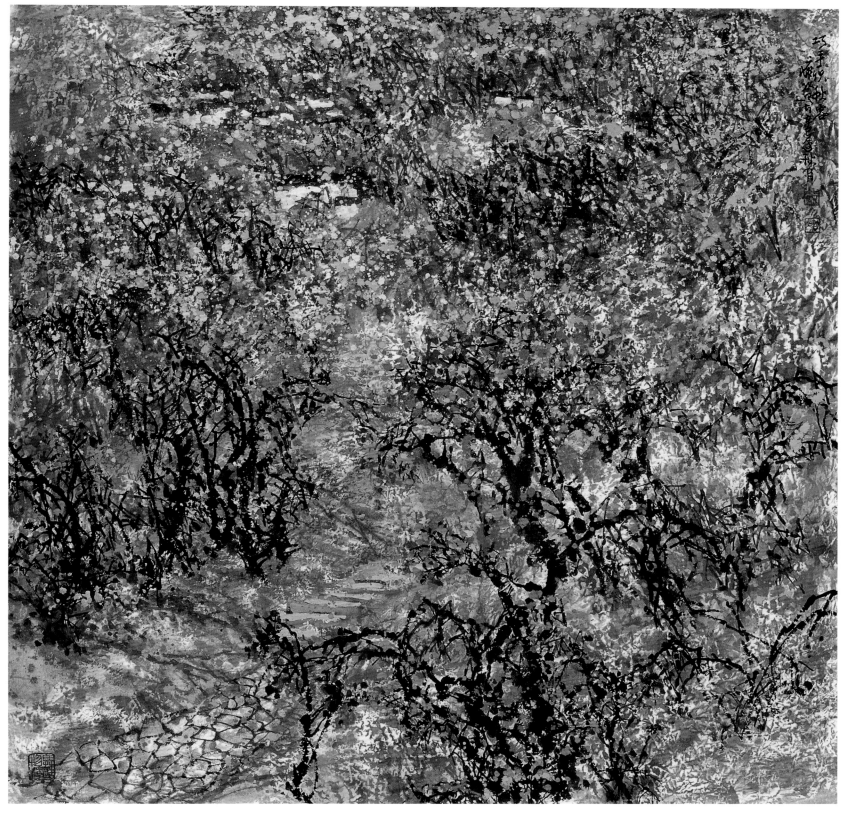

◎ 巧手织秋容　2001 年　纸本　69cm × 69cm

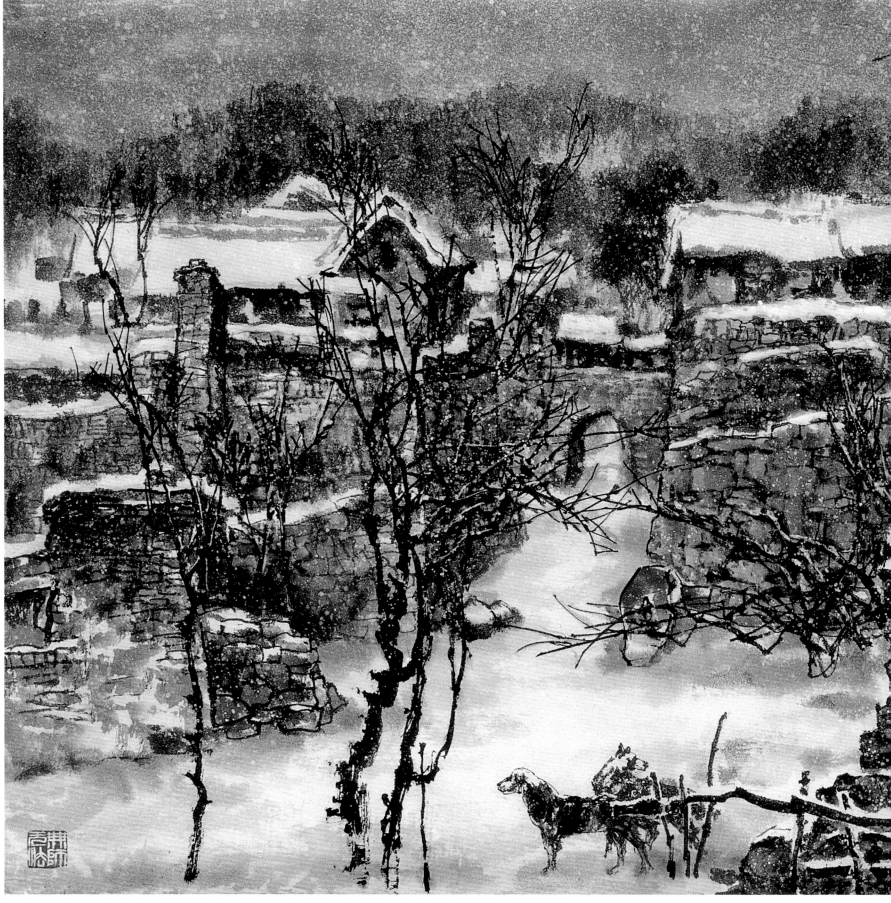

◎ 北方的雪　2001 年　纸本　68cm × 136cm

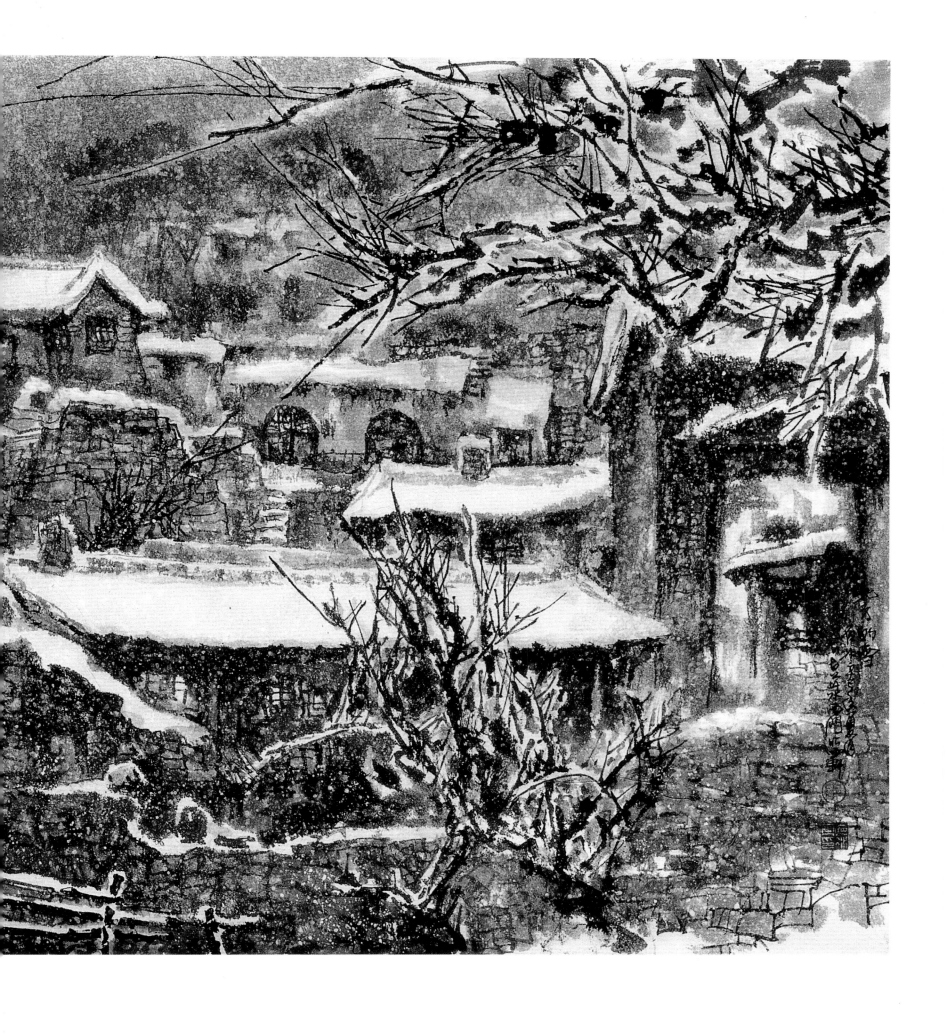

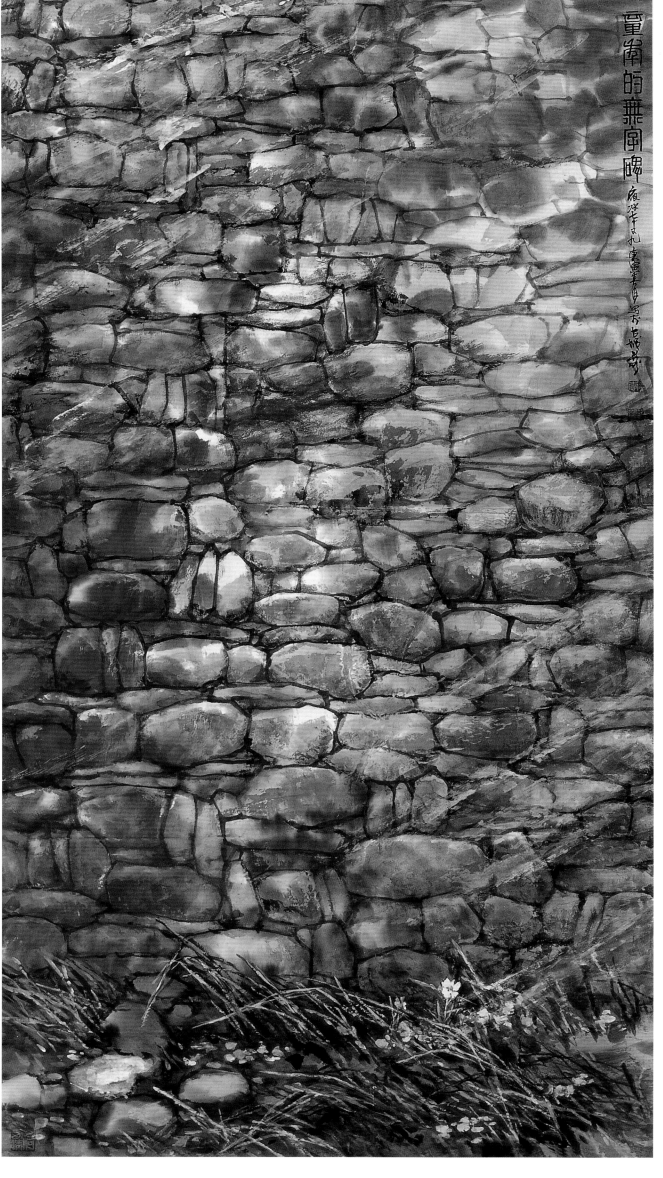

◎ 童年的无字碑

2010年　纸本　232cm × 125cm

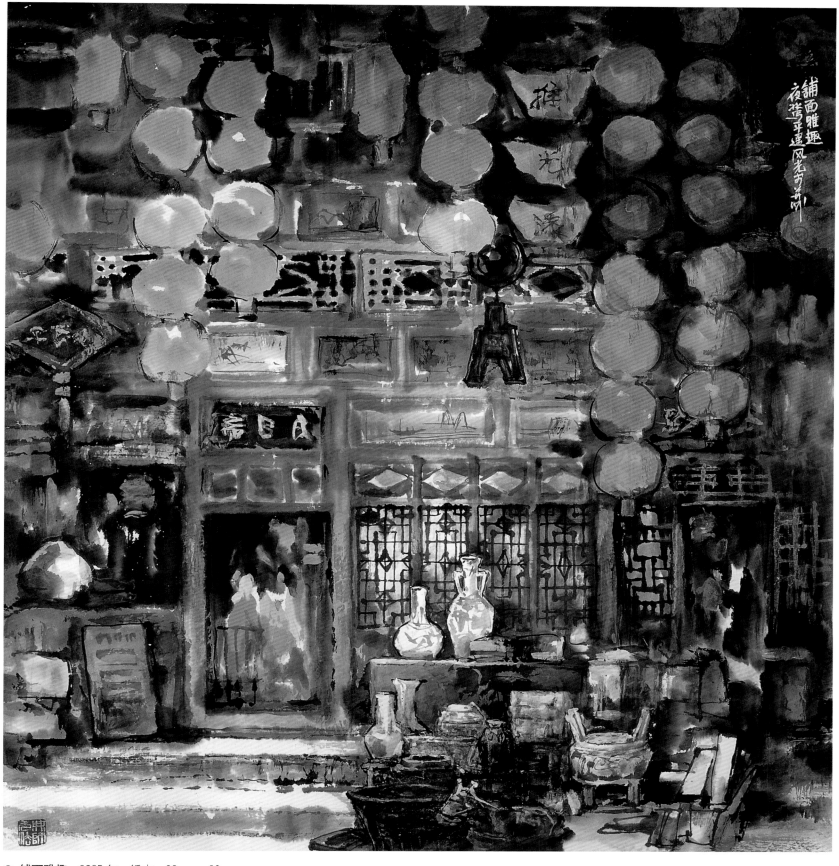

◎ 铺面雅趣　2005 年　纸本　96cm × 89cm

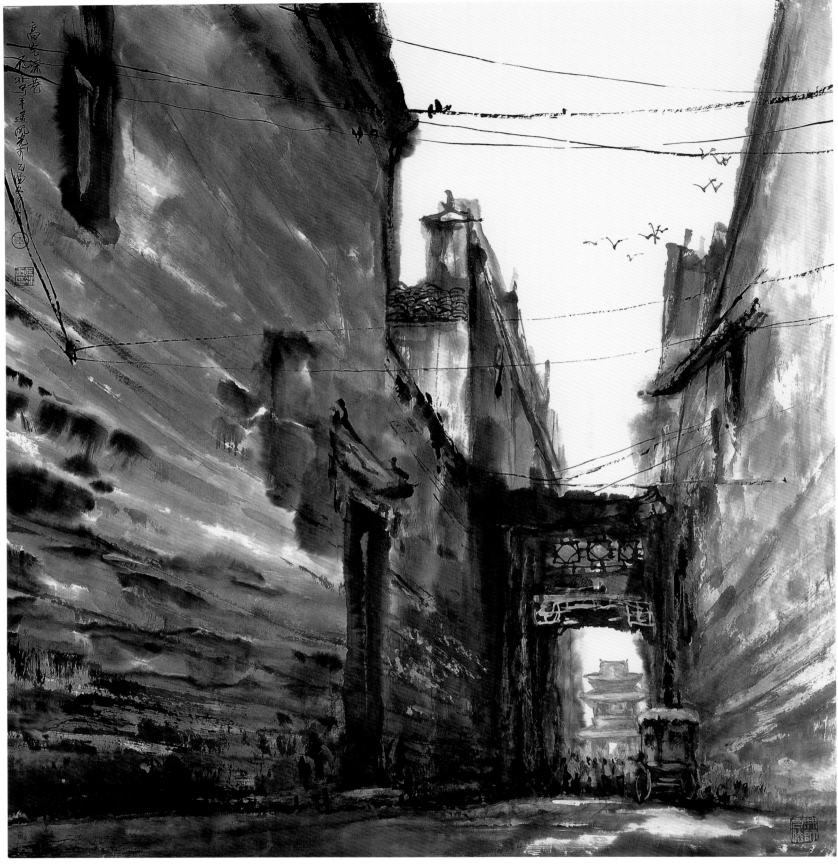

◎ 高宅深巷　2005 年　纸本　96cm × 89cm

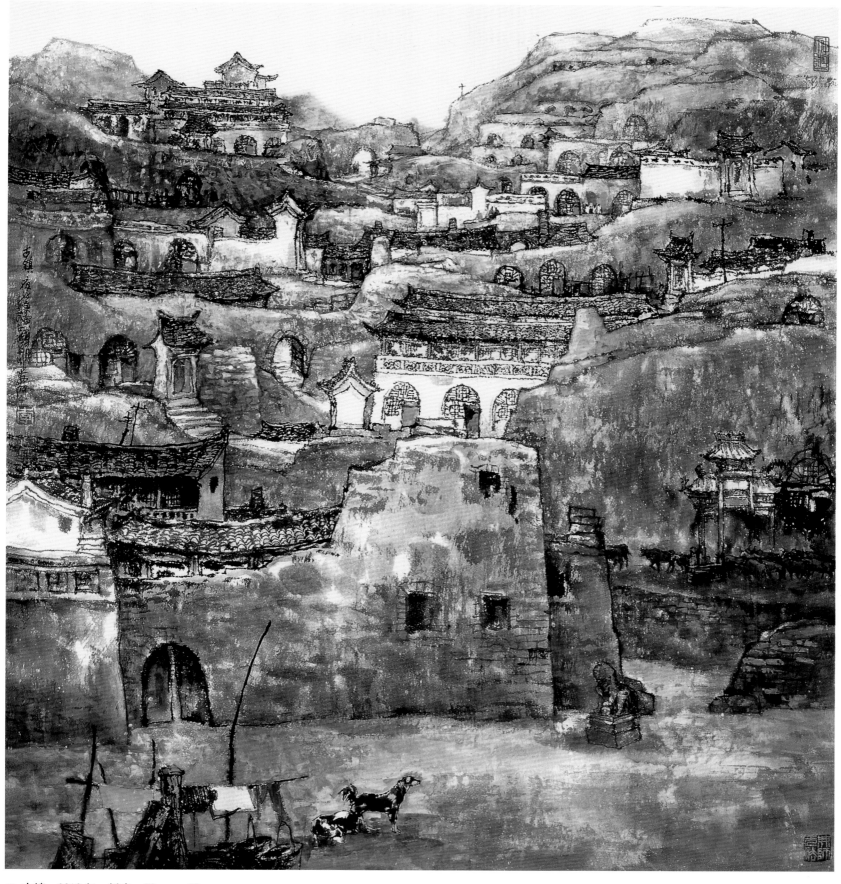

◎ 古镇 2010 年 纸本 96cm × 90cm

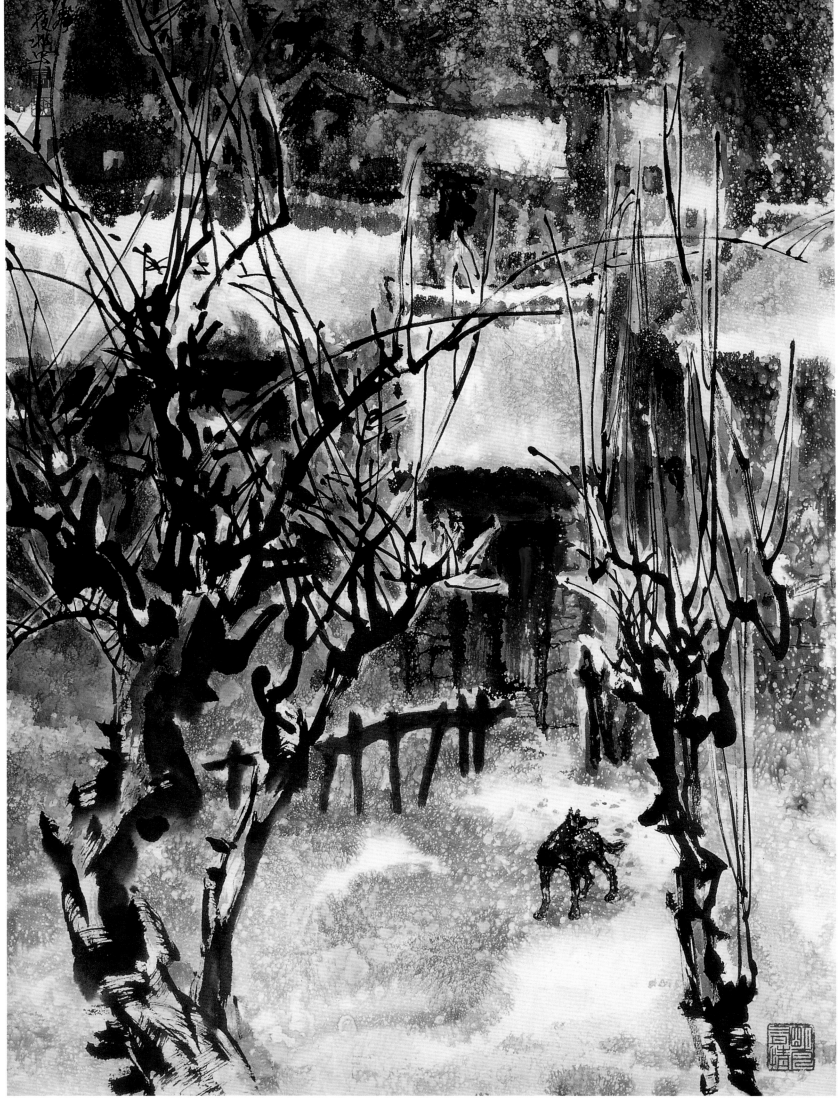

◎ 忽听门外有人声　2001 年　纸本　69cm × 50cm

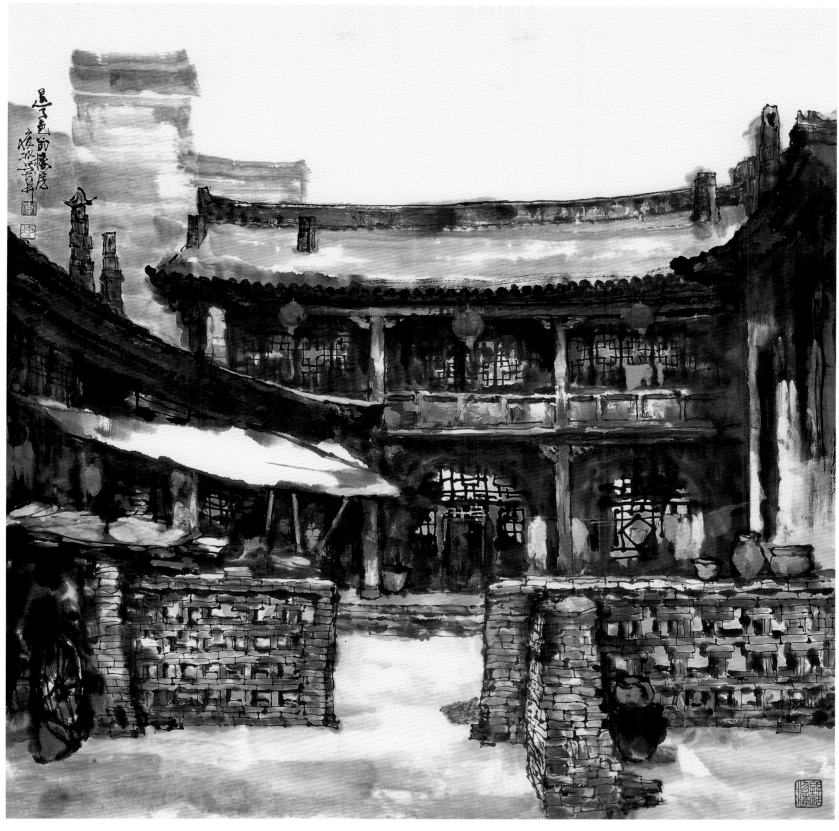

◎ 褪了色的楼房　2001 年　纸本　69cm × 68cm

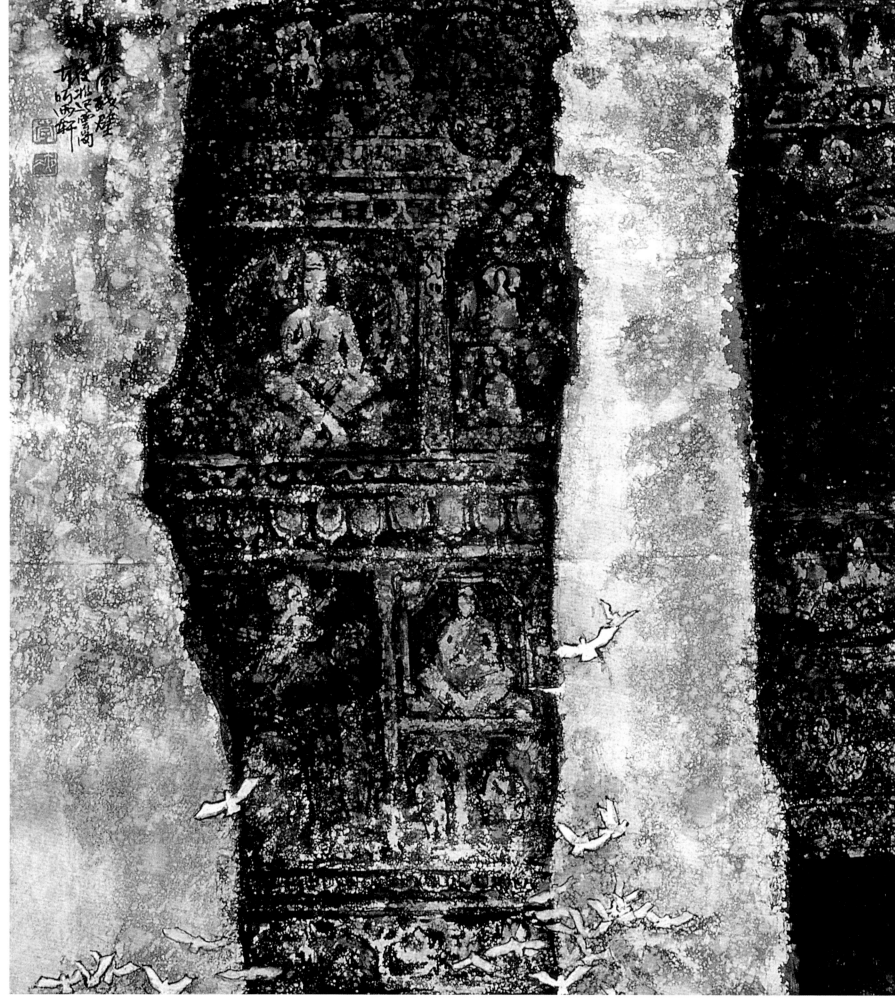

◎ 魏风残壁　1988 年　纸本　71cm × 126cm

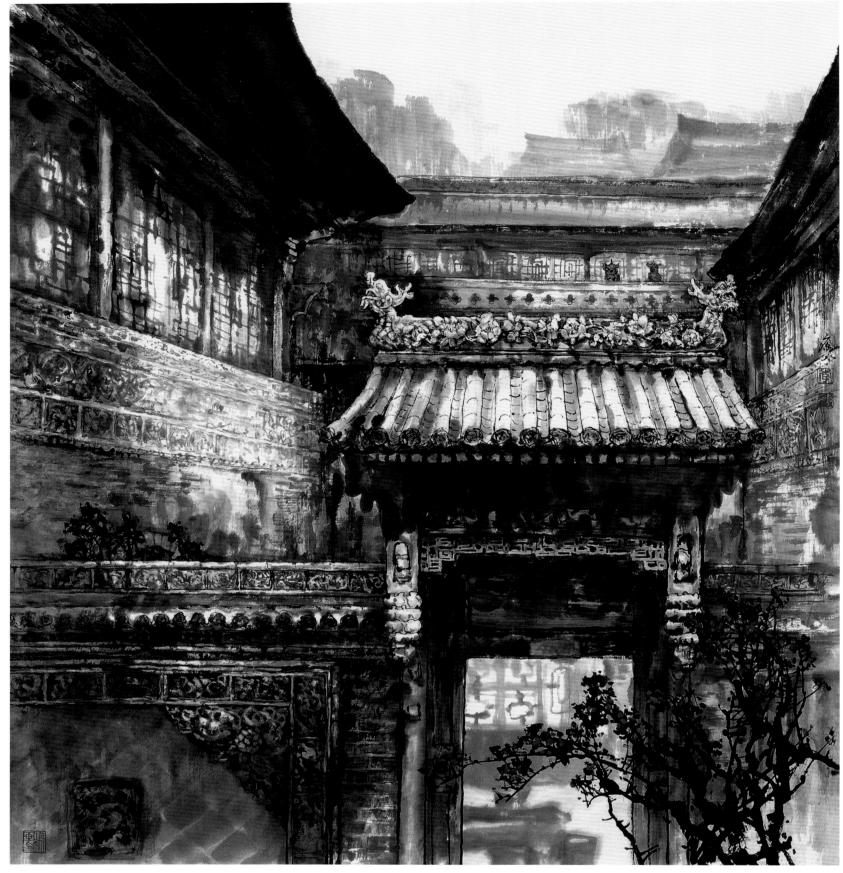

◎ 三雕惊世 2000 年 纸本 96cm × 89cm

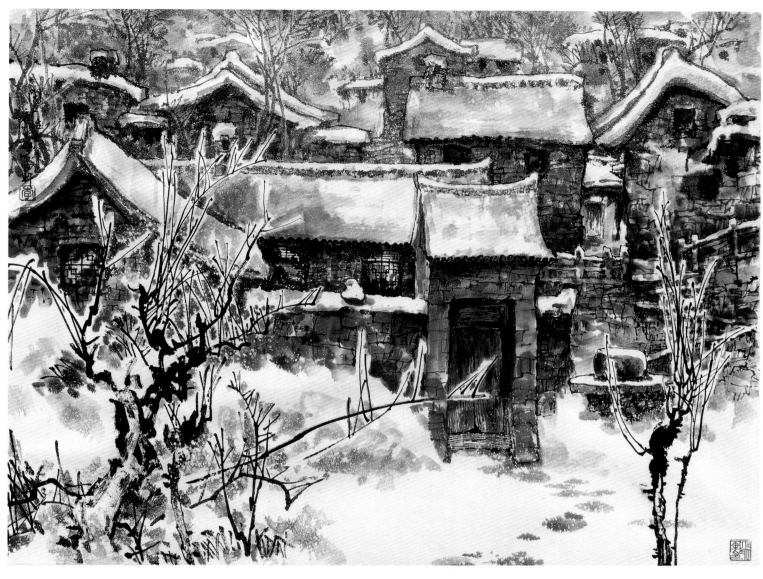

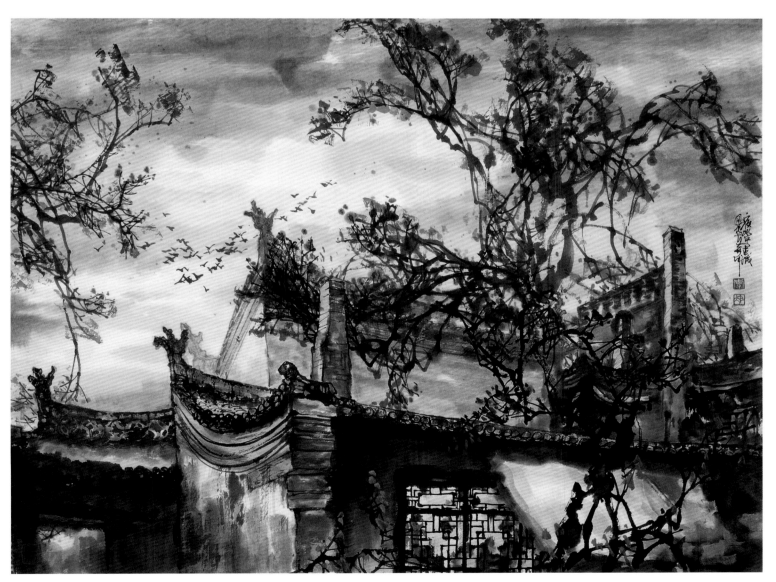

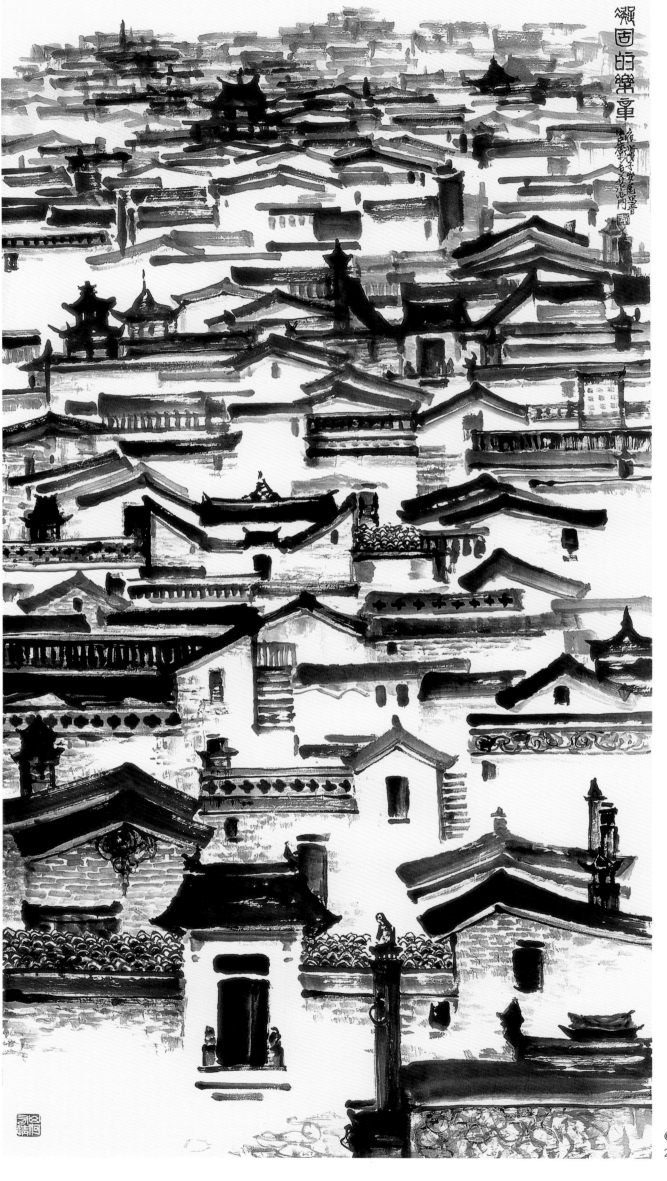

◎ 凝固的乐章
2008 年　纸本　232cm × 125cm

◎ 疑闻马蹄声　1990 年　纸本　68cm × 68cm

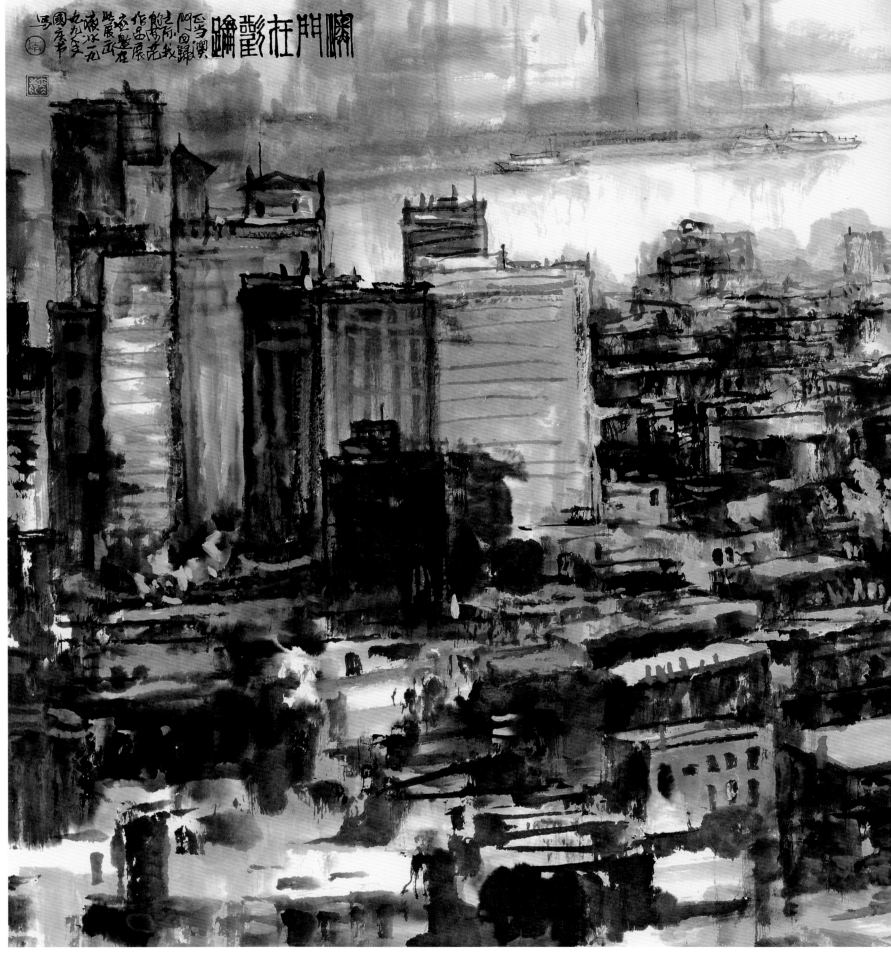

◎ 澳门在欢跃　1999 年　纸本　96cm × 176cm

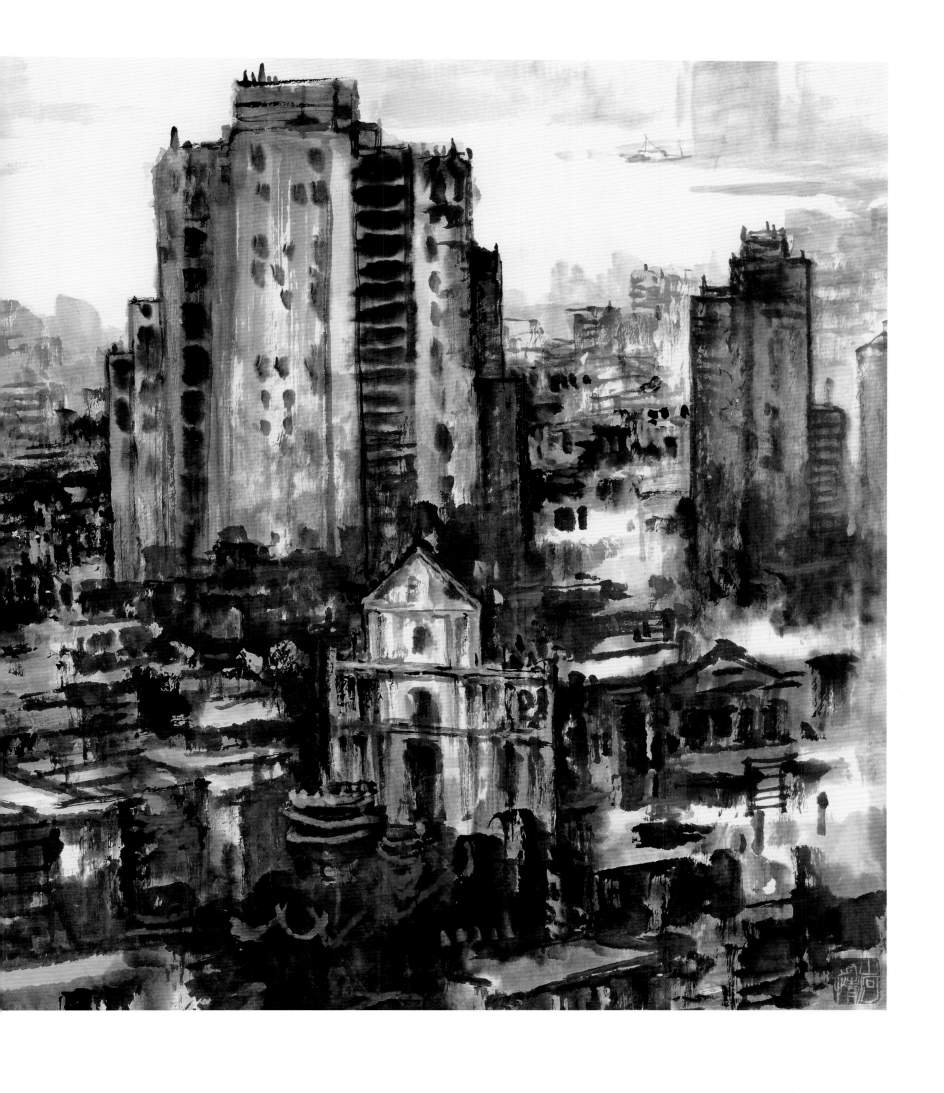

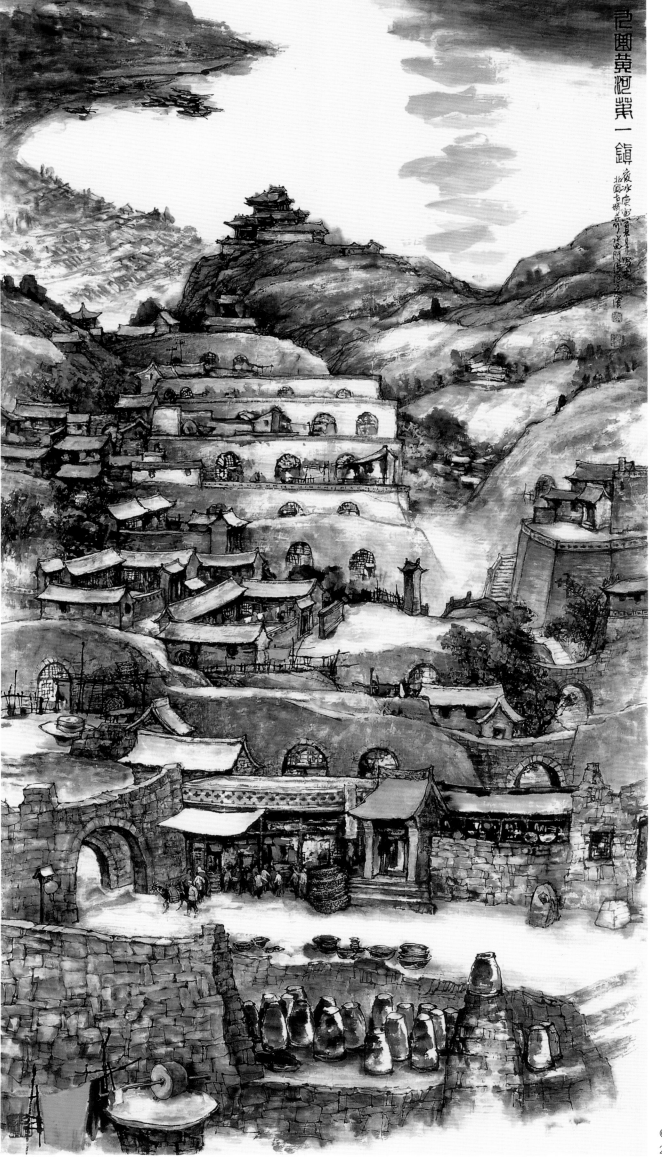

◎ 九曲黄河第一镇
2010年　纸本　232cm × 125cm

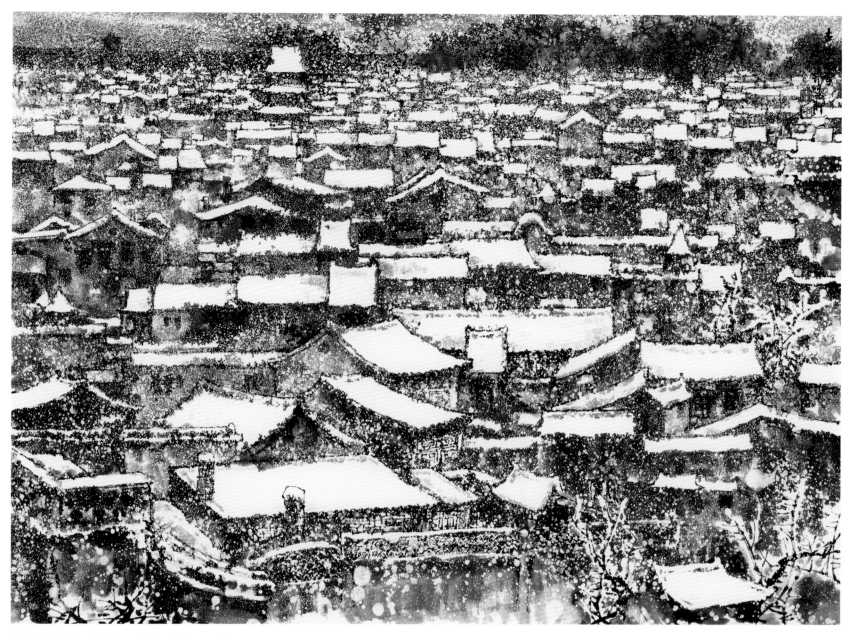

◎ 古城飞雪 1998 年 纸本 66cm × 87cm

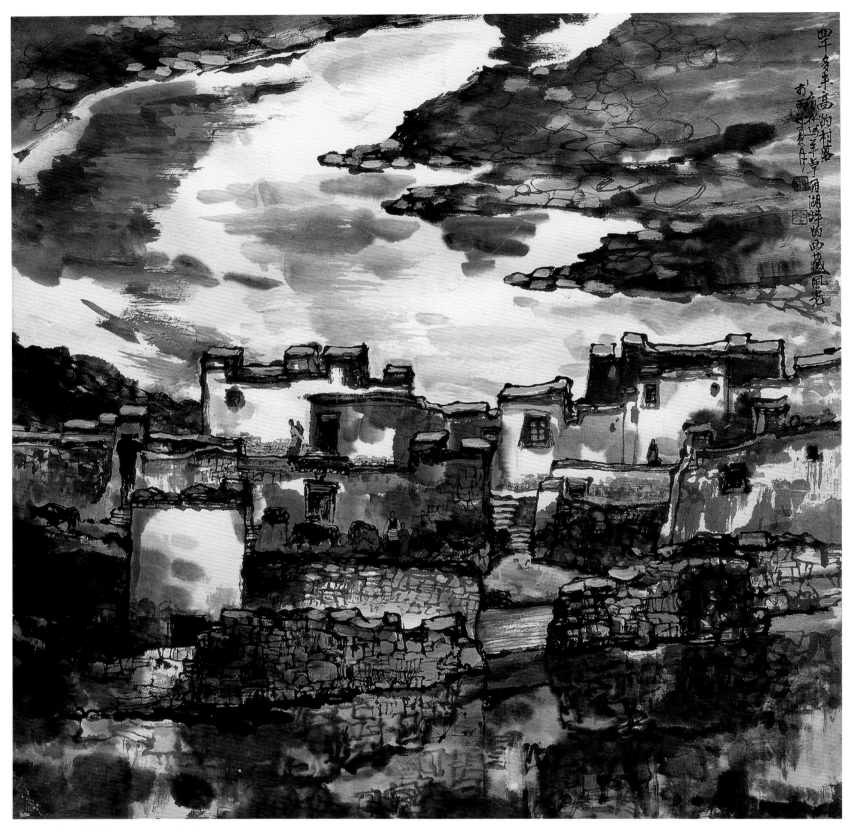

◎ 四千米高的村落　1996 年　纸本　68cm × 68cm

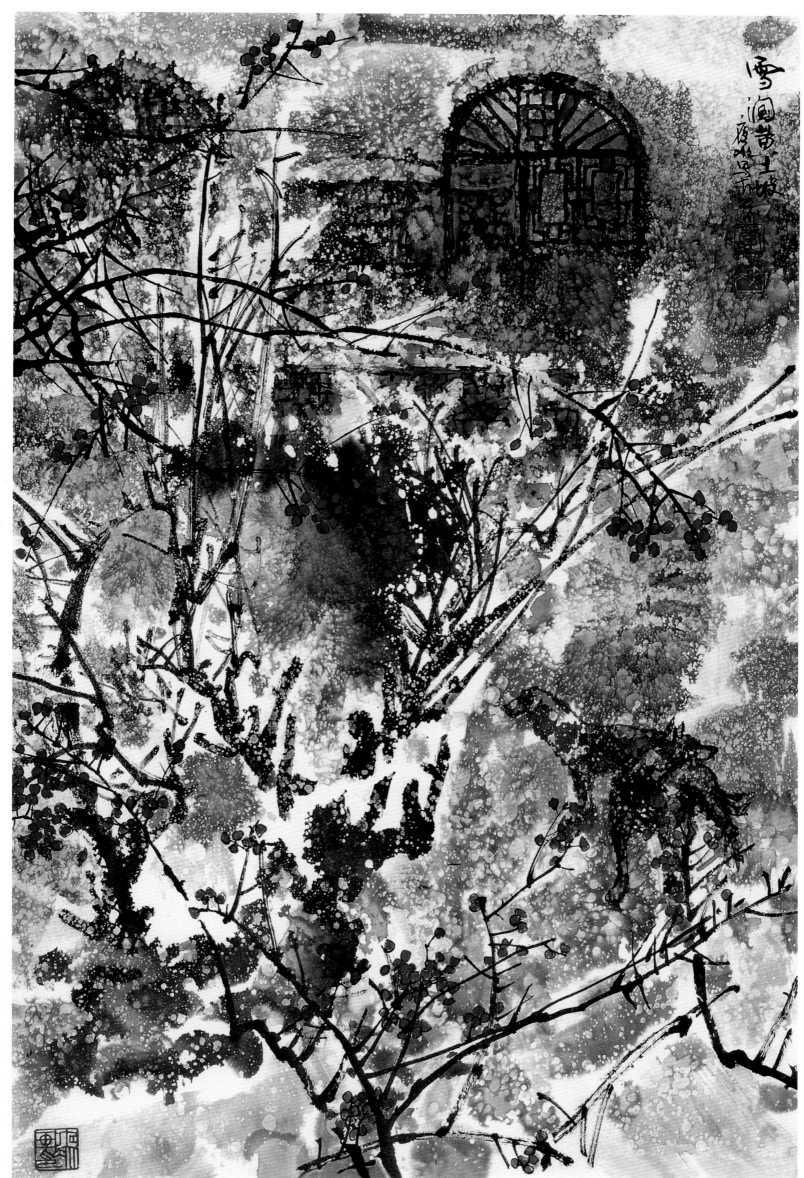

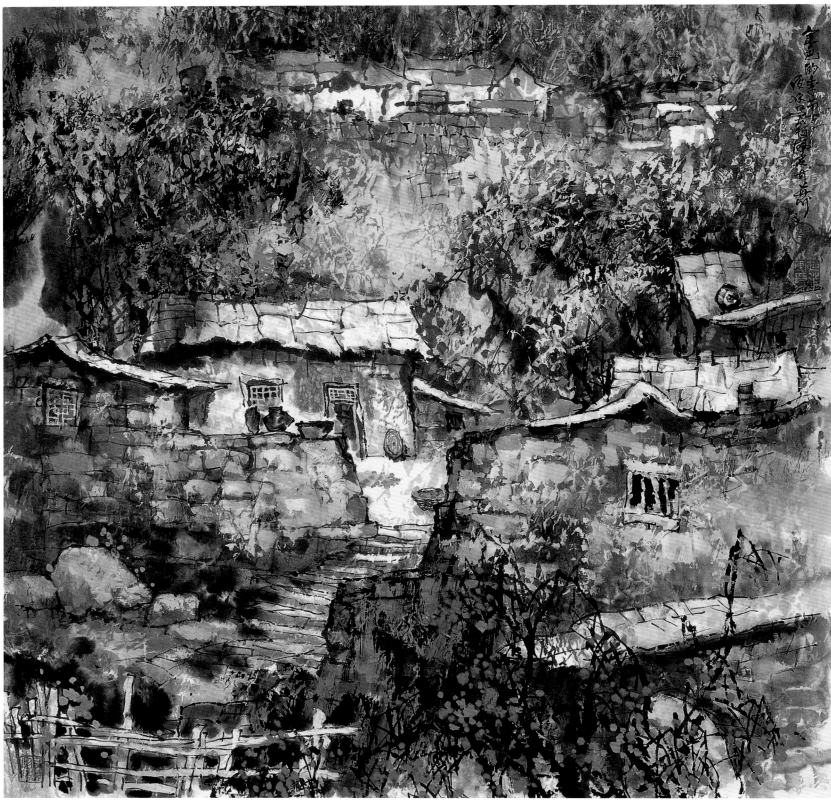

◎ 金色的季节 2000年 纸本 68cm × 68cm

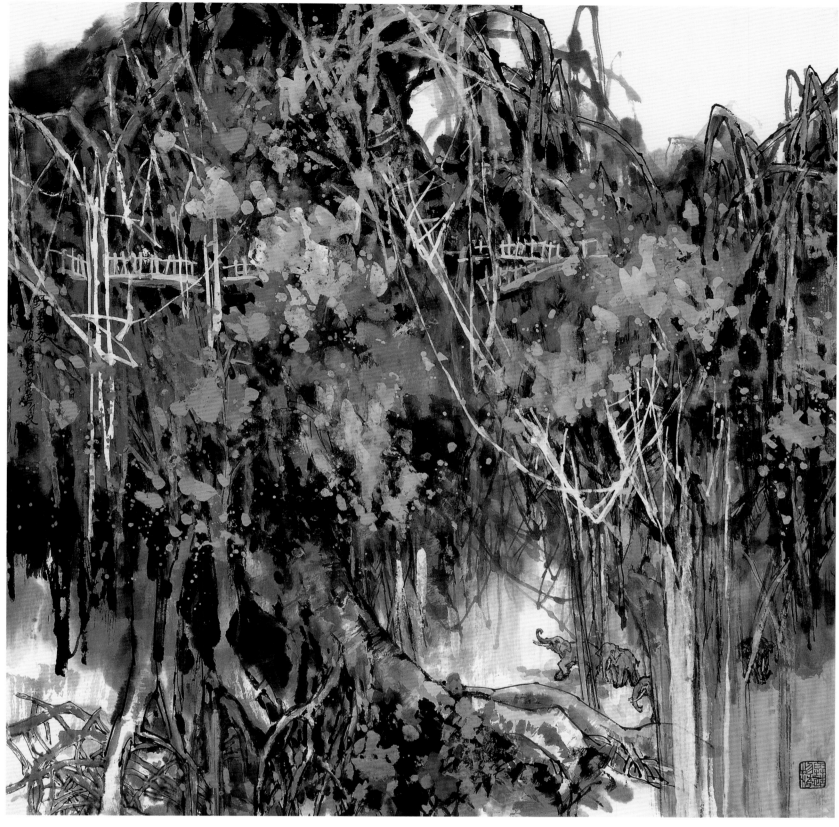

◎ 野象谷　2001 年　纸本　68cm × 68cm

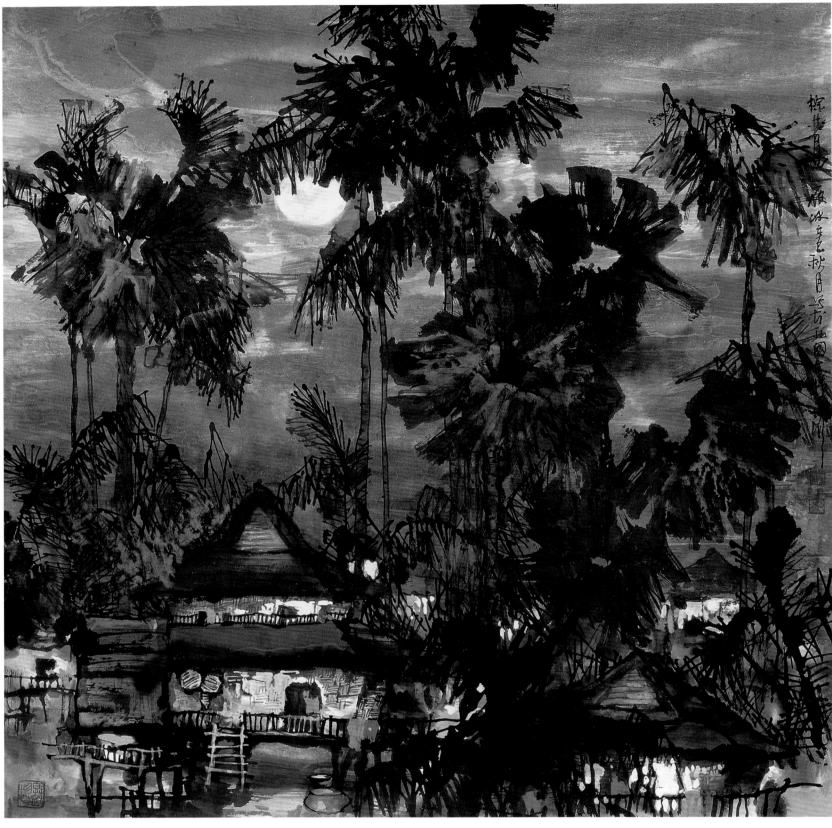

◎ 棕林月曲　2001 年　纸本　68cm × 68cm

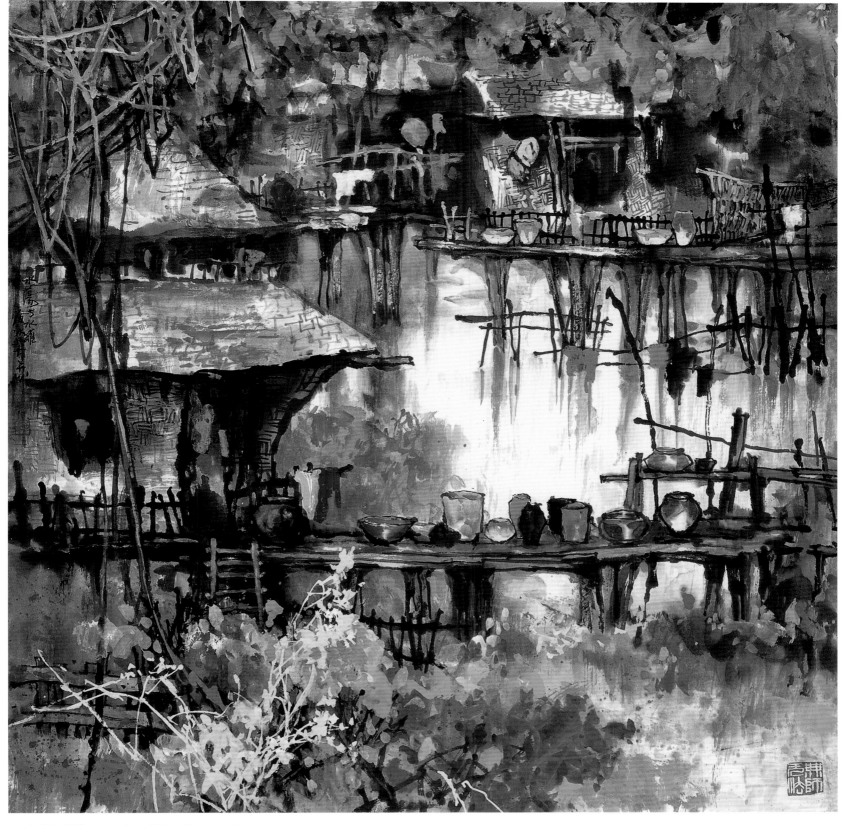

◎ 水荡与水罐　2001 年　纸本　69cm × 68cm

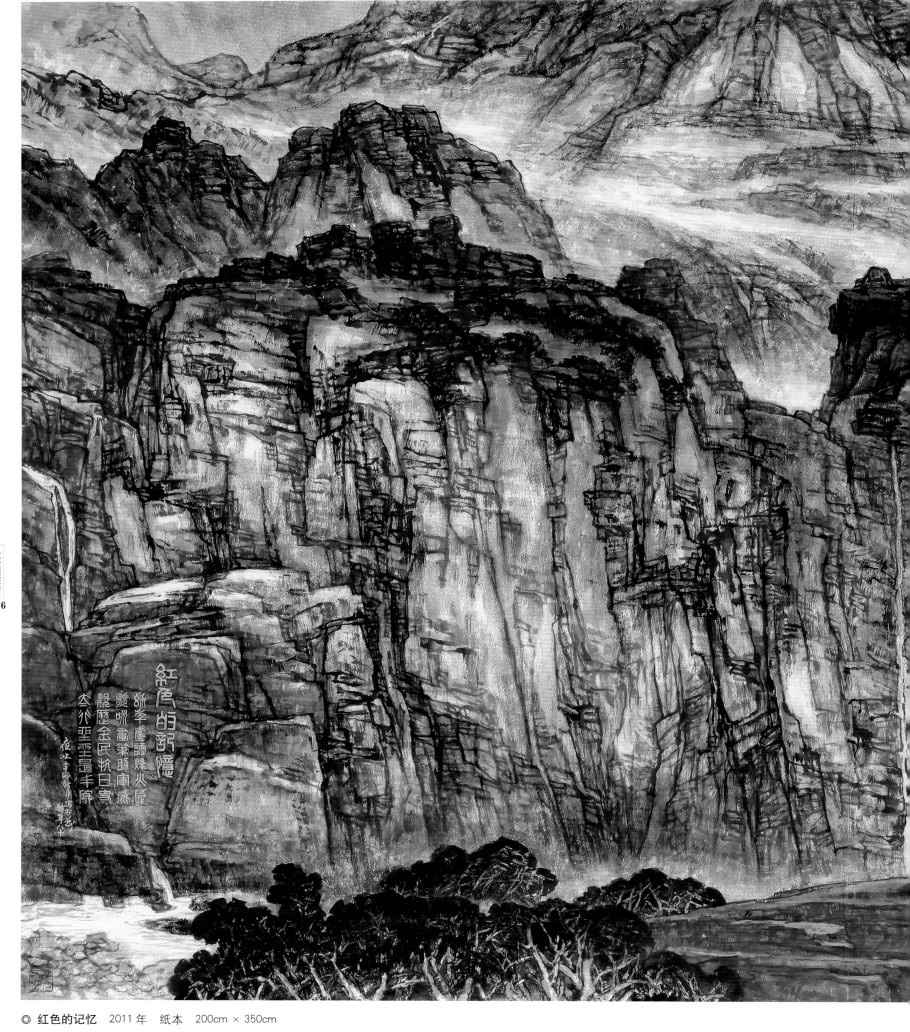

◎ 红色的记忆　2011年　纸本　200cm × 350cm

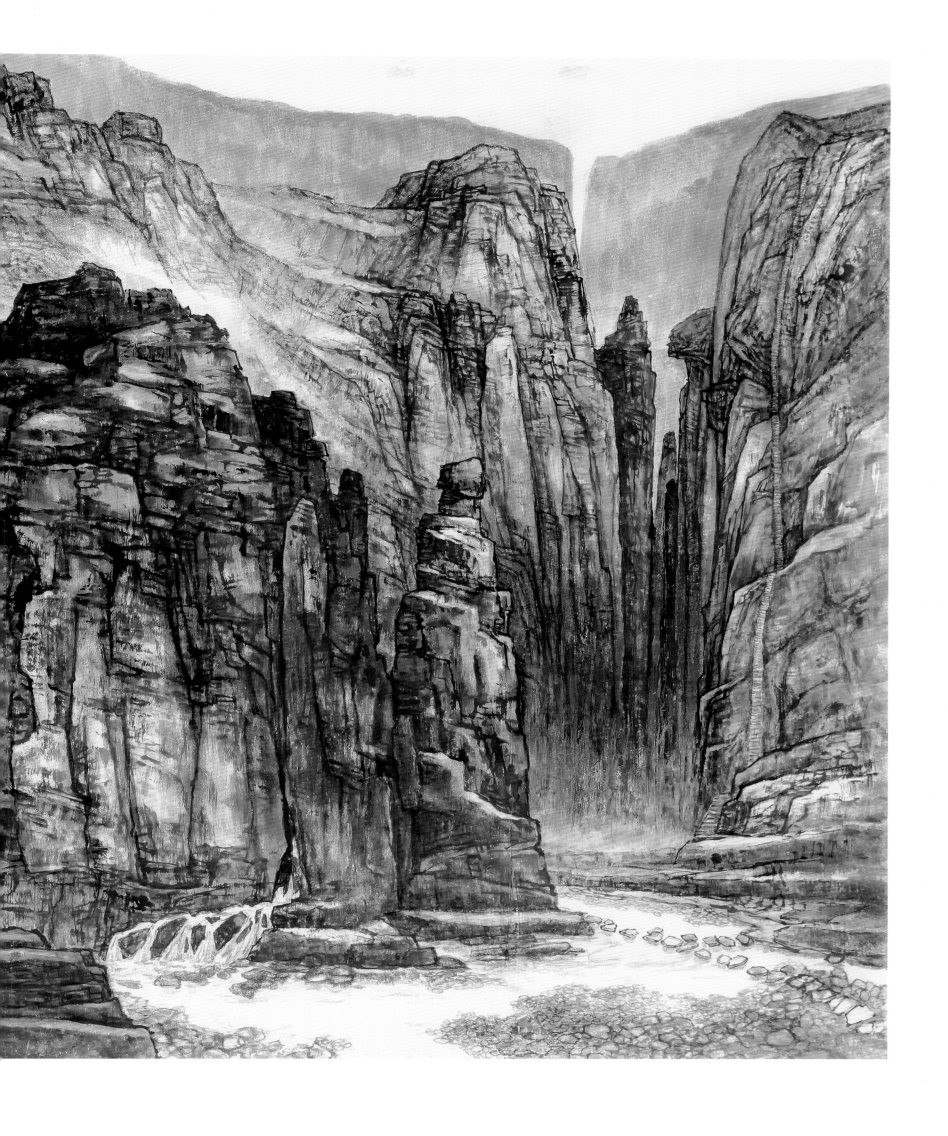

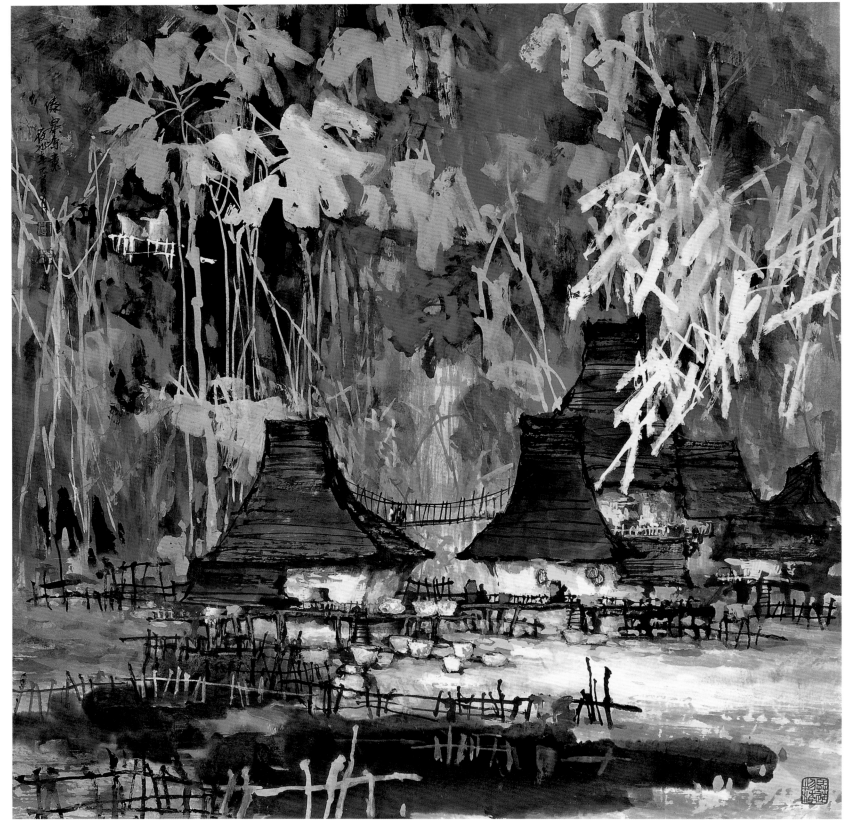

◎ 傣家凉意　2001 年　纸本　69cm × 68cm

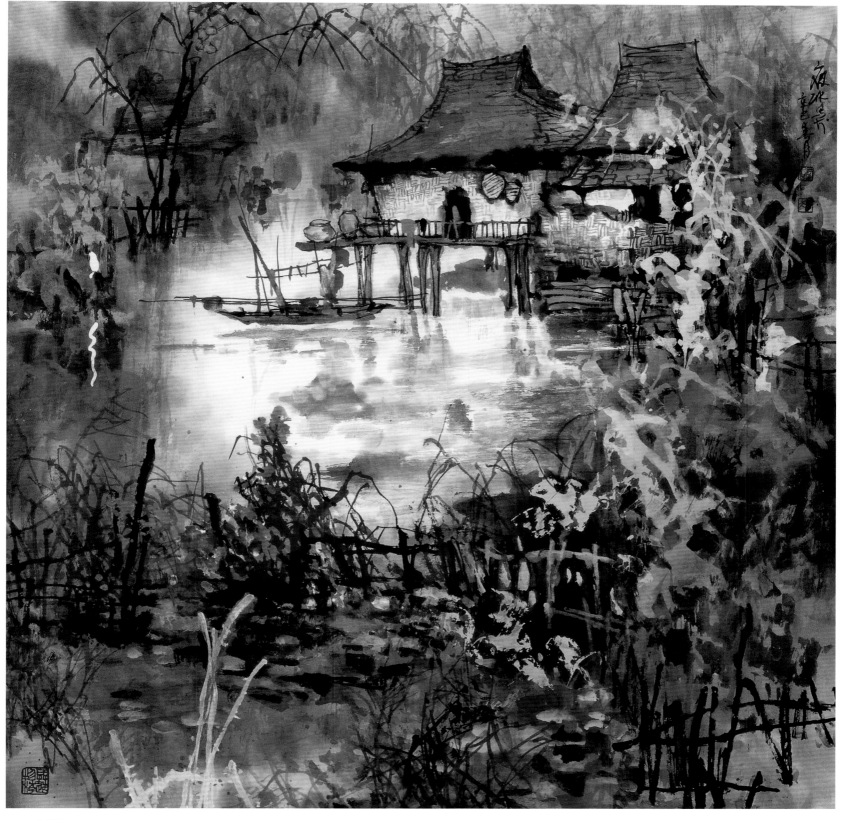

◎ 绿色的梦 2001 年 纸本 68cm × 68cm

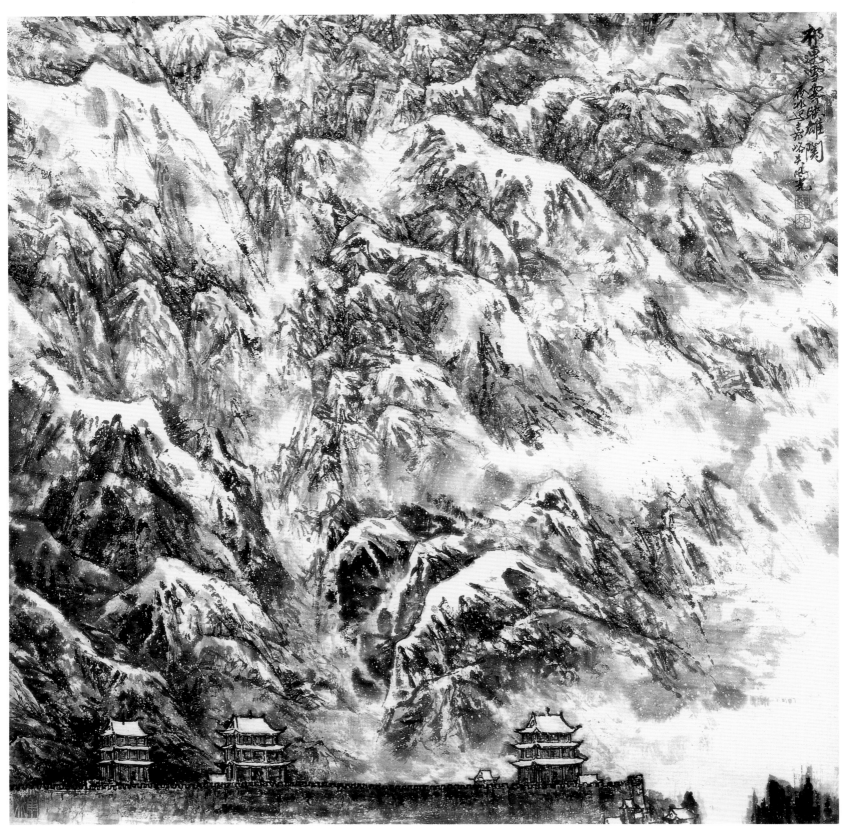

◎ 祁连雪霁映雄关　1990 年　纸本　69cm × 68cm

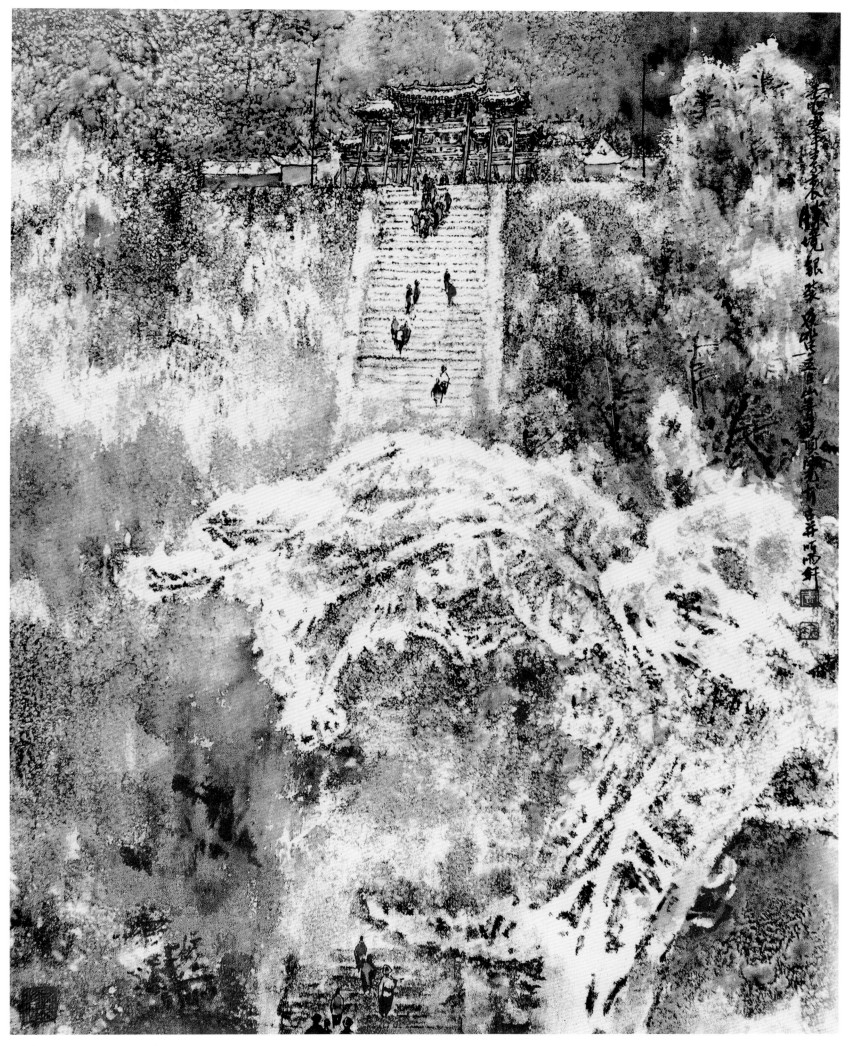

◎ 胜景银装　1991 年　纸本　73cm × 55cm

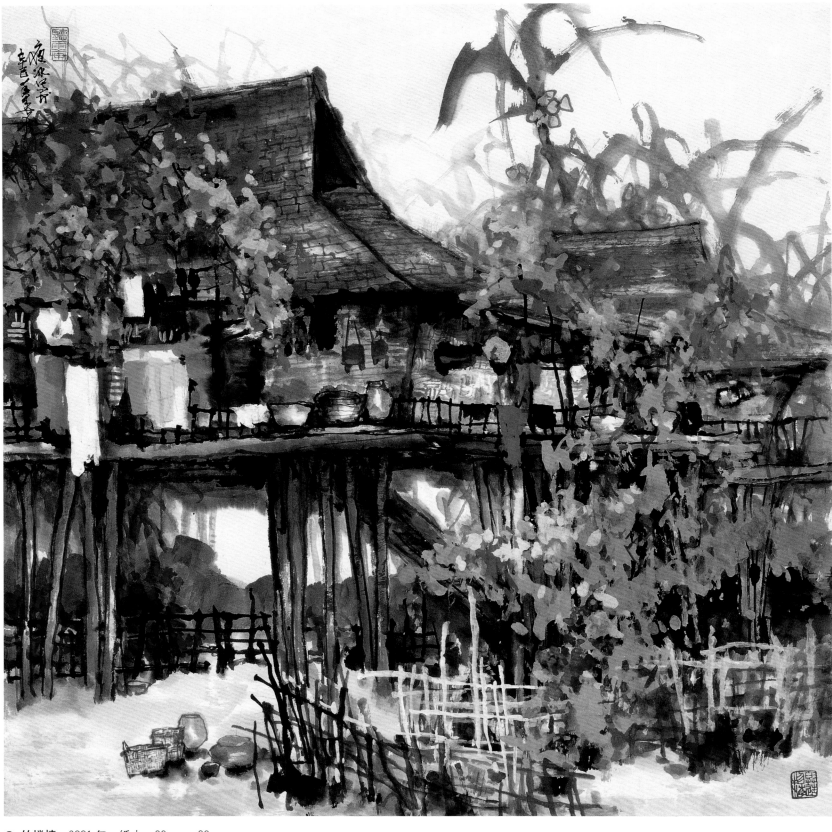

◎ **竹楼情** 2001 年　纸本　68cm × 68cm

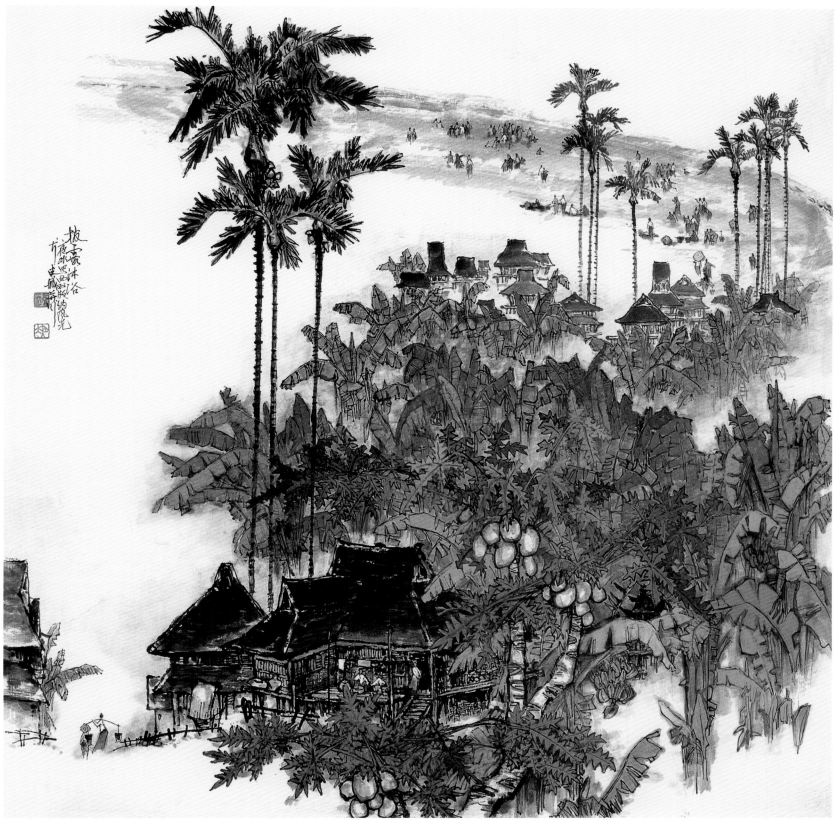

◎ 披霞沐浴　1991 年　纸本　68cm × 68cm

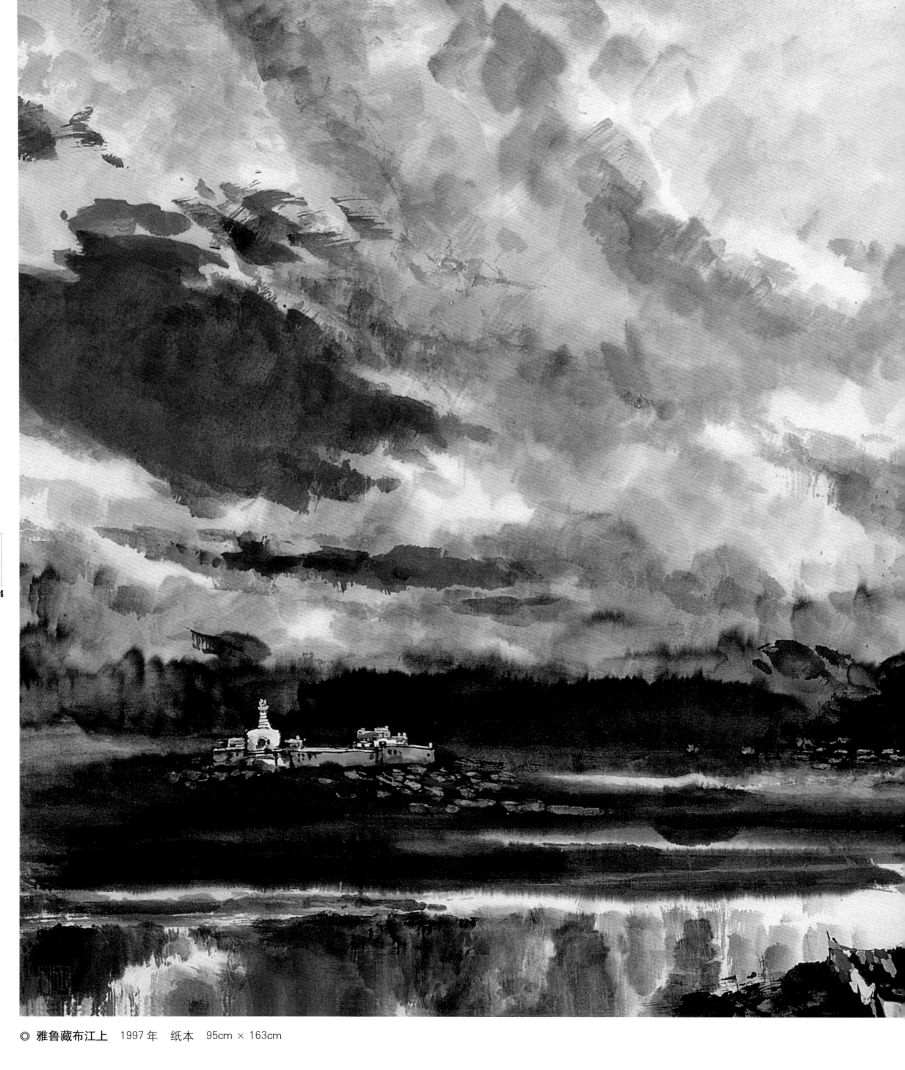

◎ 雅鲁藏布江上　1997 年　纸本　95cm × 163cm

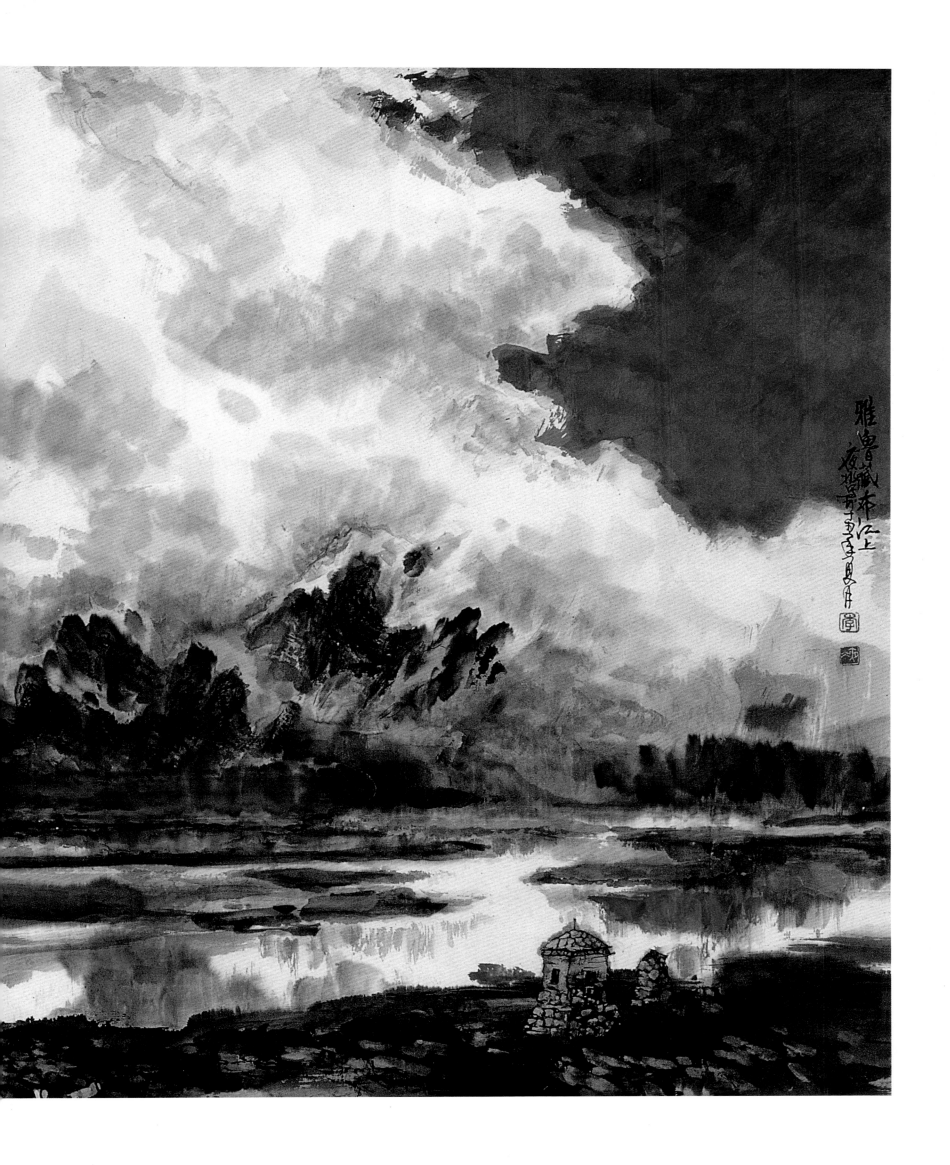

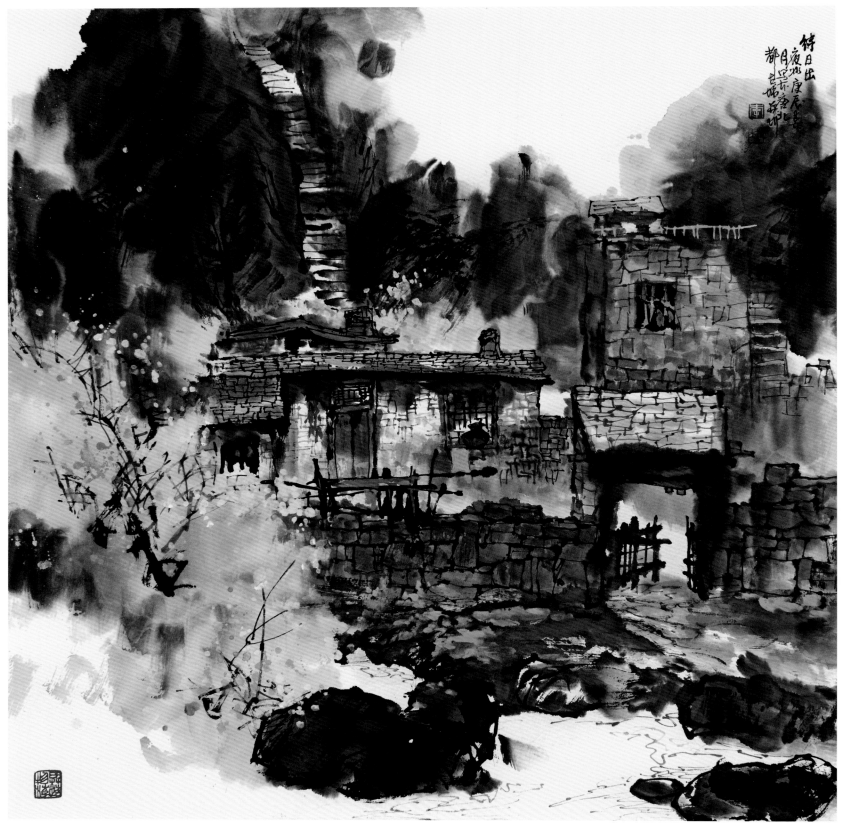

◎ 待日出　2000 年　纸本　68cm × 68cm

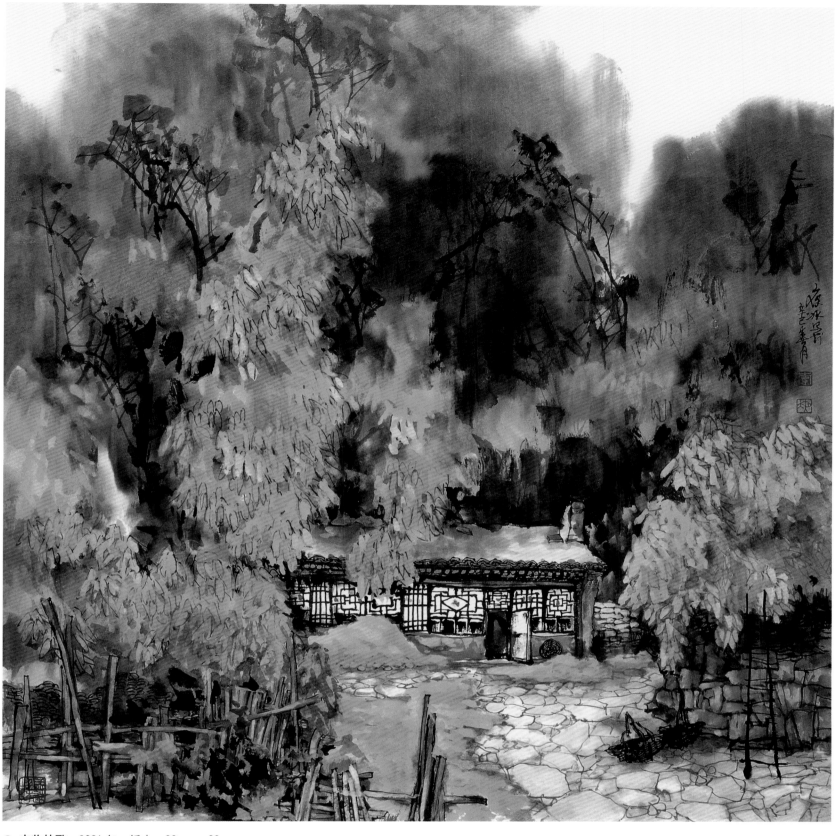

◎ 丰收的歌　2001 年　纸本　69cm × 69cm

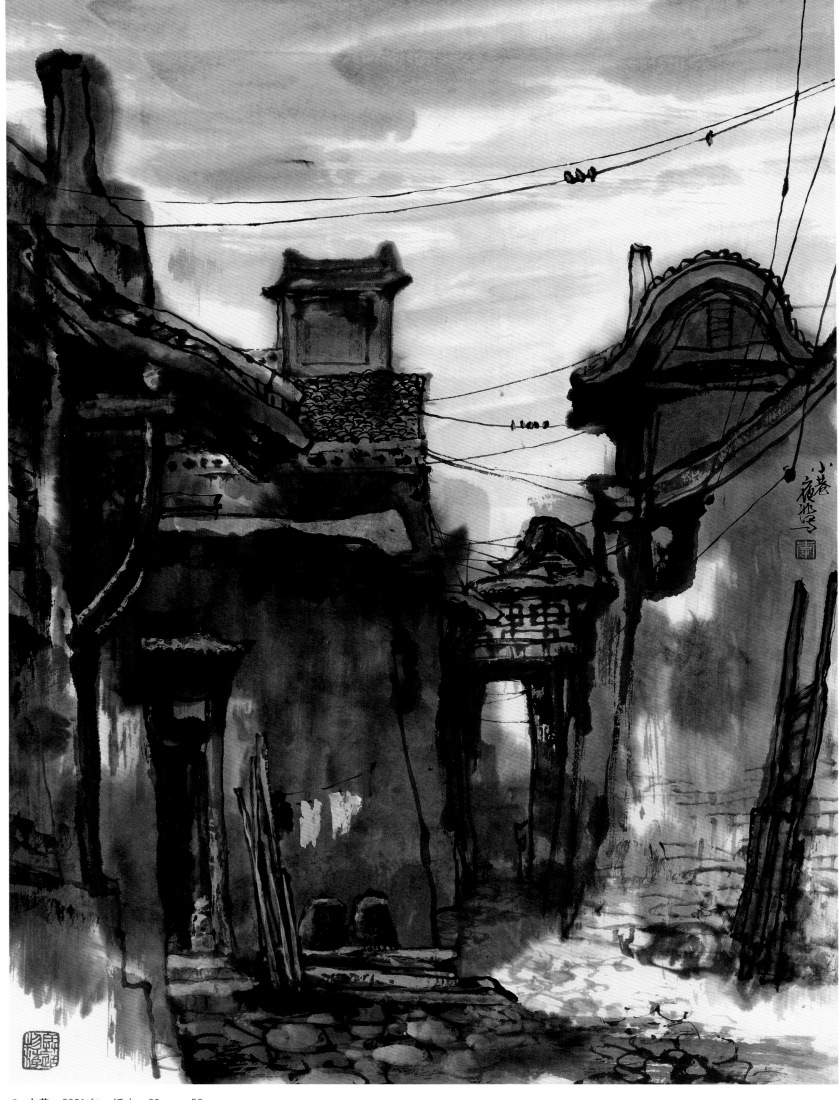

◎ 小巷　2001 年　纸本　69cm × 50cm

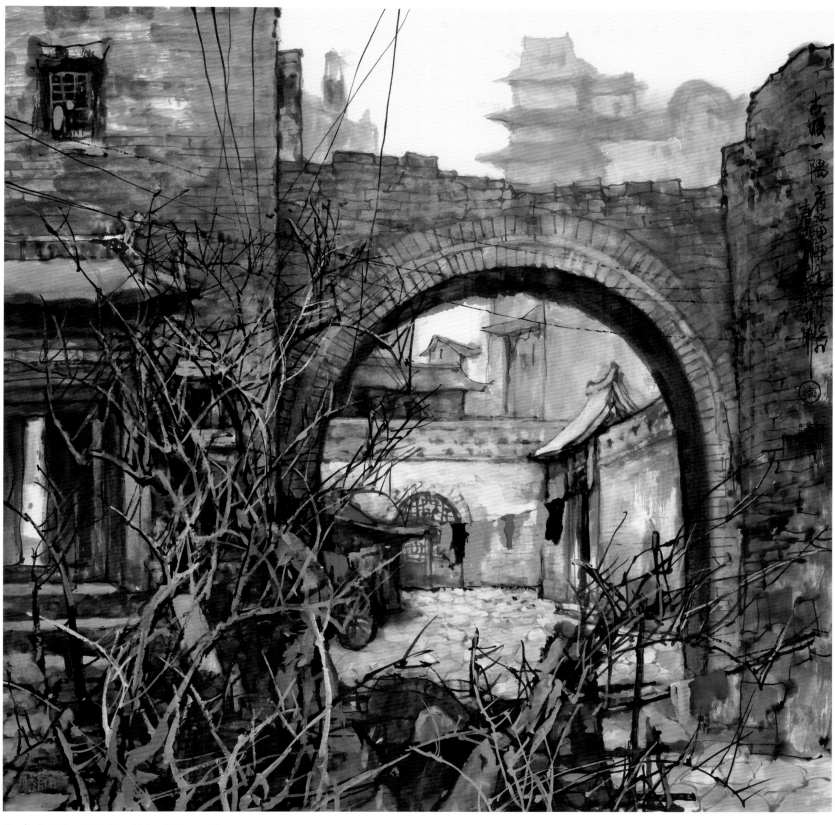

◎ 古城一隅　2004 年　纸本　68cm × 68cm

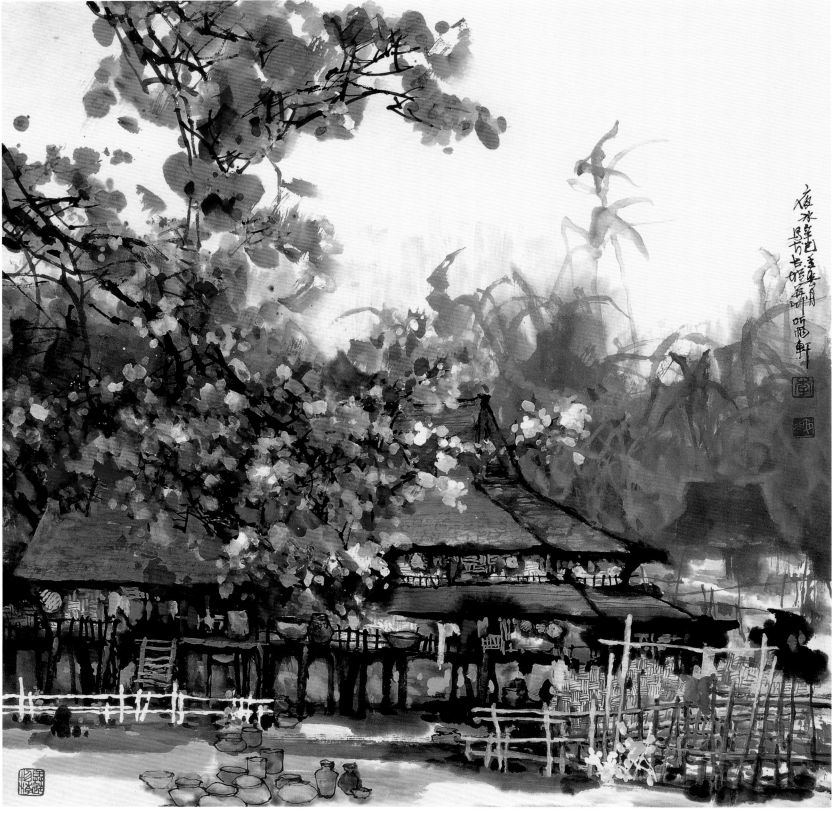

◎ 傣乡无冬日　2001 年　纸本　68cm × 68cm

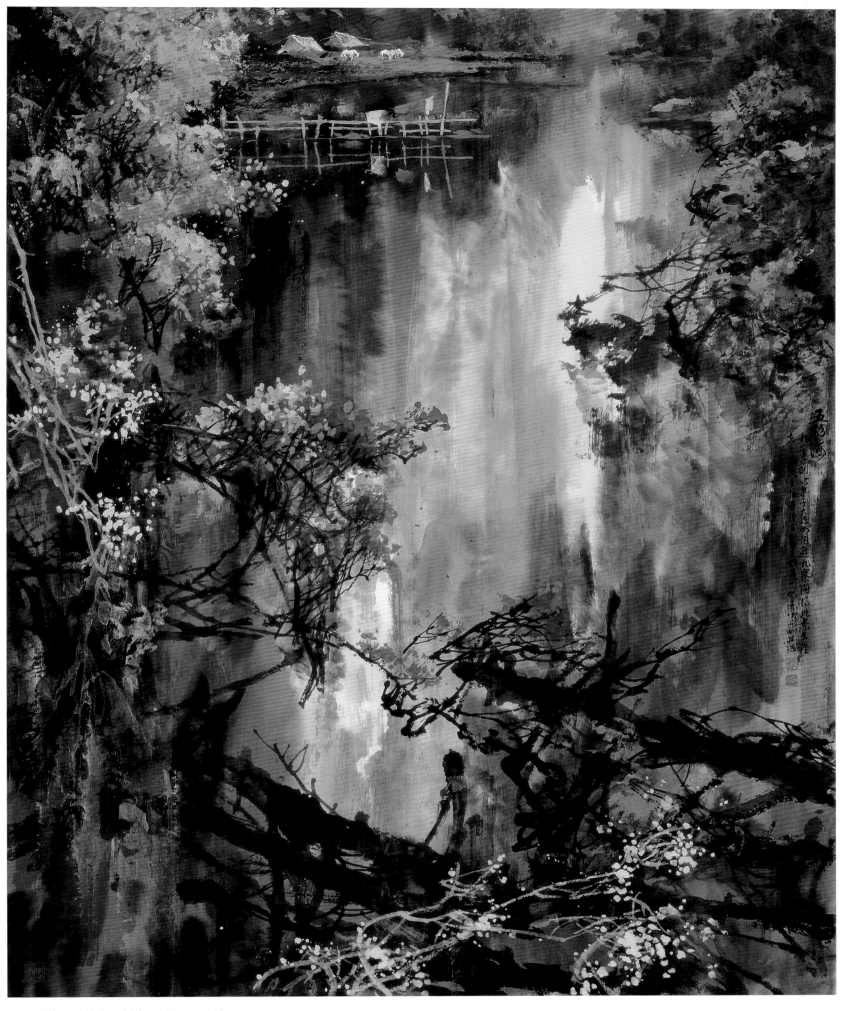

◎ 五彩海　1998年　纸本　148cm × 118cm

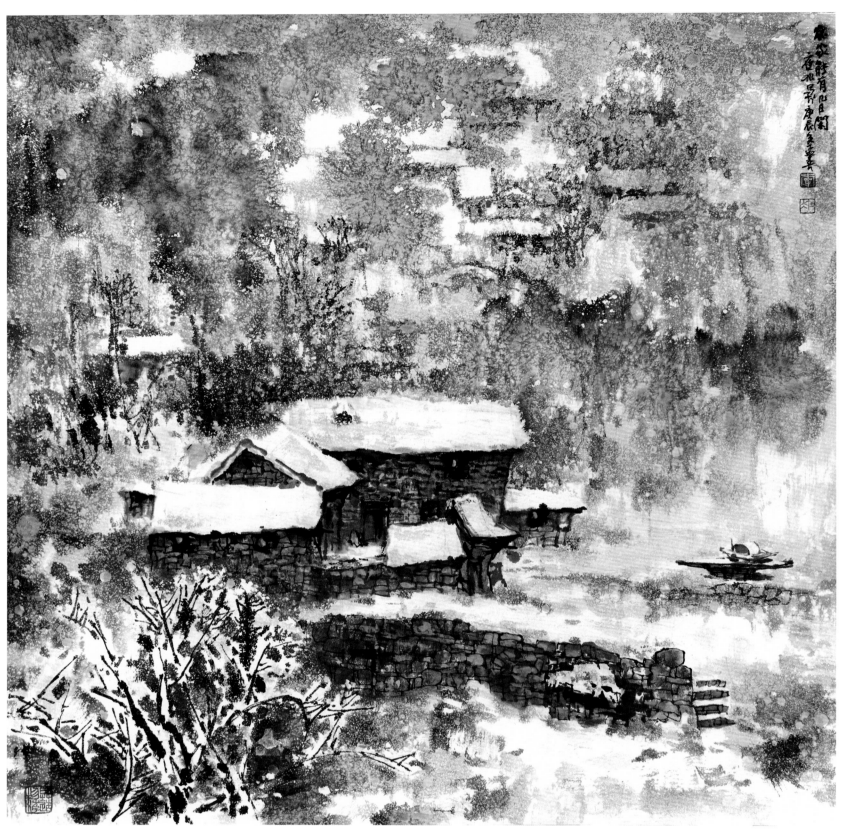

◎ 农家能有几日闲　2000 年　纸本　96cm × 89cm

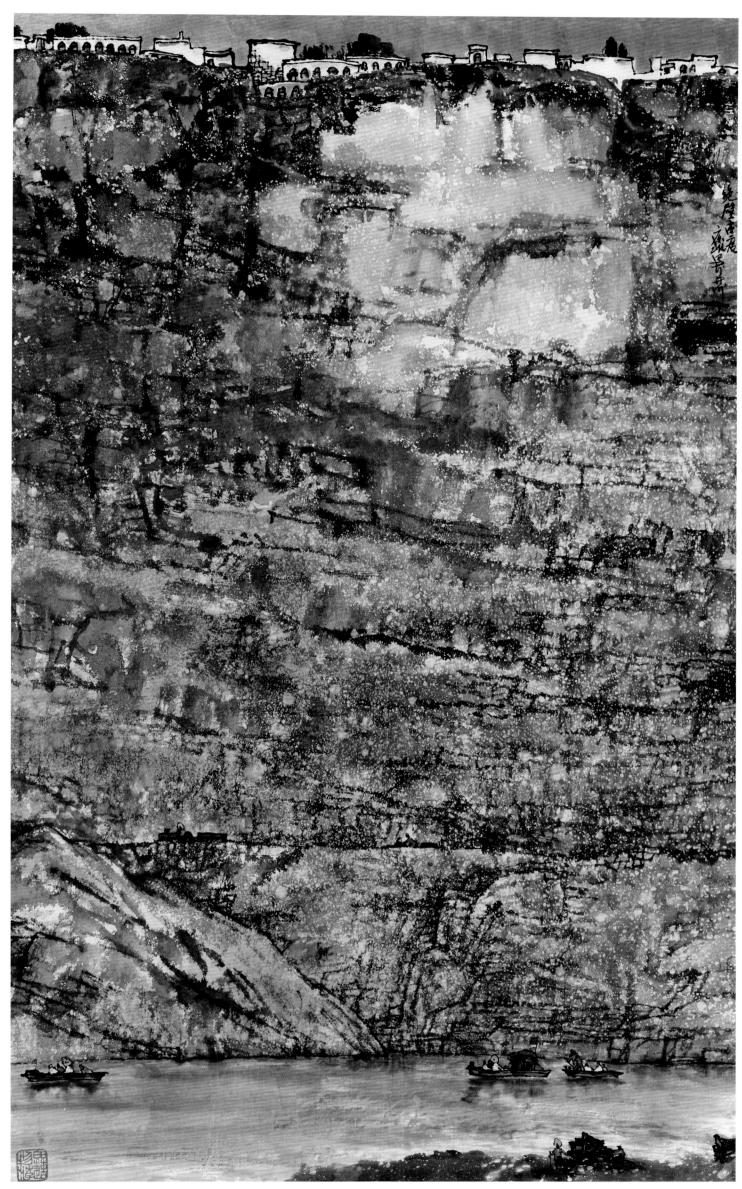

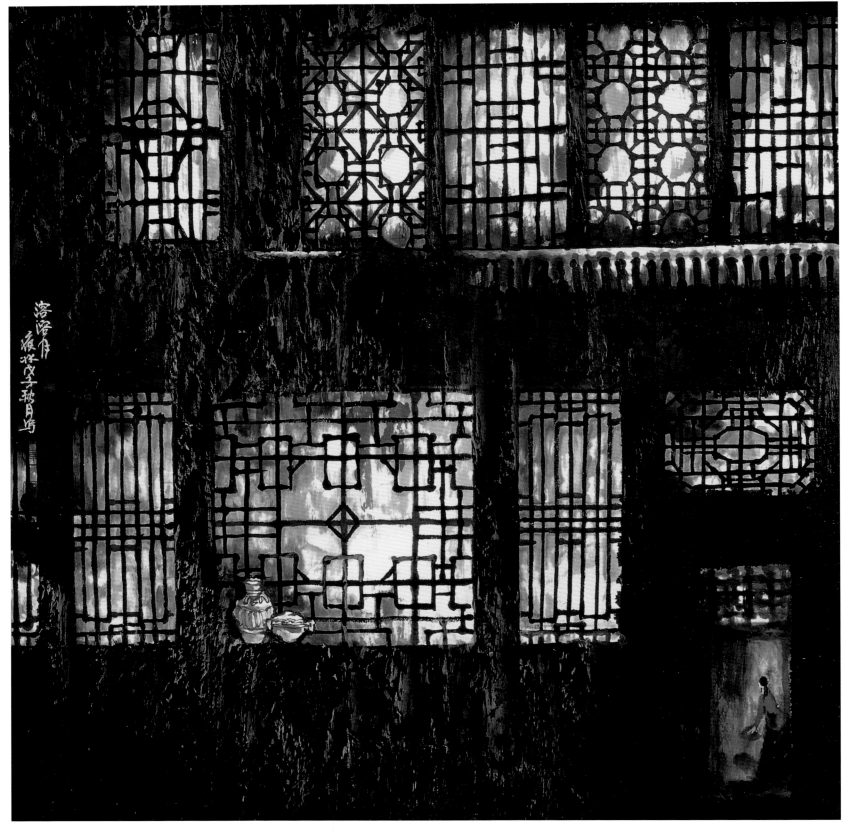

◎ 溶溶月　2008 年　纸本　68cm × 68cm

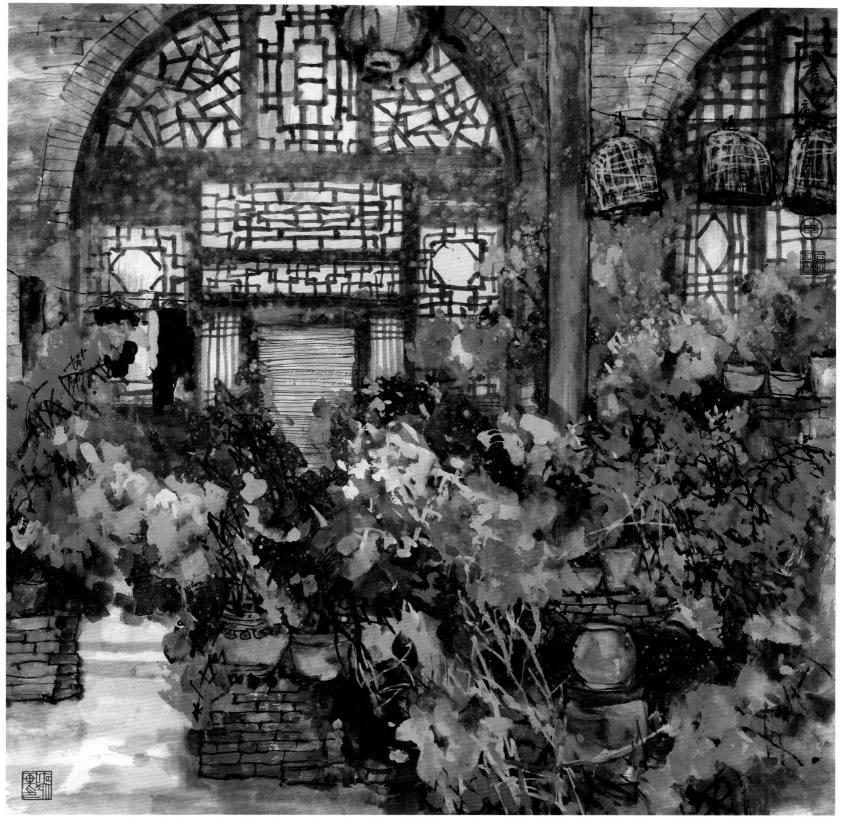

◎ 安居数十载　2001 年　纸本　68cm × 68cm

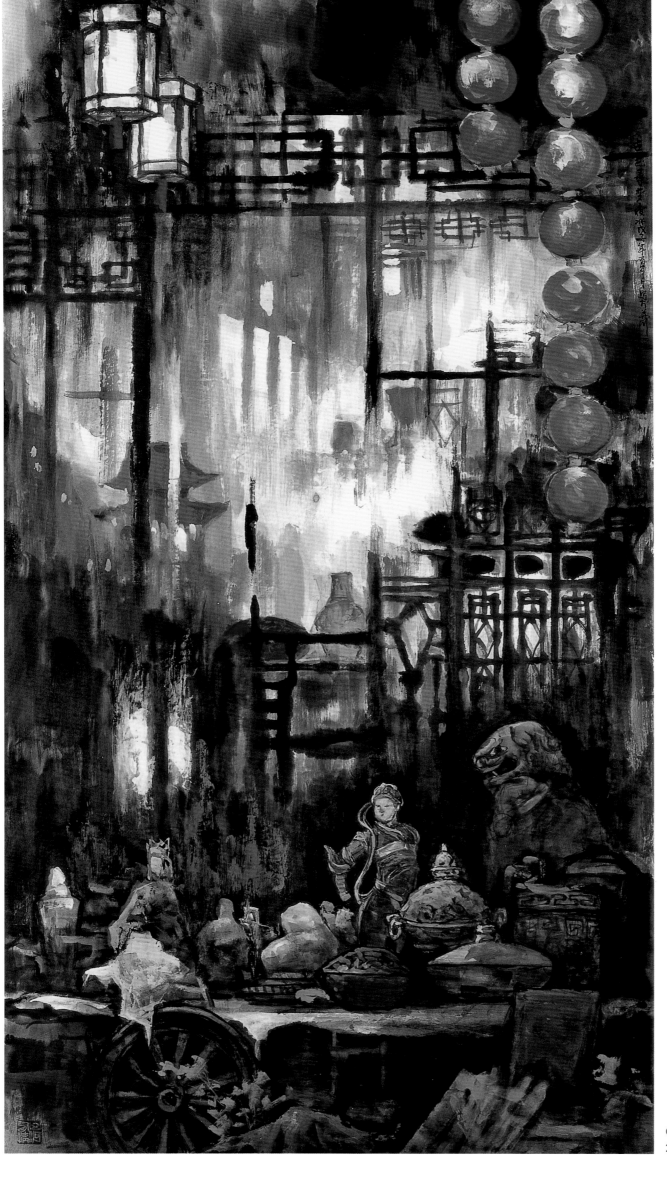

◎ 古色寻梦

2008 年　纸本　232cm × 125cm

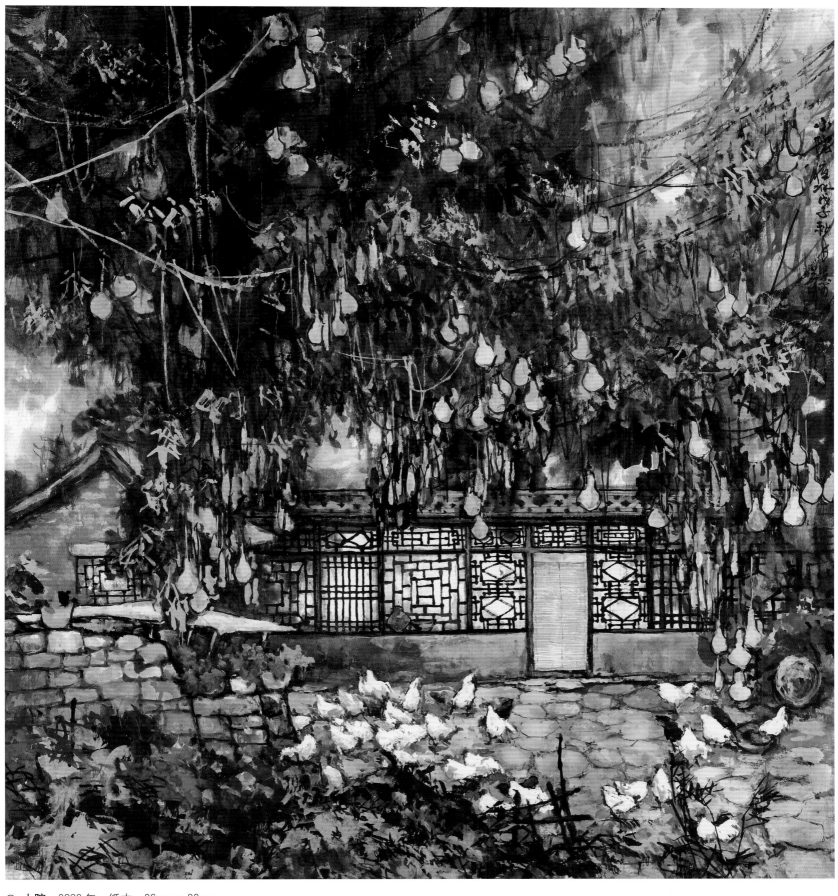

◎ 小院 2008年 纸本 96cm × 89cm

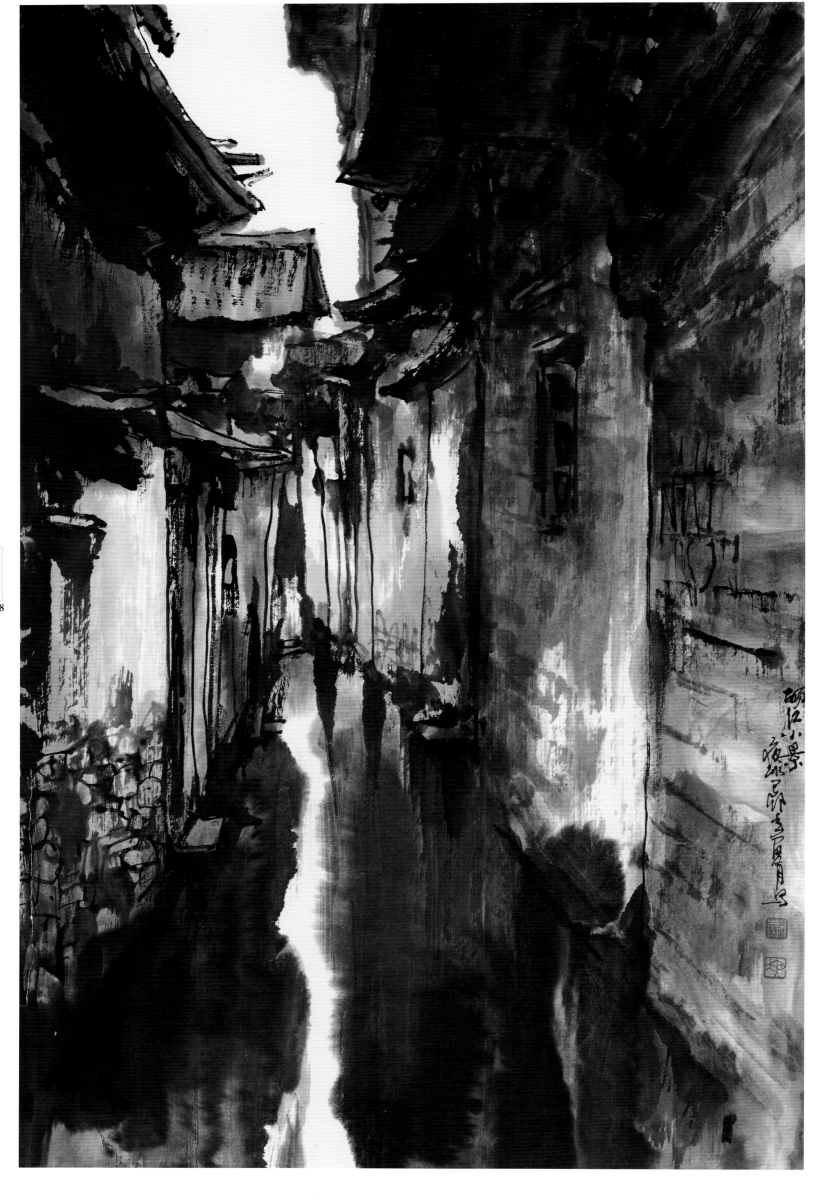

© 丽江小景　1999年　纸本　69cm×45cm

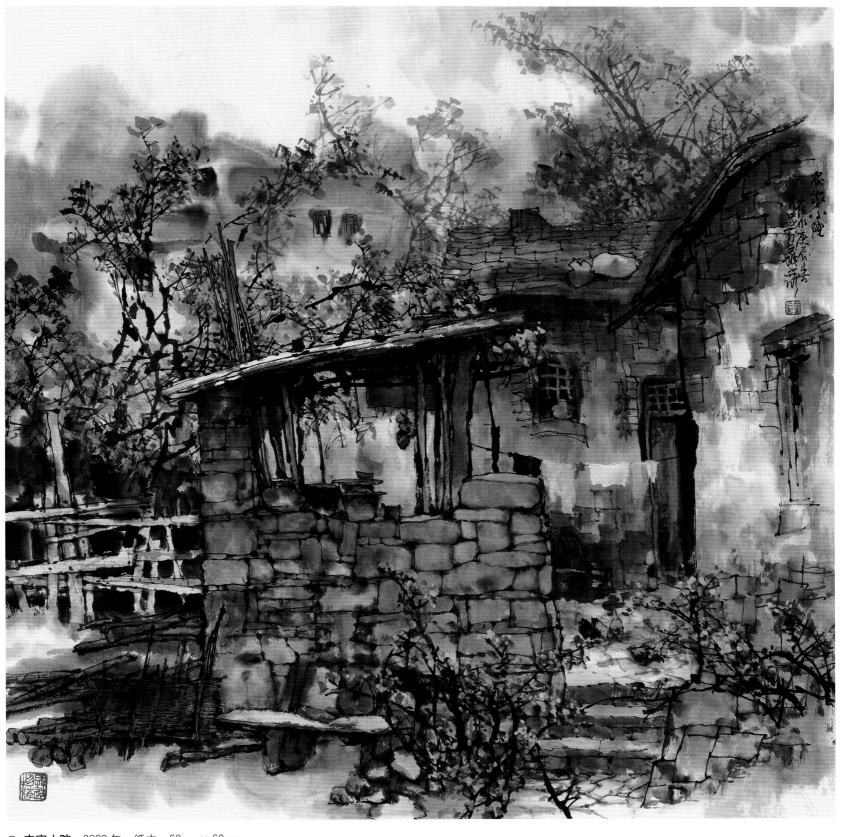

◎ 农家小院　2000 年　纸本　68cm × 69cm

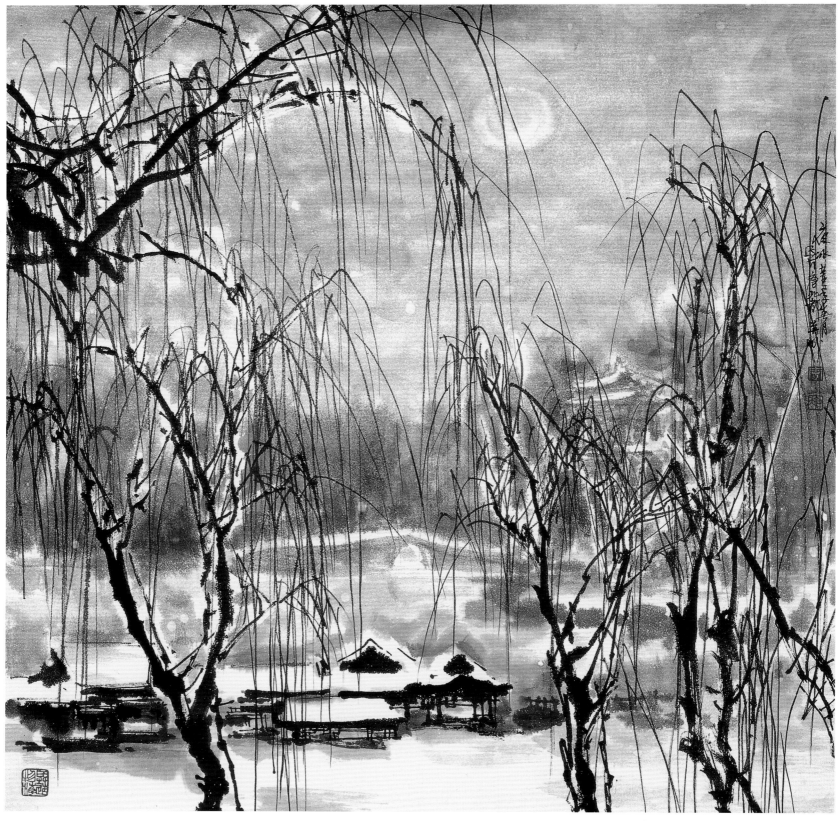

◎ 疏柳戏日　2001 年　纸本　68cm × 68cm

荷塘寄怀
HETANG JIHUAI

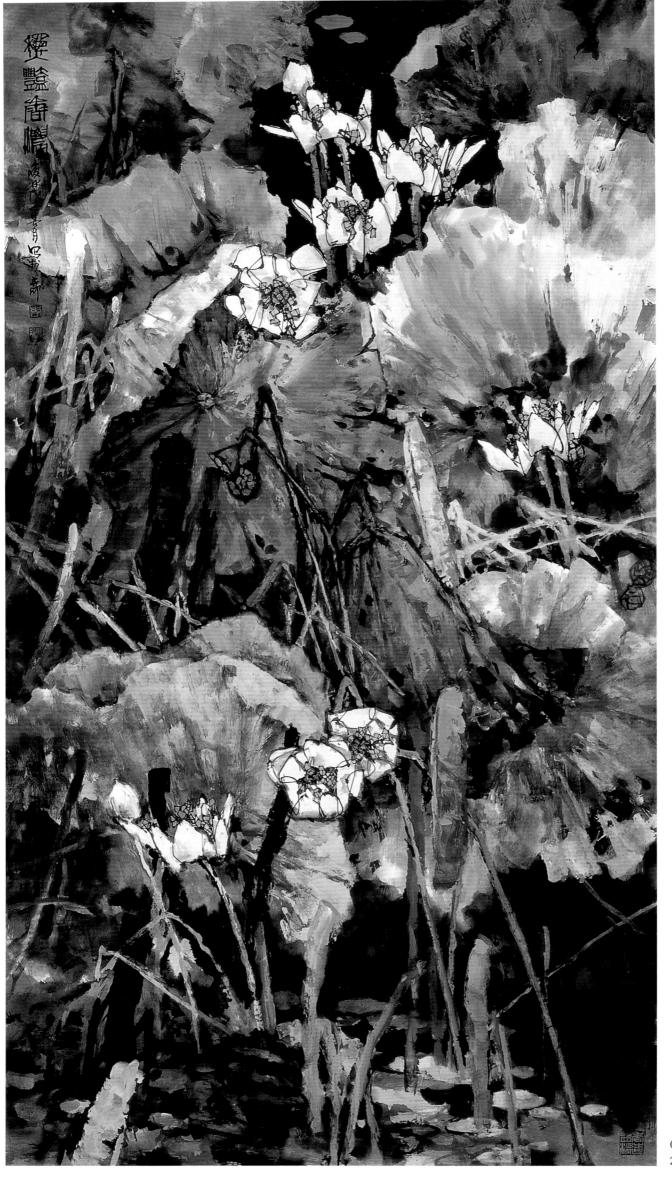

中
国
近
现
代
名
家
画
集

◎ 秋艳香浓
2008 年　纸本　232cm × 125cm

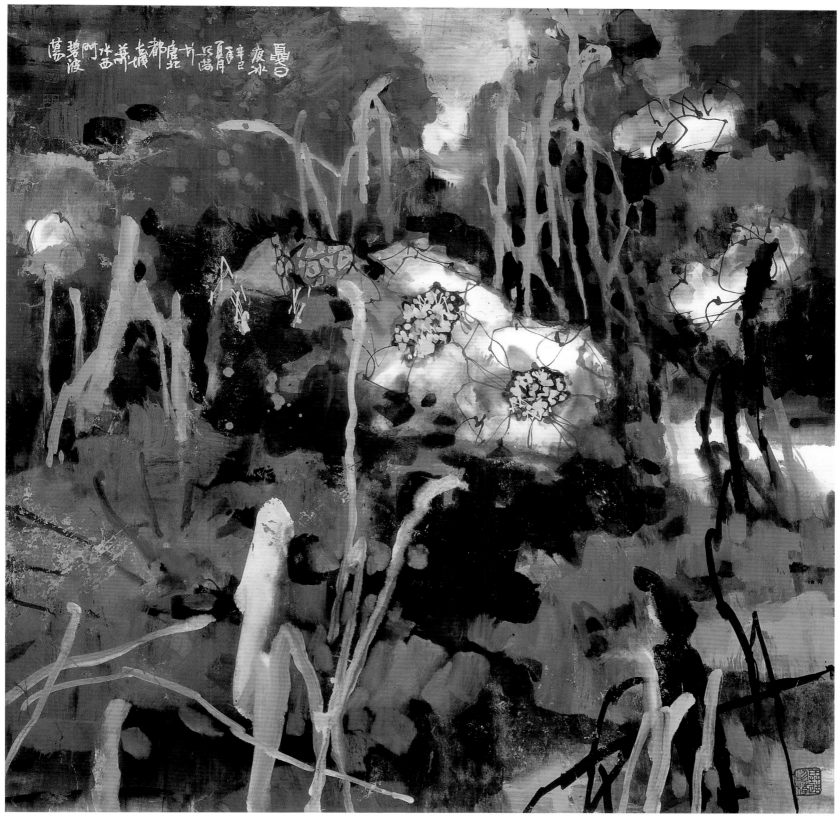

◎ 夏日 2001 年 纸本 69cm × 68cm

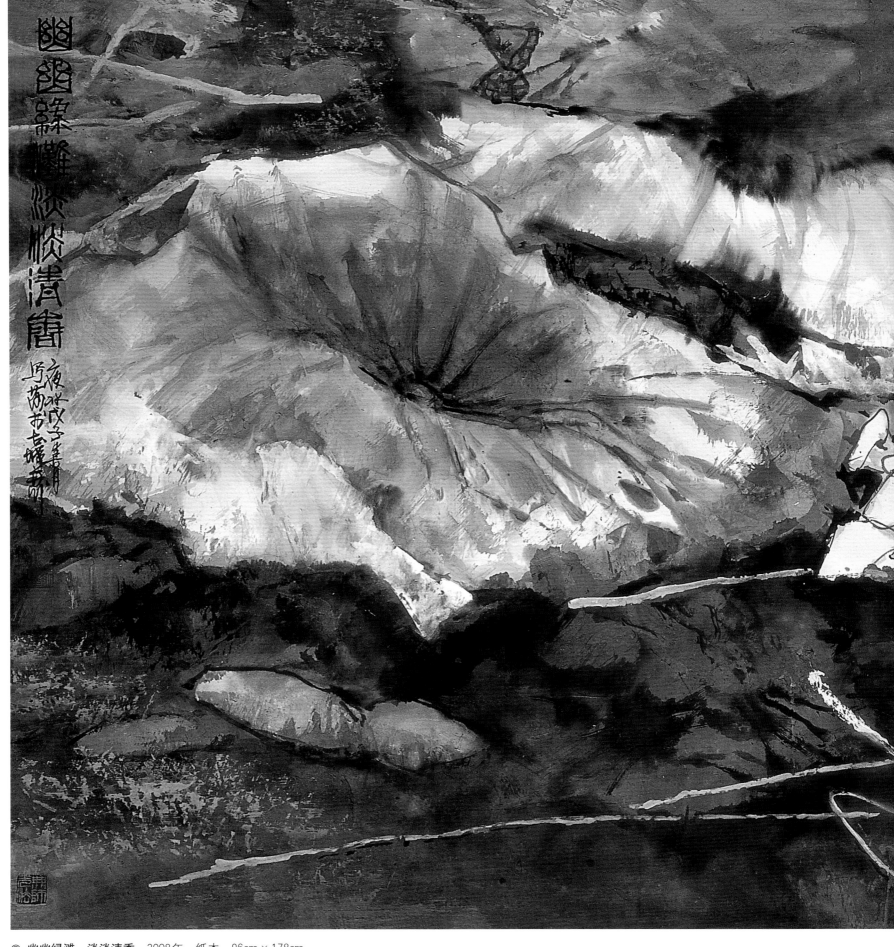

◎ 幽幽绿滩　淡淡清香　2008年　纸本　96cm×178cm

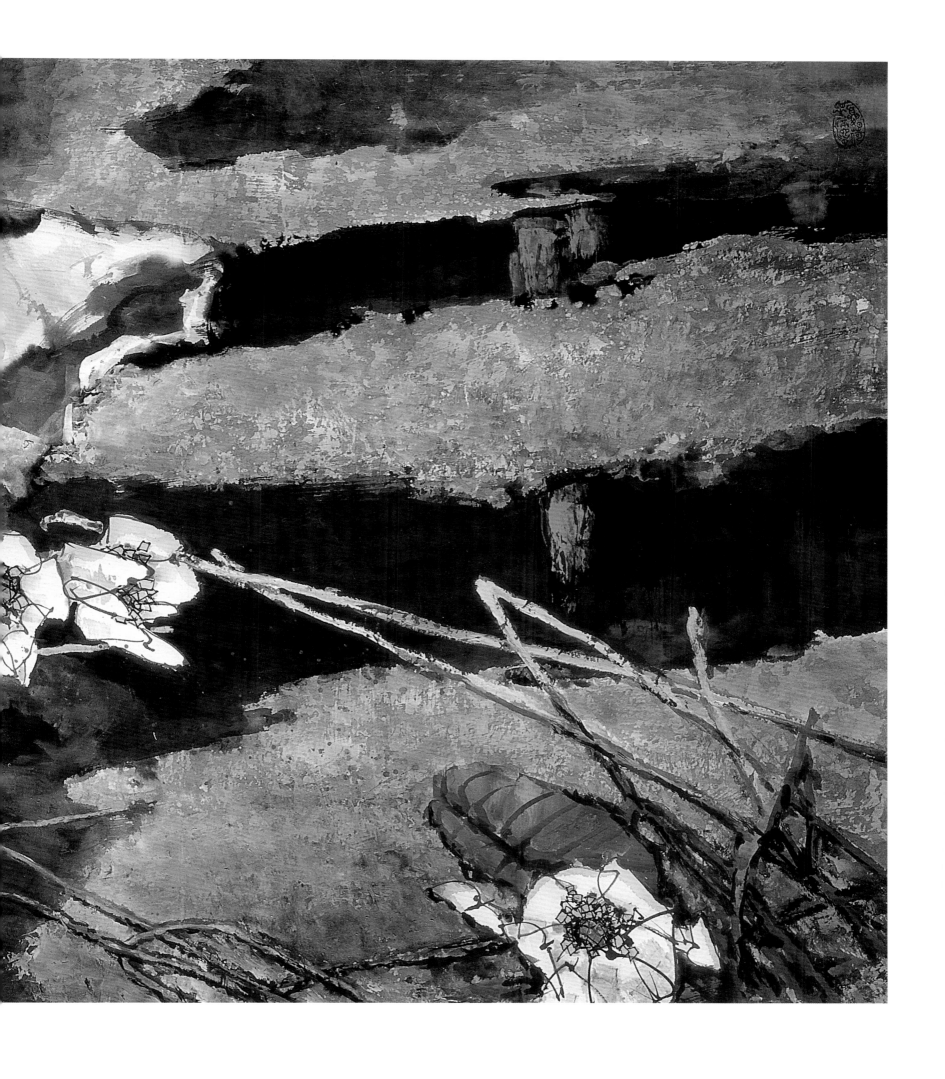

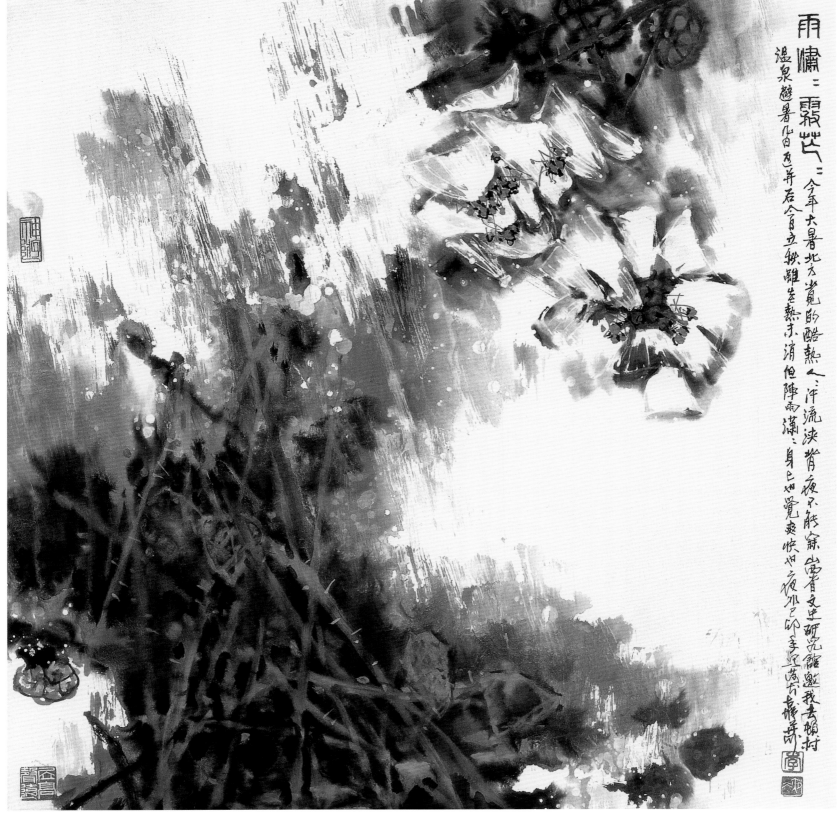

◎ 雨萧萧　雾茫茫　1999 年　纸本　69cm × 69cm

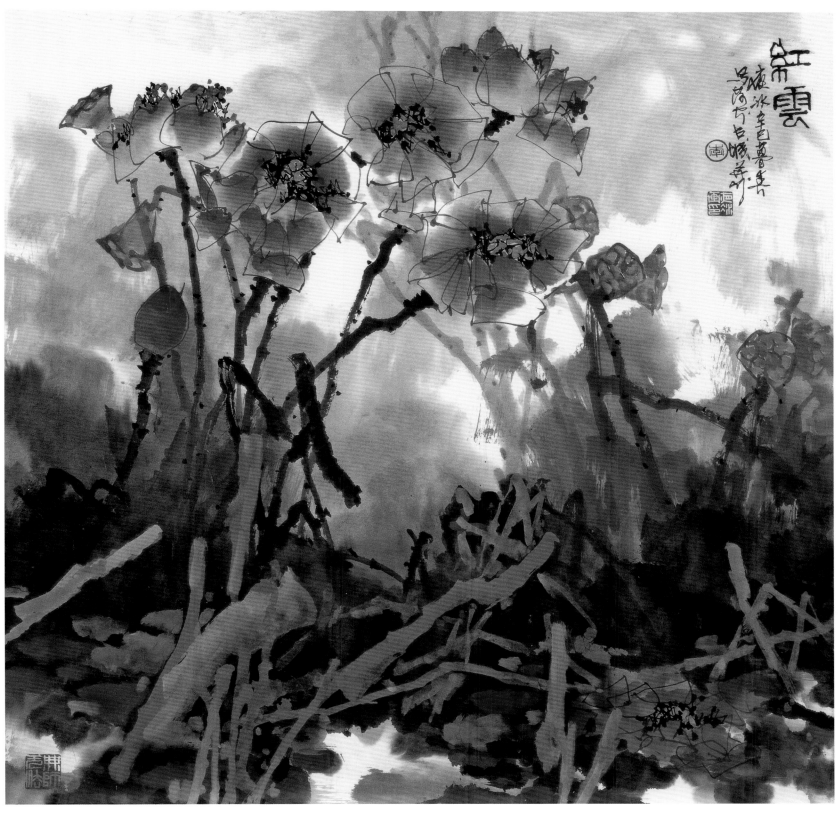

◎ 红云 2001年 纸本 69cm × 68cm

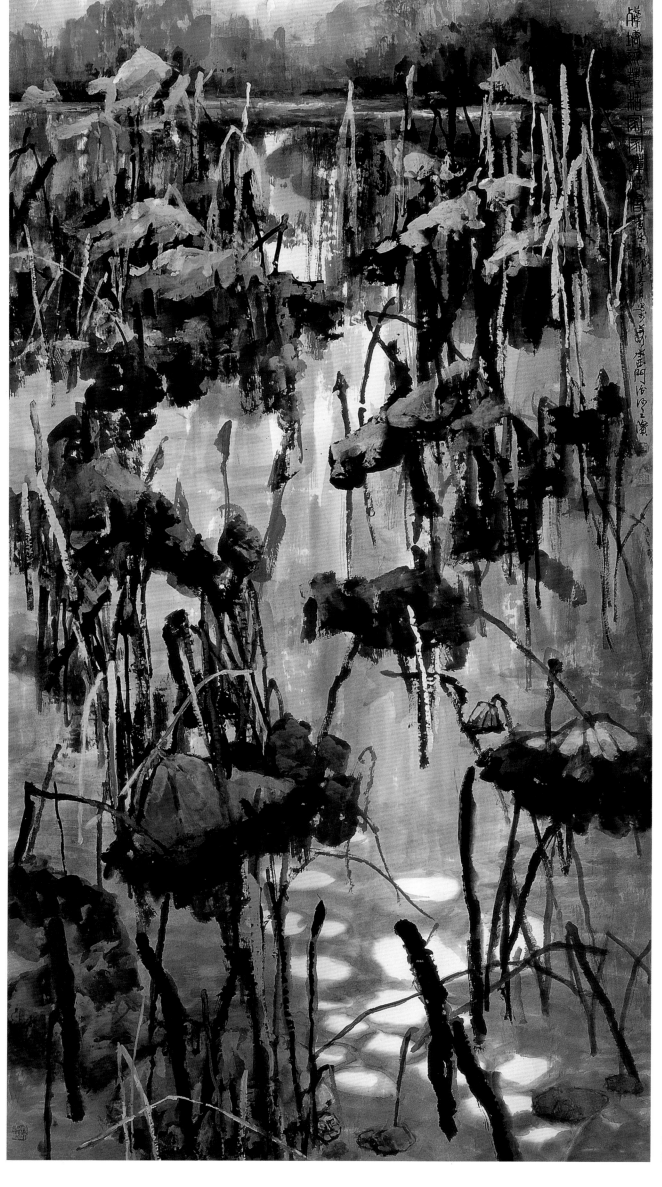

◎ 残塘姿叶枯　家家莲籽香
2011年　纸本　232cm × 125cm

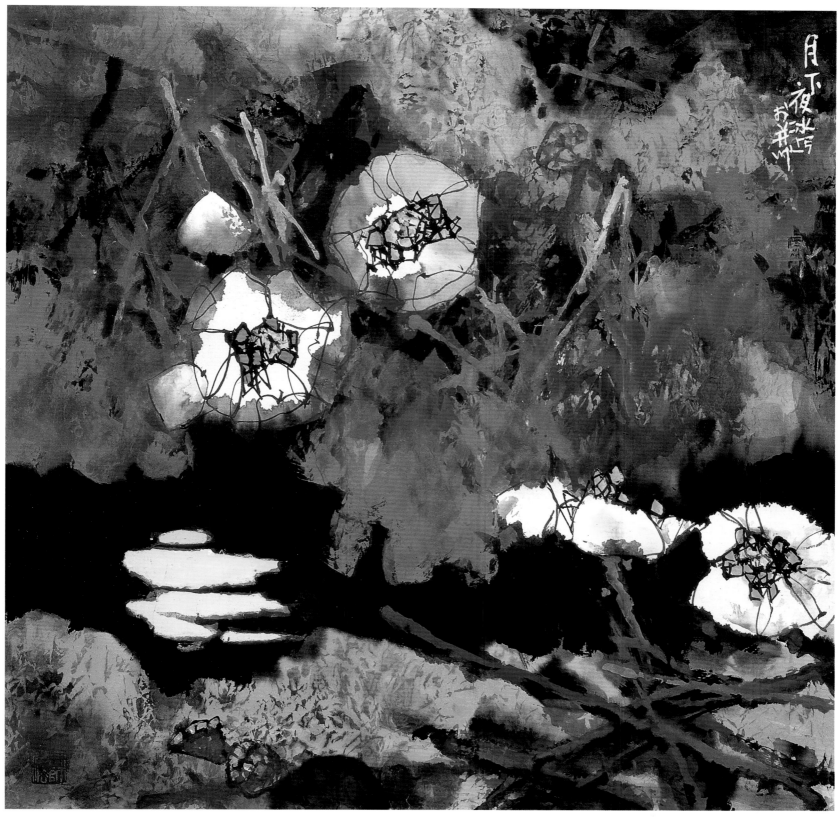

◎ 月下　2005 年　纸本　69cm × 68cm

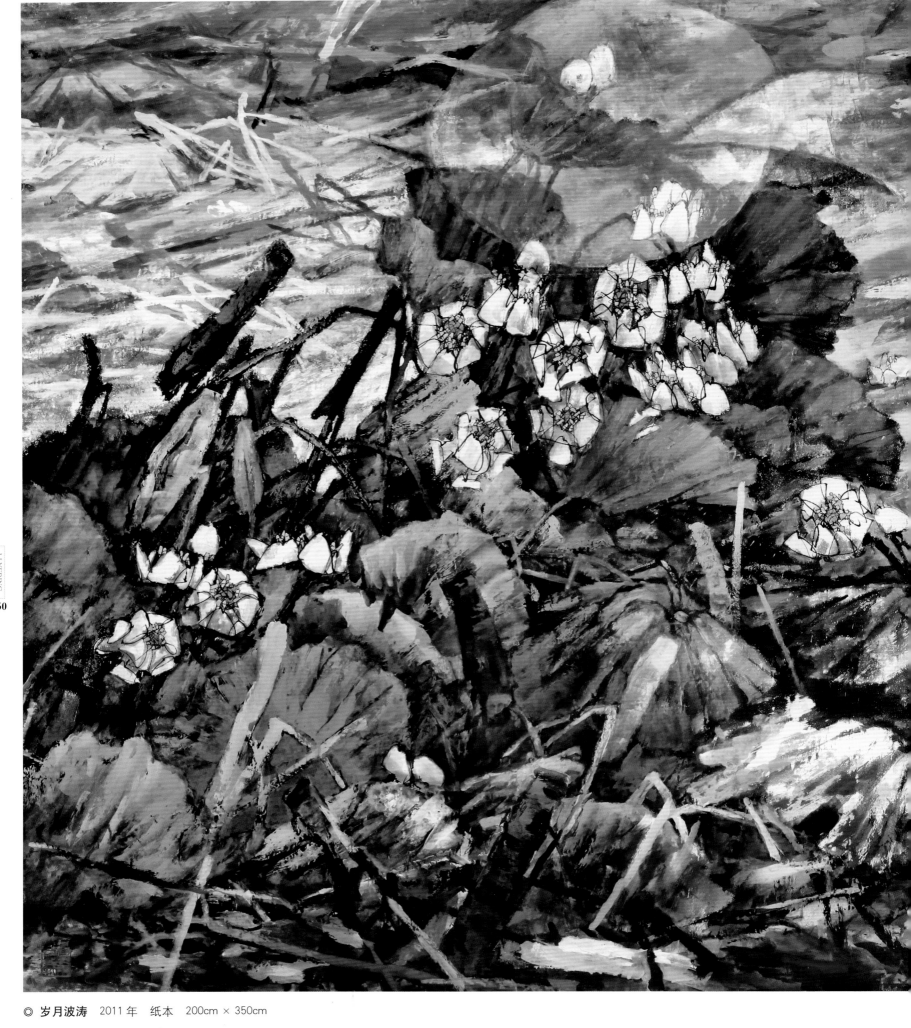

◎ 岁月波涛　2011 年　纸本　200cm × 350cm

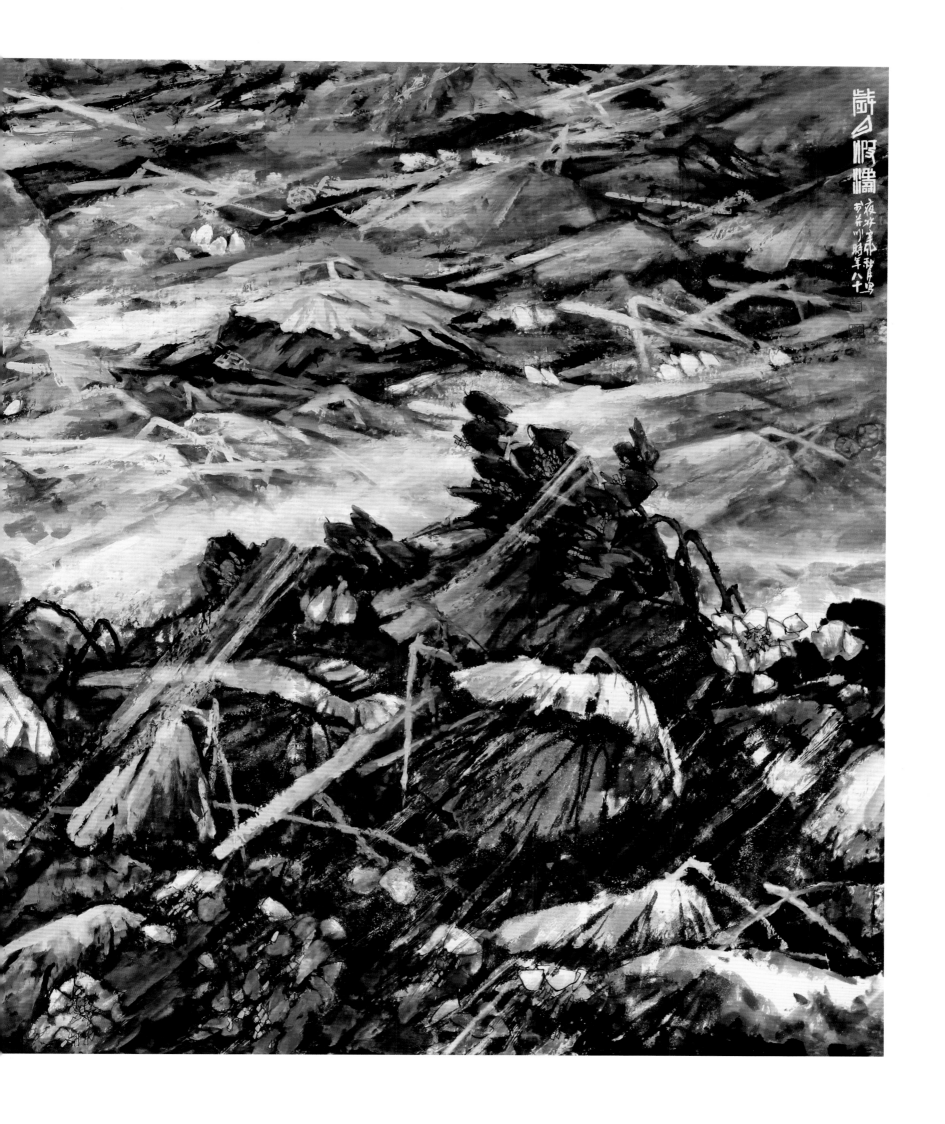

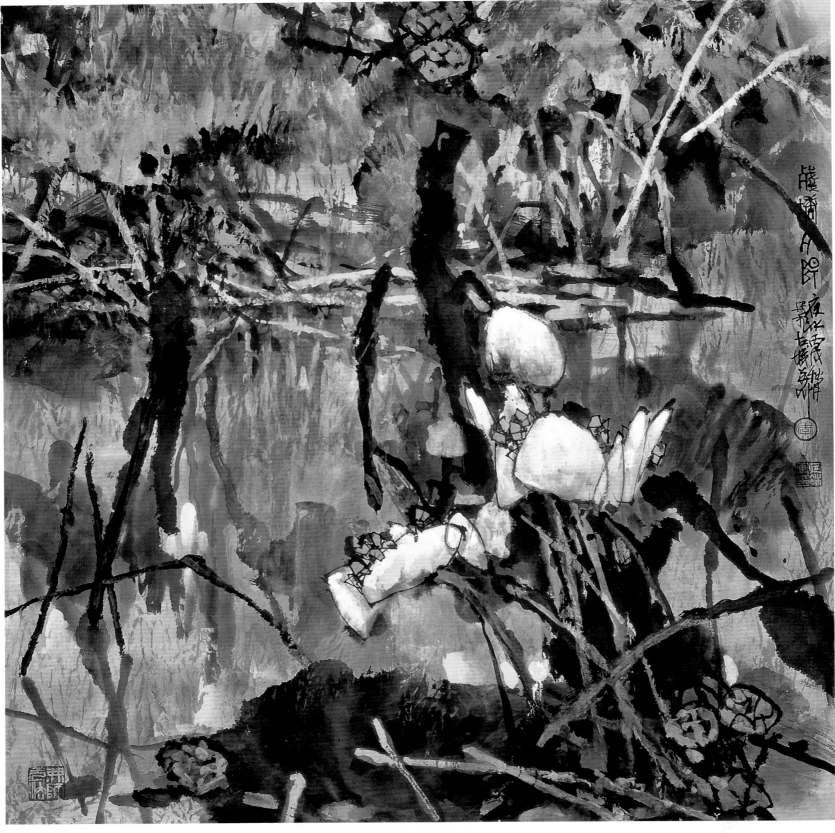

◎ 残塘夕阳　2006 年　纸本　69cm × 68cm

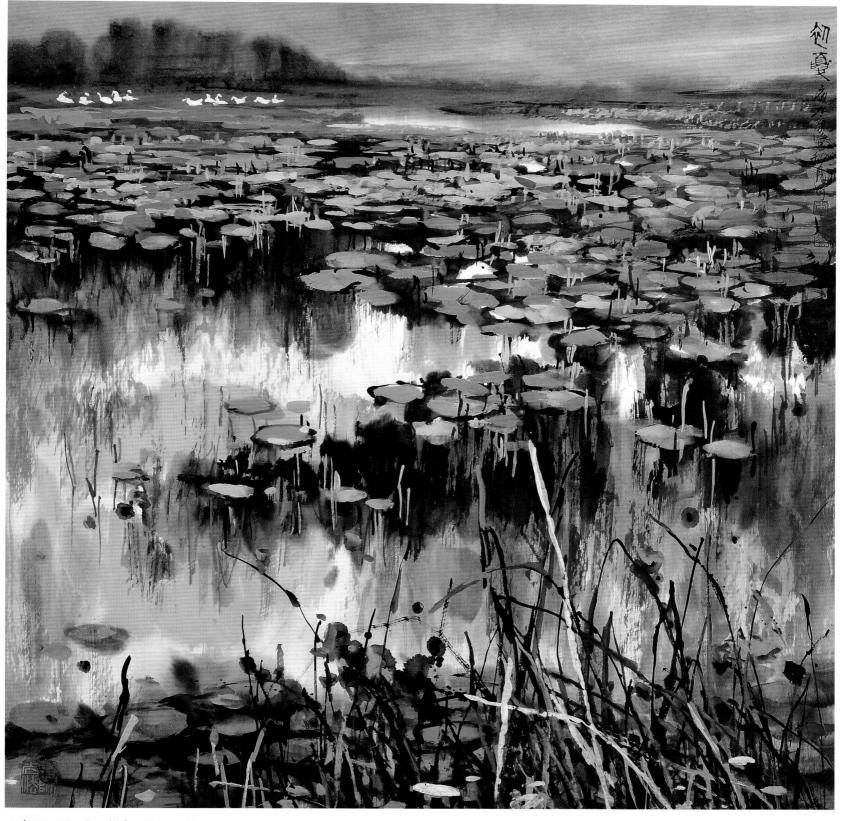

◎ 初夏　2010年　纸本　68cm × 68cm

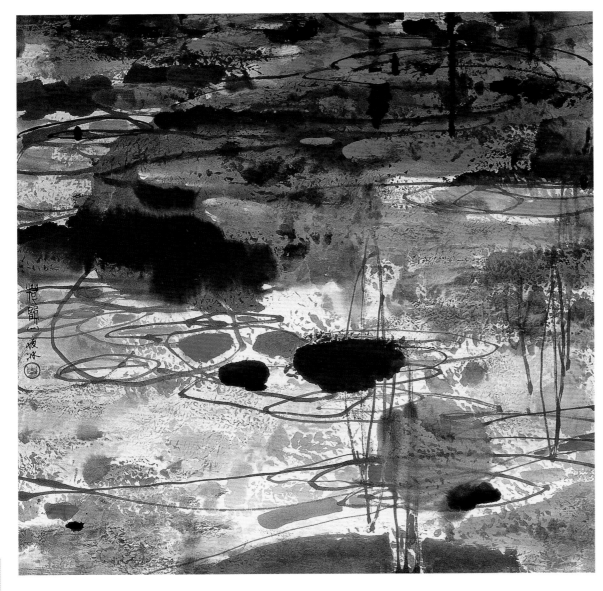

◎ 荷韵之一
2001 年　纸本　68cm × 68cm

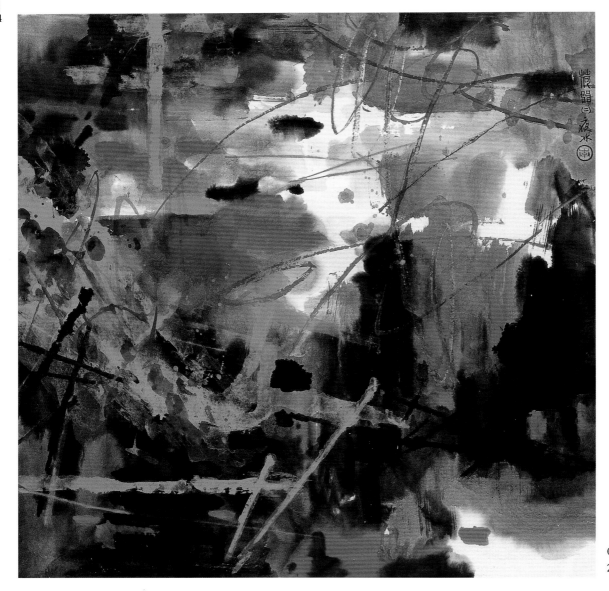

◎ 荷韵之二
2001 年　纸本　68cm × 68cm

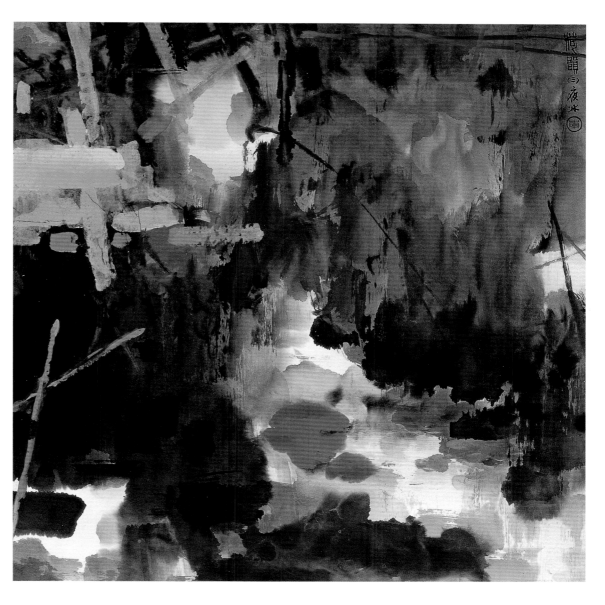

◎ 荷韵之三
2001 年 纸本 68cm × 68cm

◎ 荷韵之四
2001 年 纸本 68cm × 68cm

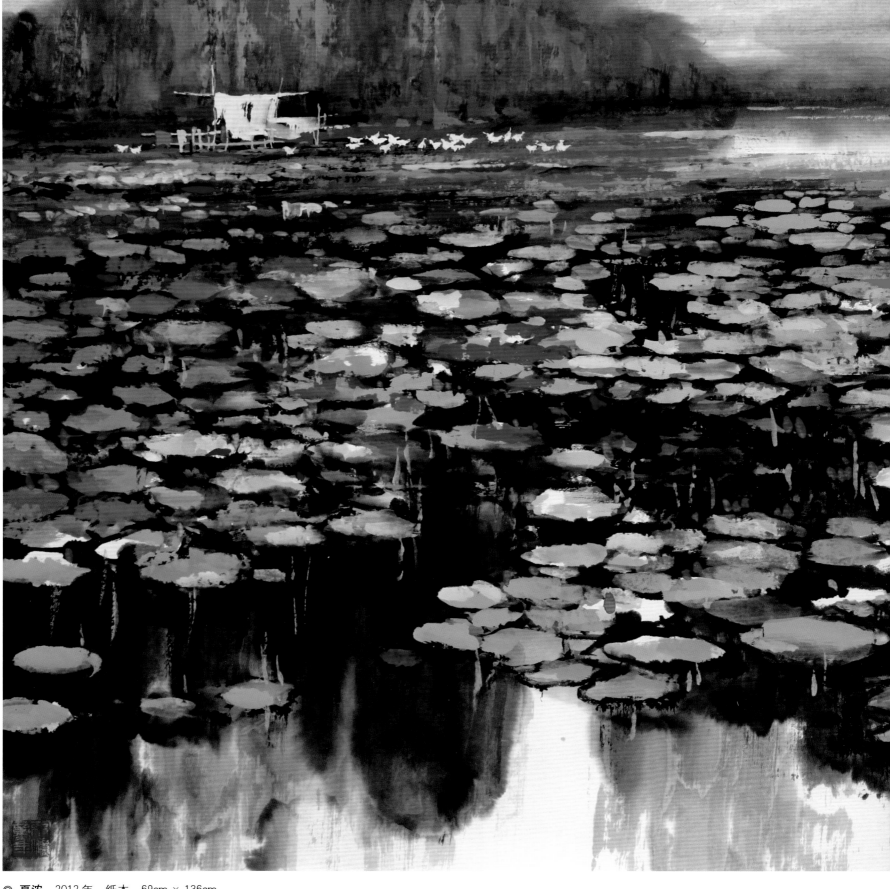

◎ 夏浓　2012 年　纸本　69cm × 136cm

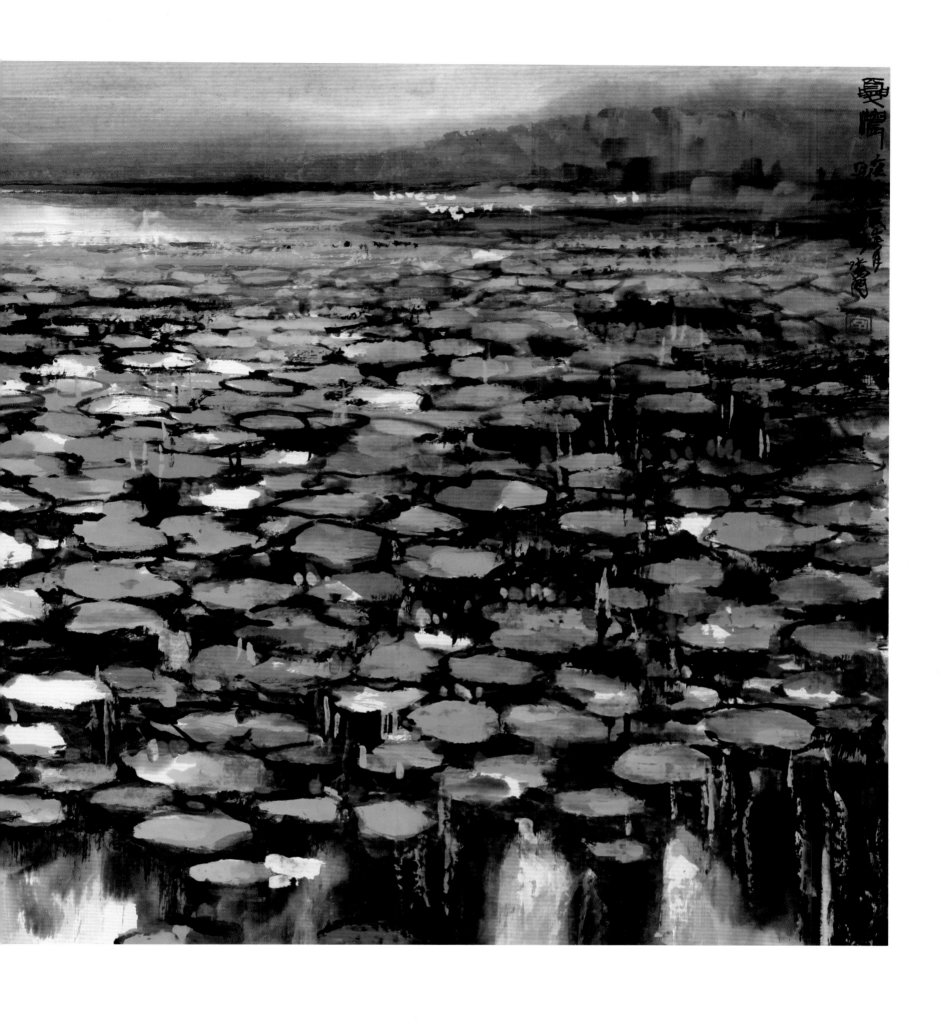

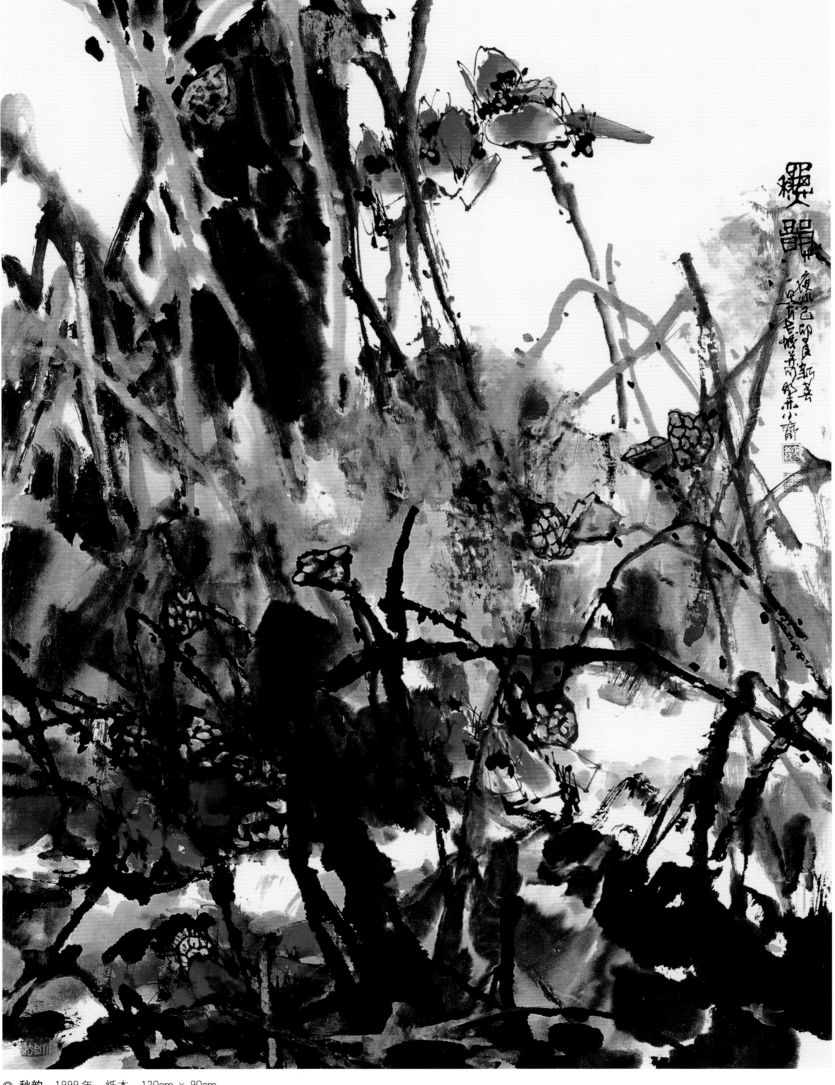

◎ 秋韵　1999年　纸本　120cm × 90cm

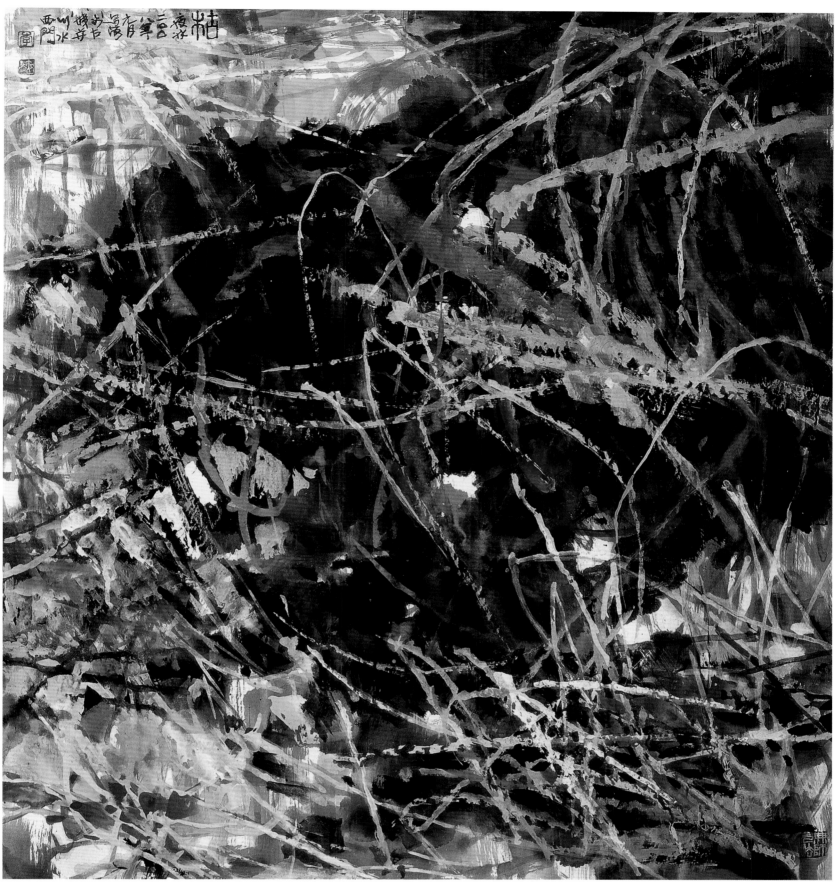

◎ 枯　2008 年　纸本　96cm × 89cm

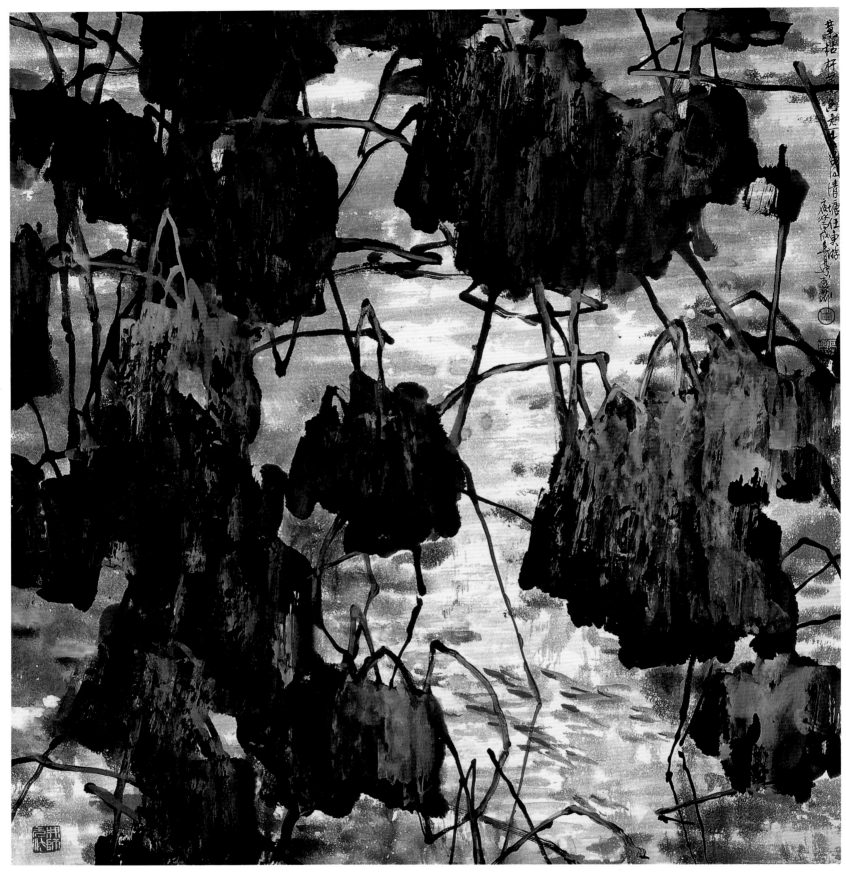

◎ 叶枯杆萎香远去　留得清塘任鱼游　2006 年　纸本　96cm × 89cm

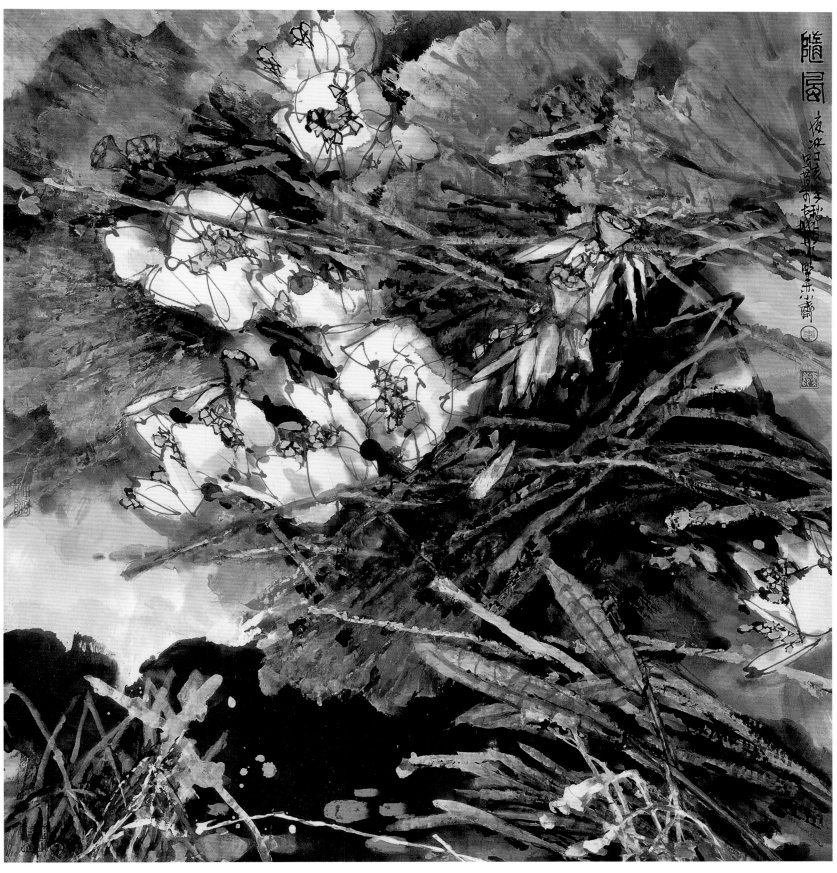

◎ 随风 2007年 纸本 96cm × 89cm

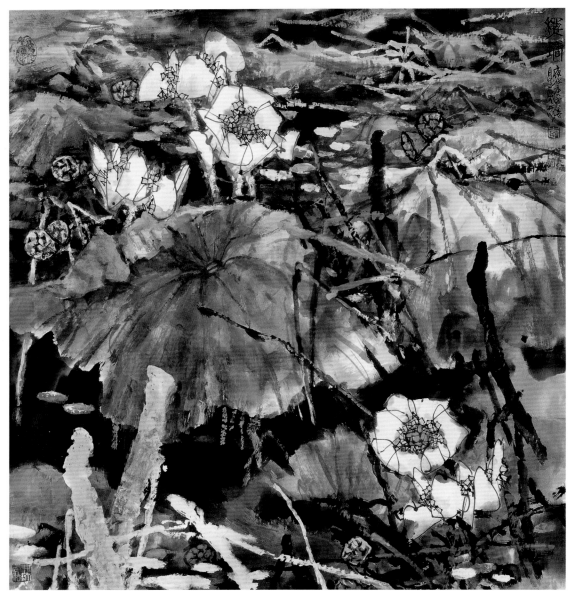

◎ 秋塘
2010 年　纸本　96cm × 89cm

◎ 残塘
2002 年　纸本　69cm × 68cm

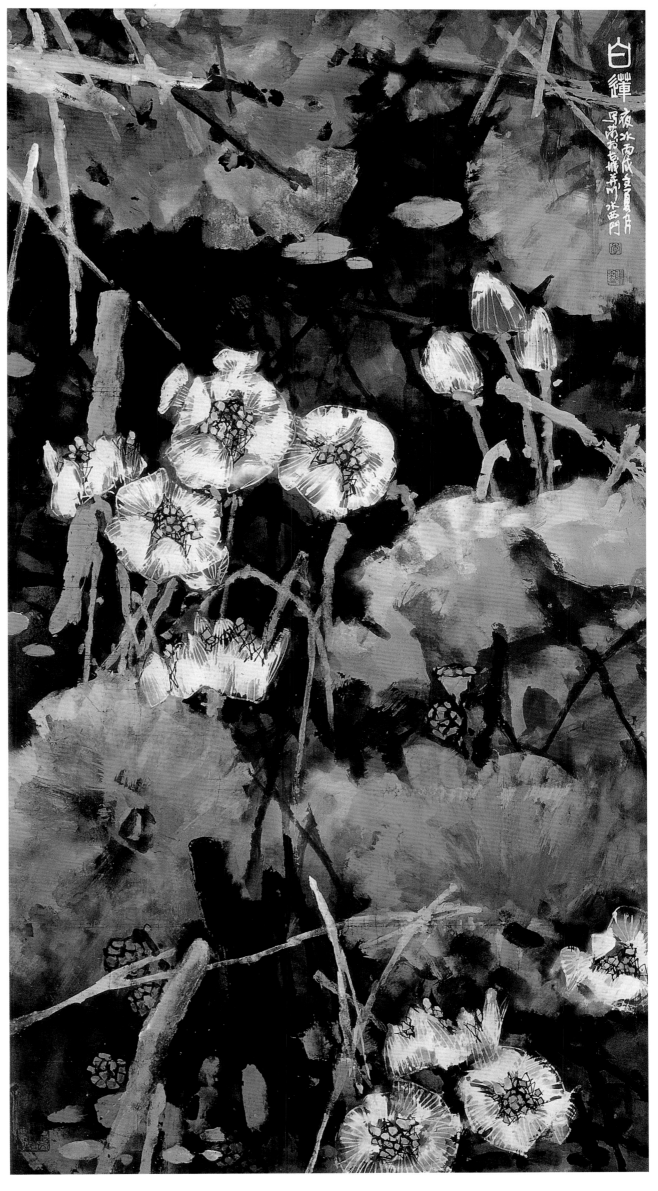

◎ 白莲

2006年 纸本 178cm × 96cm

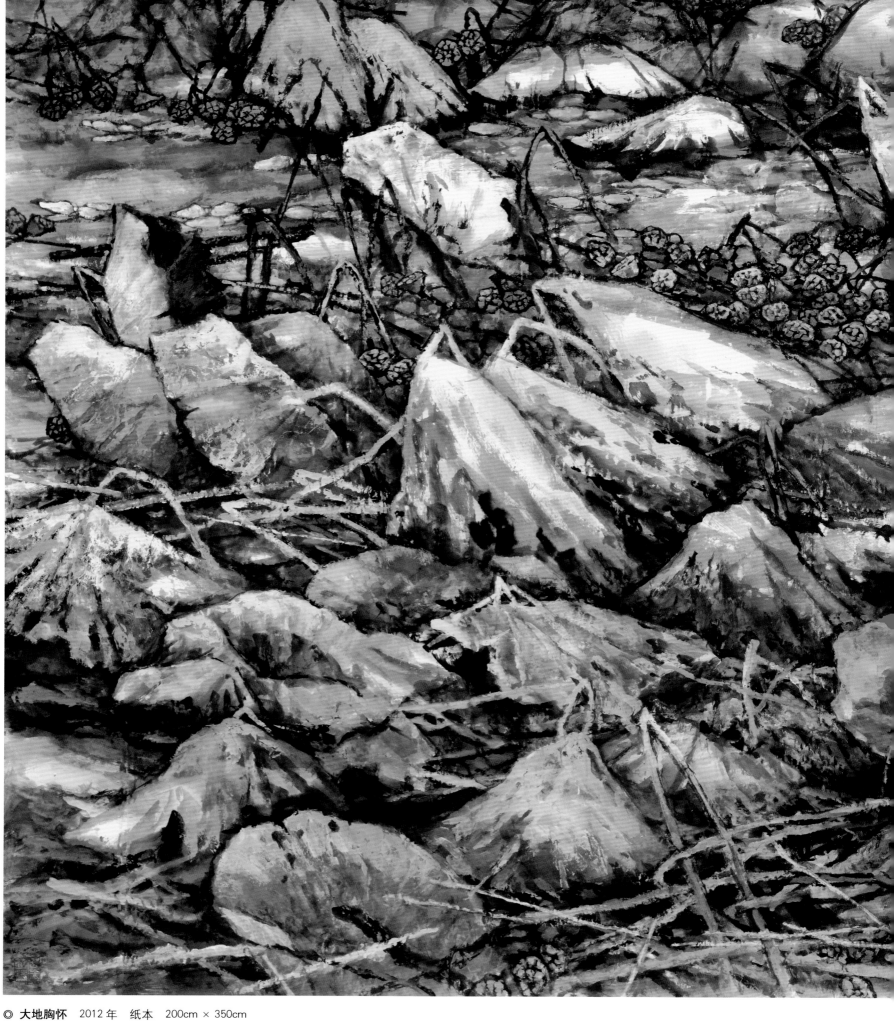

◎ **大地胸怀**　2012 年　纸本　200cm × 350cm

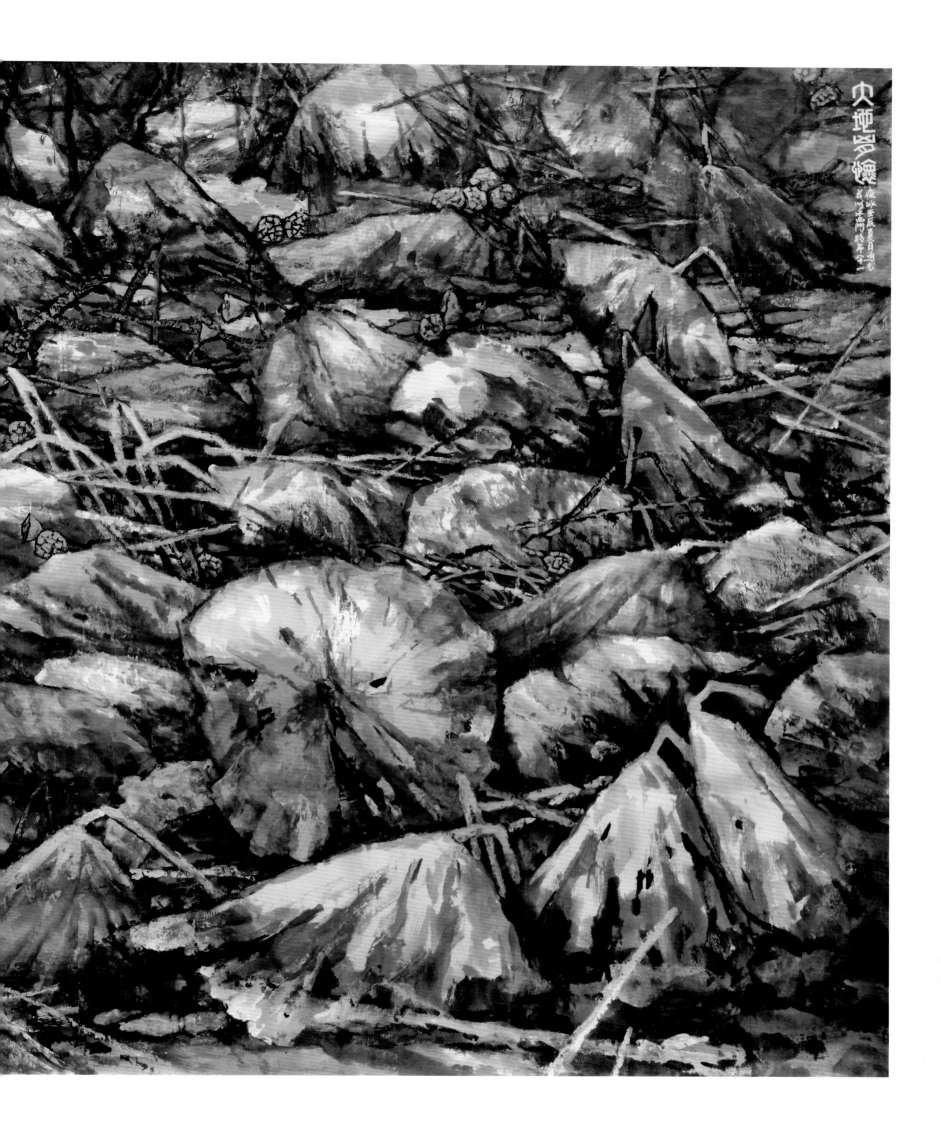

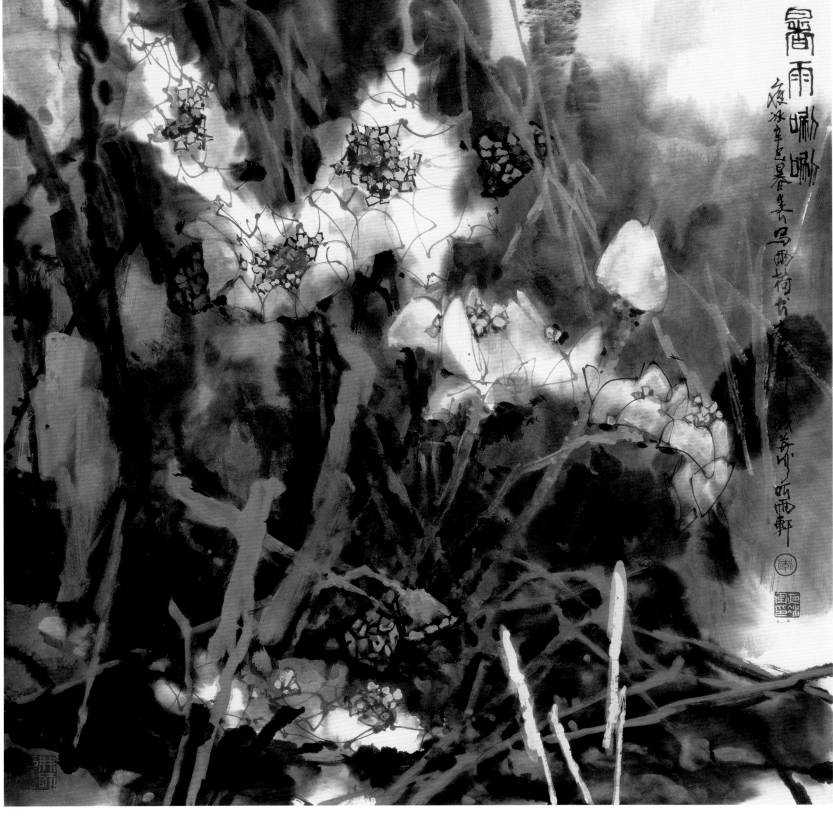

◎ 暑雨涮涮　2001 年　纸本　68cm × 68cm

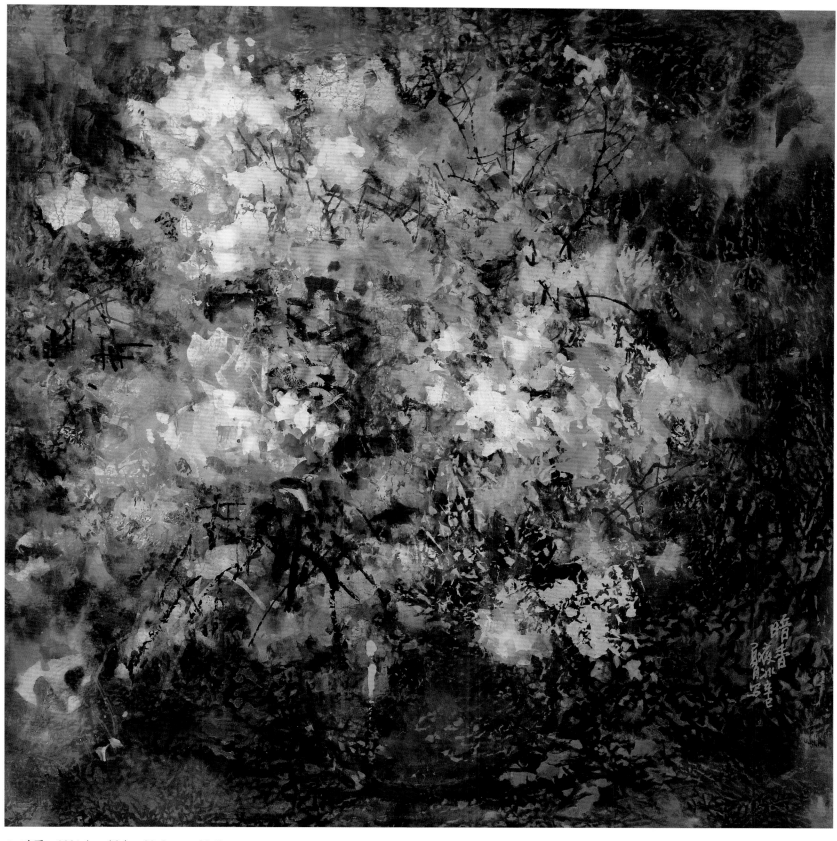

◎ 暗香 2001 年 纸本 69.5cm × 68.5cm

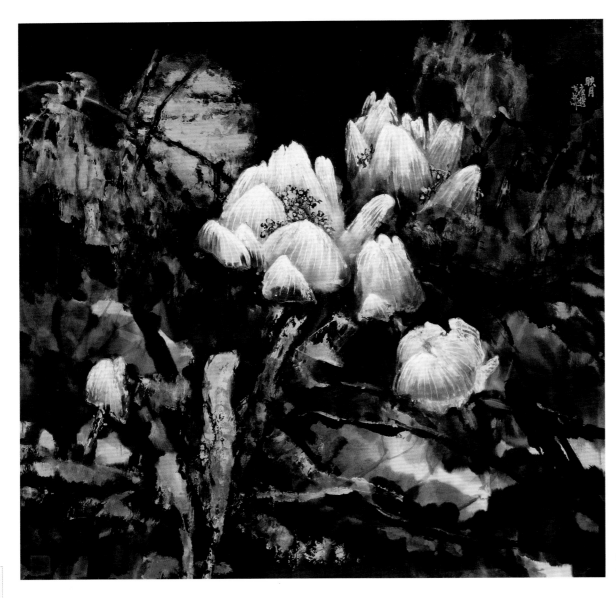

◎ 映月

1996 年　纸本　96cm × 96cm

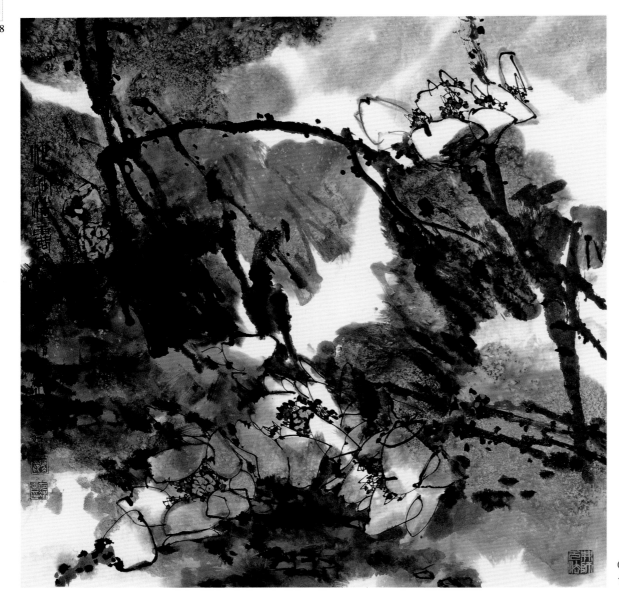

◎ 池塘清露

1998 年　纸本　70cm × 70cm

李夜冰　LI YEBING

中国近现代名家画集

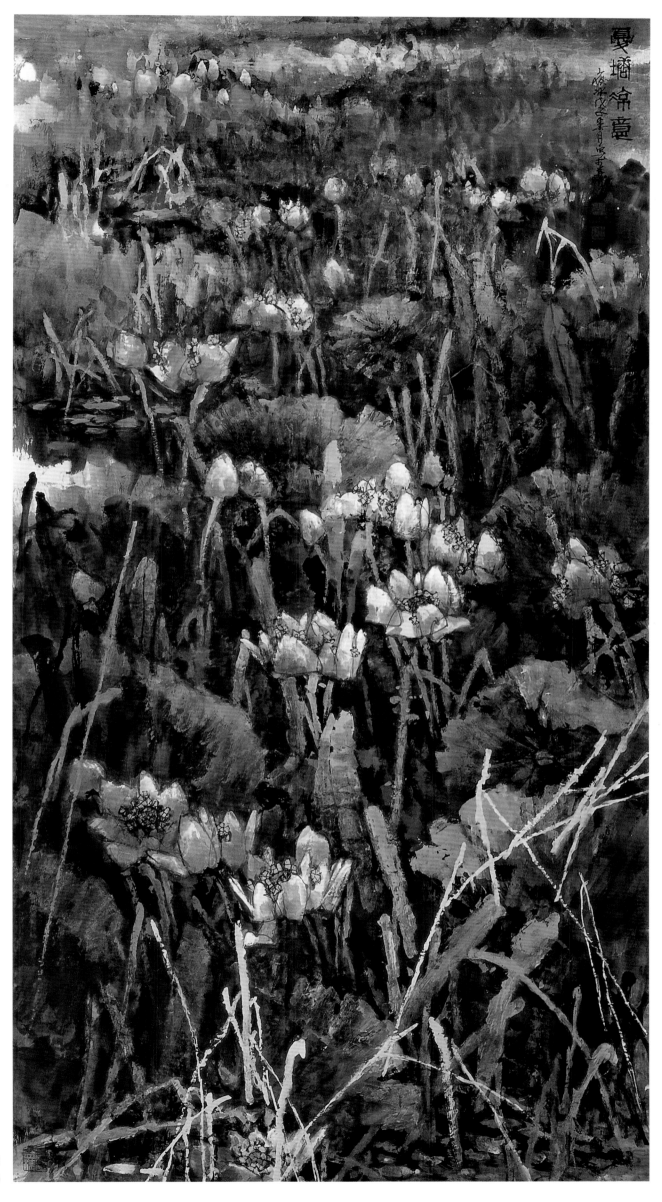

◎ 夏塘凉意
2008年 纸本 232cm × 125cm

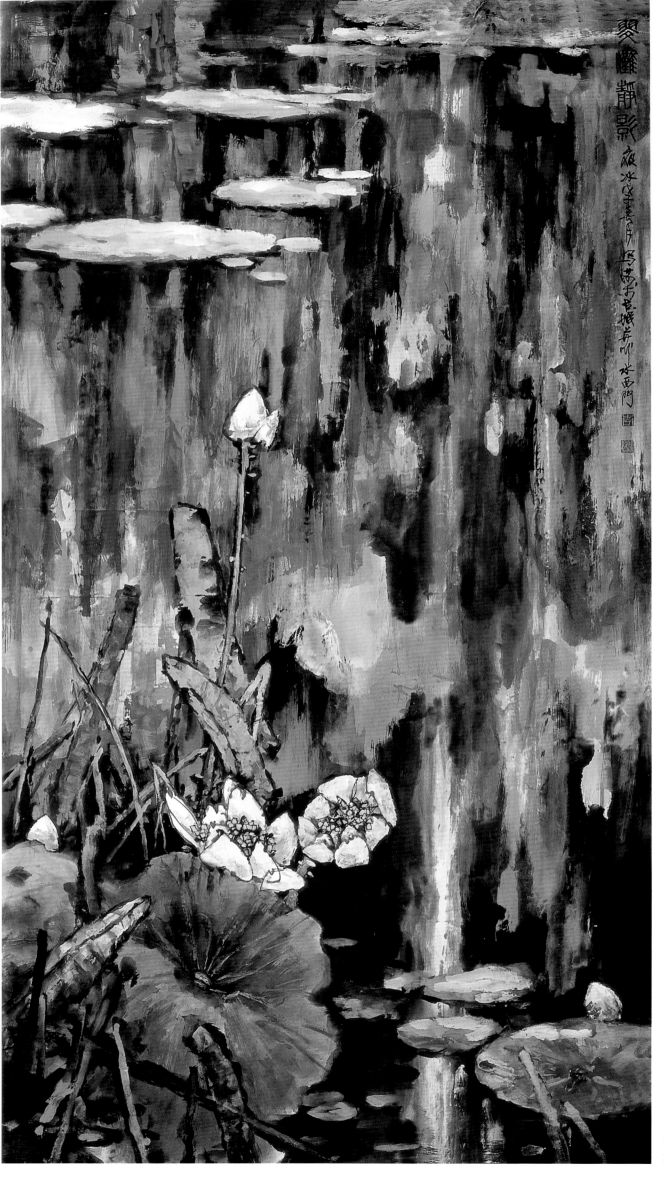

◎ 翠滩静影
2008年　纸本　232cm × 125cm

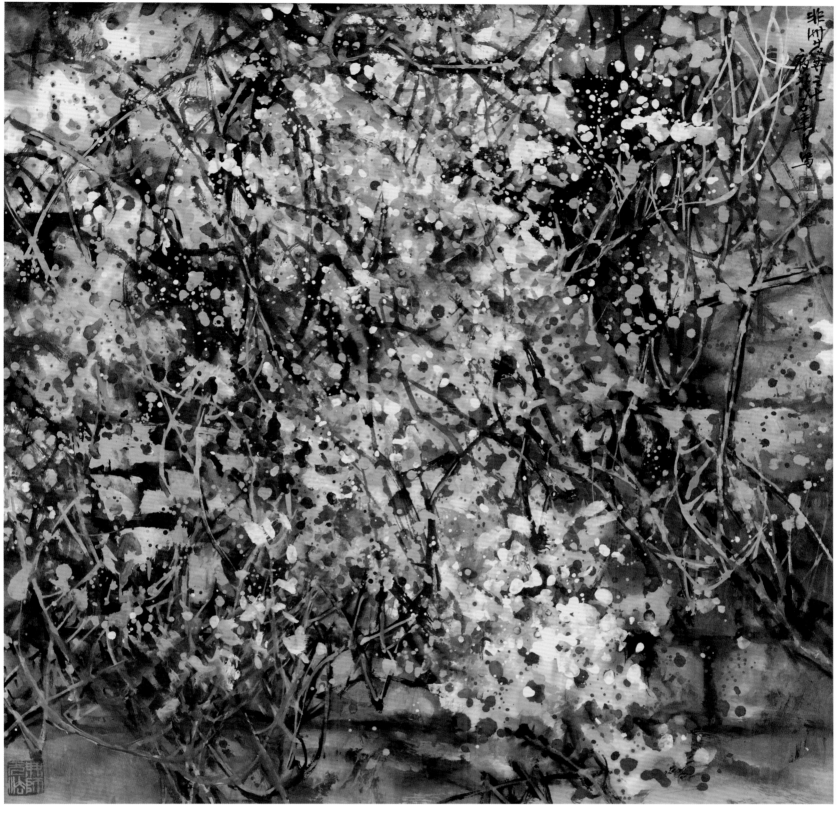

◎ 非洲花卉之七 2008 年 纸本 69cm × 68cm

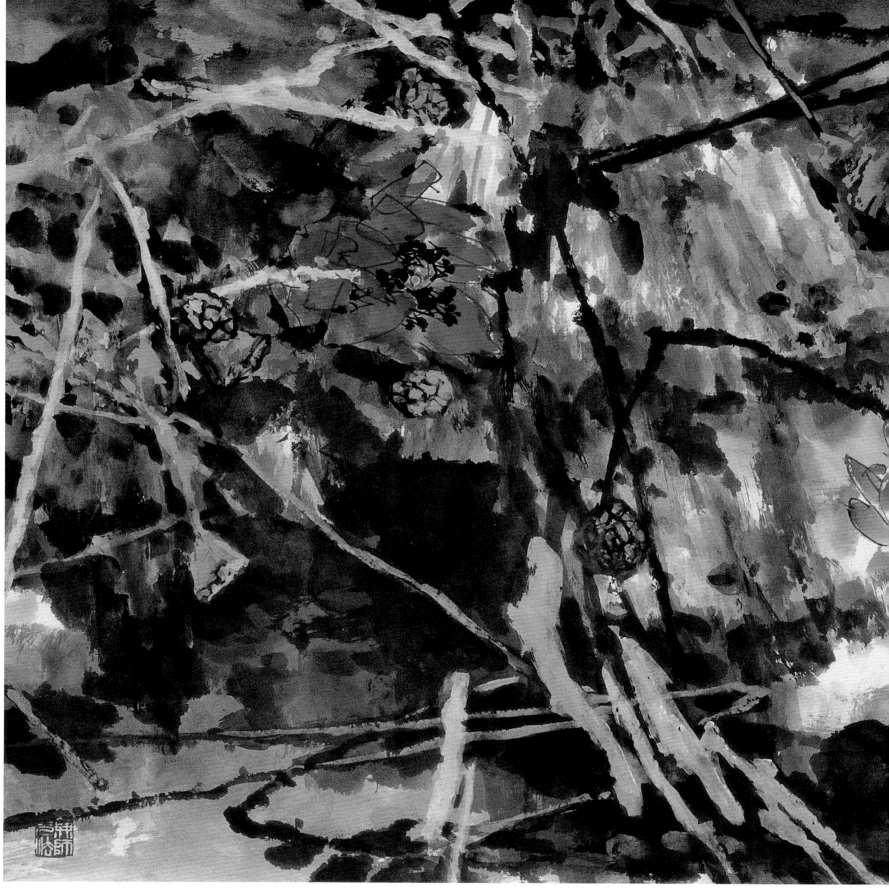

◎ 荷塘九月　2008 年　纸本　96cm × 178cm

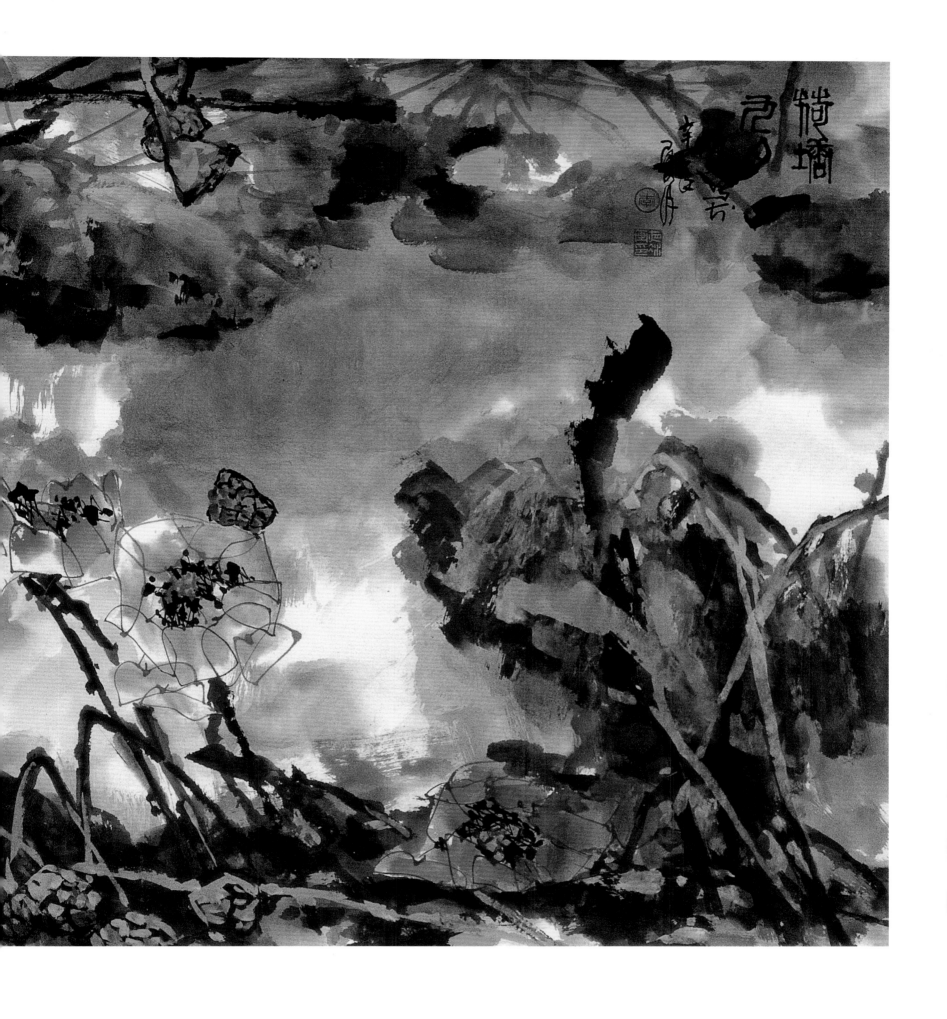

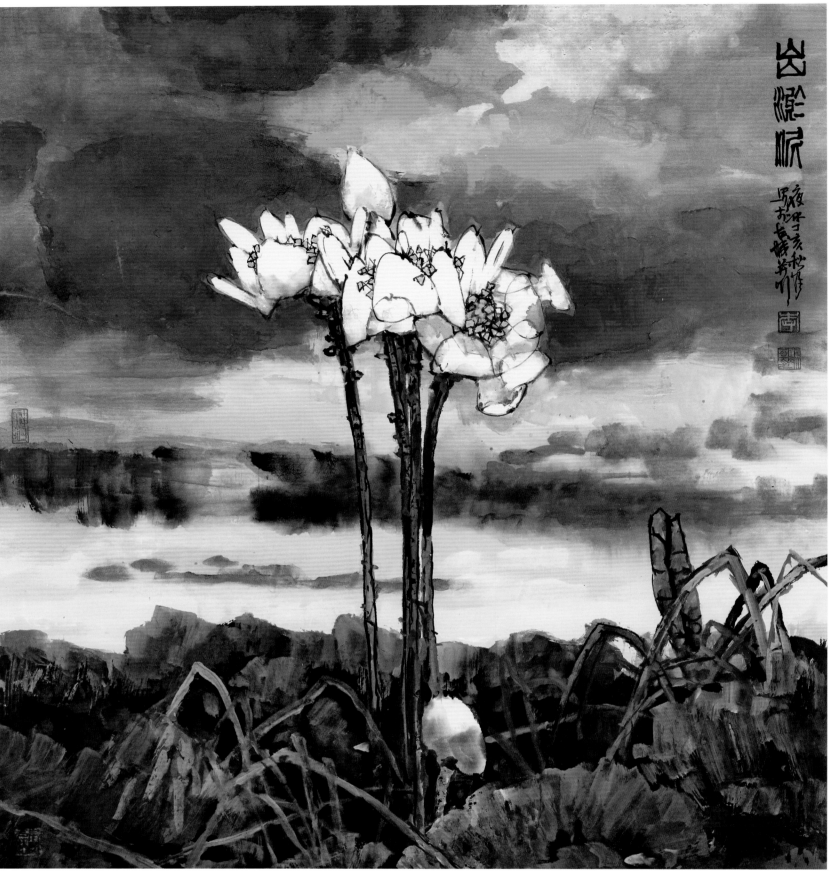

◎ **出淤泥** 2007 年 纸本 96cm × 89cm

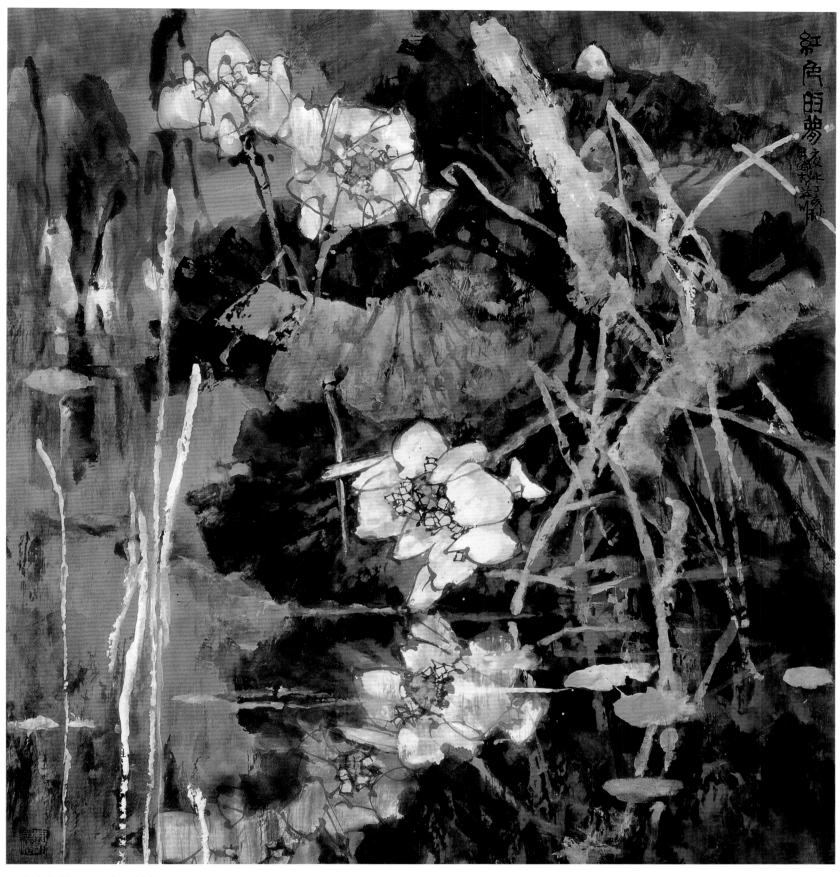

◎ 红色的梦 2007 年 纸本 95cm × 89cm

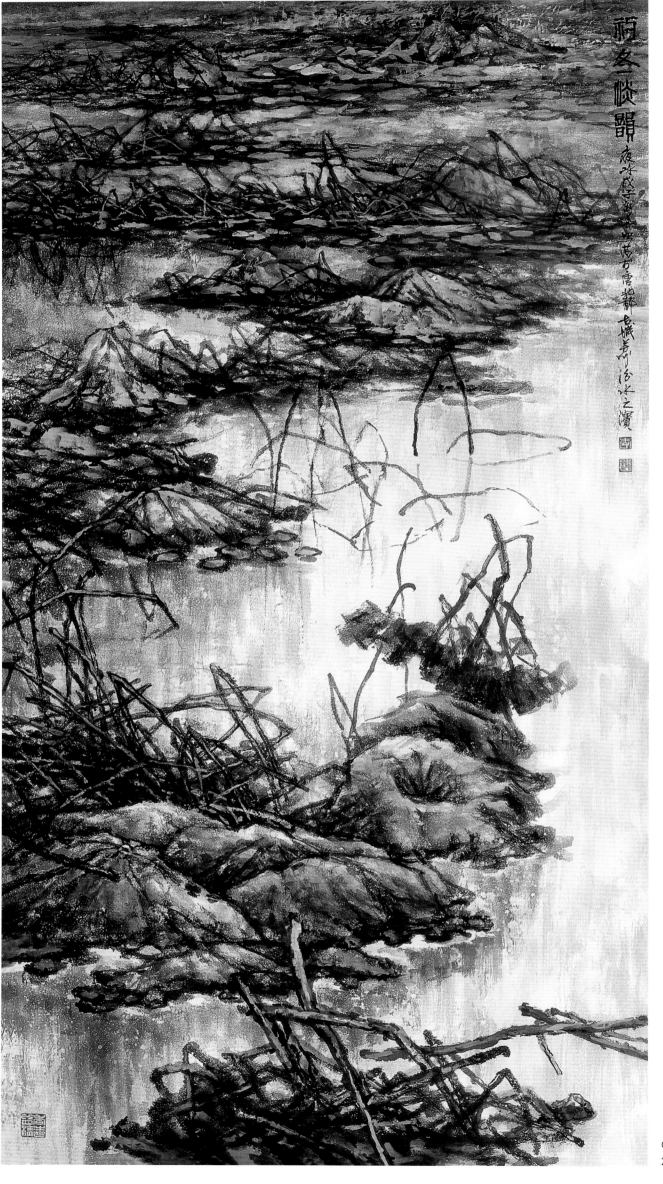

◎ 初冬淡韵
2008年　纸本　232cm × 125cm

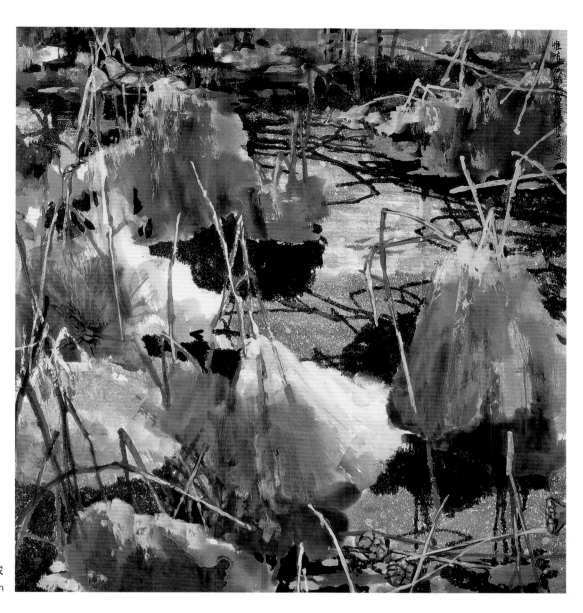

◎ 唯有残塘韵更浓
2006 年　纸本　96cm × 89cm

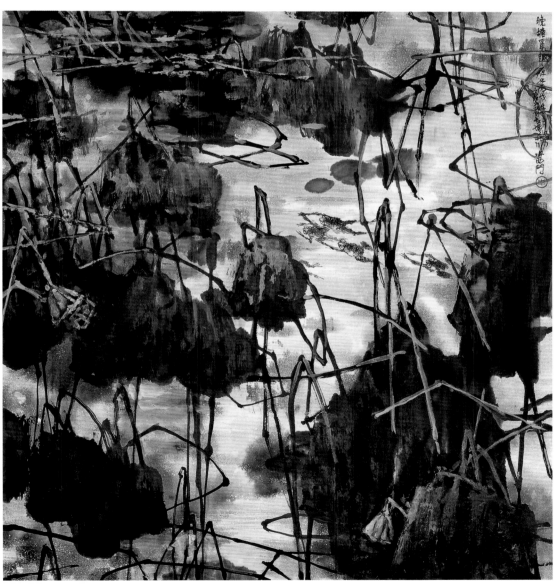

◎ 晚塘觅趣
2006 年　纸本　96cm × 89cm

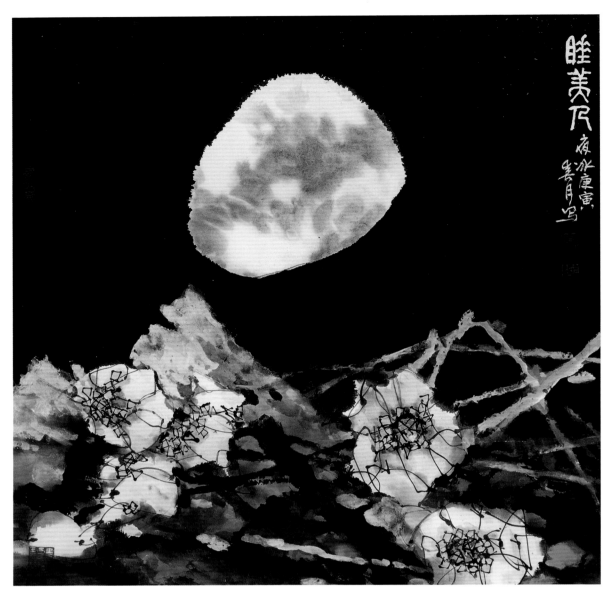

◎ 睡美人
2010 年　纸本　68cm × 68cm

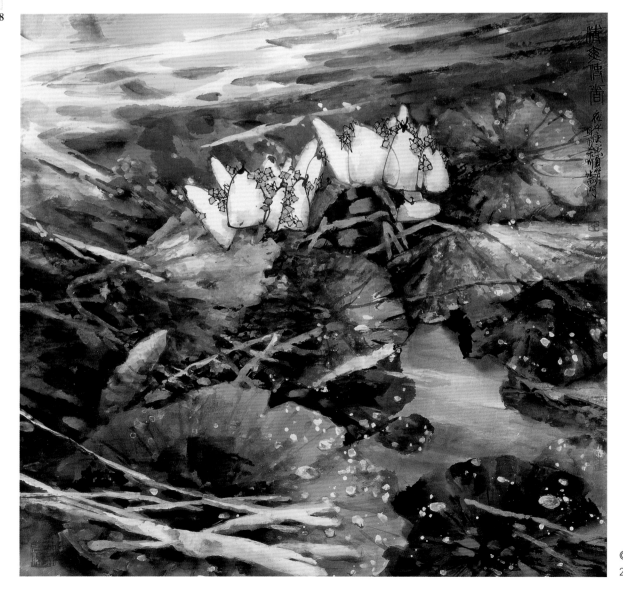

◎ 清爽使者
2010 年　纸本　68cm × 68cm

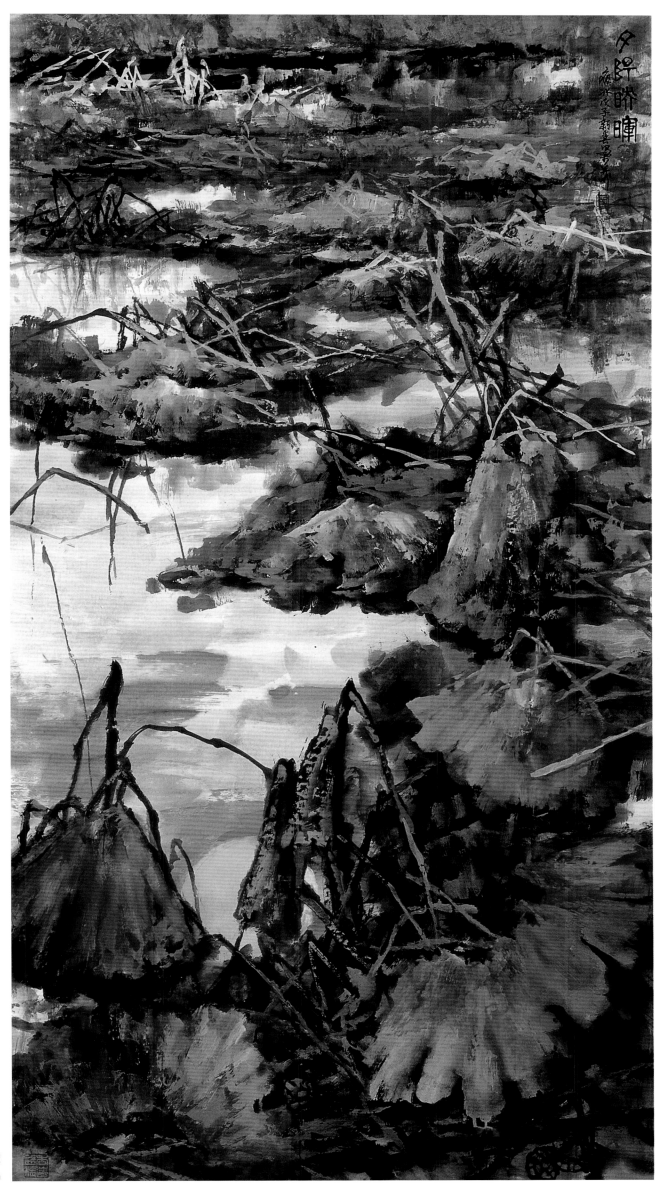

◎ 夕阳映辉

2008年　纸本　232cm × 125cm

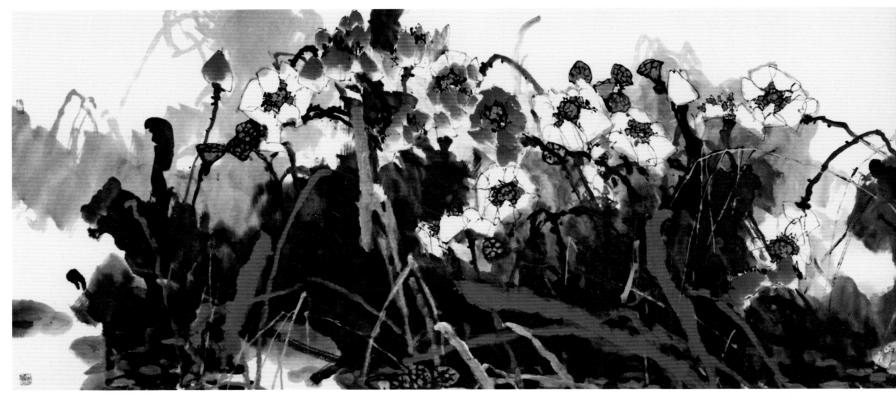

◎ 晚塘籽肥花更浓　2003 年　纸本　98cm × 458cm

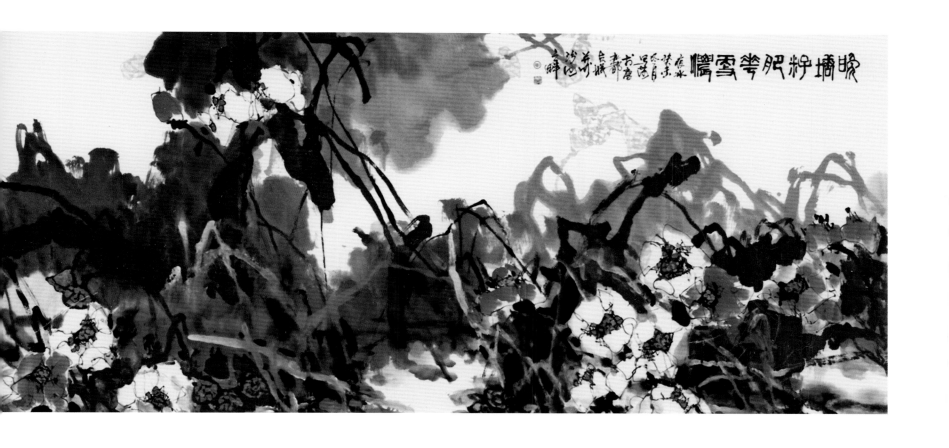

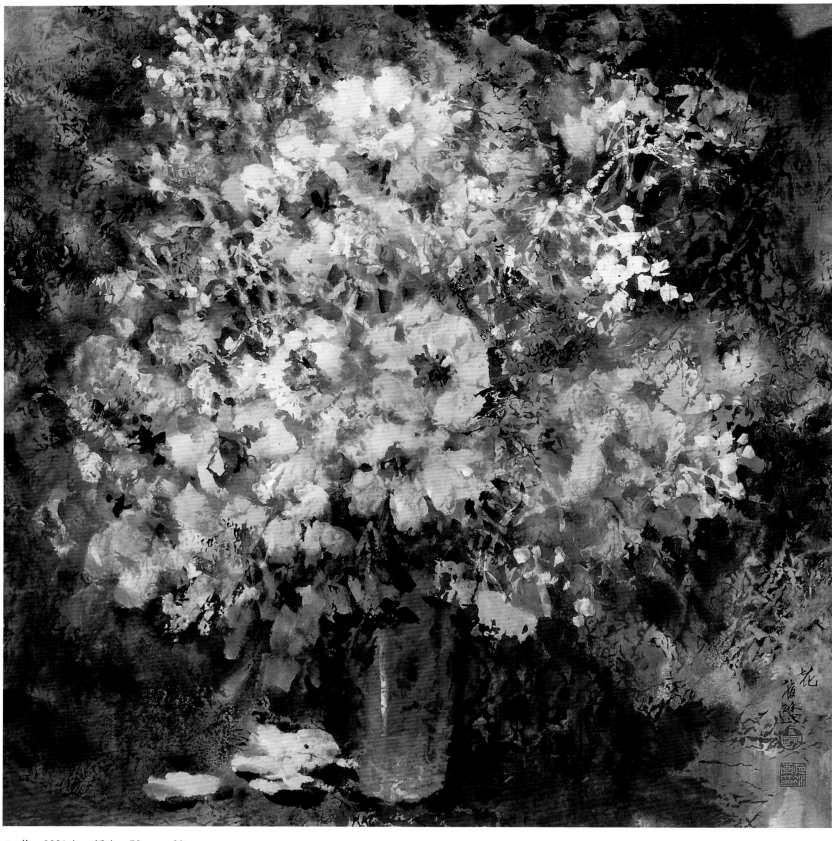

◎ 花　2001年　纸本　70cm × 68cm

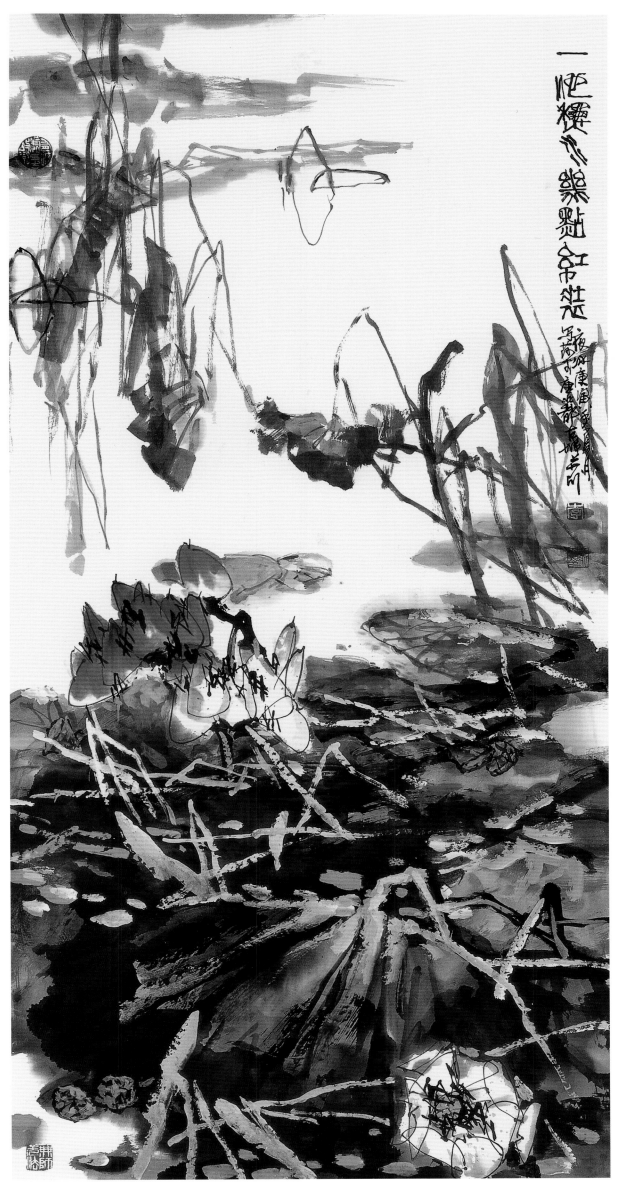

◎ 一池秋水　几点红装

2012 年　纸本　136cm × 68cm

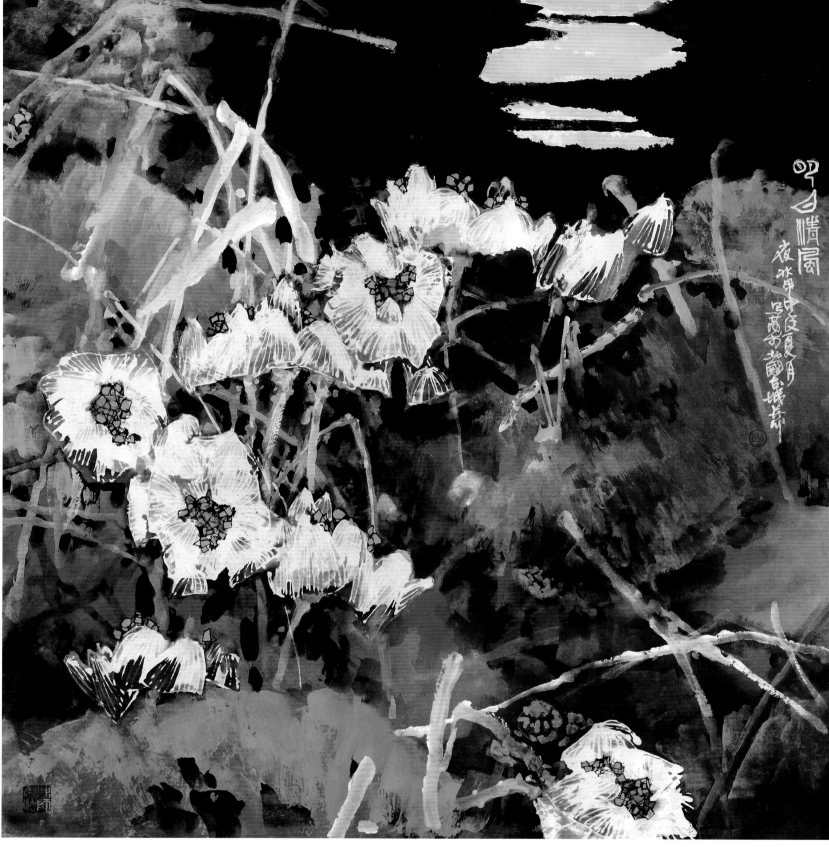

◎ 明月清风　2004 年　纸本　95cm × 89cm

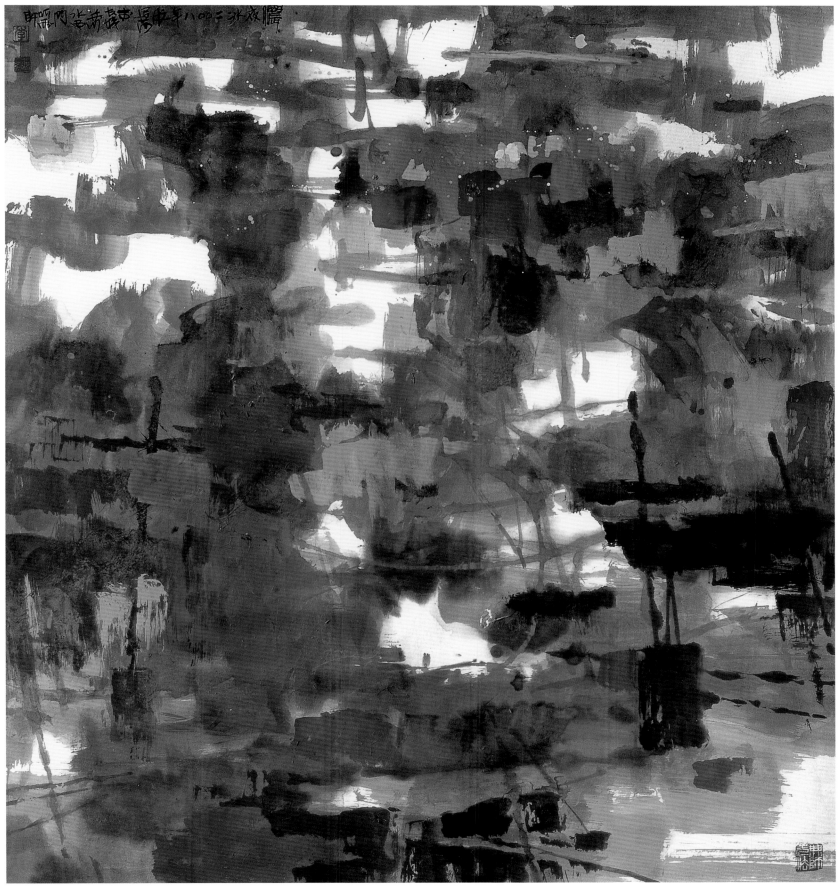

◎ **浓** 2008 年 纸本 96cm × 89cm

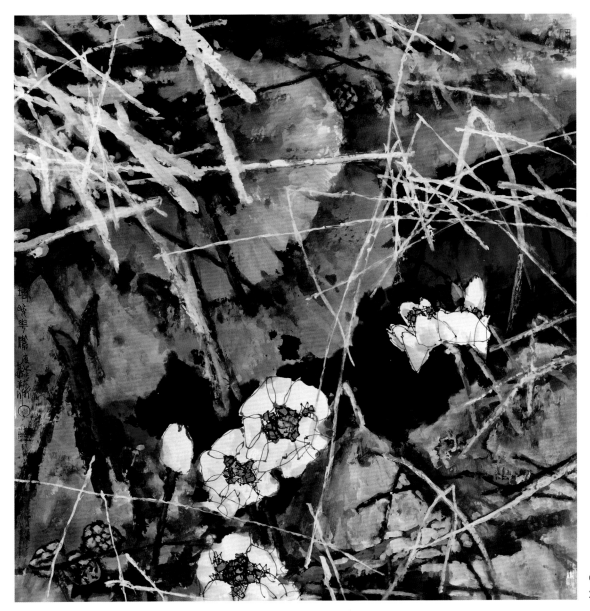

◎ 残塘晚花洁
2004 年　纸本　95cm × 89cm

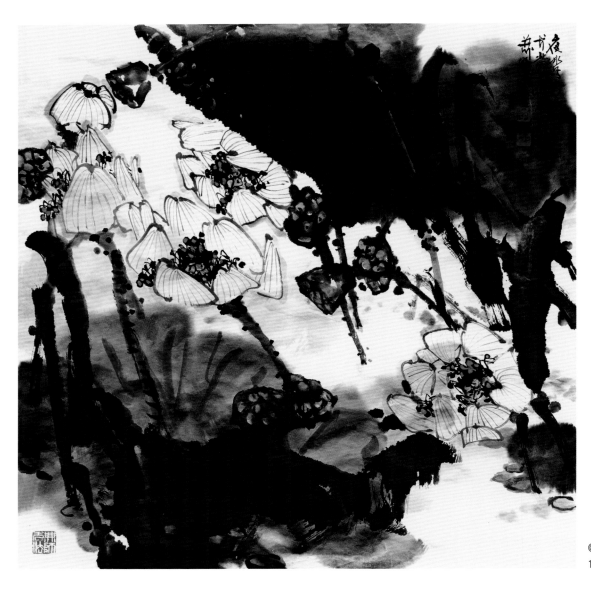

◎ 荷塘清夏
1996 年　纸本　68cm × 68cm

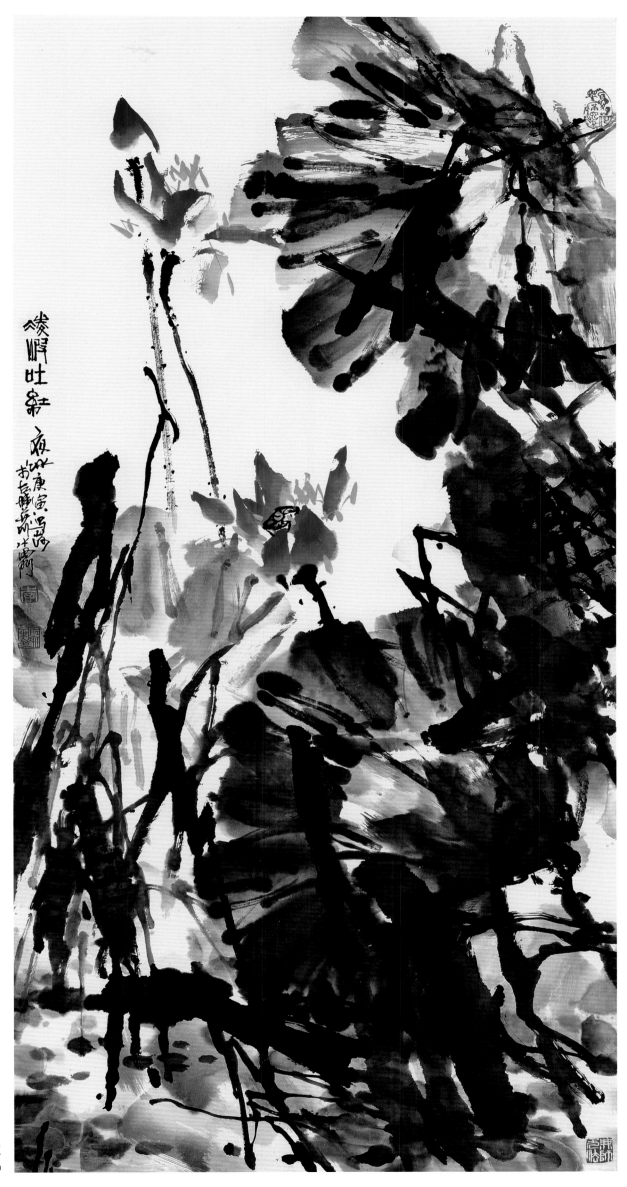

◎ 凌波吐红

2010 年　纸本　136cm × 68cm

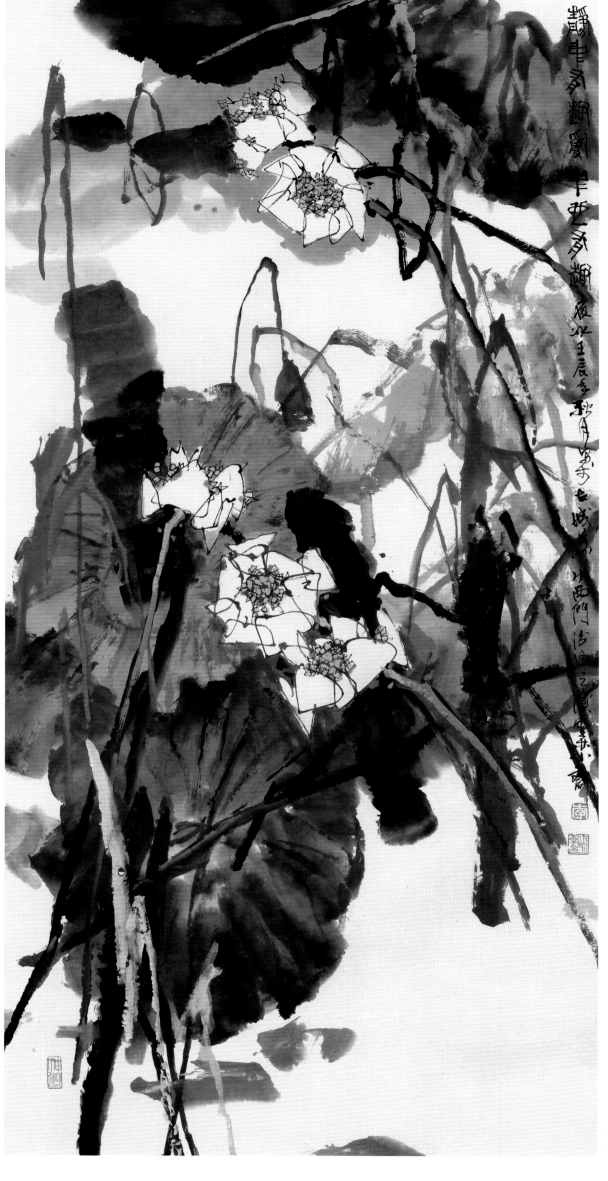

◎ 静中有趣　乱中也有趣
2012 年　纸本　136cm × 68cm

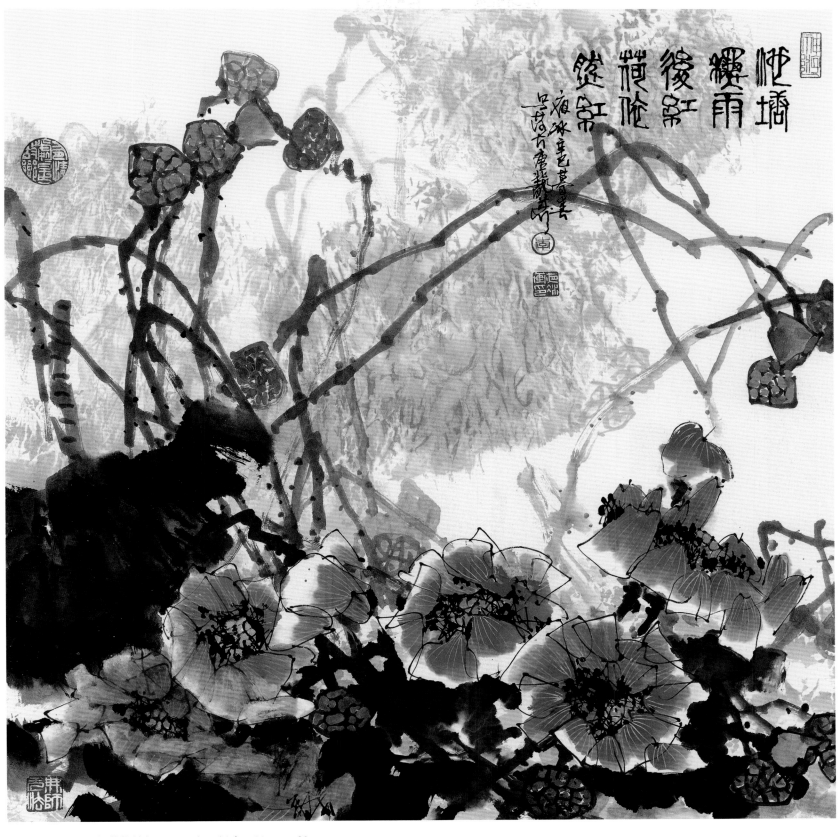

◎ 池塘秋雨后　红荷依然红　2001年　纸本　69cm × 68cm

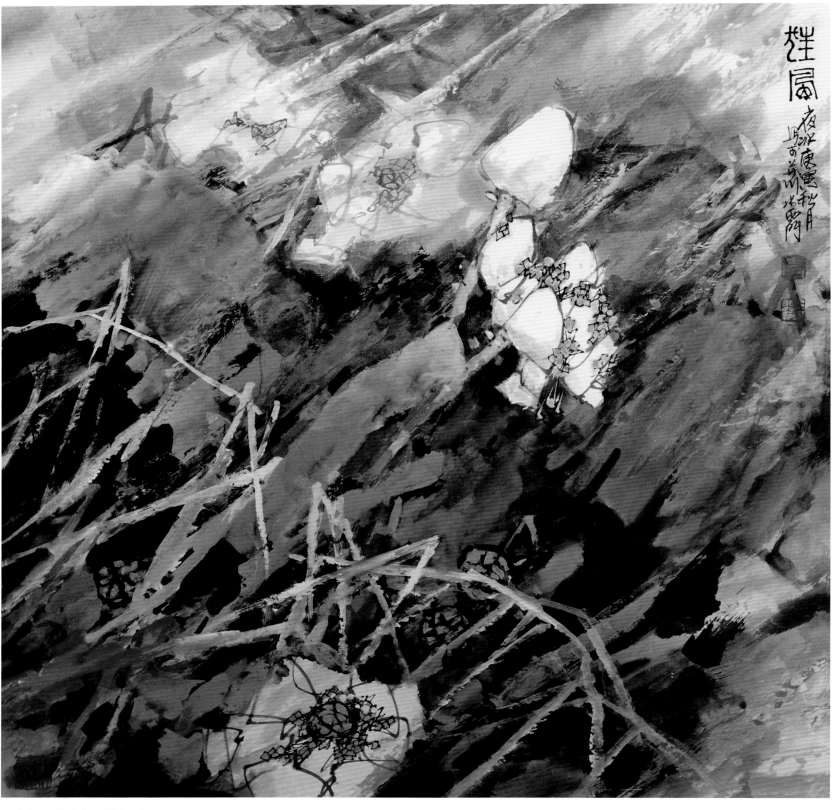

◎ 狂风　2010年　纸本　68cm × 68cm

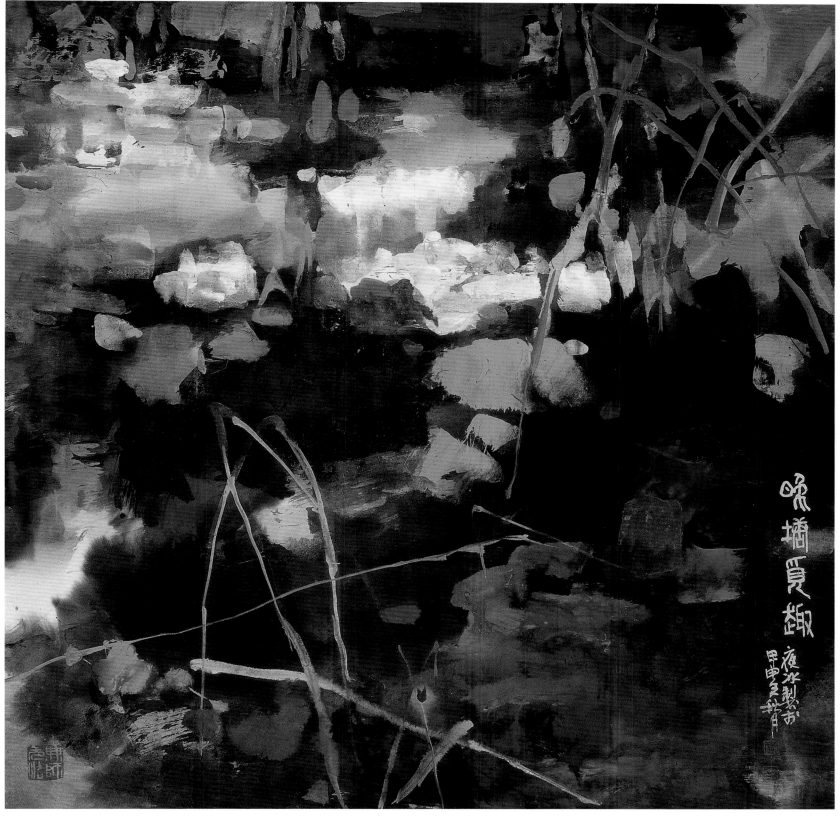

◎ 晚塘觅趣　2004 年　纸本　69cm × 68cm

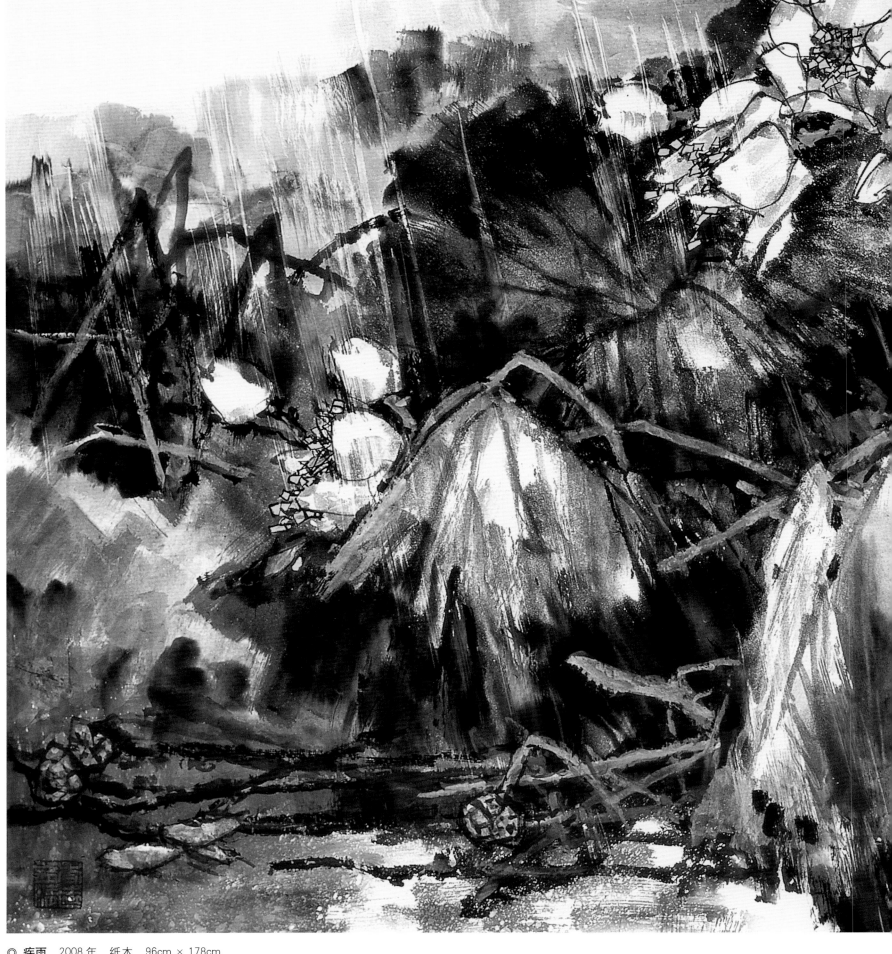

李夜冰
LI YEBING

中国近现代名家画集

◎ 疾雨　2008 年　纸本　96cm × 178cm

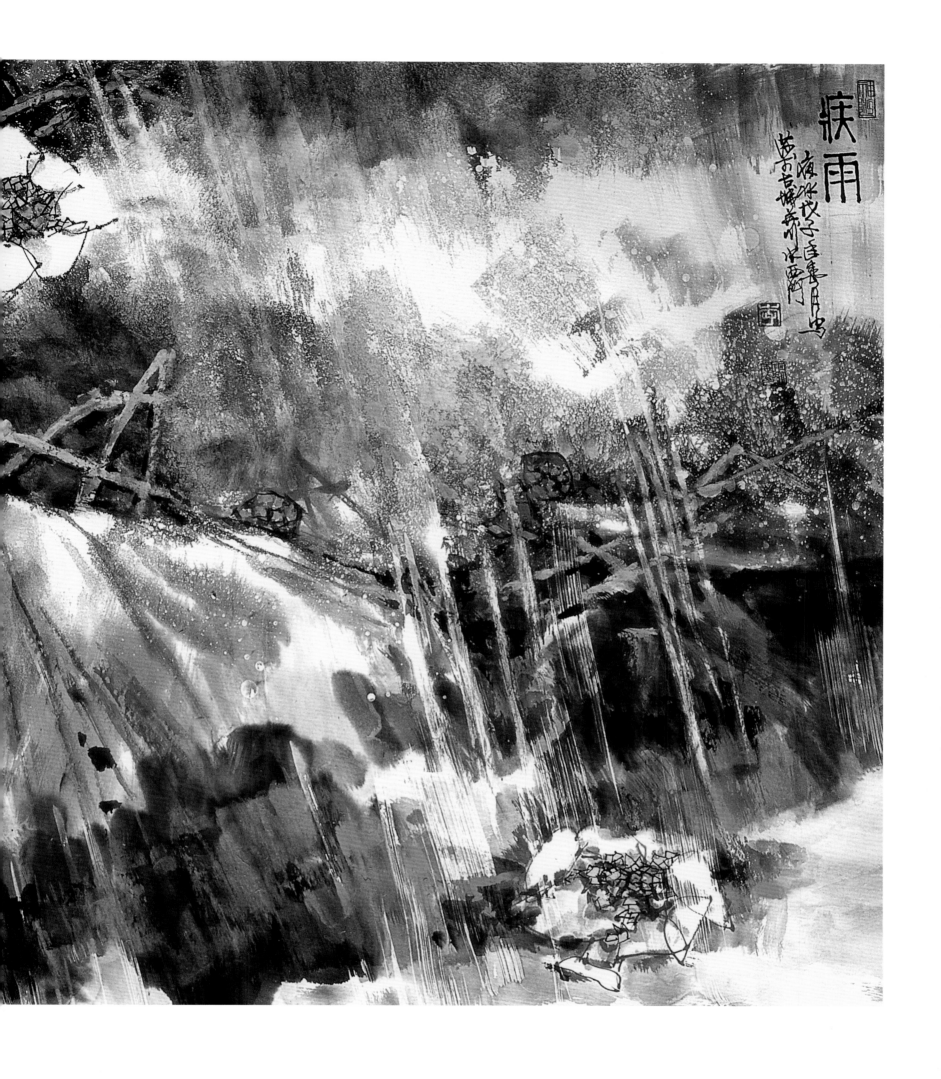

疾雨

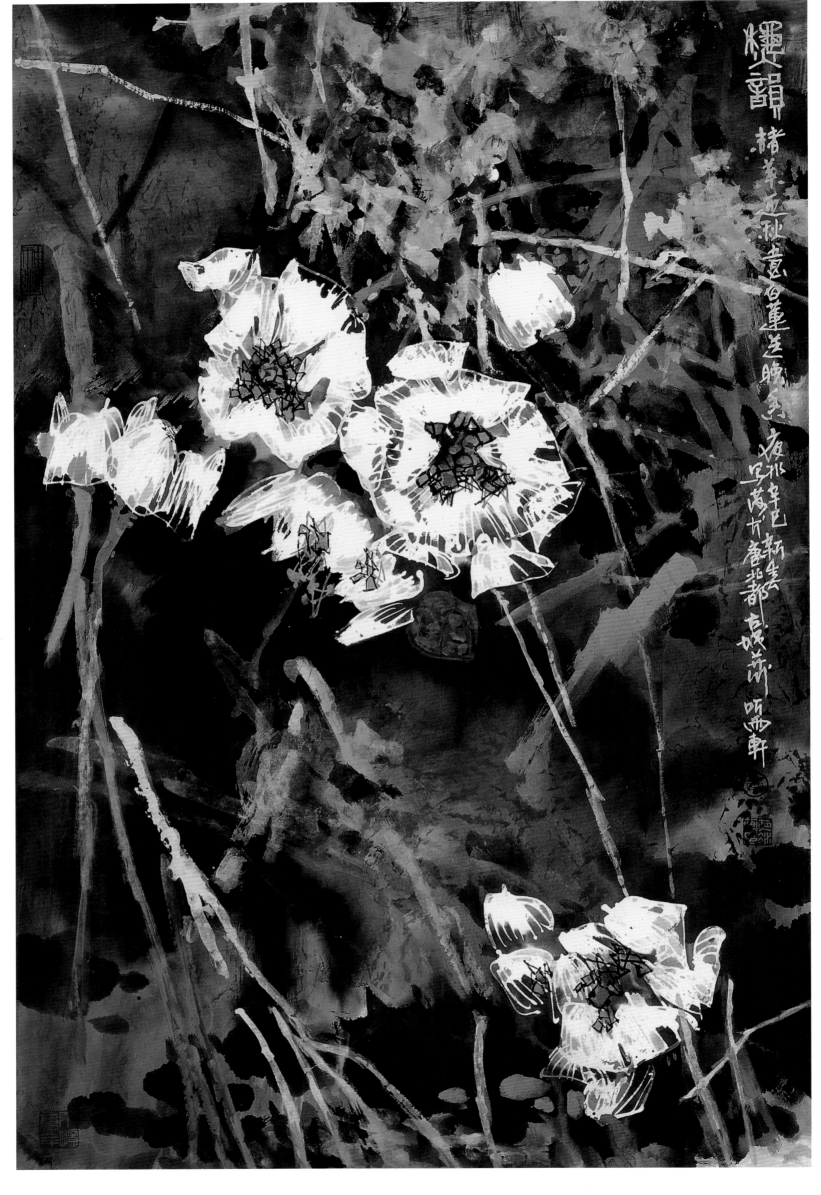

194

秋韵　2001 年　纸本　90cm × 59cm

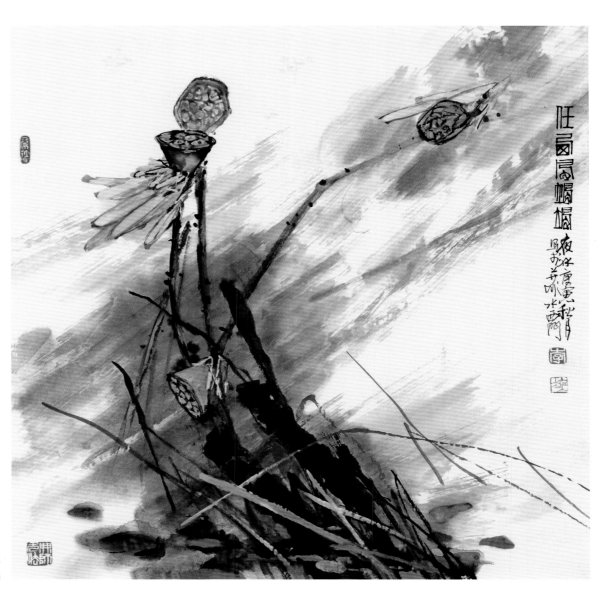

◎ 任西风飒飒

2010年　纸本　68cm × 68cm

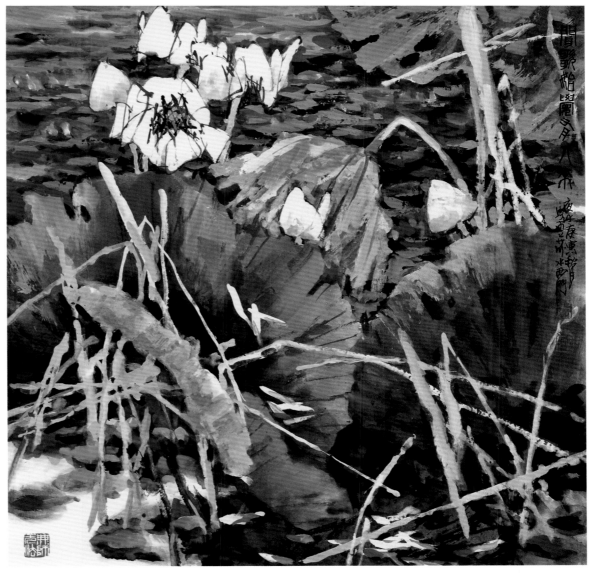

◎ 闻歌始觉有人来

2010年　纸本　68cm × 68cm

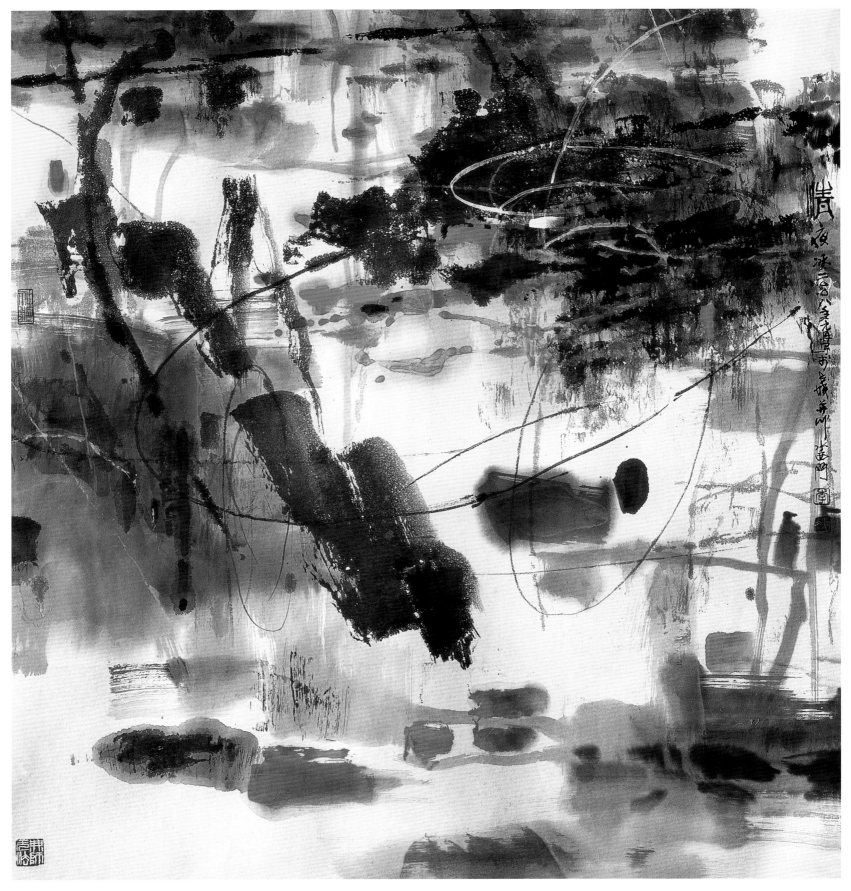

◎ 清 2008 年 纸本 96cm × 89cm

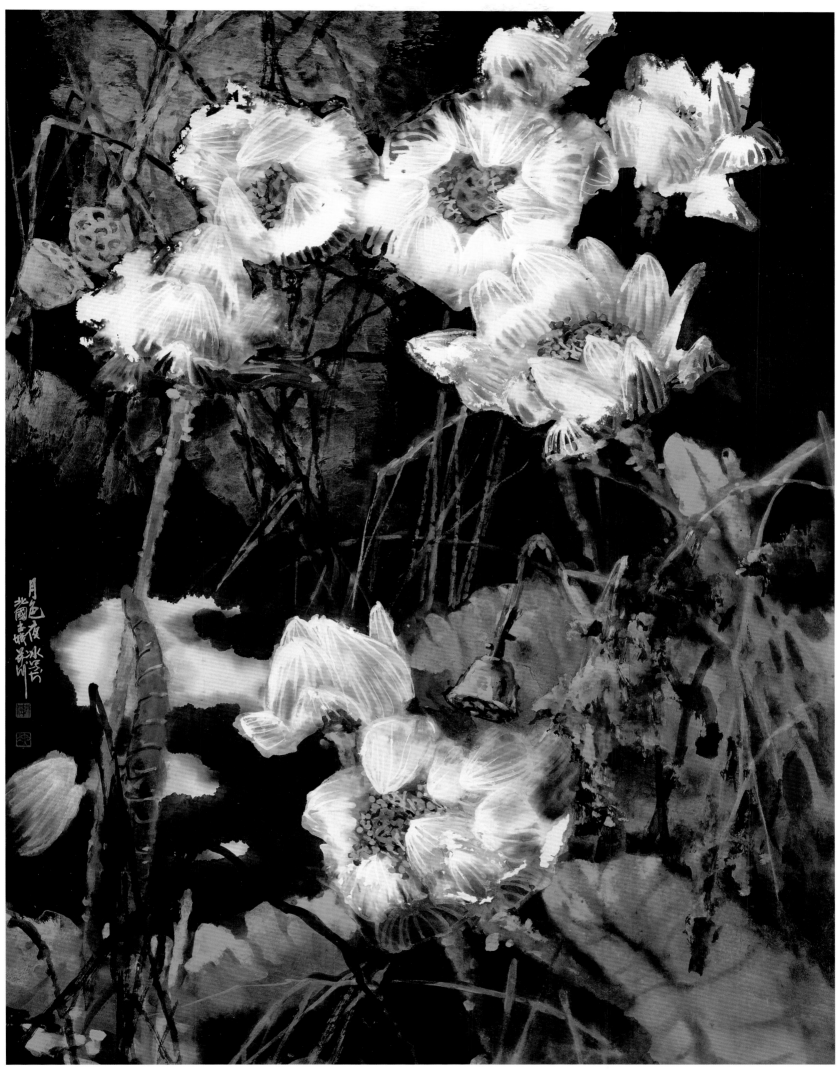

◎ 月色　1997 年　纸本　90cm × 68cm

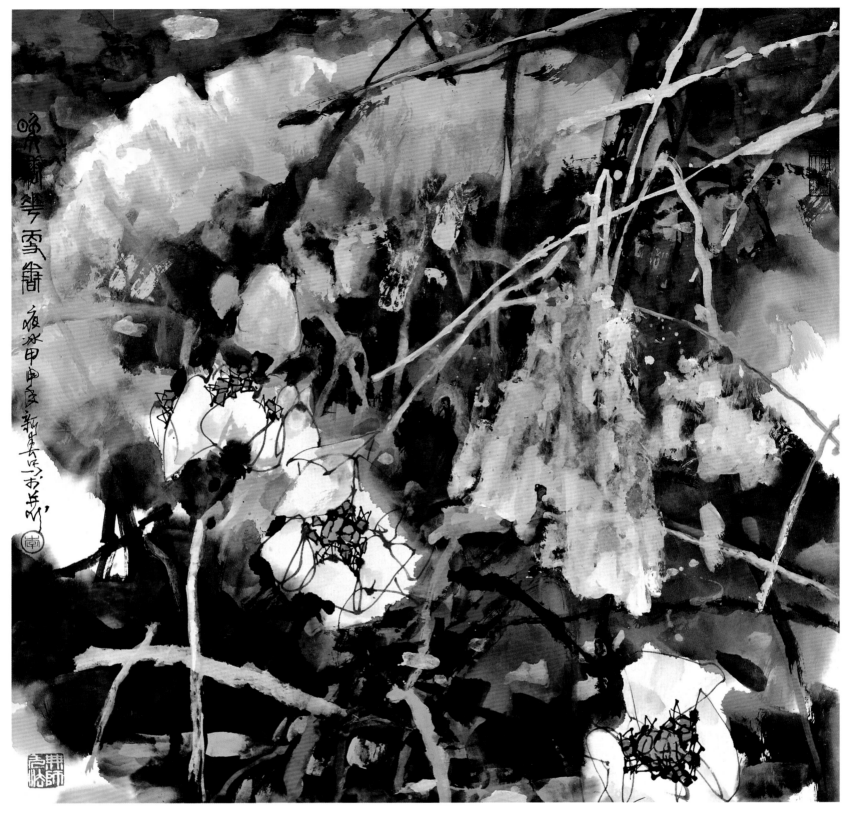

◎ 晚塘花更香　2004 年　纸本　69cm × 68cm

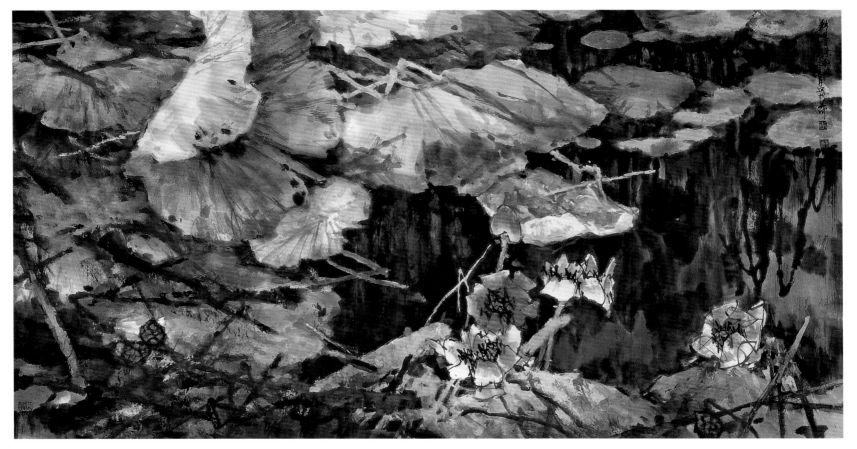

◎ 彩墨染秋塘　2008 年　纸本　96cm × 178cm

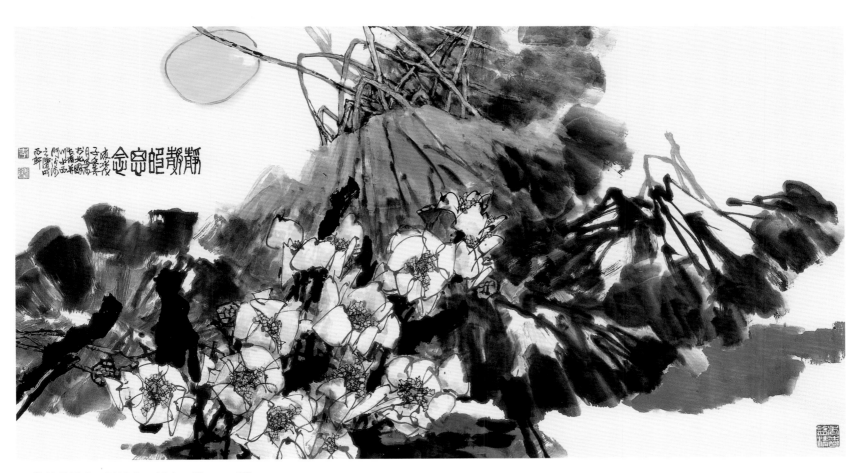

◎ 静静的思念　2008 年　纸本　96cm × 178cm

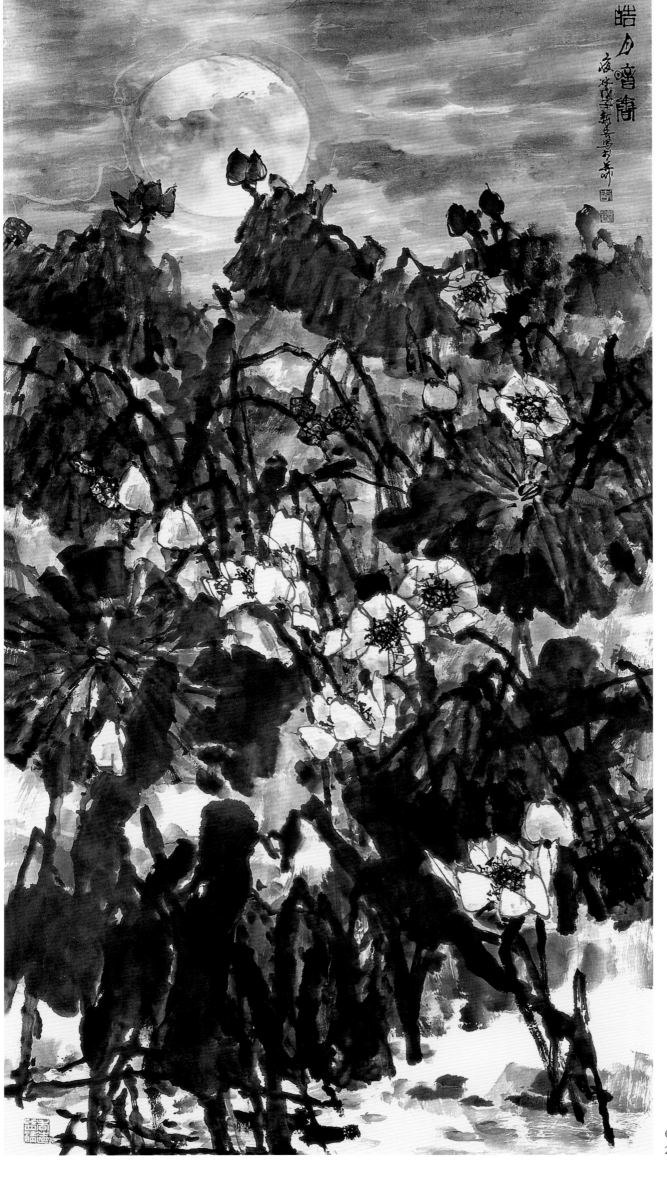

◎ 皓月暗香
2008 年　纸本　232cm × 125cm

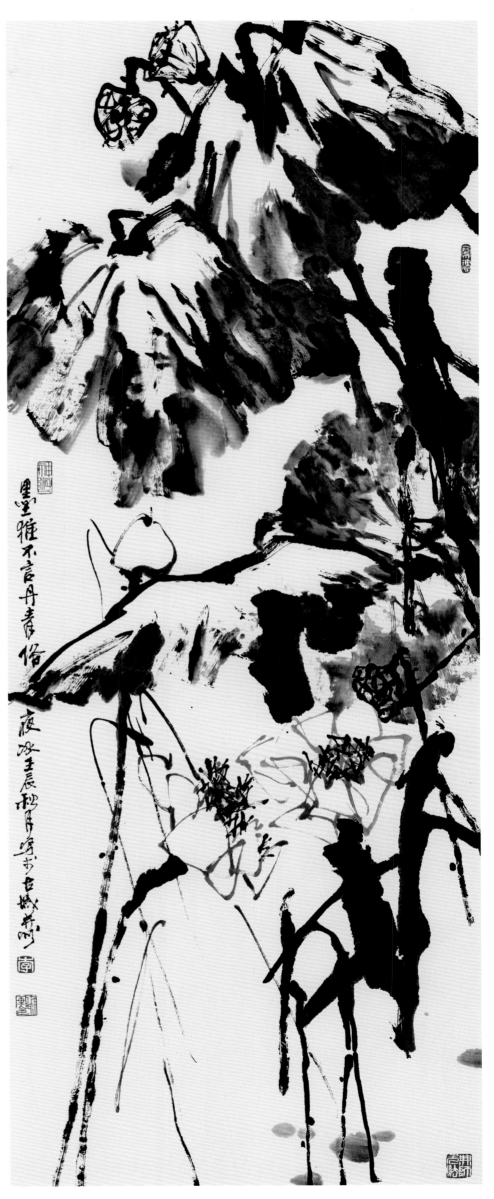

◎ 墨雅不言丹青俗

2001 年　纸本　136cm × 55cm

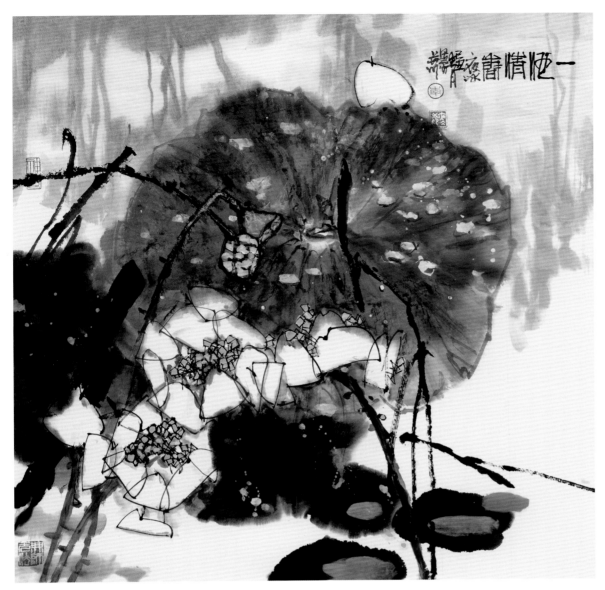

◎ 一池清香
2009 年　纸本　68cm × 68cm

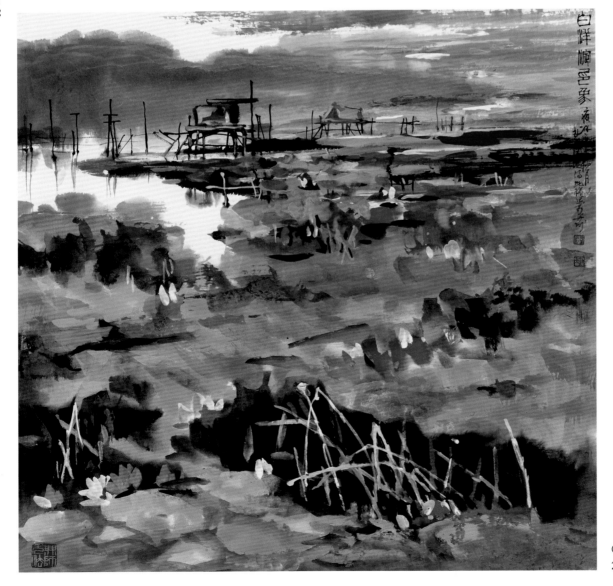

◎ 白洋淀印象
2010 年　纸本　68cm × 68cm

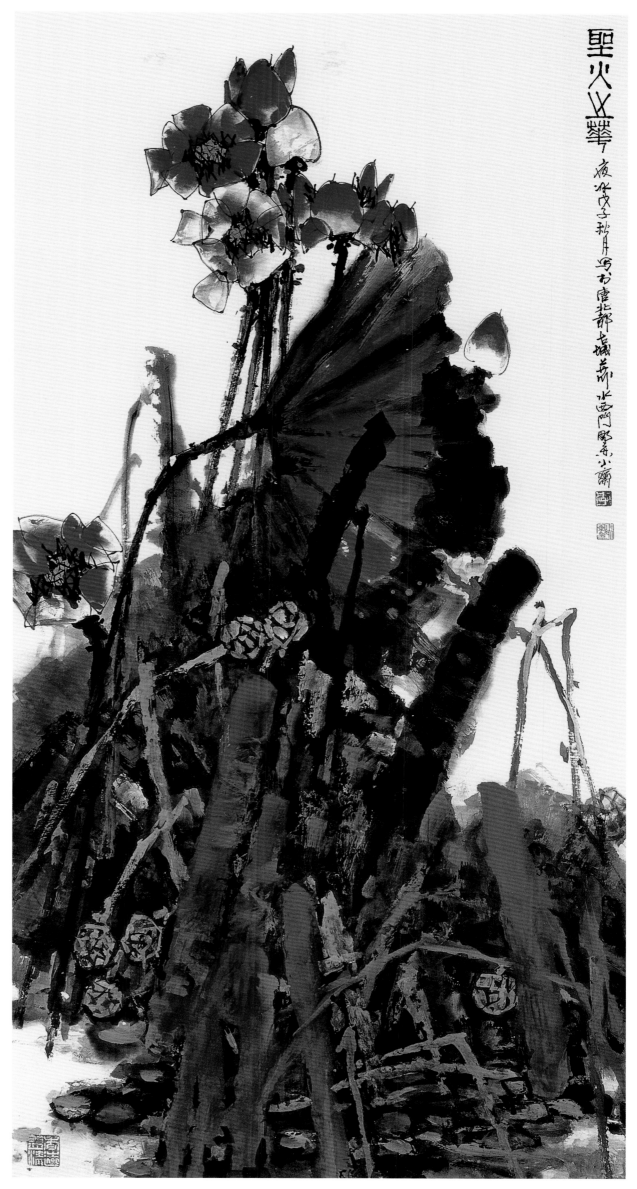

◎ 圣火之花
2008年　纸本　176cm × 96cm

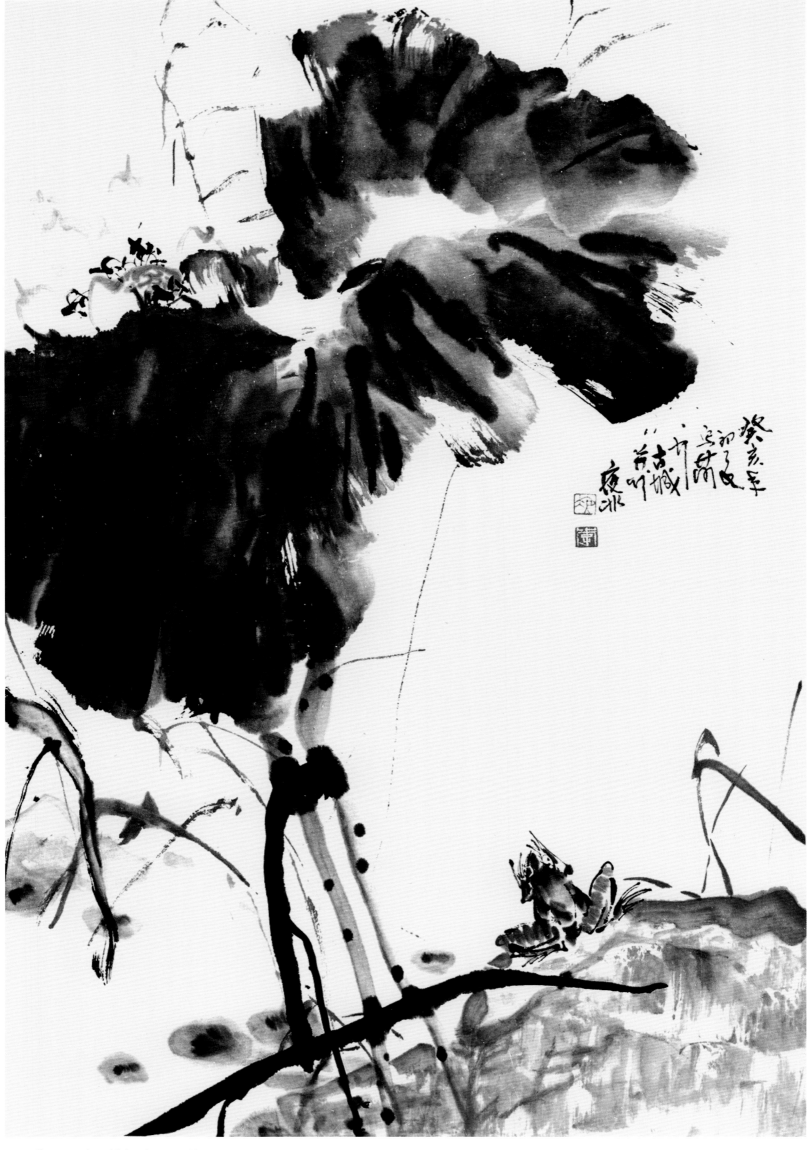

◎ 墨荷　1983 年　纸本　69cm × 48cm

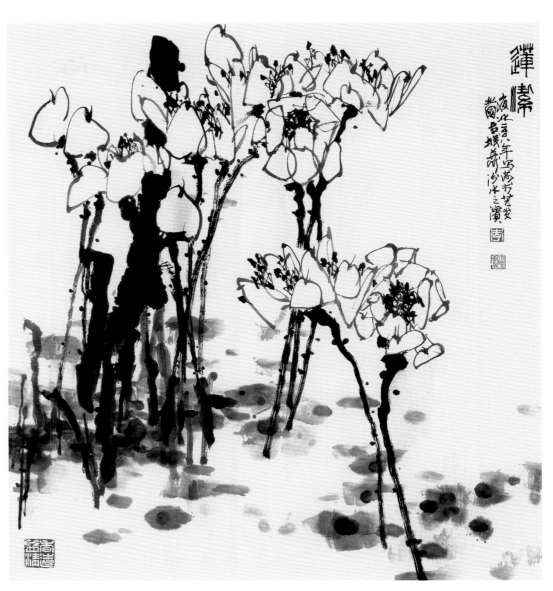

◎ 莲洁

2008 年　纸本　96cm × 89cm

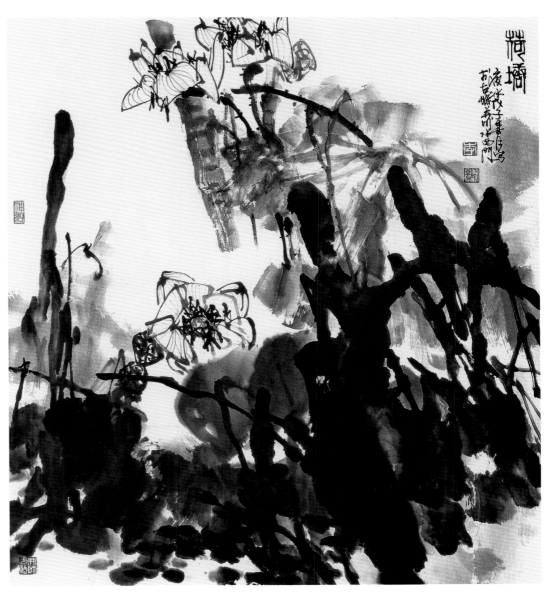

◎ 荷塘

2008 年　纸本　96cm × 89cm

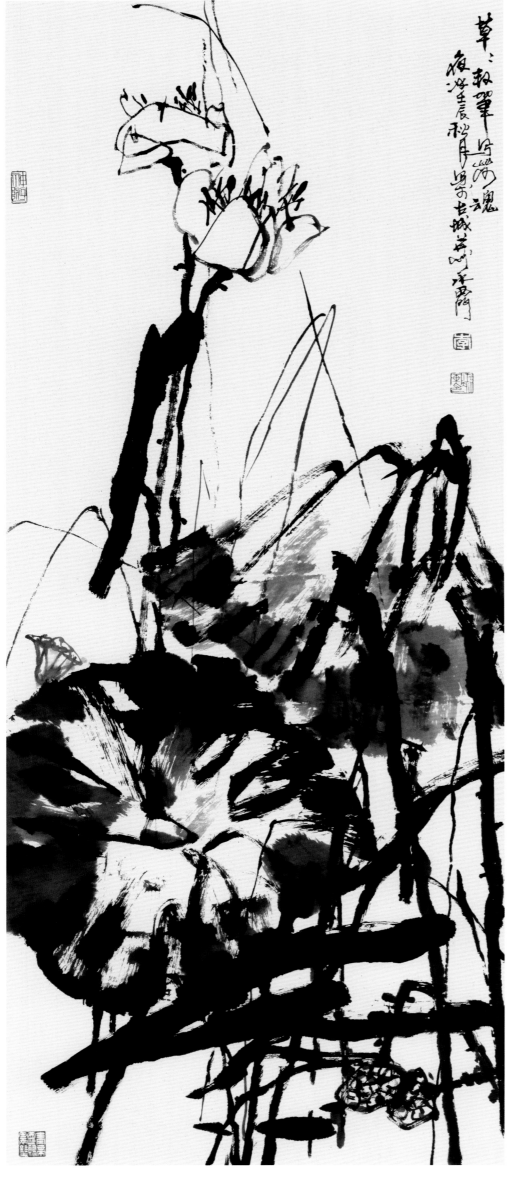

◎ 草草数笔写荷魂

2012年　纸本　136cm × 55cm

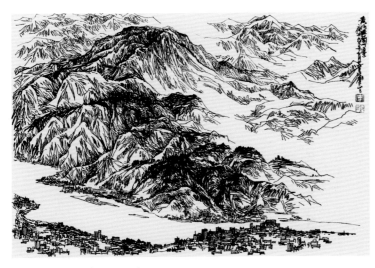

黄河从兰州通过　1990年

波斯菊　1990年

又名李世任，1931年生于河北省井陉县石门村（石门村原属山西省平定县管辖）。

1942年

因有绘画特长，考取晋冀鲁豫边区平东抗日高等学校，在美术老师李秀明的指导下，在学习基础课之余，参与抗日美术宣传活动，毕业后继续上师范、干部班。

1947年

参加正太战役随军宣传队，在前方画宣传画、写标语，作战地美术工作（学生支前）。战役结束后分配工作，当过民教馆员、政府干部、教师。

1949年

调太原战役前方指挥部，编民工画报，亲临战地写生创作。

1950年

参加山西省文艺新闻给奖大会，同时参加力群任美协主席的山西省美术工作者协会。

1955年

为太原市"五一"、"国庆"两大庆祝节日绘制巨幅领袖像及宣传油画。

1958年

调太原市工艺美术系统工作。曾任太原市工艺美术协会副主席、太原市装潢设计公司总设计师、太原市工艺美术公司副总工艺师、太原市工艺美术研究所所长等职。在这期间，为了工艺美术研究工作的需要，遍及大江南北、五岳四圣、新疆、西藏、内蒙古等祖国各地，考察深入生活，写生了数以万计的作品。

1959年

调中国革命博物馆，在罗工柳总体设计组工作，边工作边学习。董希文负责艺术指导，同时结识了石鲁、程十发、关山月等著名画家。在他们的指导和影响下学习、创作，在绘画艺术上受益匪浅。先后赴皖南、南昌、南京等地深入生活，写生了一百多幅油画作品，其中部分作品多次参加了全国及各地画展。

1960年

作品《长江》《张家渡》参加全国油画习作展。

1963年

在天津美术设计院学习。

1964年

负责组建太原市装潢设计公司

1965年

参加全国工艺美术创作设计会议。

1967年

和李延声等画家合作连环画《傅春华》，山西人民出版社出版发行，《解放军报》等报刊予以发表介绍。

创作油画《野营途中》。

1973年

《不误农时》（中国画）参加全国连环画、中国画作品展。

1974 年

《织新图》（年画）由北京荣宝斋、山西人民出版社出版发行。

1975 年

《工艺新花》（年画）由山西人民出版社出版发行。

1976 年

《气象新兵》（年画）由山西人民出版社出版发行。

1977 年

《小助手》（年画）由山西人民出版社出版发行。

1978 年

《战斗在太行山上》（年画）由山西人民出版社出版发行。

1979 年

《艳丽的春天》（年画）由山西人民出版社出版发行。

1979—1980 年

负责带队组织了七八位画家深入到素有"地上博物馆"之称的山西境内 40 多处名胜古迹，进行考察、写生搜集素材。写生和搜集了山水、壁画、图案大量的第一手资料，在这基础上主编出版了《传统工艺美术资料》一书。

1981 年

参加中央工艺美术学院主办的全国工艺美术领导干部进修班学习。

1982 年

负责组建成立太原市工艺美术研究所。

筹备太原市第一届工艺美术展览。

与靳及群同志负责筹办太原画院。

1983 年

赴泰山、崂山写生。

1984 年

赴海南、深圳写生。

1985 年

负责太原市市徽设计，同年赴黄山写生。

1986 年

《天涯咫尺》(漆画)作为太原市政府礼品赠送友好城市英国纽卡斯尔，陈列在纽卡斯尔政府议会厅。

10 月出访英国举办展览，《强者》《荷花》（中国画）在英国纽卡斯尔展出后被收藏。

1987 年

《山南海北·李夜冰写生作品集》由山西人民出版社出版发行。

1988 年

《风雨千载》（中国画）在日本姬路市展出。

1989 年

率领太原市艺术家代表团访问日本，参加日本姬路市建市 100 周年庆典。

1990 年

赴新疆、敦煌、青海、西双版纳等地写生。

1991 年

赴太行山写生。

1992 年

在香港举办"李夜冰画展"。

《黄河人家》《绝壁古渡》（中国画）参加全国黄河画展。

1993 年

《胜景银装》参加全国首届山水画展，并入选在美国纽约举办的"中国首届山水画作品展"和 1995 年在澳大利亚举办的"当代中国画作品展"，经国务院和中国美协审定，为中南海紫光阁国务院办公场所之用，由国务院

石头寨　1990 年

家在奇花异草间　1990 年

旅人蕉　1990 年

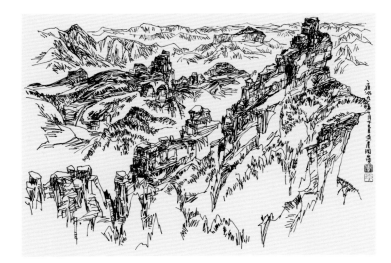

太行雄姿　1992年

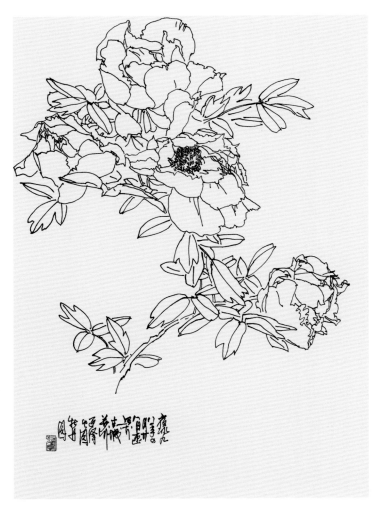

牡丹　1998年

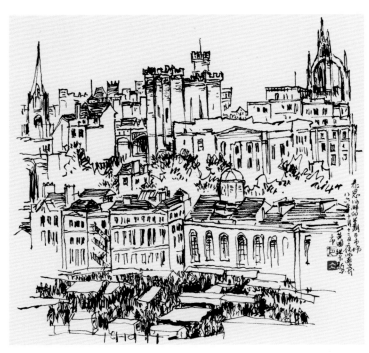

纽卡斯尔星期日市场　1986年

收藏。

《清凉世界》《台怀秋色》《峨嵋秀色》《普陀香烟》《黄土坡之花》《雪山人家》《塞外行》等二十多幅中国画作品在日本北海道札幌"中国优秀作家常设展厅"展出,并有部分作品被收入多种画册。

《李夜冰素描集》由山西人民出版社出版发行。

1994年

《宝库》《村头》(中国画)参加在新加坡举办的"江山万里情画展",并编入画册。

1995年

在新加坡举办"李夜冰中国画展"。

万家寨引黄水利工程工地写生,《敢把黄河引上山》《枢纽工程全貌》(中国画)等一批作品(最大的一米多长)在《中国文化报》《光明日报》《山西日报》等多种报刊发表。

1996年

赴西藏写生创作了《寺院与喇嘛》《高原之路》《央金康拉雪山》等一批西藏风情作品。

1997年

1月时任山西国际文化交流画院院长,负责主办在北京中国美术馆举办的"中国古巴部分画家作品展"。

《明珠今夜更灿烂》(中国画)在山西省首届山水画展中获二等奖。

6月《傣寨》在日本东京第五十八回国际文化交流书画展中获金奖。

《佛国雪霁》在曼谷举办的"东南亚国际现代名家水墨画展"中获金奖。

1998年

《九寨沟》速写组画被中国邮电部选用为首日封(一套三封)全国发行。

1999年

为山西省人民政府常务会议室创作长7米的大幅中国画《太行雄姿》。

10月在澳门举办"著名画家李夜冰荷花展"。

《李夜冰画集》由山西人民出版社出版发行。

2000年

赴晋中深入生活,写生了大量山西民居作品。

2001年

赴泰国、新加坡、马来西亚进行艺术考察。

创作《平遥古城》《王家大院》组画在北京中国美术馆展出并出版。

2002年

应邀在日本大阪艺术大学进行讲学活动,并举办"中国画家李夜冰特别展览会"。

2003年

在美国洛杉矶举办"李夜冰画展"。

2004年

赴欧洲、芬兰、德国、意大利、梵蒂冈、法国、比利时、荷兰、奥地利等国进行艺术考察。

《晋中民居·李夜冰国画作品集》名信片获山西省精神文明建设"五个一工程"优秀作品奖。

《荷塘十月》《北方的雪》(中国画)参加在美国洛杉矶举办的"国际书画名家联展"。

2005年

赴澳大利亚、新西兰进行艺术考察。

《愿和平之花遍全球》(中国画)参加在联合国展出的"世界华人庆祝抗战胜利60周年书画联展"。

2006年

4月赴埃及、南非进行艺术考察。

7月赴俄罗斯艺术考察。

11月赴巴西、南非、肯尼亚、埃及、土耳其进行艺术考察。

太原市文联成立50周年之际，荣获"杰出贡献艺术家"称号。

2007年

赴印度、尼泊尔进行艺术考察。

《魏风残壁》（中国画）参加山西百年书画名家作品展。《荷花》（中国画）参与了为纪念傅山诞辰400周年暨中华傅山园落成书画捐赠活动。

《美在和谐》（中国画）参加在中国美术馆举办的"中华魂——文史研究馆名家作品书画展"。

参加山西省首届书画艺术节暨革命老区写生创作活动。

2008年

《山村新雪》（中国画）参加在中国美术馆举办的"古韵风采——全国文史研究馆迎奥运书画展"。

《祖辈石头情》（中国画）参加山西省"杏花奖"优秀美术作品展。

《古城平遥夜色》（中国画）入选《神州圣火传递图》。

参与中国美协、中央文史研究馆、山西省委宣传部、山西省文联、山西省红十字会等单位组织的多次书画家献爱心赈灾书画捐赠活动。

9月中央数字书画频道"品说"栏目播出"李夜冰访谈"专题节目，同年10月参加迎接中华人民共和国60周年暨国务院参事室成立60周年中央文史馆举办的笔会。

10月为国务院创作《美在和谐》大型荷花作品。

2009年

《彩墨五洲——李夜冰世界五大洲中国画作品集》由天津人民美术出版社出版发行。

10月在太原山西美术馆举办"从艺六十年——李夜冰中国画展"。

11月中央数字书画频道播出"从艺六十年——李夜冰中国画展"专题节目。

在纪念山西省文联成立六十周年大会上，省委宣传部部长颁发了从事文艺工作六十年荣誉章和证书。

2010年

10月在太原参加"当代书画名家精品收藏展"。

11月"李夜冰写生画展"在山西大学美术学院美术馆展出。

12月赴意大利、西班牙、法国和波兰等国进行艺术考察，并在巴黎与孙女们在欢乐的气氛中庆贺了自己的八十大寿。

2011年

1月《国画家》2011年第1期发表李夜冰中国画"新六法"，六法即：以色代墨见其笔；色墨混用求其韵；线面结合含其骨；疏密得当观其势；有法无法取其度；有笔无笔重其神。

5月《九曲黄河第一镇》（中国画）参加"庆祝建党90周年——山西省黄河魂·太行情美术书法大展"。

7月《美在和谐》（中国画）入编由人民出版社出版的《万山红遍·庆祝中国共产党建党90周年绘画作品集》。

12月在介休市举办"李夜冰迎春画展"。

2012年

6月《岁月》（中国画）参加在哈尔滨举办的中央文史研究馆书画院建院五周年"继往开来——精品书画展"。

9月多幅作品参加"当代中国书画名家芜湖邀请展"。

9月《湄南河之晨》（中国画）参加由中央文史研究馆书画院和广西自治区政府（文史研究馆）共同主办的"美丽广西——庆祝第九届中国-东盟博览会中国画展"，并参加了"中国画传承与创新"研讨会。

11幅中国画作品被选入《中国最具鲜明艺术个性近现代杰出画家》大型画册。

《中国美术家大系·李夜冰卷》由北京工艺美术出版社出版发行。

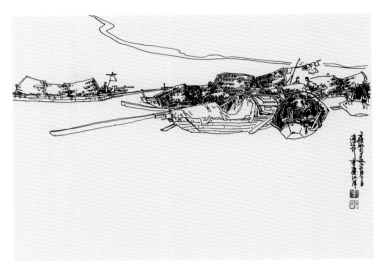

江边　1990年

独树成林　1990年

重庆　1990年

根与刺　1990年

李夜冰常用印章

神趣／许若石刻

夜冰／王绍尊刻

香远益清／许若石刻

无师无法／许若石刻

夜冰／王绍尊刻

李／孙其峰刻

李／许若石刻

李／自刻

不忆童年／许若石刻

青帝恩赐田两垄／许若石刻

李／王绍尊刻

夜冰／孙其峰刻

与造物游／王绍尊刻

夜冰之印／许若石刻

李（八思巴字）／许若石刻

夜冰写／王绍尊刻

李／许若石刻

夜冰／王绍尊刻

夜冰／王绍尊刻

写魂／许若石刻

无师无法／许若石刻

夜冰画印／王绍尊刻

居高声远／许若石刻

祖国山水日日新／王绍尊刻

图书在版编目（CIP）数据

中国近现代名家画集·李夜冰／贾德江主编.—北京:北京工艺
美术出版社，2013.5
ISBN 978-7-5140-0332-1

Ⅰ.①中… Ⅱ.①贾… Ⅲ.①绘画－作品综合集－中国－近现
代 ②中国画－作品集－中国－现代 Ⅳ.①J221②J222.7

中国版本图书馆CIP数据核字（2013）第083168号

副 主 编：炳 龍 署 東
出 版 人：陈高潮
责任编辑：杨世君
装帧设计：汉唐艺林
责任印制：宋朝晖

中国近现代名家画集·李夜冰

贾德江 主编

出版发行	北京工艺美术出版社	
地 址	北京市东城区和平里七区16号	
邮 编	100013	
电 话	(010) 84255105（总编室）	
	(010) 64280399（编辑部）	
	(010) 64283671（发行部）	
传 真	(010) 64280045/84255105	
网 址	www.gmcbs.cn	
经 销	全国新华书店	
制 作	北京汉唐艺林文化发展有限公司	
印 刷	北京隆晖伟业彩色印刷有限公司	
开 本	787毫米×1092毫米 1/8	
印 张	29	
版 次	2013年5月第1版	
印 次	2013年5月第1次印刷	
印 数	1～2000	
书 号	ISBN 978-7-5140-0332-1	
定 价	380.00元	